培文·电影

李道新影视文化批评集

李道新 著

北京大学出版社
PEKING UNIVERSITY PRESS

图书在版编目（CIP）数据

影与文：李道新影视文化批评集 / 李道新著. —北京：北京大学出版社，2019.6
（培文·电影）
ISBN 978-7-301-30473-0

Ⅰ.①影… Ⅱ.①李… Ⅲ.①电影评论 – 中国 – 文集 ②电视评论 – 中国 – 文集 Ⅳ.①J905.2-53

中国版本图书馆CIP数据核字（2019）第084413号

书　　　名	影与文：李道新影视文化批评集 YING YU WEN：LI DAOXIN YINGSHI WENHUA PIPING JI
著作责任者	李道新　著
责 任 编 辑	李冶威
标 准 书 号	ISBN 978-7-301-30473-0
出 版 发 行	北京大学出版社
地　　　址	北京市海淀区成府路205号　100871
网　　　址	http://www.pup.cn 新浪微博：@北京大学出版社
电 子 信 箱	pkuwsz@126.com
电　　　话	邮购部 010-62752015　发行部 010-62750672 编辑部 010-62750883
印 　刷　 者	三河腾飞印务有限公司
经 　销　 者	新华书店 660毫米×960毫米　16开本　26.5印张　380千字 2019年6月第1版　2019年6月第1次印刷
定　　　价	68.00元

未经许可，不得以任何方式复制或抄袭本书之部分或全部内容。
版权所有，侵权必究
举报电话：010-62752024 电子信箱：fd@pup.pku.edu.cn
图书如有印装质量问题，请与出版部联系，电话：010-62756370

目　录

影视批评

《孤儿救祖记》:"孤儿"救电影 / 003

《神女》:旧上海残酷之写真 / 007

《压岁钱》:温暖而悲怆的人间关怀 / 015

《万家灯火》:无限悲悯与人伦至情 / 021

《刘三姐》:革命年代的声色之娱 / 023

《阿诗玛》:游走在文化禁锢的边缘 / 025

《街头巷尾》:归家念想与道统坚守 / 029

《巴山夜雨》:意境与抒情 / 037

《童年往事》:为生而死与向死而生 / 040

《双旗镇刀客》:另类的武侠经典 / 045

《东陵大盗》:早产的印第安纳·琼斯 / 047

《顽主》:沉痛的调侃与无因的反叛 / 050

《红樱桃》:一座影院与一部影片 / 052

《玻璃是透明的》:历史·文化与个体·尘世 / 054

《说话算话》：电视电影新空间 / 065

《跆拳道》：女性意识及其艰难浮现 / 071

《和你在一起》：心灵探询与价值重建 / 076

《寻枪》：物恋悲剧与生存幻象 / 082

《农民工》：阶层的寓言与电影的社会学 / 089

《东京审判》：民族意识与大众心理的契合 / 096

《投名状》：面向死亡的不忍与善良 / 099

《我叫刘跃进》："作家"在"电影" / 102

《两个人的房间》：两代人的怀旧 / 105

《一个人的奥林匹克》：观众善待与善待观众 / 108

《大灌篮》：好看就行 / 111

《樱桃》：母爱原生态 / 114

《左右》：左右的空间与方向 / 117

《隐形的翅膀》：开掘体育片的新路径 / 120

《长江七号》：我们需要周星驰 / 124

《民歌大会》：歌中的家园 / 127

《我的兄弟叫顺溜》：独辟蹊径的英雄叙事 / 130

《买买提的2008》：民族梦想的表达方式 / 133

《鲜花》：风情叙事与文化生产 / 136

《锹里奏鸣曲》：民族电影的空间感与生态意识 / 141

《清水的故事》：面向本土的人文关怀 / 144

《叶问2》：肯定性的怀旧政治 / 147

《叶问3》：回家的叶问与中国化香港 / 149

《梅兰芳》：戏中人与影中人 / 154

《赤壁》：求求观众别笑场 / 156

《南京！南京！》：国族创痛，个体无法承担 / 159

《让子弹飞》：叙事的圈套与拆解的狂欢 / 160

《海角七号》：在地的美丽与忧伤 / 162

《功夫之王》：好莱坞的中国功夫1 / 164

《功夫熊猫》：好莱坞的中国功夫2 / 167

《阿凡达》：重新发现电影 / 169

《爱在廊桥》：文化感知与个性表达 / 173

《建国大业》：国庆献礼的主流大片 / 175

《辛亥革命》：中国电影的革命话语与主旋律电影的话语革命 / 178

《柳如是》：历史中的性与性别 / 180

《金陵十三钗》：大屠杀的南京意象与性别叙事 / 183

《白鹿原》：四个版本与四种可能 / 186

《致我们终将逝去的青春》：《致青春》与赵薇的"我们" / 189

《西游记之大闹天宫》：当"吐槽"成就票房 / 196

《智取威虎山》：电影作为"专业" / 199

《狼图腾》：跨国电影的作者论 / 203

《我的战争》：以浸入方式介入战争体验 / 206

《一句顶一万句》：银幕上的生活哲学与生命义理 / 209

《我不是潘金莲》："画幅"的哲学 / 212

《比利·林恩的中场战事》：清晰得模糊以至陌生 / 215

《长城》：跨国电影的文化植入法 / 220

《拆弹专家》：香港电影的"我城"书写 / 223

影人感怀

只为明星狂：中国影迷诞生记 / 229

电影广告：招考女演员 / 237

中国影迷：在 1931 / 240

女星不归路：光芒中沉没 / 243

邵逸夫：绵长的光影 / 247

成荫：在 1953 / 256

蔡楚生：爱与痛 / 270

吕班：喜剧仍未完成 / 279

谢晋：含泪的追寻 / 282

李行：父辈的旗帜 / 291

黄仁：不倦的身影 / 293

李少白：最高的敬意 / 294

程季华：总欠一次聆听 / 296

金冠军：温暖的接触 / 299

影事今昔

永不消逝的老电影 / 303

不可遗忘的电影传统 / 307

百年中国银幕：欧风美雨日潮韩流 / 309

功夫电影：资本与文化的百年运作 / 315

战争电影：记忆、伤痛与拒绝遗忘 / 322

《大众电影》：少年的阳光与梦幻 / 327

电影学术：无人喝彩的尴尬与渴望超越的焦虑 / 329

面向内地的银河映像 / 333

米高梅：影响中国的电影传奇 / 335

人在历史的底色中显影 / 338

向电视开战 / 342

剧作不必是文学 / 345

民族电影：理论界的姿态 / 351

杰出的改编是灵魂之间的对话 / 354

做合格的类型电影 / 357

类型传统与发展机缘 / 360

无文年代的无良写作 / 364

非人的电影生活 / 367

我评奖，故我在 / 370

影著序评

影展一代的悲欢离合 / 373

之于电影的热爱与激情 / 374

电影讲稿的创新 / 376

不断讲述与逐渐丰满的历史 / 378

香港影史的解谜与揭秘 / 381

"满映"微观研究 / 384

影史的皱褶与细节 / 387

女性意识与创新才华 / 390

香港电影史研究新格局 / 392

电影内部与历史深处 / 395

超越的可能性 / 401

后　记 / 407

影视批评

《孤儿救祖记》:"孤儿"救电影

可以断言,当国制影片《孤儿救祖记》在1924年以后的全国各地放映时,大多数中国观众还是第一次看到中国人拍摄的中国电影。

在此之前,电影只与美、法等国的动作喜剧和侦探长片联系在一起。在大多数中国观众心目中,看电影仅仅意味着凑热闹。在一间昏暗的戏院或茶室,在一块白色的幕布上,金发碧眼的洋人们疯狂追逐着,互相扔着蛋糕,既紧张又好笑,还特别不可理喻。

然而,《孤儿救祖记》不是一般的出品。它是第一代中国电影从业者为本土市场量身定做的一部伦理影片,不仅满足了郑正秋这位新剧界"言论老生"以所谓"正当之主义揭示于社会"的创作理念,而且相当准确地击中了20世纪20年代中期中国观众脆弱不堪的神经和泪腺。应该说,《孤儿救祖记》发现了一种以煽情的伦理影片提升票房的高招,挽救了明星公司奄奄一息的颓靡,从根本上拯救了亟待拯救的民族电影产业。

《孤儿救祖记》由上海明星影片股份有限公司于1923年摄制,黑白无声,片长10本。郑正秋编剧,张石川导演,王汉伦、郑小秋、郑鹧鸪、王献斋主演。由于保管不善,除了几张剧照之外,该片的任何影像均不复存留。

据影片"本事"和字幕,《孤儿救祖记》的第一个镜头应是一幢"严严灿烂之巨厦",巨厦的所有者乃"拥资百万"的富翁杨寿昌;影片临近结尾,贤母余蔚如和佳儿余璞主要依靠其"守节""孝顺"的道德力量,战胜了小人之"心毒"和"阴险",终于重新回到"巨厦"并得袭"巨产",亦

即回到了"祖父"的身边并传承了"祖父"的"光荣的历史"。在这里,"祖父"及其资财是一切善恶行为的发出者和承受者,是价值判断的终极见证,是影片当之无愧的主人公。郑鹧鸪扮演的祖父杨寿昌,平日"闲居",喜参"内典",颇有"静观自得"之乐,一派"安居颐养、指挥如意"的中国家长典型遗风。当然,拥有丰厚资财进而拥有自然威权的祖父杨寿昌,在影片中并非一帆风顺;相反,他的财产、地位甚至生命经常受到来自外界的威胁:先是儿子杨道生坠马而亡,接着为侄子杨道培谗言所惑,将贤媳余蔚如赶出家门,导致自身"老境颓唐、万念俱灰",最后险些丧生于杨道培及其朋友陆守敬手中。影片屡次将"祖父"置于这种被小人"奸谋"蒙蔽和伤害的境地,一方面是为了影片叙事情节曲折之需要,另一方面,显然可以归结为编导者对社会道德的内在隐忧;毕竟,随着"世风"的转换,无论儒家规制还是佛教经典,都已经开始面临前所未有的巨大挑战。在编导看来,《孤儿救祖记》中的"父亲"形象,在不可避免走向"堕落"的社会境遇中,其"威严"已经不再不言自明,而是需要依靠子孙一代("贤母佳儿")的"守节"和"孝顺",才能勉强维持。

尽管如此,对传统伦理的召唤,对主要建立在丰厚资财和儒家佛道精神基础之上的理想父性的渴望,仍是影片《孤儿救祖记》所要传达的基本情绪。还是当时的评论,较为传神地刻画了一般观众感动于影片忠孝节义思想的情景,又颇得影片精髓:"此片之教训,具有吾国旧道德之精神。杨媳教子一幕,大能挽救今日颓风。余每观忠孝节义之剧,未有不感动落泪者。昨日余窃窥观众,落泪者正不止余一人也。……今后造片者,宜注重于唤醒吾国不绝如缕之旧道德,则于吾国复兴,未始无裨益也。"[1]为了"唤醒"旧道德和"复兴"国运,"忠孝节义"成为许多电影创作者和电影观众的内心期待;同样,为了展示"忠孝节义"的生动图景,一个如《孤儿救祖记》中祖父杨寿昌的、保有资财和精神威权的、理想父性的影像乌托邦,

[1] 《观〈孤儿救祖记〉评》,《电影周刊》第2期,1924年3月,天津。

自然成为中国早期电影的普泛追求。

也许正是基于这样的社会心理，包括郑正秋、黎民伟、侯曜、汪煦昌、朱瘦菊甚至邵醉翁等在内的一批中国早期电影人，很早就倾向于把电影当作营造"祸""福"之媒介、教育国民之工具与改良社会之利器。为了达到教育国民与改造社会的目的，他们将影片的取材更多地偏向社会问题和家庭伦理；同时，还通过各种方式，就中国电影在"影戏家的人格""电影言论""电影剧本与观众的关系"以及"中国电影事业之危状"等几个方面的问题，进行了较为全面的分析和探讨；而在大量的滑稽/喜剧片（如《掷果缘》）、社会/伦理片（如《孤儿救祖记》）、古装/历史片（如《西厢记》）和神怪/武侠片（如《红侠》）中，都能感受到电影创作者不约而同、一以贯之的社会隐忧、伦理诉求和道德关怀。一句话，从道德评判的层面上彰明是非善恶，是1896年至1932年间中国电影界面对欧美等国"不良"影片以及中国电影"投机"趋向时采取的重要措施；实践证明，这既是这一时期"国制影片"在舆论支持和票房突破上对抗欧美出品的成功策略，又是《掷果缘》（《劳工之爱情》）、《孤儿救祖记》《玉梨魂》《空谷兰》《歌女红牡丹》以至《姊妹花》《渔光曲》等影片获得极高的观众认同和市场回报的主要原因。

对"世风"与"道德"的强烈关注以及对"是非"与"善恶"的简单判断，尽管相较于已经兴起的"五四"新文化运动，不可避免地显示出思想文化上的差异；但又在一定程度上体现出中国影人立志探求却又无路可寻的挣扎状与无奈感；毕竟，面对电影这样一种受众更广、影响更大，却又更具企业特点、仰赖资本运作的新兴载体，尤其面对好莱坞电影强大的文化殖民和市场压力，"先天不足，后天失调"的中国影业除了在"工具"开发和"功能"关注之外，确实已经很难也无法顾及"德先生"（民主）与"赛先生"（科学）等"五四"新文化运动的新鲜命题了；何况，在一个"新学"与"旧学"、"西学"与"中学"互相冲突与彼此对话的特定时空里，郑正秋与中国早期电影感悟新（西）学、面向民间的教化姿态和道德诉求，充满着一种更具

原生性与亲和力的人文色彩和世俗精神,并因与"现代文化"和"传统文化"之间保持着一种合理的对话关系而获得了历史的合法性。

实际上,《孤儿救祖记》一出,便大受舆论赞赏和报纸宣扬,不仅轰动全上海,其营业收入也超过预算收入数倍。仅在上海一地,《申报》就连篇累牍地发表20多家评论文章,一评再评《孤儿救祖记》;而从1924年3月开始,《孤儿救祖记》还被运往北京、天津等地,同样受到热烈追捧。明星影片公司趁此机会,急忙召集商界闻人袁履登、劳敬修等投入股份,稳固了公司的基础;电影投资者和电影观众对于国产电影事业尤其国产社会问题片的态度,也因此进入一个"狂热"的时代。在郑正秋"教化社会"电影观念的影响下,受到《孤儿救祖记》的票房感召,从1924年起至1927年,仅明星影片公司一家,便相继推出了《苦儿弱女》《好哥哥》《最后之良心》《小朋友》《上海一妇人》《冯大少爷》《盲孤女》《可怜的闺女》《新人的家庭》《早生贵子》《多情的女伶》《富人之女》《未婚妻》《她的痛苦》《一个小工人》《良心复活》《为亲牺牲》《挂名的夫妻》《二八佳人》《真假千金》《卫女士的职业》等不下20部充满道德蕴含的社会问题片,内容涉及"野蛮婚姻""遗产制度""妇女沉沦""都市罪恶""拆白党黑幕""纳妾遗毒"等各式各样的社会问题,并在影片中为每个问题都提出了不无人道主义色彩的解决途径,形成了明星影片公司出品贴近社会、立意教育、着重人伦,以及叙事曲折、以情动人的独特传统。

《孤儿救祖记》开创的电影传统,具有超越时空的永恒魅力。在蔡楚生导演的《渔光曲》和《一江春水向东流》(与郑君里合作)里,在谢晋导演的《天云山传奇》和《牧马人》里,都能感受到《孤儿救祖记》的文化诉求和道德遗绪。

(原题《〈孤儿救祖记〉:拯救民族电影业》,载《北京日报》2005年6月7日)

《神女》：旧上海残酷之写真

在编导者和影片拍摄时代评论家，以至当今中国电影观众的期待中，《神女》是一部暴露社会黑暗的影片。社会经济制度的病态，使许多农村妇女和工厂女性沦落为娼妓。她们被人蹂躏，被人唾弃，甚至被那些流氓鸨母们当作榨取金钱的工具。她们过着非人的生活，她们是无辜的。对她们的深切关怀和同情，总是伴随着对不合理社会制度的强烈批判。

因此，《神女》一上映，便在1934年的中国影坛上掀起一股热浪。电影评论家以极大的热情，欢呼编导者吴永刚这位"奇迹般的新人"的出现；并且认为，吴永刚的《神女》的成功，是1934年下半年"中国影坛的最大的收获"。[1] 因为，在当时的进步影评家眼中，吴永刚能够在动乱的影坛，用"毅勇的正义感"来揭开"社会的黑暗面"。[2]

实际上，现在看来，从20世纪30年代中国电影文化运动中浮现出来的电影批评话语，总是过多强调了影片的社会学特征：电影批评家与影片创作者一起，共同塑造着中国进步电影的外在形象；电影作为社会批判者，无时无刻不在介入当下的现实生活。

但是，对于像《神女》这样融入了创作者深厚情感和严肃思考的优秀影片，电影批评不应该停下脚步。否则，当我们面对《神女》，我们感到的

[1] 魏育：《苦言抄——关于〈神女〉与〈桃李劫〉……》，《文艺电影》1934年第1期，上海。
[2] 缪森：《〈神女〉评二》，1934年12月《晨报》"每日电影"，上海。

是一种令人尴尬的匮乏：我们发现了它的动人力量，但对它的内在结构和文化蕴涵，我们缺少必要的甚至是基本的阐释。这时，作为一个电影批评者，甚至作为一个普通观众，我们会感到愧对我们的电影前辈，愧对笼罩着我们的电影文化。

当然，《神女》揭露了社会的黑暗面，创作者也确实担当了社会批判者的角色。但是，当我们仔细阅读本片，就会发现：影片潜藏着一个更加接近创作者内在情绪的、无意识的结构。这一内在结构，以"都市之夜"为线索贯穿全片。

在《神女》的影像结构里，"都市之夜"的镜头和画面惹人注目。据粗略统计，包括片头和所有字幕在内，全片共有镜头520个左右，其中，展示都市面貌的外景镜头大约60个，超过所有镜头的11%；而在所有的都市面貌外景镜头中，展示都市夜景的镜头多达50多个，大约是全片镜头数量的10%；颇有意味的是，除都市夜景外，其他不到10个都市面貌外景镜头，也远非明亮、平和：在影片中，白天的都市，缺少阳光的照耀，充满灰尘和嘈杂。当少妇第一次摆脱章老大的魔爪，准备到都市的其他地方自谋生路时，编导者连续运用了三个空镜头：第一个镜头是巨大的烟囱，叠化出第二个镜头，也是一根巨大的烟囱，再叠化出第三个镜头，烟囱林立的都市建筑。接着第四个镜头，一幢白色的楼房，一面阳光照耀，另一面则阴影浓重，就是在这浓重的阴影里，踯躅着少妇孤独的、弱小的身影。强烈对比的光影层次、人与环境（楼房）之间关系的有意对比，使白天的都市充满了如暗夜一样的压抑效果。所以，就内在性质和观看效果而言，本片中，白天都市的外景镜头，与"都市之夜"的镜头达成了和谐的共谋。

可以发现，在影片中，"都市之夜"的镜头和画面，较好地完成了它的叙事功能。作为一个母亲，少妇活动的主要场所是在家庭；但作为一个娼妓，她活动的主要场所，就是夜之都市。正如编导者所追求的，影片没有过多地展示夜之都市的糜烂场景；而是把镜头主要放在了少妇的家中，表

现少妇作为一个母亲的博大母爱。在《〈神女〉完成之后》[1]一文中,吴永刚表示:"动手写《神女》之初,本想多写一点她们的实际生活,但是环境不会允许我这样做。因为人总喜欢掩饰自己的弱点,所以故事的重心便只取了私娼生活作背景,而移到了母爱上去,变成写一个私娼为了一个孩子在两重生活里的挣扎。一个蹂躏她榨取她金钱的流氓,帮助了剧情的开展,借了一个有良心的老校长作了点正义的呼声,从他的嘴里喊出了这是整个的社会问题。在这里我没有把这个问题解答,客观的环境只允许我做一点同情的正义的呼声。我承认我是怯弱,仅仅是做了这一点。"

值得注意的是,只有点缀在全片的"都市之夜"镜头,才真正熔铸了影片创作者的内在情感和深入思考;而少妇家中的大量内景镜头,更多地体现一种"母爱"的理念。这种理念,是为了回报当时的电影审查制度和电影观众,他们对如此题材的影片编导者,索取的就是这种理念。

对霓虹灯闪烁的都市之夜,编导者进行了颇有意味的处理:具象与抽象的结合。在几乎还原生活原生态的都市具象中,编导者展示了一个嘈杂而又冷漠的世界:无序流动的人群、漫无表情的面孔、凶恶的警察、蛮横的流氓、伫立街头的妓女、为生计奔忙的人力车夫、闪着寒光的柏油路面、破烂的商店橱窗。在影片中,都市之夜缺少必要的温存。

同时,对都市之夜,编导者进行了成功的抽象化处理。全片中,不少于10个镜头里,对霓虹灯闪烁的都市夜景,编导者几乎采用了完全相同的机位和景别。这些画面和镜头的重复,使都市之夜的象征含义,得到了极大的加强。也就是说,编导者精心营造了一个象征化的都市图景。

这个象征化的都市图景,对影片主人公,尤其对影片编导者自己来说,都是一个巨大的、异己的存在。正像它所展示给观众的那一面:高大楼房的黑色轮廓的神秘,以及霓虹灯闪烁的不可捉摸。

对异化都市的体验,是50年代以前中国电影一以贯之的文化内涵;把

[1] 吴永刚:《我的探索和追求》,中国电影出版社,1986年版,第134页。

城市推向人性的对立面，也是中国的电影创作者们一以贯之的叙事策略。从侯曜的《海角诗人》、郑正秋的《姊妹花》到张石川的《如此天堂》、吴村的《新地狱》，从蔡楚生、郑君里的《一江春水向东流》，到赵明、严恭的《三毛流浪记》，我们都能看到，影片里的城市总是与人们的罪恶联系在一起。这种状况，与电影创作者和电影观众深层的文化心理密切相关。

20世纪上半叶，广袤的中国乡村，包围着上海等少数几个拥有现代城市文明气息的都市，都市以其迥异于农村的生活方式，吸引了广大的"乡下人"。但是，对于他们中的大多数人来说，他们还没有充分的思想准备，使自己成为都市中的一分子；或者，如《一江春水向东流》里的张忠良的母亲和妻儿一样，城市文明竟然如此轻而易举地夺走了他们的希望与情爱。无疑，对于他们来说，城市是一个巨大的异己的存在。它的迷离和掠夺，使他们失落，也使他们惊恐。持久的失落和惊恐造就了他们的愤怒。诅咒，便是心态仍然停留在农业文明社会的电影创作者和电影观众，送给现代都市的第一份礼物。

也正因为如此，中国早期电影里的都市形象，几乎从来都是充满了嘈杂、肮脏和纷乱。吴永刚的《神女》也不例外。与其说影片通过少妇的悲惨遭遇，控诉了不合理的社会制度，倒不如说它通过对都市图景的象征化展示，完成了一次编导者对异化都市文明的真切体验。当年，《神女》的巨大成功，或许得益于它揭露了社会的黑暗，为被压迫在社会最底层的妇女鸣了不平；但它经久不衰的魅力，或可归结为：编导者通过高超的银幕技巧，为影片增添了一种批判都市文明的独特的文化内涵。这种独特的文化内涵，尽管贯穿在早期中国电影大量的作品中，但始终不为电影批评文本或电影创作者所发现和认同。

重读《神女》，给我们这样一个启示：电影作为文化批判者，承载着特定时代民族文化心理的重要信息。

在《神女》中，除了给人印象深刻的、象征化的、异化的都市图景外，

我们还能发现几个令人难忘的、普遍性的、异化的人物形象。

出场的主要人物有四个：少妇阮嫂、儿子小宝、章老大和校长。实际上，他们代表着三类人：母亲（少妇阮嫂）、父亲（章老大、校长、未出场的小宝父亲）和子女（儿子小宝）。

影片以罕见的情感张力和思想深度，从中国社会和民族文化的角度，揭示了这三类人普遍的性格和命运。

少妇是影片创作者着力刻画的母亲形象。全片中，仅仅有少妇在场的镜头，便占所有镜头的70%左右；所有人物的特写镜头里，70%左右集中在少妇身上。但是，影片中的少妇，一出场时便饱经沧桑：独自一人带着孩子，靠出卖肉体维持生活。尽管如此，少妇仍然显得朴实端庄。——这是中国传统话语塑造的、一般意义上的中国母亲形象：忍辱负重而又不失尊严。阮玲玉的表演基本上是到位的，但她在强调少妇作为母亲的神圣感的时候，表演十分准确；在展示少妇作为妓女所必需的色相方面，却显得过分收敛。也许，在编导者尤其阮玲玉心中，无论什么类型的母亲，都是不可以被玷辱的。这样，这部影片中的母亲形象，也同样具有了象征意味。在情绪和叙事上起着节奏功能的那尊怀抱婴儿喂奶的母亲浮雕，一再作为说明性或议论性的字幕衬底，出现在影片中不下10次，它表明编导者始终在努力传达自己想要表现的理念：对母爱的歌颂。

但是，本片中的母亲，总是生活在一种岌岌可危的恐惧之中；母爱不断受挫，最后只有以母亲形象的彻底自我退隐，宣告母爱的完成。伟大母亲及无私母爱的悲剧，犹如无声的控诉，既针对不合理的社会制度，更指向异化的人性层面。

影片中的人物关系，与其说展示了特定时代特定人物的特殊遭际，毋宁说体现了父系社会家庭关系的普遍图式。按法国思想家西蒙娜·德·波伏瓦的观点，在父系社会里，妇女总是依附于男性；当这个男性形象缺失之后，她会整个儿把自己供献给她的子女；她处在孤独之中；即使她紧闭门窗，在家里，也依然找不到安全感，因为她被男性的宇宙所包围，对她

来说，男性宇宙是危险可怕的神秘宇宙。《神女》中的少妇，淋漓尽致地折射出男性社会妇女的真实处境和地位。在内心深处，她极不情愿，但又在时刻等待着来自男性或男权社会的威胁。影片中，有两处非常出色的快速摇镜头：一处是在少妇躲避警察追逐进入一间屋子，突然看到流氓章老大的时候；另一处是在少妇摆脱了章老大回到新家，又意外发现章老大早已闯进了自己领地的时候。两个快速摇镜头，是少妇恐惧心境的绝妙写照。始终生活在惴惴不安之中的少妇，只有与自己的儿子在一起，才会露出短暂的、由衷的笑容。最后，她用妥协的方式完成了对这个世界的归顺：希望自己的儿子永远不知道有她这样一个母亲。—— 妇女用自己的行为和期待，彻底抹擦了自己在男权社会中曾经留下的痕迹。当时的进步影评，曾指责影片创作者没有紧紧地把握住"社会关系"，没有描写出摧毁不合理制度的进步力量；现在看来，只要抓住"母爱"这一主旨，影评的指责就是不合理的。因为，影片创作者无意识地从根本上通过少妇的遭遇和母爱的歌颂，对普遍性的人性误区进行深刻的批判。它在这方面开掘得越深入，表面上离所谓的"社会关系"和"进步力量"就越远。也就是说，在这里，人性批判的锋芒越锐利，社会批判的力量可能看起来越微弱。少妇形象的一切可訾议处，都来自这一点。

或许，影片最有批判锋芒的地方，在父亲形象的处理上。尽管这是一个男权社会，但少妇周围的男性，或缺席，或堕落，或无能。他们在抛弃、损害或无助于女性的时候，也在不可避免地否定自己。影片中，小宝的父亲是缺席的，他极有可能是一个主动抛弃者，并且，极有可能是一个造成少妇走向妓女之途的罪魁。当少妇感到必须让孩子读书，于是带着小宝到学校登记时，老师问："家长做什么职业？"这时，阮玲玉的表演是复杂的，她神色惶恐，很长时间哑口无言，最后，才无可奈何地回答："他的爸爸死了。"潜台词是：那个本来应该是小宝父亲的人，在少妇心中，活着犹如死去。通过少妇之口，第一个父亲形象死亡。

第二个父亲形象是章老大。但是，他占有少妇，却不情愿接纳小宝。

也就是说，他在生理上是一个父亲，但在精神上拒绝这一角色。影片中，通过章老大胯下拍摄的惊惶的母子这一镜头，是他们之间关系的最好隐喻。更为令人不齿的是，在肉体上和经济上，章老大几乎完全依赖少妇。而少妇的收入来源，又是向其他男人出卖肉体。这是社会上男性关系的一种恶性循环，他彻底宣告了男性亦即父性的堕落。最后，为了自己的孩子而不是为了自己，少妇失手砸死了章老大。通过少妇的手，第二个父亲形象死亡。

第三个父亲形象是校长。李君磐扮演的校长，始终是柔弱无能的。有两次，他决定用自己的感情安慰少妇，并把自己的手放在了少妇的肩膀上。但第一次，他说的是："我很惭愧，我错了，我不能开除一个像你这样母亲的孩子。"当少妇悲哀地抬起头来，他赶紧把放在她肩上的手拿开了，尴尬地放在自己胸前摩挲；第二次，在监狱里，他把手长久地放在少妇的肩膀上，少妇几乎是在无望地渴望进一步的抚摩，但他还是拿开了自己的手，失落地走了。少妇隔着牢房的铁栅栏，心情复杂地目送着校长走向一个更大的铁栅栏。少妇随即失望地走向自己的床边。通过少妇的眼睛，第三个父亲形象也实际上死亡了。

由堕落无能，最后走向死亡，这是影片《神女》构筑的一个父亲形象体系。有意思的是，父亲的死亡，都是通过母亲形象来宣判的。这是否意味着，影片潜藏着一个深层动机：通过对主流男权社会的瓦解，编导者渴望回归到原始的母系社会境遇之中？或者，编导者渴望，在瓦解主流男权社会秩序的过程中，彻底瓦解不合理的社会制度？在这里，人性批判与社会批判之间，找到了一种契合。

除了母亲形象和父亲形象，影片中的子女形象也具有相当的普遍性。少妇为了儿子，宣判了三个父亲形象的死亡，从另一个侧面看，也可以理解为儿子自身在弑父。失去父亲的儿子，体现了一种与众不同的新的素质：健康聪明，但充满迷茫。最后，由于父亲形象的死亡，也由于母亲一代的远离，子一代的命运显得空前地失去依据，甚至，变成了一个不可捉

摸的谜。影片的最后一个镜头，黑暗的背景里，少妇梦一般地面对观众。从这个角度看，就可以理解为编导者对子一代命运的不可预期。

这种忧虑，恰好体现了编导者对人性和人类命运的深入思考。无疑，小宝代表着未来，代表着人性中美好的一面。尽管校长决定教养小宝，但少妇已经代替小宝宣告了校长作为父亲形象的死亡。事情还没有开始，就已经出现了悖论。《神女》的深刻之处，或许就在这里。

就是在对这种普遍的人性误区进行批判的过程中，《神女》超越了它所创作的时代，直到今天，仍然散发出经久不散的魅力。

（原题《〈神女〉：都市与人性残酷之写真》，载《电影文学》1999年第6期）

《压岁钱》：温暖而悲怆的人间关怀

尽管由于录音技术的原因，我们不能完全听清楚《压岁钱》里四首"拜年歌"的全部内容，但我们能够理解影片编导者不惜中断叙事，大胆安插四首"拜年歌"的内在动机。

第一首"拜年歌"出现在影片开头。一户人家前，主人正往大门上贴春联。锣鼓声渐近，一群唱拜年歌者来到大门前，用方言唱起了拜年歌。锣鼓与歌，这种极富中国民族传统年节风格的喜庆呈现方式，奠定了整部影片的情绪基调。它不仅是影片渲染春节气氛的必要手段，而且直接寄寓着编导者关怀人间的普遍意绪。

影片开始不久，编导者又郑重安排了第二首和第三首"拜年歌"。何家客厅，吃完年夜饭的一家人，唱歌助兴。身为歌舞明星的江秀霞，用歌声恭喜"小妹妹小弟弟"，祝愿他们"年年如意，聪明伶俐"；接着，何融融用稚气的歌声，边跳边唱："新年到了好开心，大家一起穿新衣，压岁钱，放袋里，大家要牢记，压岁钱，莫浪费，牢记今日如此好福气。福气福气真福气，富人要知饿人饥，四海之内皆兄弟……"尽管有模仿好莱坞电影中秀兰·邓波儿歌舞的嫌疑，但编导者仍然运用了小演员胡蓉蓉两分多钟的歌舞。无疑，这样的安排，既愉悦了电影观赏者，又较好地传达了编导者的主观意图。

第四次出现"拜年歌"，是在影片中间，江秀霞与何融融跳完一个长达3分钟的舞蹈后，一个穿着马褂的表演者，摇扇而歌："新年到，新年到，

大家快乐又逍遥，吹吹打打闹通宵。妹妹和嫂嫂穿新衣，哥哥的大姑娘装得俏……"编导者再一次借影片人物之口，向影片中的各色人物以及电影观众表达了良好的祝愿。

当然，就拍摄计划和运作策略来看，《压岁钱》本来就是一部贺岁片。影片选定在1937年的农历春节上映，正好证明了这一点。作为贺岁片，它需要大量的娱乐性场面，同时，也需要营造足够的喜庆气氛。"拜年歌"的四次出现，就是编导者在营造喜庆气氛方面做出的努力。至于娱乐性场面，编导者可谓处处留意。对于影片中的每一个小故事，编导者都倾向于尽力发掘其中隐含的娱乐因素；尽管这个故事有可能是非常令人伤怀的。影片中，胖子穿着哥哥的结婚礼服并请人吃饭的一段，编导者便制造了许多让人捧腹的噱头；同样，医生为捡垃圾孩子母亲看病的一段，尽管看了使观众心酸，但编导者仍然没有忘记设计一些笑料：从进门到出门，医生的头不断碰在低矮的房顶上。

传统的批评观点，忽略了《压岁钱》作为贺岁片的特性，因而无法理解影片中出现的大量歌舞场面和引人发笑的噱头；或者，把这种所谓"无聊"的电影手段，仅仅看作导演张石川个人的喜好，并予以否定，进而强调夏衍的剧作，作为一部反映了中国进步电影运动重要成果的作品，它的社会批判性及其时代内涵。在程季华主编的《中国电影发展史》第1卷[1]里，对影片《压岁钱》有这样的评价："《压岁钱》在电影剧作上的优异成就，为导演创作提供了巨大的可能性。但是，由于导演思想艺术水平的限制，在许多地方对原作的思想意图和艺术构思缺乏应有的理解，以致这种可能性没能在银幕上得到充分的体现，这是很令人惋惜的。"现在看来，这种观点，在重视电影社会特性的同时，却忽略了电影的娱乐属性和商品属性。并且，割断了影片与当时电影观众社会心理之间的紧密联系。实际上，1937年前后的中国电影观众，当然主要是上海电影观众，主要有以下的三个原

[1] 程季华主编：《中国电影发展史》，中国电影出版社，1981年版，第437页。

因，使他们更有理由接受一部像《压岁钱》这样的影片，既有尖锐的社会批判，还有有趣的娱乐场景，更有温暖的人间关怀。

第一，20 世纪 30 年代中期，是中国的有声电影逐步走向成熟的时期，而中国的电影观众，已经从银幕上看到了许多美轮美奂的好莱坞歌舞片，童星秀兰·邓波儿更成为中国观众心目中的天使。就像渴望建立一座中国的好莱坞一样，他们渴望看到中国的秀兰·邓波儿，渴望看到银幕上由中国人表演的歌舞。这种内驱力，是导致中国的童星胡蓉蓉和歌舞明星龚秋霞、黎明晖等人走上《压岁钱》摄影场并一展歌舞才华的重要因素。

第二，上海的市民文化传统，从来都是通俗文化、娱乐文化大行其道的良好土壤。或许，剧作阶段的《压岁钱》是一部揭露社会黑暗、号召人们抵抗侵略的严肃作品，但是，即便夏衍本人也清楚，占电影观众主要成分的市民阶层，不会为了受到这种严肃的教育，心甘情愿地走到电影院里。相反，包括夏衍在内的大多数进步电影人，不仅深谙电影观众心理，而且能够在电影创作中熟练运用吸引观众的技巧。也就是说，有趣的娱乐场景，不仅仅是导演张石川的个人追求，也是上海的市民文化传统甚至进步电影工作者的自觉意识，使《压岁钱》平添了许多娱乐性。

第三，也是最重要的一点，1937 年前后，国际国内环境变得异常复杂。中国东北已经为日本侵占，亡国灭种的威胁，像一把利剑，悬挂在每一个中国人头顶上。即使身处上海的普通市民，也不可能感受不到这种令人不安的气氛；同时，国民党政府在政治、经济和外交政策等领域措施不力，也使普通市民的工作和生活受到严重影响，人们正常的道德观念，正在日益堕落。正如影片中所展示的那样，这是一个动荡不安、盗贼横行、尔虞我诈、贫富悬殊的世界。在这样的时代背景下，人们比其他任何时候都更加渴望一种温暖和亲情。《压岁钱》就是一部这样的影片，它当然不能置反帝反封的时代主题于不顾，但是，在具体的镜像话语中，它被编导者融贯了一种博大的人间关怀。故事随着压岁钱的流转而展开，一种如歌的温情不断撞击着观众的耳目。所以，在影片结尾，当扮演何融融爷爷的老演员

严工上,再一次从自己衣服里摸出几张纸币,作为压岁钱送给扮演孙女何融融的演员胡蓉蓉时,人们感到的是一种恍若真实的、令人激动的、不变的温暖感情。在雄壮激昂的《救亡之歌》旋律映衬下,这种温情显得更加动人。

需要指出的是,影片批判现实和号召抗敌的主题,并没有被融贯在全片中的温情所冲淡。相反,它把对现实的批判与对人性的关怀紧密结合在一起。影片中的杨小姐,当她依靠在银行行长身边的时候,是不屑于演唱已经被人们唱"坏"了的《舞榭之歌》的,同样,她也毫不吝惜手中的一块洋钱;但是,当银行行长的银行倒闭以后,她也成了沦落者。在一个"夏节狂欢大会"里,曾经被娇宠得不可一世的杨小姐,也不得不再次拾起《舞榭之歌》,为跳舞者伴唱。

1937年,内忧外患深重的中国人,需要一种勇气改变现实,但是,更需要一种温情,安慰他们略显疲惫的心灵。

尽管从《压岁钱》里读出了温情,但这并不意味着影片失去了批判的锋芒。实际上,影片《压岁钱》深入地剖析了人性;在大部分篇幅中,还对人性进行了悲观的描述。如果不是现实生活中救亡运动的兴起,按照编导者的意图,对这种悲观的人性进行拯救几乎是不可能的。

总括起来,影片《压岁钱》以一块洋钱为试金石,把社会上所有的人放在一个平面上,描绘了以下几种令人失望的人性图景:

第一,夫妻反目,兄弟失和。影片刚开始,当压岁钱从融融手里送到小卖铺老板娘手中时,令人失望的人性图景就展开了。这一幕上演的是夫妻反目。老板对老板娘要藏私房钱表示愤慨,并以此为由头,两人之间产生了激烈的争吵。最后的结果是两败俱伤:压岁钱被找给了来买东西的女人;遗憾的是,据说会给人带来好头彩的这一枚喜字洋钱,到了买东西的女人手里,也没有给她带来好运。与她住在一起的大娘姨,希望与她平分,唇枪舌剑以后,两人扭打在一起。接着,影片中的胖子弟弟,为了从哥哥那里得到好处,以告发哥哥的婚外情为要挟,获得了那一块压岁钱。

更有意味的是，当捡垃圾的孩子拿着捡到的压岁钱跑回自己的家，等待他的仍然是一幅夫妻反目的图景，他的爸爸妈妈为了争夺"大洋钱"，拼命争吵。最后，一场大火，"大洋钱"失去了踪迹。

第二，丈夫背叛，妻子堕落。尽管丈夫不一定总是背叛，妻子也不一定总是堕落，但在压岁钱访问的地方，丈夫总是背叛，妻子总是堕落。江东商业储蓄银行行长与交际花"密斯杨"之间的关系，便隐含着这方面的内容；最令人伤心的是，影片开始还和和美美的一对未婚夫妻孙家明与江秀霞，最后也走上了这一条道路。孙家明刚刚安慰好了江秀霞，就走上了一位妖冶中年女人的汽车。不多久，影片中就出现报纸的特写：歌舞明星江秀霞堕落为舞女。后来，尽管江秀霞选择了一条自主的道路，但在影片结尾处的又一次年夜饭桌旁，再也没有了她的身影。

第三，坑蒙拐骗，铤而走险。流转的压岁钱，经历了太多的黑暗与丑恶。大上海人情世态中不可告人的一面，在影片里几乎一览无余。蹭白食的年轻人，面对胖子朋友无钱付账的尴尬，竟然一走了之；道貌岸然的中年汉子，为了一块洋钱，公然欺负小报童；老妇女以自己上吊自杀为诱饵，骗得每一笔小钱存进银行；银行仆人摇身一变，成为一个骄横的放高利贷者；为了抢钱，街头强盗明火执仗；为了得钱，工地工头仗势欺人；因为有钱，有人在舞场耍尽流氓威风；也因为有钱，罪犯在海上冒险做走私生意……

问题的关键在于：编导者为什么要在这样一部有歌有舞，并且不乏温情的贺岁片中，不断宣判人性的自私、残酷与不可拯救？

20世纪30年代中期，上海十里洋场，腐败之中透出繁华。相当多的影片捕捉住了这样的画面：夜晚的都市，霓虹灯闪烁；高楼大厦之间，车流如织。对于上海以外的所有电影观众，这样的景象和镜像都是陌生的；其实，对于身居上海的电影观众，繁华的都市也与他们没有太大的亲和力。在大多数人心目中，只有租界区的外国人以及少数"高等"华人才配享有这种繁华；对于中国人来说，上海成为一个虽然繁华但却异己的城市。在目睹繁华的同时，他们看到了更多的丑恶；尤其，当那些丑恶现象发生在

自己同胞身上的时候，他们中的"智识"阶层感到了一种愤怒，一种强烈的批判意识的萌动。他们把这种丑恶归结为都市文明的产物，因而，当他们激烈批判附着于中国人身上的人性缺陷时，实际上隐含着对上海都市文明的批判。醉翁之意不在酒，包括《压岁钱》在内的许多影片，在尽力描绘令人失望的、悲观的人性图景时，更是在尽力否定上海的都市文明。

这样，影片编导者或许隐隐觉得，只有把拯救人性的途径，与抗日救亡运动结合起来，才是真正有效的举措。因为，只有改变中国人的生存处境，尤其改变上海的殖民地都市形象，才会真正改变都市中变态的人性，恢复人与人之间的美好关系。如此，我们便可以理解，影片快结束的时候，压岁钱被缉私警察装进了帆布袋，结束了它的旅行。下面的画面是意味深长的：黑色背景里，各种大拍卖、大减价的条幅广告堆挤在一起；在进行曲式的音乐中，飘起了白色的雪花。它的隐喻功能体现在，它非常恰切地表达了编导者对人性图景的失望情绪，以及渴望远离都市及其芸芸众生的感伤心态。

在对人性图景和都市文明进行彻底的否定之后，编导者不再运用写实的手段，而是把充满诗意的声音和画面进行不断的组接。——在各种形式演唱的《救亡之歌》歌声中，棋迷、劳动者、写作者、女工以及时髦女郎等，都在分别驻足聆听；甚至，聆听者只是一个男人的剪影。随着一台收音机的特写，镜头摇开，何融融坐在爸爸膝盖上，和着歌声的旋律，用稚气的声音唱起了《救亡之歌》。在这些镜头和画面中，人们不再为了金钱而你争我夺。仿佛一首《救亡之歌》不仅拉近了人们之间的距离，而且过滤掉了人性中所有丑恶的因素。

可以看出，在影片《压岁钱》里，一方面，编导者希望通过救亡，重建美好人性；但另一方面，编导者也只有用这种颇带浪漫主义的方式，挽救他们心目中濒临分裂的人性图景，宣告殖民地都市文化的消亡。

（写于1999年，本书首次发表）

《万家灯火》：无限悲悯与人伦至情

1948年7月5日，上海《申报》开始登载"万众瞩目的昆仑第四部新片"《万家灯火》即将献映的大幅预告。第二天，预告上出现"以无限悲悯刻画人伦至情，以博大襟怀描绘浮世烦忧"的感人诗句。7月14日，《万家灯火》在上海沪光、皇后、黄金、金门、丽都、国际六大影院同时献映。一周后，《大公报》邀集冯雪峰、郑振铎、曹禺、臧克家、田汉、于伶等文化名流召开《万家灯火》座谈会，对其"朴素""真实"的作风及其"现实主义"成就给予了充分的肯定和高度的赞誉。

此后，《万家灯火》便被当作战后中国新现实主义电影的代表作品，载入中国以至世界电影史册。时至今日，这部朴实无华却又动人心旌的影片，仍令与它遭遇的观众感同身受、如沐春风。影片穿越半个多世纪的历史长河，继续散发出难以抗拒的美丽与魅力。

现在看来，《万家灯火》的真正价值，主要不在其所谓的"新现实主义"。影片公映预告第二天出现的感人诗句，正是对其精神走向和文化内蕴的深刻透析。很难想象在1948年，在一张商业大报的广告版面，会出现如此率真、如此诗性的文字；尤其当这种率真、诗性的文字跟导演温柔敦厚的性情和影片悲天悯人的气质联系在一起，便显出战后中国电影不可多得的创新氛围和文化根基。这一点，也造就了战后中国电影无与伦比的整体跃动和辉煌业绩。

在《万家灯火》里，映照出导演沈浮面向浮世烦忧的博大襟怀。那

是一个风雨飘摇、风流云散的年代，经年的战争、动荡的政局和莫测的人心，将满目疮痍的中国社会推向一个难以预期的转折关头。国家承受着新生的阵痛，个体担负着生存的艰困，就像影片中并没有被更多展现的春生弟媳，无言中尽显创作主体的宽厚、关怀和不忍。当春生为了寻找适合自己的工作，在街头徜徉大半天后回到家里，疲惫地倚着门框，静静看着自己媳妇忙碌洗衣的时候，媳妇回头看到丈夫，也报以心酸的、无言的一笑。这一场面设置和动作设计，似乎闲来之笔，却寄托着编导者丰富的人生体验和深厚的人文精神。

同样，《万家灯火》以无限悲悯刻画的人伦至情，不仅引发战后中国知识分子的广泛共鸣，感动得他们"非流泪不可"，而且直抵中国观众渴望抚慰的灵魂，静静地舔舐着无数受伤的心身。在中国电影以至现代中国文化史上，"悲悯"总是一种需要检讨的情感，被"启蒙""革命"或"斗争"等主流话语所遮蔽。但《万家灯火》是一个特例，在揭露社会、批判现实的过程中，以近乎宗教式的"悲悯"创造了中国电影的言志奇迹。这是出身于社会底层的中国电影从业者，天性内蕴而自然勃发的真情、善良和美丽，也是中国早期电影所能抵达的精神深度和文化胜境。

（原题《〈万家灯火〉：以无限悲悯刻画人伦至情》，载《南方都市报》2005年8月23日）

《刘三姐》：革命年代的声色之娱

做了十年的电影史研究，发现一个令人沮丧的结论：中国影人越来越不会拍雅俗共赏并令观众喜闻乐见的电影了。

在这方面，我会把更多的赞誉送给《渔光曲》《马路天使》《夜半歌声》《八千里路云和月》以及《上甘岭》《英雄儿女》《冰山上的来客》《闪闪的红星》等影片。各位明白，这都是1979年以前的作品。

《刘三姐》也是我的所爱。其实，《刘三姐》的经典价值和影响力已经跟桂林山水联系在一起，无须太多的附会和张扬。我想说的是：在《刘三姐》拍摄上映的年代，尽管"革命"战胜了"娱乐"，但创作者仍把电影整得有声有色。革命年代的声色之娱，会让当下的电影从业者无地自容。

现在看来，《刘三姐》的运作不仅成功，而且超前。1960年，自然还没有出现"电影旅游"的概念，但《刘三姐》的故事与漓江的风光水乳交融、相得益彰；同样，20世纪60年代的"爱情"是被限禁的，但刘三姐与阿牛之间的感情细腻、甜蜜而又心照不宣。当刘三姐在自己的房间里边绣边唱："花针引线线穿针，男儿不知女儿心。鸟儿倒知鱼在水，鱼儿不知鸟在林。看鱼不见莫怪水，看鸟不见莫怪林。不是鸟儿不亮翅，十个男儿九粗心。"满怀深情而又略带羞涩，不知挑动了多少男女无处寄放的春心。

更为重要的是，《刘三姐》会用山歌讲故事。毫无疑问，乔羽的词和雷振邦的曲都将进入新中国音乐史，而苏里的导演成就却是被忽视了的。除了《刘三姐》之外，这个曾经拍摄过《平原游击队》《红孩子》和《我们村

里的年轻人》等著名影片的导演艺术家，是新中国电影史上最懂得拍好电影的人之一，当下 90% 以上的导演都应该向他学习。可遗憾的是，即便是在所谓的电影圈，怕也没有多少后来者知道苏里的名字。

故事是用山歌来讲的。这部歌剧故事片最懂得如何让"歌""剧"相辅相成、相映成趣。耳熟能详的例子有很多，但最脍炙人口的段落在刘三姐和众乡亲跟莫怀仁请来的秀才对歌。几个回合下来，刘三姐大获全胜，乡亲们兴高采烈；秀才们气急败坏，莫怀仁七窍生烟。这是一场歌与歌的对决，刘三姐以山歌为武器，成就了自己作为一个神话英雄的美名。

跟刘三姐一起，观众们分享着歌的盛宴。革命年代的声色之娱，充满着单纯的智慧和朴素的浪漫，好听而又好看。

（载《南方都市报》2005 年 11 月 2 日）

《阿诗玛》：游走在文化禁锢的边缘

影片拍竣的 1964 年，在中国，"爱情"和"娱乐"正在逐渐蜕变为羞于被人提及的词汇。作为替代语，"革命""时代精神"和"阶级斗争"等频繁出击、流行一时。

但这部影片仍然以阿诗玛和阿黑的爱情为主线，用歌舞风光片的样式讲述了一个动人的传奇性神话故事。对于 1964 年的中国电影观众来说，影片展示的美丽爱情和影片本身的娱乐色彩，不啻可以让他们体验一种偷尝禁果式的满足；对于任何时代的电影观众，观看一次《阿诗玛》，也等于享受了一次难得的歌舞与风光的盛宴。《阿诗玛》是游走在文化禁锢气息边缘的银幕理想，是中国民族歌舞风光片的经典。

其实，尽管影片不可能不展示爱情，但从一开始，编导者就在力图避免可能受到的严厉指斥：不能"为爱情而爱情"。要做到这一点，在这么一个传奇性神话故事里，最安全的策略只能是：淡化爱情的个体体验色彩，强化头人与群众之间的"阶级斗争"。

这样，影片运用了大量合唱性段落和群众性歌舞，把阿诗玛和阿黑的爱情与撒尼族人民能歌善舞、疾恶如仇的优秀品质结合起来。爱情从较为隐秘的私人化层次，扩散到更加开放的公众化领域，成为一个民族争取幸福理想生活的象征。就像影片片头：乌云翻滚，雷声阵阵，伫立在苍莽石林间的阿黑呼唤着阿诗玛；接下来，便是静静的石林，众人齐唤阿诗玛的深情和声。个人的爱情悲剧与民族的美好渴望糅合在一起。也像影片中

间：在摔跤大会上，随着阿黑打败头人之子阿支，首先拥向阿黑的，是撒尼族的姑娘小伙和父老乡亲；载歌载舞一段之后，镜头才第一次转向了阿诗玛。镜头的有意延宕，来自编导者对个人爱情表达的一种深层恐惧。更像影片结尾：被洪水卷走的阿诗玛变成了石像，阿黑呼唤阿诗玛，阿诗玛的歌唱却面向众乡亲："从今后我和你们不能在一起，我们还是同住一乡……"爱情歌咏里的单数人称，不经意间全部变成了复数。

同时，阿支追求阿诗玛不成，只好威逼阿诗玛成婚的个人举动，也被置换成撒尼族头人与群众之间的阶级斗争。在摔跤比赛中，尽管阿支是头人的儿子，但编导者没有过多地强调他的阶级属性；阿黑与阿支的较量，甚至被处理成两个男人之间肉体和力量的竞争。这样，"摔跤"和紧接着的"火把节之夜"两场，便铺陈着浓郁的民族文化韵味。甚至，竹林里，阿支以竹笛逗引阿诗玛，阿诗玛怒而逃走的一场，也不无男女爱情生活的真实气息。自始至终，阿支至多只是一个情场上的失意者和失败者。但是，当镜头进入头人的庄子，影片叙事与头人热布巴拉家联系起来的时候，就开始打上了鲜明的阶级斗争的烙印。更多为了主题的需要，影片叙事一反前半部分的欢快和抒情，陡然变得沉郁和紧迫；头人热布巴拉也有意被俯拍的摄影角度、脚底光和夸张的表演，处理成一个骄横暴戾的剥削者形象。"赛歌"和"比武"两场，甚至用漫画化的手法，展示出阿支及其家丁的愚笨、无奈和阴险。在影片的后半部分，为了表达阶级斗争的主题，编导者采用了对比蒙太奇的主导剪辑方式：将阿黑和群众思念阿诗玛，并跟阿诗玛团聚的叙事动机，与热布巴拉家威逼阿诗玛成婚，并使出罪恶阴谋的叙事动机交叉剪辑起来，增强了影片的叙事性和理念性。

令人欣慰的是，影片《阿诗玛》并没有像当时中国的许多电影作品一样，成为一部图解"时代精神"或"阶级斗争"的影像辞典。最难能可贵的地方在于，影片无意中流露出创作者渴望打破当时思想文化禁锢的银幕理想。

首先，影片突破了当时一贯的革命历史题材和工农兵现实题材的窠

白,选取了一个极为独特的题材领域:根据新文学作家创作的叙事长诗改编的、带有传奇性的、反映少数民族生活的神话故事。对于新中国电影来说,这一题材领域是非常新颖的。它不仅为表演出身的电影导演刘琼提供了十分难得的创作灵感,而且为电影创作者在银幕上尽情驰骋自己的想象力,创造了良好的条件。也正因为题材的独特性,不敢言"情"的中国电影创作者,竟然大胆言情;不敢炫"技"的中国电影创作者,也能大胆炫技。作为阿黑与阿诗玛的定情物,山茶花多次出现,每一次都承载着不同的叙事和情绪功能。如此细腻、如此动人地表达男女爱情的隐衷,没有独特题材的掩护,在1964年的中国影坛是无法实现的。同样,神箭开路、溪水倒流、石林出水等电影特技,也使被迫平庸的电影创作者们真正享受到了创造银幕奇观的生动乐趣。

其次,影片以其丰富的民族文化内容,超越了当时占据中国银幕的单一的政治斗争景观。在《内蒙春色》(1950)和《五朵金花》(1959)等影片里,电影创作者就有意从少数民族独特的性格特点、生活方式以至自然风光出发,力图发掘其中的民族文化蕴涵;但只有到了《阿诗玛》,这种努力才开始与整部影片的叙事进程、抒情动机以至审美趣味水乳交融地结合在一起。在影片中,最令人陶醉的场面是撒尼族歌舞、摔跤比赛和火把节。这是一组组十分优美的、具有浓厚撒尼族风格的民间风俗画。编导者抓住了这些民间风俗的典型程式并加以充分展现,不仅奠定了影片上半部分轻松、欢快的基调,而且自然而然地推进了阿黑与阿诗玛之间的爱情情节。在阿黑与阿诗玛之间的爱情还没有遭遇破坏因素(即阿支的出现与热布巴拉家的逼婚)之前,影片基本上是以三大段歌舞场面推衍故事的:第一段歌舞是合唱,叙述阿诗玛的聪颖美丽、超凡脱俗,类似说书或戏文的"开场白",交代了故事发生的地点及主要人物;第二段歌舞是阿黑与阿诗玛分别通过歌声与笛声,远远地表达爱情,镜头在两人之间来回切换,表现了两人之间相互倾慕,但未能谋面的情境;第三段歌舞是阿黑寻找阿诗玛,来到撒尼族姑娘们中间,对唱与姑娘们的歌舞,展示了撒尼族人民更为广

阔的社会生活画面，也揭示了阿黑对阿诗玛爱情的一往情深。

除此之外，影片还穿插了撒尼族人民居住地的许多自然风光。山茶花开遍的山野、潺潺流淌的小溪、茂密的原始森林，尤其是鬼斧神工的石林，仿佛一幅幅山水画，给人难得的审美享受。其中，在影片片头和影片结尾，创作者两次用横移的拍摄手法，缓缓地将石林全貌展示在观众眼前。石林既是阿黑与阿诗玛爱情悲剧的发生地，也是阿诗玛"存身"的地方，还是撒尼族人民怀念阿诗玛的寄托物；最重要的是，石林风光的神奇与壮丽，正与阿诗玛在人们心中的形象相一致。通过努力，影片已经让少数民族的自然风光浸染上了浓重的少数民族文化气息。

《阿诗玛》还打破了当时中国电影一贯的正剧样式，昭示着中国民族音乐歌舞风光样式电影的美好前景。影片不用一句对白，始终以歌舞传送感情，借音乐烘托气氛，并以此作为整部影片的基调。这在中国电影史上都是一个创举。颇有意味的是，尽管影片里的音乐歌舞资源主要来自故事的发生地，但显然经过了创作者的精心改编，使得影片的音乐歌舞在一定程度上濡染了中国20世纪60年代的时代特征；并且，从有些场面，尤其从撒尼族姑娘的洗衣舞场面中，还能看到美国歌舞影片处理音乐歌舞手法的一些蛛丝马迹。文化禁锢与反文化禁锢的特点，在这里也得到了一定的验证。

严格来说，《阿诗玛》无愧于它的时代；但时代辜负了《阿诗玛》。

《阿诗玛》拍成后，未及公映便被封存；14年后的1978年，一个电影前辈还在报纸上像阿黑呼唤阿诗玛一样呼唤《阿诗玛》："阿诗玛，你在哪里！"这时，扮演阿诗玛的演员杨丽坤，已经美丽不再。当她被政治斗争打成"黑线人物"和"黑苗子"以后，终于精神失常。在她下放的云南思茅，任何人给她两分钱，都可以叫她唱歌跳舞……

（原题《渴望打破文化禁锢的艺术理想——影片〈阿诗玛〉评析》，载张振华、梅朵主编《名家看电影：1949—2005》，广西师范大学出版社，2006年版）

《街头巷尾》：归家念想与道统坚守

《街头巷尾》是导演李行33岁时拍摄的第一部国语影片。

在此之前，李行已经导演过不下10部台语片。包括《王哥柳哥游台湾》(1958)、《猪八戒与孙悟空》(1959)、《凸哥凹哥》(1959)、《武则天》(1961)、《两相好》(1961)、《白贼七》(1962)等在内的台语影片，大多为了迎合观众而呈现出嬉笑玩闹的色彩。如果说，此时的李行，正在力图通过电影，有意无意地将自身置入台湾本土大众文化的独特境遇之中，那么，从《街头巷尾》开始，他将把自己抽离出来，以一个曾在上海接受过中国电影熏陶的台湾导演身份，有条不紊地表述自己的"大陆经验"。实际上，这种所谓的"大陆经验"，正是李行及其一代导演挥之不去的"本我"，一种根植于中国儒家文化土壤的恋家情怀。

家，是李行在自己的第一部国语影片中精心营构的一个灵魂的居所。

这一个灵魂的居所，位于高楼大厦的都市的边缘，外表虽然残破，内里却无比坚定。一批来台的大陆人即身处台湾的外省人，职业虽然低贱，精神却高昂如歌。他们或捡拾垃圾，如石三泰；或蹬三轮车，如陈阿发；或零担买菜，如林阿嫂；或人前卖笑，如朱丽丽。尽管如此，他们仍然安安分分地生活和做事。正如石三泰对林小珠说的一番话："不错，我是个捡破烂的，像我这样是会让许多人笑话的，可是我自己并不觉得我自己可笑，我没有本事，不偷不抢，凭自己的力气吃饭，又有什么不对！"也如徐老太太对石三泰所言："人穷没有关系，小心，贪便宜会贪出麻烦来的，

人穷要穷得有骨气！你记得我这句话，现在在台湾，大家都应该安分守己地做事情，我们才能够回我们的家乡。要是都像吴根财那样不干正经事，嗨，那就完了！"——《街头巷尾》里的"家"，不是一个由单纯的血缘之亲构成的生存实体，而是一个由温馨的老幼之情编织的理想所在，它既指涉台湾之外的"大陆"，又导向现实之外的"文化"。这样，归家的念想便被涂上一层强烈的文化追寻意味，寻根的梦幻在台湾电影中第一次以如此写实的方式，淋漓尽致地展示在观众面前。

老幼之情即血缘之亲，这是李行极力张扬的"大家"概念。影片中，大杂院里家庭的组合，往往缺乏经典的、完整的血缘式关联。起初，石三泰单身，陈阿发独处，吴根财与朱丽丽未婚同居；林小珠一家，缺少了父亲，后来又失去了母亲；徐老太太一家，儿子阻隔在大陆，只好与孙子生活在一起。在李行看来，这种状况与其说是一种缺失，不如说是一种获得。它为导演表达自己的个体话语提供了一种难得的契机和戏剧的张力：营造一个充满"爱心"的社会，成为填补家庭"残缺"并最终替代家庭的最好方式。

因此，正如影片片头字幕所表达的一样，充满着爱心的社会才是进步和希望，它超越家庭，引领着人们回到真正的"家乡"。为了完成这一理念，李行充分显露了自己颇为老成持重的人文深度和电影才情。

从整体结构来看，《街头巷尾》恰到好处地书写了一个有关"家"的寓言。影片开头，拾垃圾者石三泰独自从郊野走向大杂院，穿过闹市的时候，镜头快捷得没有丝毫犹豫；但进入大杂院，镜头转为缠绵，并不断在大杂院的人流风物间推拉摇移。影片中段，林阿嫂病逝，众人埋葬林阿嫂后离去，在一个由远景拉成全景的剪影画面里，石三泰默默地看着孤立无助的小珠，终于靠近，伸手拉着小珠慢慢走远。通过这一煽情的影像策略，石三泰获得了一个名义上的女儿，颇有意味的是：后来，在医院的病房里，小珠也明确地向医生也是向众人表示，自己是石三泰的"女儿"。影片结尾时，石三泰从医院中出来，摆脱众人搀扶的石三泰，仿佛一个获得

重生的儿子，充满坚定的渴望，然而又是一步一瘸地奔向徐老太太，握着徐老太太的手，表达由衷的感激。徐老太太微笑着接纳了石三泰的手，仿佛接纳了一个从外地归来的亲人。这样，从石三泰的角度来看，因为拥有"爱心"，石三泰便从单身，发展到拥有了一个"女儿"，再发展到拥有了一个"母亲"，亦即：最终拥有了一个"家庭"。影片的最后一个画面，是石三泰再一次从大杂院走向郊野，此时，他不再是独自一人，而是与小珠即自己的"女儿"在一起。

同样，陈阿发的行侠仗义以及朱丽丽的良心未泯，也使两个人在不断的接触中，碰撞出情感的火花，导演让他们结合在一起，组成了一个新的温暖的小家庭；相反，吴根财的无耻贪财和执迷不悟，只好将他自己送进了监狱，永远地离开了大杂院这个越来越像一个大"家"的地方。也就是说，在影片中，"家"无疑成为一种渴求、一种回报和一种悬赏。这是一种品格的修炼、一种道德的奖励和一种境界的趋鹜，只有在由老幼之情即血缘之亲构成的家庭意象中，努力地完成自己作为祖父母、父母、子女一代应该完成的责任和使命，才有权利获得一个真正的"家"。

这样的"家"，是离开大陆已达15年之久的台湾导演李行心中的"大陆"，是最服膺中国传统伦理道德的台湾导演李行心中的灵魂的居所。在一篇访谈录里，李行明确表示，自己的作品特别强调上一代跟下一代的亲情关系，例如，在《街头巷尾》里，石三泰与林小珠这种"老幼情感"的展示，就是为了表达自己"老吾老以及人之老，幼吾幼以及人之幼"的道德理想。[1] 20世纪60年代以降的台湾电影界，如此明火执仗、一意孤行地坚守"道统"者，唯李行一人而已。

应该说，李行心中的"道统"，是在祖传的佛教家庭氛围与中国传统儒家文化浸润下形成的一种以长幼有序、父慈子孝、夫敬妇恭、从善积德、

[1] 《一个中国导演的剖白：李行作品研究》，《文学季刊》第6期，1968年2月，台湾。

安贫乐道等为标志的为人处世情结。这种情结，几乎贯穿在李行拍摄的所有电影作品之中，《街头巷尾》也不例外。在这部影片里，长幼有序、父慈子孝的自然法则无处不在。

影片有名有姓的出场人物共8个，按年龄大小可以划分为三代人。徐老太太最长，为祖母一代；石三泰、陈阿发、林阿嫂、吴根财、朱丽丽次之，为父母一代；小明、小珠最幼，为子女一代。为了展示长幼有序、父慈子孝的道德理想和人伦前景，导演使出了浑身解数。

首先，徐老太太被影片处理成一个接近完美并且在大杂院中唯一出现的祖母形象。她的慈祥不仅体现在时刻关爱着自己的孙子小明，而且体现在始终以身作则、疾恶如仇，尤其体现在作为一个长者，徐老太太扮演了一个命令的发出者、价值的评判者和理想的抵达者的角色。显然，影片中的徐老太太，由于年处长幼秩序的最高端，便自然拥有了终极德行和话语霸权。"家庭"里许多的争议、纠纷、无奈和不快，都在徐老太太的"教诲"中烟消云散。林阿嫂昏倒在院子里，第一个发现并施与援助的人，就是徐老太太；敢于怒斥吴根财正经事不干专靠女人吃饭的人，也是徐老太太；石三泰从外面为林阿嫂拿回了药，要经徐老太太审核一番才能放行；最后，为了给石三泰治病，带头捐出自己"棺材钱"的，仍然是徐老太太。甚至，影片还不惜越出"道统"的界限，让徐老太太禀赋一种比任何人都要"深刻"的政治敏感。她对围坐在身边的众人说："现在大陆上的老百姓，都被折磨得活不下去了。"俨然一个忧国忧民的先知先觉者。总之，为了找到一个合适的载体，导演把影片中的徐老太太装扮成了一个"道统"的最佳代言人。实际上，每当摄影机对准徐老太太，大多采取仰视的角度；而徐老太太充满福相的脸，也始终沐浴在充足而柔和的非自然光线之中。

其次，作为父母一代代表的石三泰，也是一个典型的慈父孝子形象。为了生活，他任劳任怨地干着常人看来最为低贱的营生。他默默地爱着林阿嫂，并主动承担接送小珠上下学和打水的工作。他孝敬徐老太太，有事

总爱听取她的意见,从不贸然行动;当徐老太太为想念大陆的儿子媳妇流泪时,他也跟着一齐流泪。他爱护小珠,林阿嫂病逝后,他主动把小珠接到自己的家里。在郊野垃圾场和街头面摊,他与小珠嬉戏,使她享受到了难得的欢娱。甚至,他也干起了缝衣补衫的细活。由于误会了小珠的用意,他以一个父亲的身份,严厉指责小珠不去上学和学坏,然而,一旦了解真相,便对小珠慈爱有加。应该说,他的两次受伤,都是为了小珠。与徐老太太生就一个"道统"的最佳代言人一样,石三泰也是一个生就的慈父孝子。当他与陈阿发一起带着小珠去游乐场,拖着肥胖的身体追着转轮快速奔跑的样子,脸上的灿烂笑容令人经久不忘:那是一种身为一个"父亲",与子女忘情嬉戏的笑容。

最后,作为子女一代的代表,林小珠孝顺长辈的美德,也被渲染得十分动人。清早上学前,小珠告别病中的妈妈,懂事地说:"妈,那我走了,你要在家好好地休息。"并抚摸着小狗的头说:"小狗,乖乖地在家陪妈妈!"出了门遇到陈叔叔,还不忘叫一声:"陈叔叔早!"母亲死后,石三泰在家睡觉时,小珠同样教训不老实的小狗:"轻点!昨天石伯伯睡得很晚,别吵他!你知不知道,石伯伯为了我,他很辛苦,你不要吵,让他多睡一会儿!"并主动要为石伯伯挠痒痒。石三泰装卸货物累倒后,她一口一口地替他喂饭,并卖了自己心爱的小狗,买了奖券到处推销,以期养活自己的石伯伯。石三泰住院时,为了抢救他的生命,小珠哭着对医生说:"我是他的女儿,请你救救他吧!"

通过祖、父、女三代人物关系的处理,影片终于描绘出一幅长幼有序、父慈子孝的家庭生活甚或社会生活图景。如果说,这就是导演李行所表述的"大陆经验"的话,那么,这种"大陆经验"是值得怀疑的。毕竟,主要通过道德评价的手法来指认未来生活的方向,并不是《渔光曲》《一江春水向东流》《八千里路云和月》《小城之春》《关不住的春光》和《新闺怨》等一批三四十年代上海电影作品的基本价值走向;而这些影片,正是深刻影响着李行日后电影创作态度的重要作品。至少,《渔光曲》和《一江春水

向东流》等影片中较为强烈的时代指涉与现实关切,却是李行电影中有意回避的内容;而在这些影片里作为背景或潜意识出现的伦理道德蕴涵,却被李行电影放大为构成作品发展动机的主要元素。与其说李行是在以一个台湾导演的身份表述自己的"大陆经验",不如说他是在以一个台湾导演的身份构筑自己的"台湾经验"。

这种"台湾经验"的构筑,大约与20世纪60年代初期台湾独特的社会状况及文化氛围紧密相连。《街头巷尾》拍摄前后,正赶上台湾经济实施第三期四年计划(1961—1964)的当口,人口增长、失业严重、美援削减等问题,成为妨害台湾社会趋向稳定的关键因素;而由《文星》杂志及李敖文章《给谈中西文化的人看看病》引发的中西文化论战,更成为台湾文化生活中的一起重要事件。或全盘"西化",或坚守"道统",或兼而有之,成为包括李行在内的每一个台湾文化从业者别无选择的选择。尽管不能简单地将李行坚守"道统"的举措,归结为替台湾当局的政策张目,正像不能简单地将李敖全盘"西化"的举措,归结为对国民党政治独裁、文化专制的反抗一样,但《街头巷尾》努力通过"道统"的坚守维护台湾社会稳定、最终达到"归家"的念想的意图,却是颇为明晰的。这是一个曾在上海接受过中国电影熏陶的台湾导演,以一种根植于中国儒家文化土壤的恋家情怀,为自己,也为台湾寻找着一个使其漂泊的灵魂能够长住的居所,尽管在其温情脉脉的道德理想中,还蕴涵着不能压抑的潜在忧愤。

在台湾电影中,李行的《街头巷尾》是将"归家"的念想与"道统"的坚守结合得较为成功的一部作品。在洋溢着老幼之情与父慈子孝的泛爱主义氛围下,导演的温情理想体现得淋漓尽致。这是一种平民色彩浓郁的温情,又被包裹在写实主义的影像策略之中,因此显得非常动人。

但是,在温情理想背后,潜藏着无法消弭的内心忧愤。这种潜在忧愤,一半因为叵测的世道人心,一半因为异化的都市场景。

世道人心的叵测,在《街头巷尾》中的集中表现,是吴根财形象的刻

画。很难设想在一部"没有仇恨,只有爱"的影片里,会出现一个顽固不化的"坏人"。但是,吴根财就是一个这样的"坏人",并且是大杂院中的唯一一个"坏人"。他"坏"到靠女人生活,"坏"到贩卖鸦片,甚至,"坏"到众人都在为林阿嫂的病逝哀痛之际,竟偷去小卖店里的一包烟卷,然后躲进自己的屋子。最后,"家庭"即大杂院赶不走的、无可救药的吴根财,只好由"家庭"之外的社会机构惩办了事。在李行精心构筑的、令漂泊灵魂寓居的"家"中,吴根财无疑是他无法剔除的一个"宿命",是他无法绕过的一个"迷信"。

世道人心的叵测,还表现在影片中四次火车声响的运用。第一次出现火车声响,是在朱丽丽敲门进入吴根财家的时候:是喻示羊入虎口,还是慨叹朱丽丽命运的不济?第二次火车声响,前半部分为有源声响:石三泰站在铁道边,飞奔的列车驰过,石三泰捉摸不透的脸部特写,是对心灵重负的感伤,还是对未来生活的无望?后半部分无源声响:林小珠为病中的母亲揉背,是即将到来的悲剧的闪前,还是林阿嫂内心深处的哀鸣?第三次火车声响,在林阿嫂病逝的一刻:是为预感的终于应验而呜咽,还是为无力左右的生老病死而长叹?最后一次火车声响,是在吴根财力图引诱石三泰下水,困境之中的石三泰犹豫不决的时候:是在痛感人心的险恶,还是检讨人性的孱弱?——四次火车声响的运用,是影片《街头巷尾》颇为独特的处理方式,较好地表达出导演对世道人心的叵测的潜在忧愤。

除此之外,异化的都市场景,也是展示导演潜在忧愤的良好途径。毫无疑问,影片中,破败的大杂院众生图与高楼大厦的都市场景,形成了一组颇有意味的二元对立。显然,破败的大杂院及其众生,寄寓着导演的温情理想;但是,高楼大厦的都市及其人流,却充满着强烈的他者意味和异己色彩。由于缺乏注视都市场景的主观意图,导演很少甚至不屑把镜头停留在高楼大厦之间,只有一次例外。那是在林小珠为了养活石伯伯,卖了自己心爱的小狗去到城中推销奖券的时候。第一个镜头,在不乏嘲讽意味的音乐声中,从一批着黑衣做道场的队伍,摇向人行道上面无表情的各

色人等，小珠穿行其间，不时被无情地推搡；接着，小珠胆怯地踯躅在陌生的街道上，镜头一转，小珠来到三个成年人吃饭的桌前，三人呵斥，挥手赶走小珠；镜头跟拍，小珠来到两个成年人喝酒的桌前，其中一个略微和气，买了一张奖券；镜头回到大街，小珠拉着一青年的衣服，求他买奖券，青年很不耐烦地打开她的手；小珠又求一长者买奖券，始终得不到回应；随即，小珠靠在路灯杆旁数钱，夜中的都市嘈杂、迷离而又恍惚；最后，她走过喧闹却又冷淡的人群，在一个水果摊前停了下来……《街头巷尾》中的都市场景及其人流，主要由于缺乏大杂院中的那种类似家庭的温情，而被导演描绘为"住在一起并不能守望相助"的一群[1]，对他们的刻画，既发抒了导演内心深处无法保全"道统"的潜在忧愤，又恰好体现出导演对台湾本土大众文化的一种批判姿态。正是在这里，《街头巷尾》的温情理想及其潜在忧愤，更多一层精神分析和文化批评的魅力。

也正是在对影片《街头巷尾》的"家""道"及其"中和"的关注之中，我们不仅看到了台湾电影中的中国传统伦理道德"遗绪"，而且看到了一个33岁的台湾导演，在20世纪60年代初期，通过电影展示给人们的一种超越了血缘甚或家族的所谓"人道主义襟怀"；沉浸在这种"人道主义襟怀"之下，希望寻找温情理想以及永久灵魂居所的电影观众，将会与李行产生共鸣，并始终在丰盈的"爱心"中沐浴中国传统人伦之光。

（原题《归家的念想与道统的坚守——〈街头巷尾〉的文化阐释》，载中国电影家协会编《华语电影的跋涉者——李行导演电影作品研讨论文集》，中国电影出版社，2008年版）

[1] 参见《一个中国导演的剖白：李行作品研究》，《文学季刊》第6期，1968年2月，台湾。

《巴山夜雨》：意境与抒情

要在 1980 年的语境中真正读懂《巴山夜雨》，几乎是不太可能的。尽管这部影片除了获得 1980 年文化部优秀影片奖以外，还获得了包括最佳故事片奖在内的首届中国电影金鸡奖的 5 个奖项。要读懂《巴山夜雨》，必须读懂中国电影史上的吴永刚。作为一个从 20 世纪 30 年代中国影坛走来的中国电影艺术家，吴永刚是独特的。这位美工师出身的电影导演，对电影的理解有常人所不及之处。无论是在《神女》(1934)、《浪淘沙》(1936)，还是在《巴山夜雨》(1980) 中，吴永刚着力追求的总是"意境"。这样，《神女》里纷扰的都市和哀怨的少妇，《浪淘沙》中寂寥的孤岛和迷离的白沙，以至《巴山夜雨》里飘荡的蒲公英和忧伤美丽的巴山夜雨，不仅是吴永刚的最爱，而且是影片最动人的所在。

正因为如此，吴永刚的电影往往身处边缘。也就是说，对"意境"的热爱，使吴永刚最容易偏离中国电影的主流话语，也使吴永刚及其电影非常容易受到不必要的伤害。重视载道和讲究叙事的中国电影传统，曾经使人们漠视《神女》的光辉，也使人们误读《浪淘沙》的真正蕴涵；而大多数吴永刚电影，由于缺少知音的共鸣，终于导致长久的湮没不彰。只是在《巴山夜雨》里，吴永刚才让人们真正体会了"意境"的魅力。

从 1959 年或者 1960 年开始，吴永刚就在酝酿着《巴山夜雨》（当然不是从剧作的角度）。因为当时"文化大革命"还没有开始，《巴山夜雨》故事赖以存活的时代背景 15 年后才生成。1959 年或者 1960 年的吴永刚，心

目中的下一部电影必须有一个"意境"：那是导演曾经看见的一幅木刻，画中的小女孩显然是一个贫穷的孩子，她身边放着一个小竹篮，小女孩跪在地下，鼓着腮帮子吹蒲公英，那么天真、稚气。

15年后，吴永刚等到了《巴山夜雨》。一切都发生了重大的变化，只有"意境"还在心中。尽管从故事层面上看，《巴山夜雨》被赋予那么多的偶然与巧合以及那么沉重的历史与现实，但导演仍然没有把它拍成一部"传奇"。为了苦苦追索几十年的"意境"，吴永刚选择了抒情。

主人公秋石便是诗人。在导演"以不表演为表演"方针的指导下，李志舆的表演由于过于内敛而稍显木讷，但并不影响影片的整体效果。在吴永刚看来，作为诗人的主人公，其实是造成影片抒情格调的最好载体。首先，秋石在狱中写的那一首诗歌《蒲公英》，便被导演四次运用到影片中，起到了较好的结构影片与表情达意的功能；其次，导演可以通过诗人的视角，自由地创意造境。这样，在故事主线之外，影片不仅成功地将雄奇的巴山、滔滔的长江与静默的神女峰、滚滚的漩流剪辑在一起，而且成功地把孤独飞翔的苍鹰、摇曳波浪的航标与梦境一样的爱情回忆交织在故事时空之中，使影片本身增添了一种难得的人文深度和浓郁的抒情氛围。为了使影片最终导向一种美好的"意境"，吴永刚甚至放弃了《神女》和《浪淘沙》中的人性批判。不用说，秋石是高洁的形象；即便女专案人员刘文英，影片也是需要她的"转变"，演员张瑜正是因为"一股子稚气"被吴永刚选中的；另一专案人员李彦，最后关头露出真面目，他也是解救诗人秋石的策划者；整个客轮，从船长到乘客，都是善良的好人。直到影片最后，秋石携女儿上岸，客轮发出长鸣，向秋石父女告别，这时，连客轮本身也被赋予了善良的品性。当然，丑恶与黑暗是肯定存在的，只是在影片中，吴永刚宁愿把它们彻底推到背景，让它们在道德的法庭上，接受缺席的判决。也正是在这里，体现出导演独特的才华。

对"意境"的渴望，使新中国成立以后的吴永刚，拥有了一个持续十多年的"蒲公英小女孩"情结；随着"文化大革命"的结束，"蒲公英小女

孩"所蕴含的"美",显然应该并且确实已经上升为对"丑"的否定和对"恶"的批判。但是,吴永刚没有打算沿着这一思路走下去,而是过早地离开现实,趋向了"浪漫主义"。诚然,正如吴永刚自己所言,影片中多一些好人没有什么不对,何况,影片结尾,小娟子吹蒲公英的镜头,更是导演自己酝酿经年的画面,不可能轻易放弃;影片的深度在于:当主人公秋石带着女儿离开客轮,行走在林间山道时,秋石只有片刻流露出慈父般的微笑,大多数时候是心情沉重的;女儿欢笑着奔向山野,吹起蒲公英,蒲公英随风飘荡在蓝天白云之下,这一切,都是通过秋石伤感的视线展现出来的,给"蒲公英小女孩"的"美"镀上了一层忧郁和凄凉。全片倒数第二个镜头,仍然停留在秋石的近景上:重获自由的秋石,面对刚刚回到自己身边的女儿,决定收起沉重的心情,从容地微笑,但笑容瞬间转换为悲伤。诗人的情绪,徘徊在大喜大悲之间。仿佛不忍心目睹这一切,镜头宕开,在茫茫群山中定格。依靠这样的结尾,吴永刚紧守着自己的美学。确实,吴永刚从来就不是一个严格意义上的"现实主义者","现实"在他的作品中已经被咀嚼成一个坚硬的内核,无处不在却又被有意隐藏;同时,吴永刚也从来不是一个严格意义上的"浪漫主义者",在超越现实的时空中放荡神思不是他的目的。他追寻的"意境",凝聚着自身思想的深刻性,但又焕发出电影画面特有的美感和魅力。

就像《巴山夜雨》的结尾,尽管缺少了人性批判,但反思历史的动机,却刻写在美丽的"蒲公英小女孩"与苍茫的巴山夜雨之中。

(原题《对意境美的追求——影片〈巴山夜雨〉评析》,载张振华、梅朵主编《名家看电影:1949—2005》,广西师范大学出版社,2006年版)

《童年往事》：为生而死与向死而生

除了侯孝贤，很难想象还会出现这么一位电影导演，能在回顾童年往事的过程中，将生与死、去与来、哀与恐的命题如此强烈却又如此自然地联系在一起。这是一种历经沧桑后的生命体悟，也是一段刻骨铭心的电影记忆。正如影片的英文名称 *The Time to Live and the Time to Die*，为生而死，向死而生。

最令人难忘的是影片的结构，父亲、母亲和祖母的三次死亡构成了影片的三大段落。对于不满 40 岁的电影导演来说，以直面死亡的方式呈现往事，其内心深处无以诉告的悲剧感觉及其在承受如此巨大的悲恸之后复归平静的超然姿态，确实发人深省。

影片开端，黑底白字的职员表，接小鸟唧唧啾啾的鸣叫声，不经意间传达出一层压抑与生动、沉重与轻灵相互交织的情绪氛围；紧接着，出现台湾高雄县当局宿舍的空镜头，阿孝回忆往事的画外音缓缓响起；镜头切换，宿舍空无一人的内室，写字台和空着的竹椅；再次切换，父亲已经坐在竹椅上看书，孩子们则在里屋逗逗打打，母亲在厨房忙活，姐姐在院子里照顾炉灶。画外音说起祖母的习惯及其与父亲和"我"的关系，镜头暗转，出片名《童年往事》，伴祖母呼唤"阿哈咕"的画外音。在不到 4 分钟的片头里，父亲、母亲和祖母的出场均呈特殊性。从空着的竹椅到坐在竹椅上的父亲，相同机位的相邻两个镜头颇为出人意料；同样，尽管两种性质的画外音已将祖母的基本情况介绍给观众，但祖母却没有在片头露面；

而露面最多的母亲，却在画外音中无一提及。父亲、母亲和祖母的生存状态及其与生者（画外音叙述者）之间的情感模式，通过这种特殊的处理得到预示和强化。

实际上，为了预示和强化这种生存状态和情感模式，导演还有意识地为父亲、母亲和祖母设计了各自独立的活动空间。从一开始，父亲不是坐在书桌边看书，就是坐在饭桌旁吃饭，似乎从来没有离开过家门一步；直到父亲去世的那一刻，还是静静地仰躺在书桌边的竹椅上。影片中，即便阿孝偷拿了家里五块钱遭到母亲满屋子的追打，父亲也只是轻轻地转过头看了一眼，照样靠在竹椅上闭目养神。此时的镜头隔着门框直对父亲，久久不动，内含的感情应该是非常复杂的。整部影片只有两次对准父亲做脸部特写，并让父亲开口说话，但也类似于自言自语。一次是在饭桌旁收听马祖海峡空战广播，父亲便絮絮叨叨地回忆起中山大学时代的往事；另外一次是在书桌边阅读大陆亲戚寄来的书信，父亲随即与母亲谈起大陆生活的惨况。父亲的精神世界跟其实际处境一样，仅仅保留着非常狭小的空间。同样，整部影片中，父亲与孩子们（主要是与阿孝）之间直接的情感交流，也只有简单的两次。一次是父亲拆信时将邮票递给早在身边等候的阿孝，双方默然无语；一次是阿孝告诉父亲考到了省立凤中，父亲先是弄不明白老师在课桌上打钩的意思，然后也只说了"好，今后可要好好地读喔！"这一句勉励的话。尽管如此，导演还是通过摄影构图和场面调度，将阿孝对父亲的感情表现为一种苦涩的追忆。其中，医生来家为父亲诊疗，镜头隔着房门摄取阿孝独自在澡盆里洗浴的一段，跟父亲去世后躺在客厅，镜头再一次隔着房门摄取阿孝放水准备洗澡的一段相互参照，尤为情意隽永、感人至深。

跟父亲相似，母亲的活动空间也主要集中在厨房和客厅；但与父亲不同的是，母亲至少有过两次离家经历。对于母亲而言，这两次离家与其说是活动空间的拓展，不如说是生命结束的宣判。第一次，母亲得了喉癌，需要到台北的医院做切片。站台上，一家人送母亲远行。分别伊始，母亲

缓缓地转过头来看了一眼阿孝，并用手拢了一下自己的头发。转接电线杆的空镜头，配喧嚷的人声。正像孩子与父亲之间直接的情感表达被导演克制到最低限度一样，孩子与母亲之间直接的情感表达也被克制到了令人惊叹的地步。然而，正像阿孝对父亲的感情表现一样，到了母亲第二次离家的时候，影片也通过背景、音乐和镜头手段，将这一次分别呈现为一种莫名的惆怅。伤感的音乐动机是从祖母在室内幽暗的光线下剪纸的画面开始的，直到母亲坐着的三轮车消失于远远的街道拐弯之处才告结束。在淅沥的雨声和伤感的音乐之中，画面依次在兀立的窗棂、散乱的方桌、祖母歇息的角落以及拉着母亲的三轮车、茫然伫立的阿孝和三轮车逐渐远去的背影之间转换，在动人的情愫中传达出一种难言的哀伤和惶恐。

影片里，与父亲和母亲相比，祖母活动的空间范围相对广泛一些。除了歇息的角落、剪纸的方桌之外，祖母还在村街上蹒跚着步子呼唤阿哈咕，并不断地为了回大陆独自走失在野外，还有一次带着阿孝踏上了一条回归大陆的小路。应该说，影片前半部分大都在渲染一种温柔敦厚、祥和亲切的祖孙之情，尤以祖母带阿孝回大陆一段为最。在家中，祖母又要带阿哈咕回大陆，阿哈咕不解地问："回大陆干什么呀？"祖母回答："你好笨，阿婆带你回祠堂拜祖先啊！"日影蝉声中，祖母携着包袱带着阿孝出了门。小吃摊上，祖母问人梅县梅江桥，但是无人能懂；祖孙二人远远地行走在蜿蜒的小路上，传来深情明丽的音乐与生脆清朗的鸟鸣。接下来，祖孙俩兴高采烈地采芭乐，并在一起忘情地玩耍。直到影片结尾，出现的画外音仍是与这一次忘我的行走联系在一起的："直到今天，我还会常常想起祖母那条回大陆的路，也许只有我陪祖母走过那条路；还有那天下午，我们采了很多芭乐回来。"然而，到了影片后半部分，随着父亲、母亲的相继离去，随着祖母年岁的增长，还随着孩子们的逐渐长大，祖母越来越少地与阿孝等人发生情感上的关联，镜头也主要集中在阿孝等人的身上，只有在一些不经意的时刻，才会偶尔凝视着蜷缩在角落里的祖母。这直接导致阿孝等人面对祖母尸体时的无限歉疚，正如阿孝的画外音所表达出来的心

情:"一年以后,祖母也去世了。祖母去世的那个月,一直躺在榻榻米上面没有起来过,大小便都不能控制了。那时候家里只有我跟两个弟弟,请来医生,医生说太老了。直到有一天,我们发现祖母手背上爬着蚂蚁的时候,祖母不知道已经去世多久了。后来我们找了收尸的人来清理,当他们翻开祖母的尸体,发现有一面都溃烂了,那个收尸的人狠狠地看了我们一眼,不孝的子孙,他心里一定是这样在骂我们。"

当然,无论是在父亲的书桌、母亲的厨房还是在祖母回大陆的路上,不同的场景却有相同的结局。当哀悼死亡成为不变的仪式的时候,生与死便既是时间的法则,又是父性式微的必然图景。这样,在《童年往事》里,父亲、母亲和祖母的三次死亡呈现,与其说追悼了逝去的哀伤,不如说展呈了断乳的欢愉和将来的惶恐。

从父亲去世的那一天起,阿孝等人就已经变成无根的一代。当童年阿孝在母亲撕心裂肺的哭嚎声中回过头来,他便长大成人。影片仅用两个镜头就表现出这一颇具象征色彩的诗意蕴涵。在后面一个镜头里,已经长大的阿孝坐在树枝上,一边啃着甘蔗,一边享受着今生难得的无根的轻松和断乳的欢愉。无论是在乡野,还是在街道和学校,无论是在游戏,还是在打斗和爱恋,阿孝都在尽情地展呈着盲目的青春与不可遏止的成长。跟自己的同伴一起,阿孝先做了一件欺行霸市的坏事,接着狠揍了一个同班同学;然后骑车尾随女生到了她的家门口。同时,在凤山军人之友社里,因在陈诚大殓之日打桌球与管理者发生冲突,用石头砸坏了军人之友社的门窗,进而被学校记过处分;气愤之余,又将老师的自行车胎扎破。回到家里,光着膀看着屋外的大雨,阿孝扯着嗓子喊起了"不能够再活下去,没有你的人生有如黑暗"的歌曲。

这种无根的轻松和断乳的欢愉,在母亲生病期间也没有得到根本的改观。相反,阿孝开始把自己关在厕所里看禁书,去到健身房发泄剩余的精力,并在睡梦中第一次体会到遗精,甚至进入妓院,从生理上完成了自己向成人的转变。接着,为了替朋友争面子,卷入到你死我活的派仗之中。

随着母亲的病逝，无根和断乳带来的轻松和欢愉受到阻滞。毕竟，生活的无着和惶恐跟精神的无根和断乳相比，总是显得更加实际。失去了父亲进而失去了母亲的阿孝及其姐弟们，必须独自面对未来的生活。此时，他们才会真正地回想起逝去的一切，内心里感到深沉的愧疚与无奈。在影片将近结尾的时候，姐弟们围坐在一起整理父母的遗物，并静静地倾听姐姐朗诵爸爸的自传，这一行为本身，或可看作导演对生与死、去与来、哀与恐之间关系的集中表现。通过自传的撰写和阅读，死者的生命在生者的生命中得到复活或延续；同样，通过认真的反思和追寻，生者的生命也将在死者的生命中得到理解和阐释。为生而死，向死而生，这一时间和自然的法则初显在《童年往事》中，并会在侯孝贤今后的影片里一再出现。

（原题《为生而死与向死而生——对侯孝贤影片〈童年往事〉的一种读解》，载《电影新作》2002年第6期）

《双旗镇刀客》：另类的武侠经典

到拍摄影片《双旗镇刀客》的时候，中国武侠电影已经难觅创新的可能性。

这是因为，从20世纪20年代中后期开始，中国早期电影人就在银幕上经营着刀光剑影。《火烧红莲寺》《儿女英雄》和《荒江女侠》等一批武侠片，早将中国历史和民间文艺中的侠客义士演绎个遍；随后，在香港和台湾，不仅出现过汗牛充栋的武侠电影作品，而且诞生过胡金铨、张彻、楚原、刘家良等武侠电影大师，将作为类型的中国武侠电影推展到一个较难超越的艺术境界。随后，张鑫炎的《少林寺》、徐克的《蝶变》和《新蜀山剑侠》再一次引领武侠电影潮流，而在中国内地的武侠电影复兴历程中，大量平庸乏味的跟风之作，几乎败坏了舆论的热望和观众的口碑。

但何平另有打算。在《电影艺术》1991年第4期发表的一篇文章里，何平允许人们将《双旗镇刀客》看作一部"武侠片"，但同时指出："对于我们创作人员来说，在创作中将一部影片归属于某种类型或样式并不太重要，重要的是能否用电影的独特思维方式去思考去表现去不断地拓展电影艺术已知的和未知的魅力，将它奉献给热爱艺术的人们，同时得到他们的喜爱。"显然，对于何平而言，《双旗镇刀客》与其是一部具有"艺术片"魅力的"武侠片"，不如是一部披着"武侠片"外衣的"艺术片"。

区别这一点很重要。1990年的何平，没有把自己预设在专拍娱乐电影的"二流"甚至"三流"导演之列，他骨子里散发出来的人文气息和创新

意识，使他与个性卓异的作家杨争光一拍即合，直接把《双旗镇刀客》拍成了一部"探索片"。如果非要用类型电影的标准衡量，亦可称另一种武侠电影。

《双旗镇刀客》的另类，明显体现在"刀术"上。连何平自己也津津乐道的"刀术"，其实是通过剪辑完成的。那种凌厉的速度，神奇得令人目瞪口呆。尽管在武侠电影里，镜头已比一般影片短很多，但在《双旗镇刀客》中，孙海英饰演的一刀仙杀死复仇刀客的9个镜头，总长度只有79格，放映时间只有2秒多。也就是说，每一个镜头不到9格，延续时间不到0.25秒。任何想在银幕上看到一刀仙出刀动作的观众，无疑会失望而归。

《双旗镇刀客》还有一点令人想不通。影片中，真正能够左右战局的侠客，既不是一刀仙，也不是草上飞，而是遵照亡父遗嘱，只身前往双旗镇娶亲的小刀客孩哥。就是这个稚气未脱、胸无城府的小刀客，在所有的观众都还没有回过神来的时候，一刀干掉了一刀仙，并带着指腹为婚的小媳妇好妹，策马远去。

颇有意味的是，在精神产品的创制过程中，"另类"往往成就"经典"。《双旗镇刀客》的成就，恰恰在于其不可复制的创新性。在大师林立、佳作如云的武侠电影版图里，《双旗镇刀客》是不同于其他的"唯一"。尽管十多年后，何平还会拍出投资更加宏大、场面更加壮阔的《天地英雄》，但令人怀想的仍是《双旗镇刀客》时代的创意和想象力。

（原题《〈双旗镇刀客〉：另一种武侠电影》，载《新京报》2005年9月16日）

《东陵大盗》：早产的印第安纳·琼斯

在北大开过两次《中国电影史·武侠篇》的通选课，涉及新时期以来中国内地的娱乐电影热潮和武侠电影复兴。问起这一时期的商业电影导演及作品，近五百人的阶梯教室竟会突现空前的沉寂和缄默；说到北影导演李文化几年内拍摄了十余部各色武打片，还有西影导演李云东三年间拍摄了五集"系列历史传奇影片"《东陵大盗》，同学们便会情不自禁地发出一片难以置信的惊叹声。

十年前的历史，已成过眼云烟。时间会将记忆稀释，但遗忘还是太残酷。不知道包括李文化、张华勋、孙沙、李云东、王凤奎等在内的那一批"娱乐片"导演们，十年以后在哪里？当他们看到张艺谋的《十面埋伏》、冯小刚的《天下无贼》和徐克的《七剑》时，心里想的是什么？

就是那个曾经导演过《侦察兵》《决裂》《反击》和《泪痕》等影片，并在20世纪70年代中后期产生过广泛影响的电影导演李文化，在吴天明导演《老井》、张艺谋导演《红高粱》的那一年，导演了一部武侠片《金镖黄天霸》，从此一发不可收，顶着各方争议和压力，为困境中的北京电影制片厂带来了可观的经济效益；同样是在1987年，仅拍过4部影片的电影导演李云东，已借《东陵大盗》第一、二集获得的票房强势，继续拍出《东陵大盗》第三、四集，并在次年拍完《东陵大盗》第五集之后歇息，1993年起再拍《赌王出山》和《死亡预谋》。

这是一个观念变革的转型时期，也是中国导演需要重新学习如何面对

观众和市场的年代。现在我们明白，在某种意义上，赚钱的娱乐片比得奖的艺术片更难驾驭，但在当时，只有不多的一些人懂得这一点。李云东与他的《东陵大盗》系列影片，便成为一个早产儿，哭声听来响亮，气数却显羸弱。

确实，东陵珍宝失而复得、得而复失的传奇经历，是一个不可多得的惊险电影题材，这也是《东陵大盗》第一、二集分别以345、343个拷贝数夺得1987年国产娱乐片发行成绩第二、三名的关键原因。按西安电影制片厂的总结报告，影片"熔传奇性、娱乐性、知识性、思想性于一炉"，具有"很强的观赏效果"。但遗憾的是，从第二集开始，影片票房持续走低。事实上，这种虎头蛇尾的结局，正是中国娱乐电影的宿命。

抛开电影体制和市场环境的因素不论，《东陵大盗》自身的问题便值得深究。首先，跟这一时期几乎所有的娱乐片一样，《东陵大盗》没有更好地处理"历史"与"传奇"、"真实"与"虚构"之间的关系，所谓"熔传奇性、娱乐性、知识性、思想性于一炉"，对一部娱乐片而言，其实是难以承受的深度之重。其次，跟第一个问题联系在一起，影片没有在"传奇"的基础上强化黑、白两道的惨烈争斗，因而无法凸显正面人物的英雄气质和明星魅力。诚然，英雄是有的，副军长那辛庭便是影片着力打造的爱国志士，但五集《东陵大盗》下来，恐怕很少有观众知道那辛庭的扮演者郝知本！一部没有打造明星，或者没有明星支撑的系列影片，能够拍到第五集，应该也算创造了奇迹。另外，如果影片《东陵大盗》及其导演李云东一开始就能树立基本的"品牌"意识，便不会导致影片和导演的短期效应。

早在1981年，美国派拉蒙影片公司拍摄了一部惊险动作片《夺宝奇兵》，此后，导演斯皮尔伯格相继拍出《印第安纳·琼斯与魔殿》《印第安纳·琼斯与圣杯》，共同组成"印第安纳·琼斯系列"三部曲；导演斯皮尔伯格的过人才华与主演哈里森·福特的偶像魅力，共同造就三部曲的票房传奇。从题材上看，《东陵大盗》跟"印第安纳·琼斯系列"存在许多相似性，

李云东本来可以向史蒂文·斯皮尔伯格学到更多的卖座秘籍,但在1987年前后的中国,还没有太多的人知道这几部美国电影,更没有太多的人知道斯皮尔伯格、哈里森·福特以及他们的印第安纳·琼斯。

(原题《〈东陵大盗〉:早产的"印第安纳·琼斯"》,载《新京报》2005年8月11日)

《顽主》：沉痛的调侃与无因的反叛

再度遭遇影片《顽主》的时候，笔者已经变得非常怀旧。

当年在湖北黄石的一家电影院里看《顽主》，那是一个"饱经沧桑"的大四学生兼愤世嫉俗的文学青年，看到银幕上跟自己一样瘦削得弱不禁风的几个年轻人，伴着"我家住在黄土高坡"的摇滚歌曲诧异地瞭望无阴无晴、人流如织的北京大街，禁不住满怀凄凉。

如今，银幕上的那几个年轻人已经修成正果。饰演于观的张国立不再瘦削，扮个风流才子什么的驾轻就熟；饰演杨重的葛优更是了得，国内外大奖一个个顺手拈来；即便饰演马青的梁天，也早就开了自己的文化公司。"顽主"们用了不到十年的时间，就把那些叛逆年代的记忆从银幕上抹去，变成皆大欢喜的话语生产者，在丰厚的物质中享受精神的流逝。

笔者也是如此。这就是为什么当我再度遭遇影片《顽主》的时候，竟会变得如此怀旧。现在已经完全不能理解"王朔小说"和"王朔电影"在当年领受的批评。如果这般锐利的现实关切因其无穷调侃的叙事方式而被贴上低俗标签的话，那么，可以肯定地指出，在20世纪50年代以来的中国文学和中国电影版图中，真的没有所谓的现实主义。在《顽主》面前，即便是《小街》《沙鸥》以至《青春祭》等同样展现青春残酷故事的影片，其"现实"也都显得过于矫情。

《顽主》里的调侃是沉痛的，所以影片根本不是喜剧。在市场经济远未发达的1988年前后，"替人排忧、替人解难、替人受过"的三T公司纯粹

是虚构，这种虚构本身带来的意味是深长的。也就是说，在编剧王朔和导演米家山心中，三T公司与其是几个年轻人借以谋生的手段，不如是编导洞察社会人性的显微镜。前来三T公司寻求帮助的人们，都是缺乏社会、家庭以至自我认同的心灵创伤者；这种心灵的创伤，同样击打着经营三T公司的三个年轻人。在他们亲身体验并参与制造了这个社会的荒谬之后，时代的精神病灶呼之欲出。

一种无因的反叛弥漫在影片特意构筑的空间之中。北京被还原为一座虽然拥有地铁却仍然缺乏温情的城市。在这座理应被赋予更多政治含义和文化想象的城市里，人们道貌岸然、摩肩接踵，显出疲倦、茫然而又空虚的眼神。绿色是少的，日景也不太多。逼仄的室内和嘈杂的夜景构成另一个北京。当另一曲摇滚"想要做的事情让你无法去做，(他妈)不想做的事情它却啰里啰唆！"响起的时候，年轻人走上街头，肆意冲撞那些郁郁寡欢的行者。

影片里，葛优饰演的杨重一开始就征服了马晓晴饰演的刘美萍。只要葛优一说话，马晓晴就会伸出手摸摸葛优的光脑门，充满敬意地傻傻地说："都是智慧啊！"可就是满脑子智慧的"杨重们"，是20世纪80年代北京的多余人。

也就在影片公映的1988年，笔者大学毕业。卷着铺盖回到家乡县城的一所中学，在一无所有的苍凉心境中，感到自己是比杨重们更加多余的人。

（载《新京报》2005年9月7日）

《红樱桃》：一座影院与一部影片

1995年是注定要进入中国电影史的。

这一年里，为纪念世界电影诞生100周年暨中国电影诞生90周年，电影界举办了各种形式的活动，甚至连电影是死是活的问题也都被摆上了桌面。与此同时，为挽救中国电影市场持续下滑的颓势，中影公司以分账发行的方法引进了《真实的谎言》《生死时速》《狮子王》和《红番区》等10部"大片"，在电影界引起强烈反响，是"饮鸩止渴"还是"与狼共舞"，成为各路媒体忧心忡忡的话题。

正是在这样的背景下，为纪念世界人民反法西斯战争胜利暨中国人民抗日战争胜利50周年，电影界还创作了《七·七事变》《敌后武工队》《南京大屠杀》和《红樱桃》等一批抗击法西斯侵略题材的故事影片。其中，《七·七事变》选题重大、制作严谨，名列广电部公布1995年首批重点影片之首；《南京大屠杀》明星助阵、宣传有方，颇具票房潜力；只有《红樱桃》，默默无闻。

北京市地质礼堂出现了。在此之前，在武夷山举行的19个城市电影公司购片会上，《红樱桃》面临尴尬，竟连一个拷贝也没有订出去。主要原因是影片中有多达70%的俄语对白。1995年9月12日，北京市电影公司召开独家放映《红樱桃》的竞价活动，地质礼堂以超过报价37万元亦即52万元人民币的价格夺得独家首映权。经过一系列卓有成效的运作，地质礼堂上映《红樱桃》13天，前后共映130场，观众41785人次，票房收入接近89万，

不仅超出竞标价 36.8 万元，而且超过了 10 部"大片"的影院单片票房纪录。

得益于地质礼堂的带动，《红樱桃》在北京电影市场上大获全胜，名列票房前十名影片排行榜中的第二名；在上海，《红樱桃》更借第二届上海国际电影节的势头，票房高达 780 万，直逼成龙主演的《红番区》，为 1995 年上海市场国产单片票房之最；在广州，《红樱桃》的票房也达到 237 万元人民币，超过 1995 年至 1997 年间所有在广州放映的美国大片。《红樱桃》创造了票房奇迹，成为 1995 年国产电影市场上的最大亮点。

地质礼堂位于北京市西城区西四羊肉胡同 30 号，其前身为地矿部"李四光讲习堂"，1989 年 1 月 1 日才作为国家部委内部礼堂向社会开放。开放后的地质礼堂成为北京电影放映业不可多得的重镇。《红樱桃》是一部视角独特、内蕴深厚的战争影片。一座影院改变一部影片的命运，这样的结局是 1995 年的中国电影最希望遭遇的"神话"。颇有意味的是，"神话"真的就这样产生了：第一，电影没有死亡；第二，"大片"没有窒息国产影片的生存空间；第三，有个性、有追求的电影总会有观众。

（原题《〈红樱桃〉：一座影院与一部影片的命运》，载《新京报》2005 年 10 月 28 日）

《玻璃是透明的》：历史·文化与个体·尘世

三年前，当陈凯歌的《荆轲刺秦王》不堪"历史"和"文化"的重负，不得不以与荆轲和秦王同样悲壮的方式，向第五代一以贯之的宏大叙事、深度追寻和精英意识告别的时候，张艺谋已经开始通过《一个都不能少》和《我的父亲母亲》宣告了自己的电影转型。接着，一批主要活跃在京、沪两地的新生代电影人，陆续拍摄出《小武》《伴你高飞》《美丽新世界》《非常夏日》《月蚀》《菊花茶》和《苏州河》等具有个体话语、尘世关切和平民视角的电影作品。世纪之交的中国电影，正在努力把自己从时代征候、历史人质和文化符号的长期羁绊中解救出来，第一次如此清晰地面对镜头、物象和个人的存在。

但是，历史和文化之重，正如个体和尘世之轻，对于世纪之交的中国电影来说，总是如此令人难以释怀，如何举重若轻，亦即以历史和文化的名义回归电影的平民本体，或者，如何举轻若重，亦即以个体和尘世的名义抵达电影的精神世界，是 2001 年中国电影遭逢的最大难题之一。这一难题的出现，以电影票房和电影生态的持续恶化以及电影想象和电影创造力的不断萎缩为具体的标志。

为了接近问题的中心，笔者力图以夏钢导演的影片《玻璃是透明的》[1]

[1] 北京电影制片厂、中国电影公司、电影频道节目中心联合出品，孟朱编剧，王敏摄影，黄凯、马伊琍、许晓丹、马仑、王珏、林林主演。

为例，通过对该影片的文本分析和文化阐释，揭示中国电影遭逢的历史、文化与个体、尘世之"难"，并在与其他导演的电影作品进行相互比照的过程中，深入描述2001年中国电影的文化困境。

2001年，作为一种宏大叙事并曾经辉煌闪现的历史和文化，在中国电影里开始面临着来自三个方面的严重质疑和全面挑战。

首先，编导者自身的历史观念和文化素养，已经无力为银幕提供更加新鲜的艺术灵感和更加深刻的思想资源。如果说，20世纪80年代中后期，以张艺谋、陈凯歌、田壮壮和吴子牛等为代表的第五代电影人，通过与批判性、现代性的人本主义思潮交流对话，一度全方位地提升了中国电影的历史厚度和文化品格，那么，十年之后，伴随着市场经济的全面转型、社会思潮的功利化趋势以及中国电影的商业化步伐，第五代电影人显然必须重新调整自身的影像风格和文化蕴涵，并在这种动态调整中赋予中国电影以崭新的历史和文化景观。然而，第五代的故步自封和举棋不定，使世纪末的中国电影在新的历史和文化建构运动中坐失良机。这一点，在吴子牛的《南京大屠杀》（1995）一片中已经初露端倪：中华民族的历史创痛，竟然消泯在一首温馨和悦的摇篮曲里；人本主义的泛滥已经成为第五代的阿喀琉斯之踵，总在伺机置其于尴尬和失败的境地。同样，张艺谋的《幸福时光》（2001）也没有为新世纪的中国电影带来某种新鲜的历史文化气息：为了替一个盲女营造所谓的幸福时光，以下岗工人为代表的社会弱势群体绞尽脑汁；一种不合情理的人文关怀，支撑着一个近乎荒诞的故事，而结尾的一封长信，不啻是一种社会批判与人性拯救的混合策略，将已经颠覆的文化预设重新颠覆过来，幸福的时光终于为沉重的现实所取代。张艺谋不想超越张艺谋，但将《幸福时光》放在《一声叹息》《考试一家亲》与《美丽的家》等"贺岁片"系列中，却又显得如此的不合时宜。

其次，由好莱坞和香港商业电影逐渐培养起来的普通电影观众，对国产影片的期待，已经从对历史和文化的深度体认逐渐转向对娱乐和感官的

瞬间满足。在这样的背景下，梦工厂的影像奇观与周星驰的"无厘头"，俨然成为新一代电影观众的时尚选择甚至经典文本。无论如何，第五代电影的宏大叙事、深度追寻和精英意识，在世纪之交的电影观众眼中已如明日黄花；中国电影里的历史和文化，正像《大话西游》里的孙悟空和唐三藏，遭到了肆无忌惮的肢解、涂抹或改写。

再次，与第二点联系在一起，电影市场的成功激活，一定程度上依赖着电影创作中深度的消解和精英的疏离。毕竟，电影与音乐、美术和诗歌不同，个人化的私语式写作是电影票房的大敌。电影里的历史和文化，必须以极为平实、极为通俗的方式表达出来，才能为一般电影观众所接纳。也就是说，尽管电影是历史和文化的有力载体，但作为商业的电影仍然以赏心悦目为旨归；在以商业追求为目的的电影时代，历史和文化在电影中的命运，不是被乔装打扮，就是秘而不宣。

2001年中国电影里的历史和文化，就是这样呈现出不可挽回的颓唐之势。在历史的崩塌和文化的解体之前，谢飞试图通过《益希卓玛》再现理想的光辉和精神的力量；张艺谋也试图通过《幸福时光》重申爱的价值和人的意义；而金琛和娄烨等新生代导演，则义无反顾地将历史和文化抛掷开去，在个体话语和尘世关切之中寻求代际确证。只有夏钢，试图在谢飞和张艺谋与金琛和娄烨之间铺设一道桥梁，不事张扬也不愿极力掩藏，而是让历史和文化在自己的作品中自然而然地展开。这是一种以电影的方式坦然地面对历史和文化的姿态，由于出现在2001年的中国影坛而显得别具一格。

其实，在夏钢的作品序列中，历史和文化的显隐从来就不是一个严重的问题。从《一半是海水，一半是火焰》（1989）开始，夏钢就相对轻松地游走在历史、文化与个体、尘世之间。毕竟，他不像张艺谋、陈凯歌、周晓文和冯小宁，创作中总要背负重大的历史和文化命题；相反，在对第五代的影像美学、文化策略和市场困境进行相对冷静的观察和分析之后，夏钢更需要在对历史和文化的有意淡化中定位自身。事实上，进入90年代的

中国电影及由第五代奠定的历史文化模式,已经越来越归附于全球性的文化资本运作体系之中;第五代导演创作的"演练"色彩和"作秀"感,正在逐渐侵蚀着中国电影里的历史和文化,使历史和文化本身在一定程度上演变成为国际商品的标签。

夏钢不在这一层面上运用本土的历史和文化资源,他更关心的是都市中个人的内心体验和生存状态。他相信,对个人内心体验和生存状态的深刻揭示,同样可以展现文化的意境和精神的深度。确实,从《一半是海水,一半是火焰》和《遭遇激情》到《大撒把》和《与往事干杯》再到《玻璃是透明的》,夏钢电影从来没有简单地将理智与情感圈定在一个纯粹人类学的范畴,而是力图把个人内心体验和生存状态与特定的社会、历史和文化氛围结合起来,使其拥有更加广阔的背景和深厚的意蕴。在《玻璃是透明的》一片里,夏钢对作为一个独特个体的"小四川"从农村来到上海后的内心体验和生存状态,便给予了极具个性化的描绘;同时,对作为都市文明象征的大上海,也给予了不遗余力的展现。影片并不为了标榜个体话语和尘世关切而有意地割断历史,也不为了增加观众认同和票房收入而有意地消解文化,实际情况是,主人公"小四川"不仅作为一个独特的个体,而且作为一个普泛的符号,自由地出入于个体和尘世与历史和文化之间。作为历史和文化的符号,18岁的"小四川"带着家乡农村的主要特征来到上海,在不乏喜剧色彩的城乡文化冲突中逐渐成长,并将与大多数农民打工者融入都市的方式一样成为大上海的一员。然而,始终如一的四川方言和透明得近乎傻气的性格,使"小四川"与"上海"之间总是保持着难以消弭的距离。颇有意味的是,夏钢并没有也不愿意激化这种城乡文化冲突,而是以一种中国电影里少见的轻快和温馨来极力填补"小四川"与"上海"之间的心理裂隙。影片中,尽管也有短暂的疑惑和伤怀,但"小四川"不止一次地表达了自己对都市文化的理解和向往之情。在走出家乡的山路上,"小四川"的画外音独白,便将出外打工的行动上升为"历史老人"的合理安排和自己的必然选择:"高中毕业了,我也没有想到会参加到上海来找饭

碗的行列，我觉得，这是历史老人家专门安排的，90年代的上海造了好多好多的碗，等到有人去端，历史老人就专门调遣了我们这些人到这里来端饭碗的。"另外，"小四川"对"风满楼"餐厅老板王小姐的言听计从，与对家乡里父亲教导的耿耿于心相互参证，也昭示出农村文化与都市文化之间相互对话的可能性。由于忘记了"玻璃是透明的"这一常识，"小四川"撞到玻璃门上并被王小姐揪了耳朵，他不仅对此毫无怨言，还主动为王小姐的行为开脱："她要管好一个餐馆，那么多人，不厉害点怎么得行哦！而且，当老板没得老板的样子，那就没得王法了，没得王法呀，那就不行，就会乱套！"影片结尾，"小四川"被新上任的女老板即自己昔日的好朋友炒了鱿鱼，但当他走在大街上，看到王小姐跟她的男朋友幸福地开着花店，自己的脸上也绽放出同样幸福的笑容；最后，来到黄浦江边，"小四川"又一次对着镜头自言自语："我再次游荡在上海的阳光下，像一个游手好闲的人，其实，我不是在闲逛，这是一种进步，为了以后活得更好。"有意思的是，即便最后一个镜头，导演也要将演职员表叠印在已经失去了"饭碗"但却行走在绿色草坪的"小四川"身影之上。——"上海"需要给予"小四川"一些挫折，却从来没有拒绝给他"活得更好"的希望。从这个角度上看，作为都市文明象征的大上海，扮演了一个引导农村文化并为其寻找出路的角色。

同样，贯穿全片的灿烂明亮的橘黄色基调以及轻松流畅的音乐动机，也使影片在20世纪90年代以来的中国都市题材电影作品中独树一帜，这是编导者对以上海为代表的都市文化表达殷切期待和真诚热爱的一种独特方式。应该说，在接近100年的中国电影发展历史上，由于受到农业文明的深刻侵蚀以及现代主义文化思潮的普遍影响，大多数电影作品里的都市形象，不是充满着阴暗潮湿的贫民窟，就是排列着纸醉金迷的夜总会，基本上都与"罪恶""冷漠"和"异化"等批判性的概念联系在一起；即便在《益希卓玛》和《幸福时光》这样并不以都市形象为主要题材的影片里，都市形象也往往被不经意地预设为人性的对立面。对都市形象及其文化含义的

否定性评价，成为中国都市题材电影作品一以贯之的主题。在这样的背景下，《玻璃是透明的》以如此明确的姿态肯定都市形象、认同都市文化，其行为本身的文化价值便值得深入探究。至少可以判定，与《益希卓玛》和《幸福时光》等批判意识相对明晰的影片相比，《玻璃是透明的》以个体体验和平民视角面对都市形象及其文化蕴涵，一定程度上放弃了中国电影创作者尤其第四代、第五代电影人对现代都市进行文化批判的精英主义姿态，为2001年的中国电影带来了某种新鲜的文化气息。

然而，与谢飞和张艺谋一样，夏钢也无法回避历史和文化在中国电影里的尴尬境遇。很明显，正如一个永恒的"罪恶之都"不是电影创作者永恒的心灵之都一样，一个永恒的"希望之都"也不可能是电影创作者真实的体验之都。为了把中国电影从时代征候、历史人质和文化符号的长期羁绊中解救出来，个体话语、尘世关切和平民视角的中国电影呼之欲出。在世纪之交的中国影坛，一批新生代电影人的探索，敏锐地顺应了中国电影发展的这一历史性潮流。但是，作为这一潮流的初步尝试，电影里的个体和尘世从一开始就走上了狭窄、单调和重复的道路；遗憾的是，摆脱历史和文化之后直接面对镜头、物象和个人存在的新生代电影，同样没有为世纪之交的中国电影带来令人激动的想象力和创造力。

首先，新生代电影里的个体和尘世，其取材范围之狭窄令人瞠目。从1994年前后出现的一系列影片如《北京杂种》《头发乱了》和《周末情人》，到2000年前后的《非常夏日》《菊花茶》和《苏州河》，大多不遗余力地展示出个体的成长历程和尘世的冷漠氛围，这使新生代的许多电影作品，往往在不经意间就由个体话语和尘世关切演变为有关社会边缘者生存状态的梦境和呓语。同样，贯穿着这些影片的叛逆情结和爱情呼告，由于过滤掉了基本的历史和文化以及地域和时代因素，因而显得从未有过的虚空和苍白；显然，这样的电影作品，不仅很难赢得文化精英主义者的首肯，而且很难与普通电影观众达成沟通，失败的命运其实早就注定。

其次，单调的情感世界也是新生代电影人在表达个体话语和尘世关切之际不可跨越的鸿沟。一个基本的常识是：无论个体话语、尘世关切还是平民视角，都决不意味着情感世界的单调乏味；相反，个体话语和尘世关切为情感世界的表达提供了更为多样的视角和更加丰富的灵感源泉。然而，由于主观体验的拘束以及主流意识形态的钳制，新生代电影在一定程度上将个体话语和尘世关切与单调的情感世界画上了等号。对主观叙事、镜头技巧和非常情节的过分倚重，就是新生代电影人努力弥补自身情感缺失的主要手段。即便张元的《过年回家》，也都在着力挖掘人物内心体验的过程中，陷入了以不动声色的导演技巧掩藏创作者空落情感的无奈境地。或许，对于新生代电影人来说，体制的禁忌、资金的缺口和观众的误解都是外在的失落，只有情感的匮乏，才是这一代电影人所面临的一种本质性的匮乏。

除此之外，叙事方式的彼此重复和模仿，也是新生代电影人在表达个体和尘世之际遭遇的重大挫折。第一人称叙述成为大多数新生代电影作品介入叙事的唯一选择；焦虑不安的镜头运动和MTV式的剪辑风格也将大多数影片的故事和情感分割成无法复原的碎片；摇滚乐手的音乐和情感世界、照相／摄像师对所爱女性双重生命的突然发现等，逐渐形成新生代电影不断重复的故事原型。在这些影片背后，可以毫不费力地找到艾伦·帕克、奥利弗·斯通和基耶斯洛夫斯基等欧美作者电影的影子。

新生代电影里的个体和尘世，就是这样无力地担负着改变中国电影文化走向和历史潮流的重大使命。显然，需要寻找一种具备新的素质的中国电影，既能摆脱新生代电影的狭窄、单调和重复，又能将个体话语、尘世关切和平民视角坚持到底。

这样，《玻璃是透明的》又成为一部值得关注的作品。

与大多数以历史叙述和文化批判为主要旨归的电影作品相比，《玻璃是透明的》尽管并没有彻底告别宏大叙事、深度追寻和精英意识，但其力图将个体话语、尘世关切和平民视角融贯在作品中的努力，却在一定程度上

改变了历史和文化在这部影片中所应占据的位置。为了做到这一点，影片采用了大量第一人称叙事和少量全知叙事相结合的叙事角度，个人内心体验及其生存状态得到了较为完整的揭示；而主人公"小四川"直接面对镜头说话的方式，一方面使影片呈现出一种颇为少见的喜剧性效果，另一方面又使影片始终保持着一种尤其难得的平民化视角；另外，影片中的许多生活场景和故事情节，都极具个体话语和尘世关切的色彩。例如，影片开始不久，"小四川"在家乡的小学学习"上海"地理知识一段，扮演小学教师的演员，讲课时候的四川方言和习惯性缀词，便生活气息十足；接着，学生（或为"小四川"）举手提出问题："老师，那边扔出来一块是哪个回事？"镜头推近，老师连忙反问："哪边？哪边？"得知真相后，老师如释重负地微笑着回答："哦，是岛！是崇明岛！"这时，学生挠着后脑勺，不解地嘟哝着："好好的一块怎么扔到河中间去呢？"引来教室里一片哄笑。精心设计的情节，表面看起来却显得十分自然、随意。同样，"小四川"第二次撞到玻璃门后，鼻子负伤，为了擦血，小丫子找来找去也没有找到卫生纸，王小姐过来训斥了小丫子一顿，顺手拿出自己的一块妇女用卫生巾递给"小四川"。"小四川"用卫生巾擦着脸上的血，竟念起电视广告上有关这种卫生巾的广告词。这样的情节安排，既充满机趣，又仿佛妙手偶得。正是在这种轻松自如、妙趣横生的生活场景和故事情节之中，影片的平民视角得到了较好的保证；同时，作为一种个体话语和尘世关切，《玻璃是透明的》以其独特的姿态与新生代电影展开了对话的可能性。

然而，与大多数以个体话语和尘世关切为主要追求的新生代电影作品相比，《玻璃是透明的》也有其独具的特征。影片没有过多地展示个体的成长历程和尘世的冷漠氛围，相反，人物形象的单纯透明以及影片基调的明快畅亮，将个体成长的艰难与凡俗尘世的孤寂驱赶开去；尽管全片也流露出夏钢作品中一以贯之的淡淡忧伤，但其情感剖示与社会和时代的特点紧密地发生着关联。《玻璃是透明的》不是有关叛逆的宣言和爱情的呼告，它以其平和、朴质和流畅的叙事将个体和尘世与历史和文化榫结在一起，也

正是在这一点上,《玻璃是透明的》也与许多的新生代电影作品拉开了距离。

如果说,在第五代和新生代电影里,中国电影的文化困境可以归结为历史和文化与个体和尘世两个方面的艰难境遇,那么,在夏钢《玻璃是透明的》一片中,中国电影遭逢的历史、文化与个体、尘世之"难"也得到了集中的呈现。也就是说,《玻璃是透明的》将个体和尘世与历史和文化榫结在一起的方式,尽管在一定程度上克服了第五代和新生代电影的部分弱点,但其本身并没有从根本上摆脱2001年中国电影的文化困境。

跟第五代和新生代电影一样,《玻璃是透明的》缺乏明确的电影文化代际意识。所谓电影文化代际意识,并不是简单地标榜自己所从属的代际群体,而是需要创作者从文化的角度来区分自身的行为归属。"历史"和"文化"作为第五代电影的标记,并没有被第五代的电影工作者自始至终地从动态上予以阐明和发扬,最后反而导致为"历史"和"文化"所累的尴尬局面;而"个体"和"尘世"作为新生代电影得以存在的契机,其重要性更没有被新生代电影人真正地认识。在这样的背景下,夏钢自然无法在"历史"和"文化"与"个体"和"尘世"之间完成更高意义上的文化整合;作为一个导演,他也不可能真正察觉到自己的创作实践在整合第五代和新生代电影文化蕴涵方面的重要性。因此,在将个体和尘世与历史和文化榫结在一起的时候,《玻璃是透明的》显得多少有些零散随意、漫不经心。例如,小丫子来到"小四川"暂住的窝棚,两人一起闲谈、逗闹。闲谈逗闹的内容便既让人联想到历史和文化的因素,又让人感到似是而非;而他们两人之间从单纯过渡到复杂的关系,也缺乏扎实可靠的心理和文化基础。同样,影片对苏老板周旋在王小姐和小丫子这两个女性之间的行为,也缺乏基本的道德评价。在这里,个体和尘世的因素得到强化,而历史和文化的约制力量被导演悬置在空中,并渐渐地淡去。

想象力和创新能力的萎缩,也是包括《玻璃是透明的》在内的2001年中国电影创作在面对历史、文化与个体、尘世之际无所突破的关键原因。

应该说，《玻璃是透明的》在个性追求、导演手段和表演技巧等方面，还是多有创新的；但遗憾的是，影片在整体上并没有脱离大多数都市题材影视作品的一般套路。商场竞争中，一个男人和三个女人（包括男人远在家乡的结发之妻）之间的情感纠葛，在影片里占据了相当的篇幅，这样，主人公"小四川"在都市的心灵成长历程，便被无意中置换为他在上海的一家餐馆里目睹了一场复杂恋情并被迫卷入其中、最后为其所伤的过程。一个本来可以挖掘出更为深厚的历史和文化内蕴的故事，被影片叙事中伸出来的过多的个体和尘世的枝蔓所掩盖。导演的创新也只能被看作表层的、局部的创新，这样的创新，对于中国电影遭逢的文化困境来说，仍然是杯水车薪。

最后，市场定位的失误以及类型意识的缺乏，也是包括《玻璃是透明的》在内的中国电影创作陷入文化困境的重要原因。尽管从理论和实践上而言，任何一部影片的市场定位，都应该针对特定的民族文化群体以及特定的社会阶层，但类似《玻璃是透明的》这样的影片，仍然很难将其预设的观众群体进行细致的划分。如果说，这是一部以农村观众尤其都市打工者为市场对象的影片，那么，上海餐厅里的那场复杂恋情，就显得有些不可理喻；如果说，这是一部以普通市民为市场对象的影片，那么，主人公"小四川"的主观视角及其结构功能，就显得有些多此一举。退一步讲，如果这是一部以知识分子为市场对象的影片，那么，影片在历史、文化与个体、尘世之间的徘徊和游移，也将在一定程度上削弱大多数知识分子的关注程度，并损害他们的观影热情。可以说，包括《玻璃是透明的》在内的许多中国影片，从一开始就在市场定位上陷入困境。

与市场定位的失误联系在一起，类型意识的缺乏也是 2001 年中国电影的症结，并成为中国电影陷入文化困境的直接原因。中外电影发展历史的经验和教训表明，走向市场的电影，必须是类型意识相对明晰的电影。然而，第五代电影人为了标榜自己作品里的"历史"和"文化"，宁愿将类型意识置之度外；尽管由于特定的原因，他们的许多作品都获得了不俗的

市场回报，但有目共睹的是，这种票房势头正在迅速地衰减。新生代电影人没有看到这一点，仍然将类型意识抛弃开去，在"个体"和"尘世"的边缘苦苦挣扎；当然，类型意识缺乏的新生代电影，已经早早地受到了票房的无情重创。《玻璃是透明的》也是如此。尽管影片已经初步禀赋都市言情喜剧的品格，但类型意识的缺乏使其没有着力地在类型元素上下足功夫，这样，影片也就不仅失去了在"历史""文化"与"个体""尘世"之间周旋的总体框架，同时也失去了都市言情喜剧类型本身所应拥有的文化蕴涵。

（原题《历史·文化与个体·尘世：夏钢影片〈玻璃是透明的〉评析》，载《当代电影》2002年第1期）

《说话算话》：电视电影新空间

不知道会有多少观众在电影频道里看到电视电影作品《说话算话》，这些观众中又会有多少人怀想起张艺谋十多年前导演的影片《秋菊打官司》，进而通过影片《菊豆》把《说话算话》的导演杨凤良跟家喻户晓的导演张艺谋联系在一起。

1990年，杨凤良与张艺谋合作导演了影片《菊豆》。十多年后，这位张艺谋曾经的拍档拍摄了一部从叙事结构、地域特征和人物性格等方面都颇似《秋菊打官司》的电视电影，除了性别不同之外，片中主人公赵根生与秋菊一样说着陕西话，言谈举止"一根筋"。不知道观众能不能从这样的人物性格中获得会心的认同，但导演杨凤良自身的"一根筋"确实令人感动。

其实，《说话算话》是《秋菊打官司》和《有话好好说》的趣味嫁接。从外在形态上看，《说话算话》的片名选择、镜头处理、表演程式与幽默风格，几乎就是《有话好好说》的乡村版；而从内在精神上看，《说话算话》对"诚信"的维护与《秋菊打官司》对"说法"的执着，可谓殊途同归。"电视电影"跟"电影"之间存在着如此紧密的关联性，大概也要算中国影视发展历程中的一个独特事件。

尽管如此，仍然相信《说话算话》是电视电影中最具现实关切和草根力量的一部作品。看过一些为短期功利而拍摄的应景之作，也目睹过不少矫情难耐的自恋文本，痛感中国影视之缺乏深厚的信仰基础和坚实的精神

寄托；但《说话算话》值得期许的地方在于：它不是那种简单、虚饰而又轻飘的作品，它的出现有望在一定程度上改变中国电视电影的叙事规则和文化特征，在性格的魅力与风格的养成等领域开拓出新的发展空间。

由于深谙民风和体恤民情，《说话算话》散发出浓浓的地方特色和馥郁的泥土气息，并揭示出特定文化背景和时代进程中的民众心理，进而将主人公赵根生的性格魅力根植于这种时代氛围和文化母体之中，亲近有加的同时动人心旌。黄精一饰演的村委会主任赵根生，无论从长相、衣着、言行还是从气质、性格特征等方面，都流露出不可多得的草根性；更为重要的是，从一开始，编导者就让赵根生陷入家庭生活的巨大危机之中：因为不能生娃，一回家就跟老婆香草吵架，并上升到分牛离婚的地步。在这里，编导者没有像大多数影视作品一样，人为地编造夫妻冲突，拔高村委会主任的思想觉悟，而是赋予赵根生一个极为平凡的村民角色，强化其作为一个普通丈夫的底气不足的一面。当赵根生心有愧疚地跟香草交代："香草，咱俩到这一步也是没办法的事，家里最值钱的就是这头牛，我也都让给你了，你还有啥不满足的？"香草气愤地冲到赵根生面前大吼："这事情就弄得不明不白嘛！婆娘不生娃，就是我婆娘一个人的事了吗？我说过多少次了，到医院查一下嘛！咋，你不敢？说不定是你的问题呢！"这时，赵根生耷拉着脑袋，自知理亏地狡辩："去医院能不花钱？花这钱太冤枉。就是查出是谁的问题能顶啥嘛！我还是那句老话，是我的问题，不要害你一辈子，是你的问题，也不要害我一辈子。"可以看出，身为村委会主任的赵根生，在能不能生娃这一问题上，不仅观念保守，而且非常要面子；也正是为了自己的脸面，赵根生迟至追寻乡长到了县城之后才在香草的胁迫下去了医院，最终还是被检查出是自己的"种子"出了问题，在夫妻矛盾中失败得一塌糊涂。

然而，主人公的性格魅力，并不体现在思想境界的高尚和道德操守的纯粹，反而因为其家庭生活的狼狈情状而得到淋漓尽致的生发。同样是为

了信守诺言和维护自己的脸面,一听到郭乡长调离的消息,赵根生不顾一切地摆脱香草,一路狂奔,历经人情冷暖和世事坎坷,独自一人踏上了为乡亲们讨要五千八百八十五元核桃树苗款的艰辛道路。主人公"一根筋"的性格特征由此凸显。为了找到新任环卫局副局长的原乡长郭致远,赵根生两手空空地追上了长途汽车,却又被司机和售票员毫不留情地赶了下来;来到县里,连蒙带哄才见到郭致远的面,可钱款之事仍旧一拖再拖。被郭致远安排在地下室之后,出去小便又把自己反锁在房外,竟被治安巡逻误认为小偷抓起来罚扫大街。他好不容易才得知,乡亲们的钱款已经被用作黄书记的治病费用,而乡政府根本拿不出这一笔钱给大家买树苗。这时的赵根生只好选择留在了县城,开了一个小小的饮食摊,决定用自己所赚的钱贴补乡亲们的款项。——就是这样一个普普通通的村委会主任,从来没有发出不切实际的豪言壮语,更没有做出令人惊叹的致富业绩,但在其诚信为本、知耻后勇、知难而进并且不达目的不罢休的执拗性格中,散发出一种令人动容的独特魅力。

在赵根生身上,不仅可以联想起《秋菊打官司》中秋菊的性格特征,而且可以隐约看到柳青小说《创业史》里梁生宝的影子。浸润着八百里秦川的古风流韵,《说话算话》努力用电视电影创造着荧屏上的"这一个"。

对农村生活的乡土气和草根性的捕捉,对人物形象的丰富性和多侧面的描绘,不仅使《说话算话》较为成功地创造了一个富有魅力的人物性格,还使这部独特的电视电影作品流露出一种类似原生态的写实基调。这不仅体现在贯穿始终的实景拍摄、从头至尾的方言对白与合情合理的情节安排等方面,而且体现在令人叫绝的细节处理上。正是由于出现了许多看来真实可信却又仿佛妙手偶得的细节处理,《说话算话》颇为难得地将写实与趣味结合在一起。

毋庸置疑,精彩的细节处理建立在深厚的生活积累之上,这正是《说话算话》最大的优点和最佳的看点之一。片头一场,当赵根生去到蛮娃家

筹集资金时，蛮娃正笼着手坐在兔笼边向着白兔发脾气："吃！吃！卖都卖不出去，一天光知道个吃！都不害怕把你撑死去！"镜头一转，赵根生进门，自作聪明地使用"引蛋"伎俩给蛮娃做工作。画面中，两个学生娃在后景的饭桌旁写作业，婆娘们坐在小凳上忙家务，蛮娃家小子竟蜷腿闲坐在一个一米多高的木柜上。看来随意、实则精心的细节处理，勾画出一幅陕西农村家庭生活的实景图。

同样，村民从村委会会计马算盘那里得知核桃树苗款发生变故的一段，也充满着精彩的细节和写实的趣味。当满腹牢骚的马算盘路过村口时，看到村民们围坐在一起搓麻将，立定下来狠狠地指责："就知道耍，就知道个耍！"一村民一边和牌，一边大声搭腔："闲得干啥？退耕还林，没地种了，全村总不能学驴叫唤嘛！"马算盘无奈，只好快步趋前，心情复杂地跟大家宣布："赵根生把咱买树苗的钱弄丢了！"村民们一听，便纷纷站起来，要去找赵根生算账。一系列符合地域特点和群众心理的细节展示，为整部作品奠定了一种写实的基调。

但综观全片，由深厚的生活积累和精彩的细节处理而形成的写实基调，只是创作主体风格养成过程中的一个侧面。《说话算话》的风格魅力，在于编导者能够将写实的基调与写意的追求较为成功地糅合在一起，使作品超越琐细的生活细节和具体的故事情节，走向一种真挚的人性关切和深入的人文关怀。

这是编导者在电视电影创作中寻求文化深度和个性表达的成功尝试。从立项动机上看，《说话算话》应是一部张扬农村基层干部以诚信服务群众的主旋律作品，但从创作主体的精神追求上分析，《说话算话》的编导者已经具备一定的作者品质。作品里，多次插入的秦腔演出片段及其音乐动机，几乎已成最重要的结构元素，尽管与故事情节没有直接的关联性，但在背景烘托、气氛营造和情绪渲染等方面功不可没；而在情节发展的主要部分，编导者都能在写实的基础上，通过不无喜剧色彩的噱头设计和镜头组接，将创作主体的调侃动机和讽喻意旨自然而然地呈现在观众面前，使

其比一般的主旋律电视电影作品拥有更加独特的个性和更加丰富的内蕴。

实际上,《说话算话》几乎可以被当作一部喜剧类型的电视电影。主人公赵根生的家庭矛盾和追款历程,本身即富相当程度的喜剧性;赵妻香草和马算盘的性格特征,也在很多场合下令人忍俊不禁。更为重要的是,从很多迹象上看,编导者确实也在有意识地把自己的作品拍成喜剧。片名四色的衬底和稚嫩的字体,就在很大程度上为观众激发出喜剧片的收视期待;而在郭乡长动员村民集资购买核桃树苗的片头段落里,更是充满着幽默的设计和盎然的意趣。当郭乡长面对乡亲们陈说村里的核桃树早该淘汰的理由时,一个孩娃弯腰低头,从自己的胯下看到了另外一个世界,镜头里出现的竟是倒置的各色人等;接着,孩娃鼓起腮帮吹起一个黄色气球,正当郭乡长说到"我说的那种核桃树,那才是真真的摇钱树啊……"时,气球"卟"地一下猛然爆裂。身后的母亲推搡了一下孩娃,气呼呼地教训起来:"叫你甭吹甭吹,你偏要吹!跟吹长毛兔子一样,看吹破了不是!"镜头转换,郭乡长尴尬地赤红了脸。如此精妙的喜剧性场景,应该会带给大多数观众会心的微笑。正是通过这些既具喜剧特征,又有深厚内涵的段落,在《说话算话》里,编导者逐渐养成了一种魅力独具的影音风格。

作为一种新生的艺术样式,电视电影在中国还只经历过短短几年的尝试。如果说,以《好人好官》《法官老张轶事》《老油坊》《正月十五唱大戏》等为代表的乡土题材的电视电影,已经为中国电视电影积累了相当重要的经验和教训,那么,杨凤良导演的《说话算话》便为电视电影开拓了难得的发展空间。

首先,《说话算话》力图最大限度地吸纳乡土电影及喜剧电影的艺术经验,将乡土喜剧电视电影推进到一个新的境界。尽管为了适应电视播出和收视的特点,《说话算话》更加注重引人入胜的故事讲述和张弛有致的情节编织,但在具体的拍摄过程中,仍然着意影音自身的表情达意功能,并在光影、机位、景别等方面刻意求精,强调影像和声音的多义性和丰富性,

强化电视电影创作中的影像素质和视听元素，在电视电影的艺术探索领域做出了新的贡献。

其次，《说话算话》在电视电影的主流模式及个人风格之间寻求沟通的桥梁，为主旋律电视电影的个性化话语增添了一道亮丽的风景。正如上文所述，从立项动机上看，《说话算话》应是一部张扬农村基层干部以诚信服务群众的主旋律作品，但从创作主体的精神追求上分析，《说话算话》的编导者已经具备一定的作者品质。可以说，《说话算话》没有因为需要传达主流意识形态的使命而消解掉本应具备的个人风格，相反，正是通过性格的魅力和风格的养成，创作者的独特追求和个性气质均得到令人欣慰的彰显。

最后，《说话算话》在人性关切和人文关怀领域的执着探求，不仅拓展了作品本身的艺术深度，而且在很大程度上提升了电视电影的精神品质。对于正在为业界重视、学界瞩目和观众熟识的中国电视电影而言，《说话算话》虽不算完美，却也是一个值得借鉴的不俗的标本。

（原题《〈说话算话〉为电视电影开拓的发展空间》，载《电影艺术》2005年第3期）

《跆拳道》：女性意识及其艰难浮现

一部由女性编剧、女性导演，展示女性运动员内心体验和运动生命的影片，不让人联想到女性意识是不可能的。

而在影片中，编导者通过女主人公刘立和杨卉及其与男教练寒冰之间关系的处理，确实使一种独特的女性意识凸显在银幕上，这种相对明晰、颇具特点的性别追求，在国产体育片里较为少见；尤其是在"国家利益高于一切"的中国体育片经典模式里，个性特点丧失、女性意识消泯的历史性缺憾还没有得到完全克服的时候，《跆拳道》的女性意识及其艰难浮现，便成为一个颇有意味并值得深入探究的话题。

其实，在男性主宰话语权力的电影语境里，女性意识的缺席并非不可理喻；相反，在《女篮五号》（1957）、《沙鸥》（1981）、《女帅男兵》（1999）和《女足9号》（2000）等以女性运动员为题材的电影作品中，男性话语的覆盖仍属天经地义。仅就后两部影片而言，一个境界不凡的男教练（《女足9号》）或一批值得奉献的男选手（《女帅男兵》），总是女主人公不可或缺的情感依靠或精神支柱；尽管这种状况的出现，大约与现实生活同构，并具相当的票房号召力，但编导者与女主人公女性意识的弱化和消泯却也是不争的事实。

《跆拳道》的出现，有望改变中国体育片性别意识单一的传统格局。或许，从一开始，编导者就没有打算讲述一个女运动员克服困难、为国争光的励志故事，而是将叙事的重点放在了女主人公独特甚至隐秘的情感领

域。尽管影片中的爷爷不止一次地告诫过刘立和杨卉"人不怕被打倒，就怕起不来"，尽管在影片最后，刘立还是战胜了俄罗斯的对手赖斯，为祖国赢得了奥运金牌，但在女性编导者有意无意地努力下，影片还是将原本宏大的普遍叙事转换为颇似私语的心理体验。为此，编导者几乎是自然而然地采用了女主人公刘立的第一人称画外音来连缀情节、发抒心声。正是从女主人公刘立的视点出发，跆拳道与其说是一门跟国家的"金牌战略"联系在一起的奥运项目，不如说是一个维持她自己与好友杨卉同性恋情的绝佳载体。在大量有关训练和生活的电影场景里，画面中只出现刘立和杨卉两个人，仿佛不能容纳其他任何人的生硬介入。

按影片叙事，刘立和杨卉从小就是最为要好的朋友，童年刘立以"假小子"的身份进入童年杨卉的生活，而童年杨卉一度也想成为"男孩子"。性别意识的倒错，为刘立和杨卉之间独特恋情的形成奠定了心理基础；然而，在双双进入国家队以后，男性教练的出现，为这种女性之间独特恋情的发展带来了极大的威胁；影片的主体部分，就在刘立和杨卉与男教练寒冰进行公然对峙或心理较量的过程中不断展开。

影片中，寒冰被编导者塑造成一个没有多少感情生活、内心深处充满寒冰的男性教练，而刘立和杨卉及其独特恋情，则被赋予了相对动人的深度和广度。男教练的"乏爱"形象，在为女主角的同性恋情带来某种合法化借口的同时，也为瓦解她们之间的独特情感埋下了伏笔；而刘立与寒冰之间很难调和的对抗，几乎可以理解为编导者女性意识的刻意张扬。——这是一种根深蒂固的性别冲突，超越了一般意义上的战术分歧或思想矛盾。

也正因如此，寒冰施与刘立和杨卉的"魔鬼"训练，及其逼迫刘立上场跟杨卉比赛而打出的一巴掌，并没有因世界锦标赛冠、亚军的获得而获得刘立的理解和原谅，相反，刘立义无反顾地离开国家队，走上了与体育赛场完全不同的时装T型台；与其说刘立的选择出自个人的自觉自愿，不如说这种自绝运动生命的举止，来自女性意识强烈的独特个体针对男性权威的报复冲动。尽管当刘立再一次站在训练和比赛场地上时，她与寒冰之

间的紧张关系已经得到了某种程度的缓解，但刘立仍然在心里坚守着这样一个信念：没有杨卉的跆拳道，对自己也会失去意义。

蕴蓄在刘立心中的女性意识，使刘立成为中国体育片人物谱系中异常独特的个例。在一定程度上，刘立是为杨卉也就是为自己，而不是为教练寒冰和国家荣誉而选择了跆拳道。尽管在影片结尾，刘立还是站了起来，为国家赢得了跆拳道的奥运金牌，但编导者并没有刻意渲染这块金牌之于中国体育的重大价值，而是让最后一个镜头定格在刘立一个人意味丰富的脸部表情上。以奥运夺冠的仪式，刘立艰难地证明了女性意识的合法性，但也在心灵上付出了沉重的代价：获得金牌的同时，也就是刘立与杨卉和寒冰之间关系重组的开端，但编导者和刘立都选择了独自一人面对胜利的方式。相较而言，《女足9号》结尾，是列队而来的女足队伍，配以歌赞性的女声画外音，将女足9号及其队友们的艰辛，与"中国女足运动的发展"联系在一起；而在《女帅男兵》中，独自出走的女教练，也最终为迎面而来的俱乐部男老总和自己的男运动员们所动，并充满感激地汇进他们的群体之中。

这就使影片《跆拳道》在精神气质和文化蕴涵上跟《女足9号》和《女帅男兵》等国产体育片明确地区别开来。女性意识及其艰难浮现，既是《跆拳道》作为一部体育片努力追求和所能抵达的独特境界，也是该片叙事不周和主旨游移的根本症结。

尽管全片大致采用了刘立的视点，也突出了刘立的女性意识，但编导者没有将女性意识的表达坚持到底；也就是说，尽管已经认识到女性意识之于该片的重要意义，但连编导者自己也无法彻底肯定刘立和杨卉之间同性恋情的合法性。这样，刘立、杨卉甚至寒冰三人的行为举止，在影片中往往缺乏合理的现实参照和内心依据。因此，刘立一个人的性别抗争，总是充满了无可奈何的挫败感；而在向体制妥协和在向男权回归的过程中，刘立正在逐渐丧失自己的性格特征和情感空间，杨卉则越来越无所作为；只有男教练寒冰，因为刘立的回心转意和最后夺冠而成功地实现了自己。

但这样的结果，又在很大程度上否定了影片的主旨和立意，造成了该片叙事不周和主旨游移的不利格局。

实际上，编导者在张扬女性意识的同时也在对女性意识表达深切的疑虑。就是这种十分矛盾的创作心态，使影片《跆拳道》成为一个并不彻底的女性主义电影文本。毕竟，美国影片《末路狂花》（Thelma and Louise，1991）与法国影片《悲情城市》（Baisse Moi，2000）式的解决问题的方式，并不适合中国的主流意识形态，也缺乏广泛认同的现实语境和感同身受的观众基础。因此，作为女性意识的萌动者，影片创作者及其女性主人公都不可避免地要遭到来自男权社会各个方面的压制和羁绊，最终以一种欲言又止、词不达意的姿态完成自己的亮相。影片中，刘立与男教练寒冰的第一次交锋，就以自己被踢倒在地，只得在雨中高歌"就这样被你征服……"宣告精神上的胜利；同样，在寒冰的"魔鬼"训练后，刘立也只能乘人不备，摔倒寒冰的自行车并踩上几脚，借此发泄心中的积怨。刘立最为成功的反抗是离开寒冰所代表的国家队，但最终也必须在寒冰宽容的目光里才能重返训练场。借助于体制得以运行的男性权力，自然而然地获得了消解一切女性意识的强大力量；相反，萌发于心灵深处并谨慎维护的女性意识，只有向男性权力献媚，才能获得一隙生存的空间。

更有甚者，借助于体制得以运行的男性权力，根本无视自发的女性意识。在影片《跆拳道》里，男教练寒冰的家庭生活是缺席的，他也毫不在意刘立与杨卉的特殊感情。反过来理解，可能连编导者自己也明白，在固有的体制束缚下，女性意识的萌动只能是发生在女性之间的私密行为，是一桩不便于张扬的非常事件；而在普遍的男性视野中，女性意识的萌动，无非是一种不可理喻而又无伤大雅的情感迷途。何况在影片《跆拳道》里，杨卉始终是以艰苦的训练服从着男教练寒冰的。既接纳寒冰又接纳刘立的杨卉，尽管也能给予刘立精神上的支持，但还是让女性意识强烈的刘立感觉到无所适从，最终只好屈从于体制本身，使自己变成了另外一个杨卉。

这样，在女性编剧、女性导演和女性演员的合谋下，影片《跆拳道》从一定程度上改变了中国体育片性别意识单一的传统格局，但无奈强大的男权话语的挤压，影片又以女性意识向男权的归顺消解了这种不无叛逆色彩的精神冒险。确实，对于新中国成立以来迄今的体育片创作来说，除了表达个人服从集体、胜利报效祖国的叙事动机之外，并没有太多的道路可供选择，尤其是如《跆拳道》一样具备一定事实依据并可大力渲染民族精神的电影题材，偏离"主旋律"和票房预期，无疑需要付出更大的代价；而失去了政府的奖掖与观众的认同，《跆拳道》的存在合理性便如女性意识的存在合理性一样，面临着被各方质疑的双重命运。

但道路仍需选择。尤其对于从夫妻搭档中独立出来直面电影的女性导演麦丽丝而言，是继续以女性的目光注视世界，还是抑制自己的女性意识转而如男性导演那样思考，便成为需要解决的当务之急。同样，不管如何选择，导演麦丽丝也是任重道远。毕竟，在特定的中国电影语境里，要成为一个主流的电影创作者，还需要在题材的选择、类型的开发和资金的运作方面付出更多的努力；反之，要成为一个坚守女性意识的电影作者，恐怕面对的困难还要更多。

（原题《女性意识及其艰难浮现——影片〈跆拳道〉的文化阐释》，载《当代电影》2003年第6期）

《和你在一起》：心灵探询与价值重建

《和你在一起》是一个相对复杂的文本。

其实，作为一部"都市情感片"，不需要把故事讲得如此繁复，但陈凯歌别有所图。他不甘心做一个简单而又流畅的叙事者，顺利地将世俗生活中的感动娓娓动听地传达给需要感动的观众；相反，他要把发生在都市的每一个故事串联起来，通过一种虽有痛苦却是义无反顾的选择，来探询人的心灵，重建正在丧失的文化价值。

这样，《和你在一起》既讲述了一个少年的成长，又在少年成长的过程中展呈出都市风景与人的灵魂。或者说，从一开始，陈凯歌就在摆脱过于具体而又琐碎的细节，并力图把影片导向一种更加多义的宏大叙事和终极关怀。如此看来，从《黄土地》到《霸王别姬》再到《和你在一起》，陈凯歌并没有太多地改变自己。

就像少年刘小春第一次站在北京站的广场，吸引他的除了都市的喧嚣气象和迷离氛围之外，还有莉莉与其男友疯疯癫癫的分离。从小城来到都市的天才少年，与其说是一个个人梦想的热烈追逐者，不如说是一个都市文化的冷静观察者和人的灵魂的深刻审视者。在他略显迷离、处乱不惊却又始终如一的眼光中，人成为一座陌生的孤岛，都市也成为一个深不可测的所在。

在这个深不可测的都市里，寄居着多种不同的人生和异常复杂的心灵，他们彼此需要却又难以接近。无论江老师、莉莉，还是余教授或小春

的父亲，都因珍藏着各自的情感或保守着内心的秘密而显得表里不一；更为重要的是，这种表里不一，与小春从外到内的单纯透明并置在一起，便显出都市生活的荒诞感与人的灵魂的漂泊无着。可以看出，陈凯歌正在尝试一种外表轻松内心紧张的表达方法，把他一以贯之的人文主题坚持到底；就像在影片中亲自饰演余教授一样，陈凯歌力图让观众看到另外一个自己。

同样，王志文饰演的江老师，也因外表和内心的强烈反差而显示出人本身的多面性和复杂性。他一出场，便与周围的环境格格不入。当小春背琴兴奋地跑过少年宫大门，画面一转，小春已在台上比赛，镜头随着音乐的节奏从评委席和观众席上轻盈地拉开，在小春父亲刘成身上暂留片刻之后，移到走廊上独自翘着椅子状若瞌睡的江老师，一个大俯拍，加90度旋转；切换到小春拉琴的背影，镜头再一次从评委席前轻快地横移，至走廊处停下往前推，成江老师凝神屏息倾听琴声的特写；转接小春演奏时的投入表情。随后，镜头在小春的脸部与江老师的脸部之间来回切换。音乐即将结束的时候，画面中的江老师却已经收起椅子离开考场。除了小春父亲抑制不住地对身旁观众说了一句"我儿子！"以外，这一组合段没有对白，完全依靠镜头运动交代出江老师落拓不羁、狂狷孤傲的性格特征及其欣赏小春琴艺却又爱莫能助的复杂心态。颇有意味的是，小春父亲还是在厕所蹲坑的时候才听到江老师抖搂考场黑幕，并在死死央求江老师收小春为徒的过程中听到江老师对小春的高度评价的。不无幽默色彩的镜头运动、场景设置和人物对话，集中烘托出江老师的怀才不遇和玩世不恭。

但江老师性格的多重性及影片本身的复杂性也体现在这些方面。在小春父亲和电影观众的期待中，江老师的指点肯定会让小春的琴艺大增，然而，江老师更愿意让小春去做也更愿意教给小春的，却是小提琴以外的东西，比如喂猫、抄谱以及爱情的苦涩、时世的炎凉与"成功"的不可预期等。对于一个13岁的学琴少年，这些杂务过于无聊，这些话题也过于

轻飘,这就使江老师的行为在常人看来显得更加不可理喻;可这一切,对于影片本身的构思来说却是不可缺少的:陈凯歌不想简单地展示一个天才少年的成败之路,而是要通过这位天才少年的感知,进入一个更加丰富的内心世界;尽管在这个内心世界里,既有触动他灵魂的诉说,也有令他十分鄙弃的表现;但无论如何,这都是他在影片结束之时做出选择的重要依据,也是观众能够理解小春最终选择的心理基础。

对文本复杂性的营构,使小春和他父亲来到都市寻找"成功"的故事,演变为一个接一个"失败"或"成功"的都市人自身的故事;整部影片的情感导向,也由小春和他父亲之间的父子亲情,演变为小春和父亲以及小春和都市之间的一种"感恩"。作为一部"都市情感片",《和你在一起》承载着过于沉重的情感负荷;尤其当这种情感负荷与文本自身的矛盾结合在一起,不仅使影片展现出当下国产电影模棱两可的文化姿态,而且有可能让观众感受到某种难以言明的迷惑。

《和你在一起》是一个充满矛盾的文本。

文本自身的矛盾是由文本的复杂性引发出来,并显示出作者内心深处或隐或显的价值冲突。陈凯歌将《黄土地》和《霸王别姬》式的宏大叙事和终极关怀赋予《和你在一起》,并在对现实景况的直接捕捉中把自己的困惑、游移和无奈展露无遗。

影片的主要场景在都市,江南小城的形象只在影片开始的时候出现过几分钟,但江南小城充满着北方都市无法具备的优美景象和人情魅力。影片开始,一老者在为小春理发,面前是波光粼粼的河水;随着一声乡音的呼唤,小春离开老者,抱琴跑上回廊,翻过两座小桥,欢快地去到德宝叔的家。在悠扬的乐曲声中,不断展开这个由民居、小桥、流水和篷船构成的小城美景。来到德宝叔家里,小春的一支琴曲催生了一个新的生命,人们沉浸在杯盘交错的欢乐之中。而当父亲用自行车带着小春回家的时候,广播上竟播出小春要到北京少年宫参加小提琴比赛和镇里首富德宝生了一个

八斤二两重儿子的消息！影片中，整个小城对小春和观众都带有无比巨大的亲和力。

相较而言，都市更像一片陌生而又深奥的大海。在这里，小春先后遇到的三个人，均呈不同的社会地位和生活状态。江老师的宿舍位于古老宅院的深处，需要蹚过横流的污水才能到达；莉莉的住处经常锁着沉重的防盗门，小春需要隔着铁栅栏与她说话；余教授的家和排练场也显得过于空旷冷清。无论是江老师，还是莉莉和余教授，都在遵循各自的游戏规则，为寻求心灵的理解和彼此的对话做出各自的努力；小春也是在付出了相当的代价后才真正读懂江老师、莉莉和余教授的。尽管如此，陈凯歌还是没有简单地将都市设置为小城的对立面，也没有凭借小城的优美景象和人情魅力来反衬都市的冷酷和无情；相反，影片还力图以理解的姿态和脉脉的温情注视都市以及都市里的各色人等。当江老师给小春上最后一节课的时候，金黄的阳光从窗户投射进屋里，江老师和小春都笼罩在和煦的辉光之中。柔光镜做成的特殊效果，摄影机的缓缓推进，与深情的音乐相互烘托，把江老师与小春之间的关系镀上一层类似追忆的美好情调。莉莉与小春和刘成之间的关系也是如此。为了回报小春对自己的真情，莉莉想方设法筹得5万块钱，准备为小春买回被他卖掉的小提琴；同时不顾一切地说服余教授收小春为学生，还答应刘成的请求会在北京经常照顾小春。当余教授得知小春的身世并了解了他的真诚和才华以后，更是把小春视同己出，在生活和艺术上都给予细致的关怀。总之，对于小春而言，《和你在一起》中的都市，尽管陌生而又深奥，但总是不乏动人的温情。

然而，小春最终还是放弃"成功"的机会，从情感上选择了自己的养父和小城。当他站在火车站大厅含着泪水为养父演奏他的比赛曲目《柴可夫斯基D大调小提琴协奏曲》的时候，画面在13年前养父收养小春的那一刻以及林雨在音乐厅演奏比赛的场景之间平行剪辑。在动人情感的宣泄中，文本的裂隙以及导演内心深处的矛盾也达到极致：对于小春来说，如

果服从"情感",唯有跟江老师、莉莉和余教授尤其自己的养父等这些需要"感恩"的人在一起,但这样他就必须放弃比赛去火车站寻找养父,自然不会获得"成功";如果不服从"情感",小春也只能像林雨一样,在比赛中因无法传达曲目的"感恩"精神而归于"失败"。——与其说小春主动放弃了"成功"的机会,不如说影片的"感恩"主题必须阻断小春最后的"成功"。但当江老师、莉莉、余教授以及车站旅客都成为小春演奏的听众之时,"感恩"便被泛化为一种需要创作者大力张扬的、不无"成功"色彩的情感。问题在于:仅仅将"感恩"的情感简单地置换为"成功"的标志,又使文本的复杂性和矛盾性形同虚设。这样,陈凯歌的"都市情感"故事在繁复的讲述中徘徊游移、声东击西,却总难摆脱虚张声势的嫌疑。

即便如此,《和你在一起》仍是陈凯歌人文电影序列中的发奋之作。通过这个复杂而又矛盾的文本,陈凯歌在心灵探询和价值重建的道路上走到了一个转折的关口。

首先,陈凯歌还是要像以前一样,不断地审察人物、拷问心灵。无论是江老师,还是余教授,都会在适当的时候面对小春或观众剖析自己的灵魂;而对于小春,每遇到一个人都是在经历一场心灵的对话。影片通过小春的视角和"串珠"式的叙事结构,不断地将人物推向"选择"或"别无选择"的境地。情节发展、情感累积与心灵探询同步,电影的煽情策略与导演的人文关怀颇为别致地交织在一起。

其次,就像影片中的小春放弃"成功"的机会而从情感上选择自己的养父和小城一样,陈凯歌放弃了《黄土地》和《霸王别姬》中令人深思的理性精神而从纷繁复杂的当下境况中选择了催人泪下的"情感"力量。这是陈凯歌在兼顾电影市场和艺术个性的标榜中,聪明地拓展自己的情感空间,并力图重建世俗价值的有意举措;当"感恩"被用来当作化解一切矛盾的利器的时候,陈凯歌的宏大叙事和终极关怀也从深刻的批判演变为平静的体悟,陈凯歌电影第一次由精英意识演变为平民情感。

最后，当"感恩"的主题得到前所未有的强调和升华，陈凯歌学会了怎样在沉重的思想和情感负荷中，让自己和观众得到哪怕是短暂的感动和快乐。

（原题《心灵探询与价值重建——影片〈和你在一起〉的文化读解》，载《当代电影》2003年第2期）

《寻枪》：物恋悲剧与生存幻象

如果说，20世纪80年代之前，我们总能在英格玛·伯格曼、费德里科·费里尼、米开朗琪罗·安东尼奥尼、维尔纳·赫尔佐格和黑泽明等电影大师的作品中，感受到一种在宏大叙事导引下追寻精神终极的现代主义文化气息，甚至，在我们当下得以栖息的所谓后现代主义文化氛围里，赛奥佐罗斯·安哲罗普洛斯、阿巴斯·基亚罗斯塔米和拉斯·冯·提尔等杰出的电影人，仍在苦苦地寻求着一处精神的避难所，那么，以电影的方式见证存在的悲剧，就不失为一个有思想的导演表明自身立场的有效方式。

影片《寻枪》趋向于留给观众这样的联想。应该说，在这样一个国产电影不景气的年代，让人联想到生存本体的作品是不太常见的。甚至，在近一百年的中国电影发展史上，也都是遍布过于贴近现实过于无聊轻飘的出品。打着意识形态钳制或市场票房压力的旗帜，中国电影人无所作为，心甘情愿地成为不折不扣的思想贫瘠者。

我相信陆川体验过这样一种贫穷。作为一个想拍"胶片电影"的年轻人，在他"夹着剧本背着电脑"一家一家公司谈话并且都被"回绝"的时候，他不仅应该体会到物质短缺对于一个电影导演的致命伤害，而且更应该体会到精神匮乏对于一个正常社会的必然侵蚀。在挣扎着浮出水面的过程中，许多导演选择了迎合与屈从，但陆川的选择有一些特别：他选择以整体隐喻的方式讲述人性异化的物恋悲剧，并以感性跳切的方式展现不无荒诞的生存幻象。也就是说，通过《寻枪》，陆川表明了自己不愿自恋和媚

俗的特异姿态，并开始如他所喜欢的安哲罗普洛斯、伯格曼和杨德昌那样思考。

在当下的中国电影里，这是一种很难要求的品质。当人们都在为国产影片市场忧心忡忡的时候，电影的深度或者说电影中的哲理不被指认为票房毒药，也要被当作不受欢迎的东西。尽管中国电影很少在哲理方面深刻过，但至少在当下景况中，中国电影最需要的似乎不是思想，而是票房。陆川却不管那么多，他像影片里的马山一样，"一根筋"似的"寻枪"，义无反顾地探察生命中似乎最不能缺失的部分，最终抵达思想的边缘。

先看影片里的"枪"。对于警察马山而言，"枪"有多重所指和多种功能。第一，"枪"决定马山的社会身份。丢枪事件发生并被组织上发现以后，马山很快便被命令脱掉警服；严重的时候还被关了禁闭，并连累战友们挨头儿的剋；更重要的是，丢枪彻底改变了马山的生活方式和思维方式。马山明白，在那样一个略显封闭的边陲小镇里，丢枪事件将从根本上剥夺马山作为警察的身份，即便他追回了自己的枪，他也不可能再作为一个警察重新回到派出所。所以，马山寻枪的过程从一开始就充满悲剧色彩。第二，"枪"决定马山的男人身份。可以想象，拥有"枪"至少是马山在老婆面前保持基本尊严的方式，也是他在十几年前的初恋女友面前获得确认的重要保证，这样，丢枪事件的严重性就体现在马山作为一个男人的身份的失去。除了"枪"，他已经无暇也无力理会家中老婆的唠叨和初恋女友的诱惑。床上做爱，他再也满足不了老婆的要求；女友被杀，他总也无法找到凶手。一种"去势"后"性无能"的焦虑所引发的孤注一掷，最终要将马山推向毁灭的深渊。实际上，"枪"的造型和功能与男性生殖器之间的类同，正是"枪"与男人身份的恰切象喻。第三，"枪"决定马山的父亲身份。尽管马山与儿子之间的线索没有得到充分展开，但持枪父亲的权威感仍然在老婆的恳求与儿子的表现中得到明示。然而"枪"的丢失，同样使马山无法履行作为父亲的职责：他始终没有对儿子的作文和儿子外出看电视的举

动进行制止，甚至在被关了禁闭之后，还领略了一番儿子对自己的教训。丢枪甚至使原本正常的父子关系倒转过来。

可以发现，影片叙事采取了一种独特的策略。"枪"的作用被无限放大，并决定着叙事的动因和主人公的命运。影片中，马山对"枪"的执着找寻，可以看成"人"对"物"的一种欲罢不能的迷恋，这是原始社会图腾崇拜的现代变体，是现代社会各种病灶和隐衷所引发的一场物恋悲剧。本来，马山完全可以不用铤而走险，而是选择另外的方式找到自己的"枪"。但导演宁愿让他死于自己的枪口，也不愿意让他存活在失枪的认命中。对"枪"亦即对"物"的悲剧性迷恋，成为导演关注人性和批判现实的切入点：在一个金钱至上、物欲充盈的时代，一个人会选择何种方式满足自己的渴望或者弥补自己的缺失？

其实，导演陆川的思考并非没有先例。在李安的影片《卧虎藏龙》里，玉蛟龙对清冥剑的神往和迷恋，就是物恋悲剧的另外一种表现形式。颇有意味的是，与玉蛟龙纵身云海的浪漫结尾一样，马山从围观的人群中轻飘飘地走出来并纵声大笑的结尾，也是影片《寻枪》力图克服物恋悲剧的一种诗意表达方式。在悲剧体验这一点上，中国导演始终比不上欧洲电影的大师们来得彻底。

再看主人公对枪的"寻找"。正如"等待"一样，"寻找"也是20世纪60年代以来许多现代主义文本倾向于表达的经典命题。尽管"等待"和"寻找"都是及物动词，但无论塞缪尔·贝克特的《等待戈多》，还是索尔·贝娄的《雨王汉德森》，无论阿伦·雷乃的《去年在马里昂巴德》，还是维尔纳·赫尔佐格的《陆上行舟》，都在极力阻断"等待"和"寻找"的及物性，使其成为不及物动词。当"等待"和"寻找"无法获得宾语的时候，人类活动的悲剧感和荒诞感油然而生。

陆川的《寻枪》之所以值得在思想和文化层面上予以关注，最重要的原因就是：导演通过大量动感强烈的镜头处理和感性跳切的剪辑方式，将

"寻找"呈现为一个无法真正实现的过程；尽管"枪"在影片最后出现，但已经是一把耗尽了三颗子弹因而失去杀人功能的"枪"。"寻找"的不及物性使寻枪的过程镀上了浓重的悲剧感和荒诞色彩。在这一点上，或许可以体现出陆川的欧洲电影或作者电影情结。

与阿仑·雷乃的《去年在马里昂巴德》和维尔纳·赫尔佐格的《陆上行舟》等经典影片不同，陆川是一个 MTV 时代的电影作者，他和他的观众都已经不再能够容忍超长镜头和现代主义的常规叙事，这样，与奥利弗·斯通和昆汀·塔伦蒂诺一样，他要在影像风格上"寻找"自己的特征。值得欣慰的是，初出茅庐的陆川没有"玩弄"影像，他是在控制影片整体情绪的前提下让摄影机真正地动起来，也让胶片在剪辑台上真正地四分五裂。

首先，运动的摄影机与"寻找"的节奏同构。影片开始的时候，陆川在边陲小镇上疯狂而又漫无目的地寻枪，摄影机跟随陆川狂奔，充满焦虑和无奈。这些动感强烈的镜头几乎贯穿了整部影片，一种不安定感和不安全感支配着主人公的心理，也恰到好处地传达到观众经验之中。如果说，阿仑·雷乃式的静止长镜头能够表现一种焦虑、无奈和空虚，那么，《天生杀人狂》和《寻枪》式的运动短镜头，却也能够表现与《去年在马里昂巴德》几乎相同的情绪和思想。不同的是，通过动感强烈的镜头，《寻枪》将导演心爱的"人在旅途"的主题，置换成了一场生与死的角逐。

其次，感性跳切的剪辑方式也与"寻找"的经验联系在一起。既然设定了影片的主题在于呈现"寻找"的过程而不是结果，那么，"寻找"的偶然性和不确定性就是影片需要重点把握的方面。导演也正是在剪辑台上发现了"寻找"的非理性特点甚至电影本身的叙事个性的。影片中，感性跳切与"寻找"的非理性特点结合起来，颇有妙手偶得的感觉。同样，在一些表意段落，导演还特意留出一些剪辑的"刀口"，让观众感觉到"生"，这种方式无疑也暗合了"寻找"本身的某些经验领域。

《寻枪》的主题在于呈现"寻找"的过程而不是结果，这是一种充满悲

剧感和荒诞色彩的现代主义式的"寻找",相较于20世纪80年代后期的中国影片《一个死者对生者的访问》而言,这更是一种电影式的"寻找"。我相信陆川明白:对于年轻一代的电影导演来说,他们比他们的先行者更加需要用影像本身来说话。

最后,看影片里的"人"。陆川认为,"人"是影片最大的关注;在这一点上,陆川是明智的,他要在"物恋"的背后和"寻找"的过程中找到"人","人"才是真正的宾语,才是最终的目的地。

但显然,影片并没有为"人"设定一个自然生存的环境。影片中,边陲小镇与其说是一个居住的实体,不如说是一个"孤岛"的想象。小镇是古老的,几乎与世隔绝;小镇中没有闲人,除了注定要与故事发生关系的人物。这是一个抽象的环境,其社会特征和文化因素都被抽离,小镇成为"人"在其中得以表演的舞台。实际上,汗牛充栋的现代主义电影文本,都要将"人"的生存环境处理成一个抽象的所在。

"人"在舞台上行动着,这是一种生存幻象。影片中,主人公马山从失枪那一刻起,就开始感受到这种生存幻象。他不仅怀疑妻子和儿子拿了他的枪,而且怀疑参加婚礼的人,更进一步地,他怀疑小镇上所有的人。有意思的是,由于采取了类似侦探片的叙事手法,在马山和观众眼中,所有人确实都像偷枪的嫌疑犯。为了充分表现主人公的这种生存幻象,导演一方面去掉了剧本中属于主人公的那一套完整的旁白系统,另一方面,还力图加大影片中幻想和梦境的成分。确实,如果控制不当,主人公的旁白系统极有可能将主人公塑造成一个先知先觉者,或者一个能够参透生存幻象的思想批判者,这样的结果势必打破影片的整体风格;同样,主人公如果不在现实与幻境中呈"梦游症"状,影片所设定的抽象环境以及影片最后的暧昧结局,也是很难得到支持的。

旁白系统的失去与主人公在现实和幻境中的游历,使主人公马山的扮演者姜文无法淋漓尽致地施展表演才能,这或许是作为监制和主演的姜文与作为导演的陆川之间最根本的分歧。在电影中,姜文是相信演员的表演

力量的；但为了通过电影展示"人"的生存幻象，陆川更愿意把演员当作工具。也就是说，为了与抽象的环境相适应，影片中的"人"更应该是一个抽象的人，不应该如姜文一样拥有更多的个性特征和个人魅力。当然，分歧的结果是双方各有妥协，完成的影片也就在陆川的深度思考和姜文的表演才华之间摇移，两者很难区分伯仲。至少可以说，对于一部颇有作者电影追求的影片来说，姜文的介入未必真的是双方的幸运。

除了主人公体验到物恋悲剧所引发的生存幻象以外，影片中的其他人物，也都是生存幻象的载体。作为存在意义上的"人"，他们都具有某种非理性的特征。宁静扮演的马山恋人，倚靠在门边招呼马山，其仪态之妩媚，声音之飘忽，魅力之惑人，几乎可以理解为马山的一场梦境；不久，在马山还没有丝毫理清自己的思路之时，恋人便已死在枪口下。恋人的出现，仿佛一个幻象。马山妻子也是如此，伍宇娟扮演的这位小学老师兼家庭主妇，性格在泼辣和温柔间摇摆；面对丈夫的困境，她更多关注的不是"枪"而是"人"，这样，夫妻之间的关系宛若游丝，双方细微的心理变化和永远无法沟通的宿命，将存在的悲剧感和荒诞感发挥无遗。

遗憾的是，在对偷枪者形象的塑造过程中，导演没有充分将其抽象化。寻枪途中，马山屡次遭遇真正的偷枪者，影片都有很精彩的处理；但是，影片结尾，当偷枪者以为打中了马山，再也无法杀掉自己真正的仇人之时，导演让偷枪者念出一大段台词，因为仇人制造的假酒喝死了他的全家，他要偷枪报仇。对于影片叙事来说，偷枪者的动机昭然若揭，悬念解开。然而，正如导演自己所期望的一样，这并非一部侦探片，揭开悬念并非最终目的；在这里，隐晦的动机和悬念反而能够增加影片的多义性，使其对物恋悲剧和生存幻象的关注更具深刻的意味。

以上的分析，都是将《寻枪》与现代主义电影的精神走向和文化蕴涵的探讨联系在一起。或许，作为一部处女作，《寻枪》尚不能承载如此的精神与文化之重；然而，一部以现代主义精神和文化为旨归、苦苦寻求人的

本性和存在价值的中国民族电影,总是时刻存留在我们的期待之中。

(原题《物恋悲剧与生存幻象——影片〈寻枪〉的文化读解》,载《电影艺术》2002年第3期)

《农民工》：阶层的寓言与电影的社会学

影片《农民工》的宣传彩页，依次强调了三个方面的信息："纪念改革开放30周年重点献礼影片"（封面）、"一部震撼人心的平民史诗"（封底）与"谨以此片献给在改革开放30年中默默奉献的农民工兄弟姐妹"（页中）。影片的内在诉求及其在现实与历史、个人与国家、艺术与政治之间相互博弈的权力关系，也由此得到直接的呈现。

最重要的一点，这是一部纪念改革开放30周年的题材电影，在公映之前已被"国家"认定（表彰）为"重点献礼"的影片；其次，或者正因为拥有"国家"的认定（表彰），这部影片被宣传为拥有了一种强大的力量和宏伟的格局；而作为个体的影片主人公"农民工"到最后才被提及，并在出品方主导的情感化策略中，将农民工描述为"默默奉献"的"兄弟姐妹"。正因为如此，"农民工"被动地置放在各方优越的视野之中，或者本身就是缺席的。

之所以冒着过度阐释的风险做出上述读解，是因为影片文本及围绕着这部影片的泛文本，与其说是一部具有"震撼人心的平民史诗"气质的性情之作，不如说是一部通过阶层的寓言来昭示个人梦想与国家意愿之间关系的、具有电影社会学特征的"时政电影"。明确了这一定位，便能对其进行较为深入的分析和探讨。当然，这既不会否定电影运作的意义，也不会削弱影片本身的价值。

影片中，回到家乡的男女主人公陈大成和王秀清，曾在一片交织着田野与河流的乡村风光里回忆往事，这是全片并不多见的农村镜像。影片选取的主要场景，都在农民工栖息的场所亦即城市的工地和工棚；即便在安徽阜阳和离开阜阳前往南方城市（宁波）的途中，农民工也被聚集在火车站和火车这样的现代交通环境里，与典型的农村生活异质。这就是说，影片较为彻底地营造了一个跟题材选择和故事讲述紧密联系在一起的独特空间。这个独特的电影空间，介乎农村与城市、农民与工人之间。在这个独特的电影空间里，既有陈大成、王秀清、邱茂盛、阿玲、张二牛、于喜龙等靠打工谋生的农民工，也有钱老板、老板娘、大秃、包工头、票贩子等各色人等，还有问候和表彰农民工的家乡领导。

这个介乎农村与城市之间的电影空间，具有相当的写实性。尽管在一般的新闻报道和媒体宣传中，大都不会出现摄制方之一"北京真实焦点影视文化传播有限公司"与执行制片人兼导演"陈军"的名字，更不会强调这是一部"真实电影工作室作品"；但"真实电影工作室"的参与以及身兼执行制片人之职的导演，不可能不将"真实"的理念通过某种特定的方式施加于影片之中。值得注意的是，恰恰是在电影空间的营造上，可以更加直接地发现编导者对"真实"的企图。特别是在影片准备过程中，创作者已经首先摆正了"诚实"的创作态度，采访了近百名农民工，搜集了20多万字的文字资料和600多个小时的访谈录音；而在导演阐述里，陈军表示："我们清楚只有用诚实讲述真实，才能保留这些真实材料所带给我们的震撼。"[1]"用诚实讲述真实"，意味着导演眼中的"真实"，不必再是各方认可的那种其实并不存在的"真实"，而是一种来源于创作者心目中的针对农民工生存状态的理解、同情和尊重。

在理解、同情和尊重的"诚实"心境导引之下，影片的写实空间不仅被打造成一个具有新的生存规则和人际关系的、情境独特的农民工世

[1]《电影〈农民工〉导演阐述：用温暖表现力量》，人民网—文化频道，2008年12月24日。

界，而且成为这部影片之所以能够吸引观众、感动观众的重要载体。影片中，农民工背井离乡前往南方时乘坐的那趟列车，以及他们从列车窗口挤上拥下的情景，还有陈大成带领众兄弟在人满为患的车厢中表现出来的那种既兴奋又害怕、既向往又茫然的言行和心态，都非常吻合农民工的切身体验。除此之外，陈大成与王秀清的恋爱进展，不是在演员进进出出的后台，就是在人群熙熙攘攘的菜场；不是在服务匆匆忙忙的饭馆，就是在因为暂住证问题而被关押的收容所天井。特别是在建筑工地脚手架间随上随下的升降机里，两人的爱情也得到了前所未有的升华。这些爱情故事的场景，都是只有农民工才能真正心领神会的特定空间，拥挤、逼仄、流动性强并缺乏安全感。即便陈大成和兄弟们已在都市扎稳脚跟，承包了较大项目并开上了自己的小车之后，影片也没有展现他们所在的更加安稳、奢华或现代的工作生活环境，而是让那种独特的、真正属于农民工的写实空间继续延展。影片临近结束时，陈大成与邱茂盛因为工程质量问题产生严重分歧，两人的争吵便发生在大雨淋漓的建筑工地。总之，在全部影片中，农民工的身份与其栖息的空间，始终保持着惊人的一致性。

问题也正是出现在这里。因为过于专注地打造农民工的写实空间，影片有意忽略或者无暇顾及这一空间之外的两个端点：农村空间和城市空间。这种独特空间的选择，在很大程度上隔断了农民工跟农村和城市的血肉关联，使其栖息的场景缺乏本来的生气与应有的质感。当然，在农民工的自我陈述和相互关系中，还是能够体会到一些农村和城市的相关信息；但遗憾的是，在影片里，尽管"阜阳"是一个清晰可见并有意张扬的地域，但其作为农村的风物和特点却没有更多的影像呈现，问候和表彰农民工的家乡领导也只是一个惯常的符号，以此强化政府的存在和"国家"的功能；而"宁波"几乎只是一个或隐或显、欲言又止的所在，其"繁华都市"的面貌和个性也没有得到积极的表述，除了老板娘跟王秀清的关系还算"温暖"之外，在由钱老板、大秃、包工头等各色人等所代表的都市人群里，都市人与农民工之间似乎只有雇用与被雇用、欺骗与被欺骗的关系，缺乏真正

的心灵上的撞击和情感上的交流。这样，维系着农民工的现实与梦想，以及连接着农民工的喜怒与哀乐的农村和城市，仅仅作为两个隐在的空间漂浮在农民工周围。农民工栖息的场景，只是一个不与外界发生更多情节冲突和情感交流的"孤岛"。

农民工生存奋斗的"孤岛"空间的形成，以及主人公陈大成最终回到"阜阳"投资建设家乡并获得了一个由完整家庭所标示的幸福生活的情节安排，似乎是为了表明：改革开放30年来，一个介乎农村与城市之间的新地，正在生成一种介乎农民与工人之间的社会新阶层。

影片中，农民工在城市与乡村之间的往返及其为了个人梦想与国家意愿挣扎奋斗的心路历程，同样被设计成一个相对单一而又颇为自足的时间链条，从一个充满目的的起点到一个大功告成的终点。

影片开始之际，列车上的农民工们刚要走出家乡，他们的言谈举止也标志着一个全新的时间量度的开始；而在影片结束之前，镜头再一次剪接影片开始之际的段落，并以黑白两色的胶片效果表达创作者的感慨与怀旧之情。作为一个独特的社会新阶层，农民工外出谋生、挑战命运、获取尊严的故事，也因此被展现为一代人可歌可泣的已经完成的宏大历史。通过这种方式，农民工的个人梦想与改革开放以来的国家意愿整合在一起，阶层的寓言与社会的变迁合而为一。

作为一个独特的社会新阶层，农民工既需要在严酷的生存环境里经受历练，又需要在危难的家国情势中寻求尊严，更需要在汹涌的时代大潮下实现自我，最终编织成一个不同于农民和工人的阶层寓言。编导者明白这一点，并结合改革开放以来社会发展的各个阶段，在具体的影像叙事中予以相应的呈现。尽管这种呈现方式并不一定在更多观众中产生共鸣，也不一定具有某种"震撼人心"的史诗效果，但其社会学意义还是相对明晰的。

为了表现农民工在20世纪八九十年代初入工地和工棚的生存之艰，编

导者"用诚实讲述真实",在大秃克扣工资并打伤陈大成,王秀清未办暂住证被关进收容所以及包工头逼死二牛等情节段落中,都闪现出大胆的"批判现实主义"的光芒。大秃克扣工资并打伤陈大成一段,竟将雇用农民工的大秃一伙描绘成恶毒凶狠、无法无天的残暴之徒;包工头逼死二牛一段,也将包工头塑造成毫无人性、不可理喻的冷血动物。这在此前以农民工为题材、以写实为手段的影视剧中不太常见。主要的原因在于:农民工面对的这种严酷的生存环境,往往只在反映尖锐的民族矛盾和阶级斗争的叙事作品中出现;但影片所直陈的丑恶现象,恰恰发生在社会主义市场经济体制之下。恶人当道、没有安全、缺乏保障的农民工叙事,有可能动摇观众的体制信念。

因此,影片没有更多地停留在写实性地展现农民工艰难生存的层面,这也确实不是"重点献礼影片"可以重点观照的"合法化"领域;编导者花费了较大的篇幅,讲述了以陈大成为代表的、成长中的农民工在危难的家国情势中放弃小我、寻求尊严的故事。这种将个人励志与国家发展结合在一起的积极叙事,恰切地设定在农民工进城数年之后以及20世纪90年代甚至新世纪以来的时间框架里,并随着时间的逐渐接近当下而显得愈加鲜明。其中,陈大成带领农民工兄弟勇敢地抗击台风、保卫城市的情节,便较为有效地勾画出农民工从只知挣钱到诉求尊严的行为轨迹与心路历程;而在陈大成为了保持"诚信"而就工程质量问题与邱茂盛针锋相对的时刻,以及在陈大成商海成功后返回家乡投资建设的举动中,都能看到编导者的良苦用心:改革开放30年来,经过艰苦的打拼,农民工已经从基本的生存需求,发展到更高一层的安全需求与权利需求,最后终于上升到一种家国一体、胸怀社稷的自我实现的需求。这种银幕上的积极叙事,作为一种耳熟能详的神话叙事,也成功地承担了政治意识形态的职责和使命,履行了制片方、出品方以及部分观众对影片题材的规约。

事实上,早在影片拍摄的准备阶段,在人物原型的事迹与银幕形象的行为之间,编导者就进行了重大的改编。主人公陈大成的原型徐义胜,因

在烈火中奋不顾身、舍己救人而被评为全国十大感动人物之一；但在编导者看来，除了"感动"之外，这种特定状态下的农民工的英雄事迹，主要只能作为道德楷模而被称颂，还不足以表现主人公作为农民工的整体的社会形象和时代特征。为此，影片的重点不再是主人公陈大成在道德上"感动中国"的言行，而是聚焦于陈大成作为农民工阶层的一员所具备的拼搏、诚信与奉献的精神品质。

正是通过上文所述的独特的空间设置和叙事策略，影片《农民工》在现实与历史、个人与国家、艺术与政治之间相互博弈的权力关系中，构建了一个有关农民工阶层的影像寓言。

这个有关农民工阶层的影像寓言，采用了一种顺应于国家意愿或曰政治意识形态的"孤岛"空间和"神话"叙事。这种电影的社会学，试图在国家历史的宏大话语下面对个人成长的丰富细节，并将动人的个人梦想逐渐汇入伟大的国家意愿。这样的努力，从新中国成立伊始便成为中国电影的主导方向；而在当前的电影环境里，也有其独特的回报方式与较大的生长空间。

公映之前，《农民工》已被认定（表彰）为"纪念改革开放 30 周年重点献礼影片"；公映之后，为了让更多的农民工看到这部电影，国家广播电影电视总局启动了"为广大农民送电影 10 万场活动"。决定从 2008 年 12 月 9 日开始至 2009 年 5 月，重点在安徽、四川、河南、重庆 4 个"农民工主要输出地"，以及北京、长三角和珠三角地区等"农民工主要工作地"，以胶片或数字放映的形式，向农民工"免费放映"10 万场《农民工》。根据预计，观众总人次将达 5000 万。[1] 当然，《农民工》的预计观众也只有目前中国农民工总数的四分之一，但影片将要在农民工阶层中产生的影响也是不可低估的。

[1] 李春利：《电影〈农民工〉在京首映》，《光明日报》2008 年 12 月 10 日。

农民工是一个人数众多的新的社会阶层。通过影片《农民工》的生产与传播，国家意愿在这个阶层将会较为顺利地得到凸显。在此过程中，现实的状况、个人的命运与艺术的情感等，都会在社会的肌体而不是电影的虚构中正常表现。

（原题《阶层的寓言与电影的社会学——影片〈农民工〉里的个人梦想与国家意愿》，载《当代电影》2009年第2期）

《东京审判》：民族意识与大众心理的契合

民族意识与大众心理的契合，不仅是中国早期电影的优良传统，而且是当下中国电影不可多得的宝贵的精神资源。从《孤儿救祖记》到《渔光曲》，从《马路天使》到《一江春水向东流》，中国电影一度创造了无负于时代，也不愧于世界的经典。

《东京审判》的经典性留待历史考量，但其直面民族意识与大众心理的勇气是有目共睹的。应该说，作为电影题材，东京审判这一改变中日历史以至世界历史的重大事件确实很难呈现在银幕之上，这不仅仅因为历史真实与艺术创造之间的关系很难把握，而且因为该历史事件波及世界各国的深广度超出了人们的想象。或许，在每一个观众心里，都保存着某种有关东京审判的历史记忆，但当这种历史记忆以电影的方式呈现在观众面前，一切都会变得颇费斟酌，甚至不无疑惑。

但影片《东京审判》删繁就简，抓住了题材的核心。创作者明白，只有诉诸民族意识与大众心理，才能真正做到尊重观众的情感，抵达他们的内心。事实上，导演高群书最为看重的，不是少数专家的评论，也不是电影节的奖项，而正是13亿中国观众的裁判。

由于题材的国际性，《东京审判》涉及中、日、美、苏等多个国家和地区，时至今日，狭隘的民族意识不仅不能处理好题材的开放性，而且无法使题材本身获得应有的说服力。为此，高群书曾经表示，我们并不想以狭隘的民族复仇心理来对待这场战争，因为战争不仅对日本本土之外的民族

伤害极深，就是对日本人民也带来了历久不息的心灵重创。从反思战争、渴望和平的严正立场出发，《东京审判》的民族意识被赋予了人道主义的新内涵。当然，浸润着普世价值的反战思想及其人道主义，并不应该牺牲民族感情和国家利益，相反，只有在清醒的民族意识的烛照下，人道主义才能走出乌托邦，并散发出令人向往的辉光。就像在这部影片里，无论是大法官梅汝璈的据理力争，还是检察官倪征燠的慷慨陈词，甚或证人和尚的法庭爆发，均处处彰显中华民族忍辱负重却又宁折不弯的骨气，不仅让中国观众获得了痛快淋漓的观影体验，而且以动人心魄的艺术形象增强了影片的感染力。

与此同时，《东京审判》也以题材的切近性，与大众心理展开了卓有成效的对话。由于各种原因，在国际关系中，中日关系最能牵动中国观众的神经；尤其是在2006年8月15日，日本小泉政府悍然参拜靖国神社，这在极大程度上损害了中国民众的感情，《东京审判》的出现，无疑为抗议和不满日本政府错误举动的大众心理，找到了一个可以公开发泄的途径。

新中国成立以来迄今，曾经拍摄过一大批以抗日战争为题材的电影作品，这些作品也一度为大众喜闻乐见，或者得到过各级各类的电影奖项。但毋庸讳言，中国战争电影始终很难在民族意识与大众心理之间找到令人满意的契合点。1979年以前，无论是颇受观众喜爱的《平原游击队》和《狼牙山五壮士》，还是创造过观影人数纪录的《地道战》和《地雷战》，这些影片大多能够切合大众心理，但却缺乏清醒的民族意识；改革开放以后，随着战争电影的观念嬗变及其深度探索，无论是张军钊的《一个和八个》和冯小宁的《战争子午线》，还是吴子牛的《晚钟》和王亨里的《冲出死亡营》，都在反思战争的同时深刻反思着民族意识，但却有意无意地忽视了大众心理，使抗日战争题材电影在中国观众中失去了激动人心的号召力；而当吴子牛导演的《南京大屠杀》出现在中国影坛，中华民族的历史创痛最终消泯在一首温馨和悦的摇篮曲里之时，人道主义的泛滥已经彻底超越了中国观众的心理承受力。

《东京审判》不是一部荡气回肠的电影，也没有在剧作、表演等方面精雕细琢；但《东京审判》的民族意识与大众心理，为中国战争电影启示着新的方向。

（载《中国艺术报》2006年9月22日）

《投名状》：面向死亡的不忍与善良

早在2006年底，陈可辛便对媒体表示，希望自己所拍的《刺马》能够"写一个最人性的版本"；2007年3月，《刺马》更名为《投名状》，理由之一是"避免混淆"，二是"更合剧情"。显然，为了体现导演和影片的"人性"诉求，陈可辛在剧本和片名上都有更主动也更独特的要求。

然而，在2007年7月公布的几款海报上，"最抢眼"的部分莫过于男主角之一金城武高举敌人首级的英姿。这颗人头是请美国塑型师做的，跟真的"一模一样"，在拍摄的时候把导演都吓了一跳。这应该是影片里最刺激也最有表现力的战争细节；而影片里最震撼、最毛骨悚然的也是金城武饰演的姜午阳遭受凌迟酷刑的段落；民间传说与张彻导演的《刺马》都在这里用足了篇幅，《投名状》的化妆手段肯定能够更加强化这一血腥结局。事实上，惨烈的凌迟图片也在网络上曝了光。

颇有意味的是，《投名状》的公映版本，既没有以假乱真的人头，也没有惨不忍睹的割肉。尽管还有庞青云手握利刃、士兵被大炮炸飞等一些令观众产生恐惧的画面，但陈可辛最终还是找到了根本的出发点。公映影片不仅弱化了针对死亡的表层的视觉渲染，而且更加倾向于通过故事的讲述、空间的营构和心理的刻画，冷静地反省战争的残酷与人性的黑暗，以一种更加独特也更具诗意的表达方式，亦即一种面向死亡的不忍与善良，彻底地超越了民间传说与张彻导演的《刺马》，创造了一个陈可辛孜孜以求的、也只属于陈可辛的独特的电影世界。

在此之前，张彻导演的《刺马》既彰显了阳刚的男性情义，也体现出嗜血的复仇意识和无路可走的悲怆感，尤其是在不断反思和拷问男性情义的过程中，揭示出暴力的可怖与人性的悲凉。应该说，张彻版的《刺马》已具相当的情感力量和思想深度；除此之外，黑泽明的《乱》、弗朗西斯·科波拉的《现代启示录》、斯皮尔伯格的《拯救大兵瑞恩》、姜帝圭的《太极旗飘扬》等经典战争影片，也在反思战争与人性等方面抵达少有的高度。陈可辛的《投名状》正是以此为基础，继续通过银幕展开战争与人性的思辨之旅；尤其是在死亡的呈现上，独具不忍与善良的精神气质。

战争与死亡密不可分。特别是《投名状》里所展现的战争，在兄弟之情、男女之情中交织着朝野与官匪之间的权力置换和生死搏击，死亡的意象贯穿影片始终。为了面向这种几乎无所不在的死亡动机，陈可辛以厚重幽深的内外景、灰头土脸的人物造型与近于黑白的影像色调，营构出一个凄冷的电影空间。即便是在苏州和南京，也全无观众期待的江南印迹。当吴侬软语的苏州评弹在硝烟弥漫的白墙黑瓦间独自飘散，一种不可名状的颓靡幻化成刻骨铭心的绝望，苏州便是这样一座死城。南京更是如此，多了雕梁画栋、人间烟火和雨，却成为二虎之妻和兄弟三人的葬身之地。

在中国电影史上，还没有一部影片对战争环境进行过如此个性化的写意。事实上，只有营构这样一种独特的战争环境和电影空间，才能更为充分地讲述一个丰富、复杂而又多义的战争故事，才能在更加超验的层面上将战争与人性的思辨提升到一种普泛化的价值追寻的高度，进而承载创作者意欲表达的内心体验和世界观。《投名状》倾向于这样的运作思路，并以其面向死亡的不忍和善良，屏蔽了战争与人性中信马由缰以至无法逼视的残暴面目，克服了战争和死亡带来的异化感和虚无感，为生命找到了存活的理由和根据。

就像影片里徐静蕾饰演的二虎之妻，已经摆脱张彻《刺虎》中井莉的风骚程式，也避免了由舒淇、周迅等演员饰演可能夹带的媚惑之气，只以一个女人的身份出现在兄弟和死亡的阵营，既避免了武侠片和战争片中男

权主义话语的过度张扬，又以一种同情之心默默地注视着战争中的女人的命运；还像影片里姜午阳的画外音，不仅彻底改变了张彻《刺马》中陈述往事的回忆语式，而且赋予这种声音个人体验的深广性，让观众体会到影片里的人物们虽死犹在的永恒。

（原题《面向死亡的不忍与善良——〈投名状〉与陈可辛的电影世界》，载《中国电影报》2008年1月24日）

《我叫刘跃进》："作家"在"电影"

"作家"在"电影"，这不是一个面向一般观众的话题。一般观众走进电影院，最直接的理由是：《我叫刘跃进》一定值得看。

但《我叫刘跃进》确实被业界定义为第一部"作家电影"，于是所有的期待都放在了作家刘震云的身上。几乎所有的观众都知道这部电影是根据刘震云的同名小说改编的，并在海报上看到了"刘震云式幽默"的字样；甚至还有人在电影里看到一个哈欠打得有点不太对劲的群众演员，知道他就是刘震云扮演的；可实际情况是：尽管在电影《我叫刘跃进》里，刘震云不仅充当了编剧兼群众演员，而且担任了执行制片人，但这部电影不是刘震云导演的。

不是刘震云导演的电影当然可以拥有"刘震云式幽默"，但还不能叫"作家电影"。就像那个哈欠打得有点不太对劲的群众演员，不能对着观众说："我叫刘震云。"

抛开权钱的因素，电影仍然是导演的。就像小说《我叫刘跃进》一定是作家刘震云创作的一样，电影《我叫刘跃进》一定是导演马俪文导演的。只有这样，情况才不会那么"拧巴"。事实上，这部90分钟的影片，已经沾上了马俪文的"急脾气"：1360个镜头，速度快得很是惊人；"直来直去"地讲故事，早就弄顺了绕来绕去的小说文本。

于是作家是作家，导演是导演；小说是小说，电影是电影。好在刘震云和马俪文都相当地了解这一点："作家电影"不是拿来争论的，而是需要

作家和导演兢兢业业地去实践。只有具备这样的观念，导演才敢肢解了小说，"作家"才可以好好地"电影"。

在导演《我叫刘跃进》之前，马俪文的导演成绩也是非常优秀的，仅有的两部长片，已尽显成熟的控制能力和艺术才华；当然，刘震云更是一位非常优秀的作家，"一地鸡毛"之外有对现实和人生的深入体验。两人之间的对话，本可在十分精妙的层面上展开。但正如马俪文所言，作为两种截然不同的载体，电影和小说实在相差得太远。要在90分钟的时间里把故事讲清楚已属不易，更别说还要把主人公塑造成"特阿Q的一只羊"了。如此丰富而又多义的小说命题，加上如此鲜明而又独特的作家风格，即便导演大师也会颇费心机，弄不好便要马失前蹄。

别无选择的马俪文只好抛开了个性独具的刘震云，以贺岁的名义拍出了《我叫刘跃进》。既然是贺岁，便可以适当地消隐了小说里的复杂意旨和批判动机，放大一些单纯而又好玩的事情。确实，著名电影策划人高军，著名编导尹力、高群书、陈大明、王斌以及刘震云亲自上镜带来的喜剧效果，便仰赖于电影自身特有的功能。另外，当下北京的工地、天台、豪宅和鸭棚等特异性空间，也能给予城乡观众某种视觉上的震惊。还有一些追逐、砍杀和密谋等情节，就可以看成导演为贺岁片作为商业电影而设下的卖点了。

如此运作下来，《我叫刘跃进》便不再属于刘震云。影片里的刘跃进，可以被当作一个偶然遭遇离奇事件的普通打工者，落得个陷在莫名其妙的境遇中不能自拔的命运。观众不一定会联想到"羊"与"狼"的特殊关系，更不会把刘跃进跟阿Q的"精神胜利法"联系在一起。毕竟，在一部涉及社会底层艰难生存的电影里，观众不太愿意也没有理由责备主人公的"不幸"和"不争"；相反，他们需要在影片中，感受到导演面对弱势群体发自内心的理解和同情。但遗憾的是，为了"刘震云式幽默"，导演并不打算这么做。

回到问题的出发点。《我叫刘跃进》除了是一部贺岁片，还是一部"作家电影"；换个说法，《我叫刘跃进》在观众心目中是一部贺岁片，在业界

心目中是一部"作家电影"。总之,作为贺岁片或"作家电影",《我叫刘跃进》拥有两套不同的话语体系和运作规则,如何处理好两者之间的关系,才是问题的关键。真心希望读者在书店为作家的小说买单之后,还有观众在影院为导演的电影买单,如此美好的结局真的是皆大欢喜。

(原题《"作家"在"电影"——我看〈我叫刘跃进〉》,载《中国电影报》2008年1月31日)

《两个人的房间》：两代人的怀旧

我特别欣赏影片的最后一个组合段。由朱时茂和丛珊饰演的男女主人公，为了离婚需要补办结婚证，驱车找到当年结婚登记处附近的照相室。真的是岁月流转、物非人非。面对拆迁后的残垣断壁，两个曾经相爱的人，不由自主地再次倚靠在一起；两颗曾经相爱的心，迷失在高楼大厦的边缘，穿行于疯长的荒草中彼此寻觅，热切而又茫然。

再配上齐秦演唱的主题歌《像疯了一样》，怀旧的基调中浸透着一种彻骨的无奈和感伤。正是通过如此流畅而又贯通的诗化策略，《两个人的房间》超出了故事本身想要传达给观众的信息，将"情感危机"的心理体验扩散到包括"中年人"在内的所有人群，最终弥漫于当代都市的每一个晦暗的时空。

我原本不太期待这部影片拥有超出一般商业片的精神品质。实际上，只是到了电影院，我才知道这部影片是"第六代"导演路学长的"倾情力作"。在此之前，只知道《两个人的房间》是朱时茂和丛珊两个人的电影，跟二十多年前两个人主演的经典影片《牧马人》有关。何况，《两个人的房间》还选择了 2008 年的"情人节"档期上映。可以预断，去到电影院看电影的"情人"们，肯定有很多是在《牧马人》之后才来到这个世界上，其中的大多数应该体会不到朱时茂和丛珊两个人当年在银幕上呈现出来的生存况味，那种交织着个人遭际与国家命运的酸甜苦辣，只有从那个年代走过来的电影观众，才会拥有那种发自内心的感同身受。碰巧的是，某院线

公司发行的宣传月刊，竟将《两个人的房间》定义为"冒险/动画"类型；而某电台邀请朱时茂和丛珊做了一期关于《两个人的房间》的节目，"80后"的节目主持人，竟毫无愧疚地宣称自己并没有看过《牧马人》。

话说回来，没有看过《牧马人》不是电影观众的错。除了男女主演和从旧片中剪下的几个镜头，《两个人的房间》确实跟《牧马人》没有太过明显的关联。时间过去了二十多年，空间也从草原转到了都市，一切都在发生着意想不到的变迁。观众们还有更多的话题需要关注，可总有人把朱时茂和丛珊捏合在一起，固执地想要做一部电影。

几乎命中注定，作为《两个人的房间》的前文本（或"潜文本"），《牧马人》对于观众而言还是显得很重要。尽管没有看过《牧马人》并不妨碍看懂《两个人的房间》的人物关系和故事情节，但看过《牧马人》肯定能够更好地理解《两个人的房间》的情感脉络和精神旨归。甚至可以这样表述：只有跟《牧马人》联系在一起，《两个人的房间》才会更加好看，也更加具备某种深长的意味。

这样，看过《牧马人》的观众，便会比那些没有看过《牧马人》的观众更加着意于《两个人的房间》在时空选择、人物设计和情节冲突中的巨大反差，并被其中的某些场景、某些细节深深地打动，进而生发数不清的感慨与喟叹。可以说，大多数观众针对《两个人的房间》的认同感和美誉度，仍然主要建立在《牧马人》的基础上。

于是，以当代都市中年人情感危机为题材的影片《两个人的房间》，营造出了一种类似怀旧电影的心理机制。这是以朱时茂/丛珊为代表的"中年人"与以路学长为代表的"第六代"的怀旧，两代人的怀旧杂糅在一起，共同指向一个结局：物质充盈的当代都市，却承载着情感危机、人性异化与方向迷失的恐惧。

但对于那些"情人节"档期的主要消费者亦即"80后"或"后《牧马人》时代"的电影观众而言，当代都市并非陌生的"他者"，也并不明显地异己。相反，二十多年前内蒙古草原上发生的那段经典爱情，即便可以被理解，

也是不必如此过度地张扬的。

影片中出现的一幕很有意味：在离婚办理与结婚登记仅有一道之隔的大厅，准备离婚的中年夫妻们，冷眼旁观着准备结婚的一对对热恋男女，内心深处一定是翻江倒海；而那些即将走向婚姻殿堂的年轻人，或者逗逗打打，或者耳鬓厮磨，旁若无人般地沉浸在两个人的世界里。在两代怀旧者的视野中，没有过去，也不需要怀旧，成就了更新一代的无知和无畏、潇洒和轻松。

（原题《两代人的怀旧——评〈两个人的房间〉》，载《中国电影报》2008年3月20日）

《一个人的奥林匹克》：观众善待与善待观众

一部以中国人第一次参加奥运会为题材的电影，又是在 2008 年北京奥运会举办前夕公映，不仅应该跟家国运命的宏大主题联系在一起，而且必须呈现出鼓舞民族士气的励志动机。这是影片本身决定的，也是中国观众期待的。只要达到了这一目标，善良的观众便不会期待得更多。

作为观众，我选择了 5 月 22 日 UME 北京华星国际影城 22:25 放映的一场《一个人的奥林匹克》。在此之前，我已经被华星国际影城的排片计划所打动，除了好莱坞的《钢铁侠》《奇幻精灵历险记》，韩美合拍的《龙之战》与波兰的《盗走达·芬奇》之外，影院方面仍以一天 4 场的频次排上了《一个人的奥林匹克》。但我更加迫切地想要知道：在接近深夜这样的一个时间段里，到底是什么样的观众，会主动地花费 60 元票价，走进电影院观看这样一部奥运题材的国产励志电影。

加上我自己，这一场放映共有 7 个观众。当镜头定格在主人公刘长春从洛杉矶奥运会的 200 米预赛跑道上冲出的那一瞬间时，7 个人的电影院里响起了掌声。观众是极为可爱的，他们从各个方面都善待了这部影片。

但这部影片还可以更好地善待它的观众。

我这样表述的目的，不是为了否定《一个人的奥林匹克》的成绩。事实上，创作者已在各个方面克服了巨大的困难，付出了艰辛的努力；我在想，如果影片更好地善待它的观众，这一场放映的票房或许会上升到现在的 10 倍甚至 100 倍。这是所有的中国人都会更加满意的数字。

在我看来，善待观众最重要的一点，就是自始至终都要去了解观众想看的到底是什么。诚然，观众不会拒绝影片的宏大主题和励志动机；相反，在当前的国际国内情势之下，这样的宏大主题和励志动机更能为观众感同身受并产生强烈的共鸣。但即便如此，了解观众的心理并根据观众的需要讲述这个故事，仍然比满足其他各个方面的意志重要得多。从根本上看，是观众的数量决定着影片的命运。

站在善待观众的立场上，《一个人的奥林匹克》可以更进一步地聚焦在刘长春的体育天赋和个性魅力。这样，影片所讲述的，就不仅仅只是"一个"人的奥林匹克，而且同样会是一个"人"的奥林匹克。其实，观众早就知道中国第一次参加奥运会的只有刘长春"一个人"，但真正渴望弄明白的是，为什么是刘长春"这一个"而不是其他的运动员代表了中国。现在的影片也在这方面进行了一定的尝试，但结果并不尽如人意。或许是拍摄条件的限制，或者必须为尊者讳，影片既没有充分展现刘长春在国内外各种比赛中脱颖而出的跑步才能，也没有通过独特的细节和有效的情节挖掘人物的性格特质及其丰富的精神世界。李兆林饰演的刘长春，已经具备观众想象的、作为一个民族英雄所需的俊朗的外形与坚执的品格，但还缺乏作为一个大学生、作为一个儿子以及作为一个丈夫，尤其是作为一个中国选手必须禀赋的个性魅力。在观众心目中，这样一个胸怀大志、百折不挠的民族英雄，除了必须是一个传奇之外，还应该拥有更多的常人的特质。在电影中，英雄是可敬的，但走向观众的品质是可爱。

站在善待观众的立场上，《一个人的奥林匹克》既可以在传奇性上走得更远，也可以在纪实性上开动脑筋。在传奇性上走得更远，便可以博采中外体育影片之众长，杂糅刘长春时代中外运动员之性情，打造一个接近于关东大侠的刘长春。体育题材的电影，原本就跟动作片具有不可分割的亲缘性。这样，刘长春在东北大学的训练，便可不必安排如此之多的情节，展现德国教练的谆谆教诲与危机解困；刘长春在战乱频仍的大地上追求理想、奋力前行，也可不必表现得如此落魄与悲愤；尤其是大可不必详述邮

轮上的一切，那个狭小的空间，无法让刘长春及他的观众快意恩仇、纵横驰骋。而在纪实性上开动脑筋，意味着《一个人的奥林匹克》还需要在各个方面捕捉20世纪30年代的中国风貌，努力还原那种更能为观众所认同的环境和氛围，甚至需要在历史文献上进行更有价值的解密和揭秘，让刘长春及他的观众最大限度地回到那样的时间和空间，潜心体会一个民族、一个中国人身陷危难之中的遭遇和命运。

观众善待是电影人的运气和福气，善待观众则是电影人的职责和品行。

（写于2008年，本书首次发表）

《大灌篮》：好看就行

网上搜了几遍，关于《大灌篮》，最令我印象深刻的评语是："灌篮的样子爽死了。没深度就没深度，好看就行！"

《大灌篮》真的很 High。在我的印象中，还没有看到过如此搞笑、耍酷而又煽情的体育电影。在这方面，就连此前的《功夫足球》和《头文字 D》都没法跟它比。周杰伦凭借自己的才华和努力，终于集业界与影迷的万千宠爱于一身，名正言顺而又不可阻挡地占领了中国电影的春节档期。

其实，除了周杰伦，为这部好看的电影贡献了更多才华和努力的，是包括编导朱延平、武术指导程小东、美术指导奚仲文、摄影赵小丁以及主演曾志伟、蔡卓妍、陈柏霖、陈楚河甚至李立群、王刚、黄渤、闫妮等在内的所有创作者。由于他们的存在，影片的成功可以主要寄托在剧本的质量、导演的功力与动作的精彩、特技的炫目，而不必过度依赖于周杰伦的非常人气与高超演技。事实上，在这部取材于日本漫画家井上雄彦的《灌篮高手》，始终以周杰伦为票房号召，并为众多年轻粉丝所追捧的功夫体育喜剧影片里，周杰伦更多的是"做回"自己，他的本色演出充其量也只能说是差强人意。

正因为如此，作为一个融汇了体育、功夫、喜剧等类型元素，集聚了音乐、篮球与电影等时尚魅力，整合了内地（大陆）、香港、台湾等人才资源，并以亚洲市场为主要目标的电影项目，《大灌篮》的成功秘诀并不在于某一方面的特殊优势，而在于从整体上顺应了海峡两岸暨香港的中国电影的

天时、地利与人和。其中，编导朱延平的成绩当然不可小视。跟周杰伦一样，朱延平也是华语电影史上不可多得的人才，一度创造过台湾电影叹为观止的奇迹。这位出生于1950年的台湾导演，从1980年开始，就以平均每年4部左右的产量拍摄电影，迄今为止，已经导演过100多部以喜剧和动作为主要类型的电影作品。其中，最为大陆观众所熟知的便有"好小子""乌龙院"和"校园青春"等系列。台湾学者李天铎曾把以朱延平为首所创作的通俗娱乐影片，当作20世纪80年代"台湾电影经验"的真正代表，可见朱延平之于台湾电影的重要意义。

稍感遗憾的是，在台湾，朱延平的通俗娱乐电影也大多票房高于口碑，跟口碑高于票房的台湾新电影形成强烈的反差。当侯孝贤、杨德昌、蔡明亮等凭借艺术影片在海外影展斩金夺银、风光无限的时候，朱延平已经被唯利是图的电影工业打造成一个独孤求败的电影商人。好在100多部电影的拍摄，无论精雕细琢还是粗制滥造，都在积累着难得的经验和教训，使朱延平的市场触觉更为敏锐，喜剧观念也在不断地推陈出新。到了《大灌篮》，朱延平不仅获得了来自海峡两岸暨香港的更加丰富的电影资源，而且摆脱了此前自己导演的不少影片中都会出现的盲目跟风、模仿重复、不思进取之嫌，力图以更加独立的自主创意，同时也是更加符合观众口味与时代潮流的青春气息与励志动机，将健康的主题、动人的温情与偶像的魅力结合在一起。

朱延平说过，真正的喜剧超越时空，不会过期。看来，这位拍摄过大量喜剧影片的台湾电影导演，正是在迈过自己和别人拍摄的、许许多多早已"过期"的喜剧电影之后，深刻地领悟到了喜剧电影的真谛。尽管《大灌篮》是为周杰伦量身定做的，但为了拍好让自己越来越迷恋的喜剧电影，朱延平还是没有迁就周杰伦的"耍酷"，而是奇迹般地发掘出了他身上蕴藏着的喜剧潜质。

于是，从许多方面来评价，《大灌篮》都显得夺人耳目。但即便如此，也一定不要把影片导向"深刻"的一面去努力地发挥和阐释。商业电影的

独特价值,不在漫无边际地拒绝模仿和反对抄袭,更不在精神探索的深广与美学境界的高低;相反,一部成功的娱乐影片,总会坚持一定程度的"拿来主义",让观众感觉新奇的同时又似曾相识。就像在《大灌篮》里,不仅有《灌篮高手》的原作垫底,还有多部港台喜剧甚至美国影片《街舞少年》的痕迹。

总之,只要想看这部电影的大多数观众都感觉到爽快,深刻不深刻确实不再是主要的问题。何况,深刻与否的传统标准,在当今,也正在经受着前所未有的深刻的质疑。

(载《中国电影报》2008 年 3 月 6 日)

《樱桃》：母爱原生态

任何人都知道母爱是伟大的，但只有看过影片《樱桃》，才知道电影的"原生态拍摄手法"是怎么一回事。

在此之前，诸如现实主义、新现实主义和纪实主义等电影潮流，都在努力"复原"物质现实，企图"真实地"把握世界；其主要目的之一，便是拆解以好莱坞为代表的主流电影的虚拟性和梦幻性，秉持反思和批判的立场对抗银幕上的弱智和滥情，并借以恢复磨钝的感知、获得思想的能力。可以看出，电影的"原生态拍摄手法"需要继承现实主义、新现实主义和纪实主义等电影潮流的精神传统，并在生态学的意义上从事具体的电影拍摄实践。

应该是为了票房的缘故，影片发行方在宣传《樱桃》的时候，总会提到一部曾经在内地引起轰动的台湾影片《妈妈，再爱我一次》。事实上，如果把《妈妈，再爱我一次》《九香》《漂亮妈妈》等一类影片当作中国母爱电影的经典形态，那么，《樱桃》显然可以被当作另外一种母爱电影。由于采取了"原生态的拍摄手法"，导演张加贝特别强调了影像的纪录风格以及叙事的生活流特征，并明确摈弃主流电影的正反打，倾向于发挥长镜头长于内省的优势。不仅如此，影片中，除了苗圃饰演的母亲樱桃之外，其他所有角色都由非职业演员担任；而演员的所有台词，都是听起来未经特别打磨的、口语化的云南方言。

更为重要的是，通过有意识的设置与合目的的选择，影片构筑了一个

让母爱得以自然呈现的真正的"原生态"。它一反经典母爱电影中不断认同的母亲形象的"完人"模式,赋予母亲樱桃最大限度的本真面目。在这里,母亲的形象不仅没有所谓的拔高之嫌,反而因其过于逼近生活的原始状态而显得令人心悸。那呆滞的眼神、永远合不拢的嘴巴以及天生低下的智力,确实是不足以让樱桃成为一个传统意义上的母亲的。反之,在经典母爱电影里,这种生理和心理的残缺,大多出自需要母亲庇护并为之牺牲一切的子女一方。但影片里的樱桃,就是这样一个先天智障者,因其强烈的母爱本能而使自己拥有了母亲的身份。在那个贫陋得几乎只有两张床的家里,樱桃赶着猪、爬着树、睡着猪圈;为了捡来的女儿红红,樱桃追着车、翻着墙、挨着打,甚至失去了生命。没有一句连贯的话语,更没有任何光辉的业绩,但樱桃对女儿的爱,朴实真切得令人心痛。就像影片里女儿红红的画外音所表达的一样,这种天然的"原生态"的母爱,也会让每一个观众都因不曾珍惜而深感忏悔。

其实,一部呈现伟大母爱的电影,又是选择在2008年的母亲节上映,原本是没有特殊的必要性去尝试"原生态拍摄手法"的。但《樱桃》的立意不仅仅限于母爱和档期。影片导演真正想要表达的,是子女一代对母爱的承担。这样,采取"原生态拍摄手法"呈现的母爱原生态,恰恰不是为了让观众沉湎于伟大的母爱之中泪流满面,而是力图让观众回到母爱的原初和本质,冷静地思考爱与人性的真谛。

正因为如此,影片《樱桃》超越了经典的母爱电影的藩篱,走向了个人化的艺术电影之路。或许,在影片编导者心目中,经典的母爱电影便是一种过于弱智和滥情的主流电影,在强力操控观众情感的过程中创造了梦境,也完成了对母爱的消费;这是一种需要警惕的价值取向,只有利用一种不同于主流电影的新的拍摄手法,才可能抵制消费主义的母爱叙事,重新培养我们对于母爱的感知,抵达一种新的思想的境地。

影片中,女儿红红的画外音,就这样自始至终地跟所谓"原生态的拍摄手法"交织在一起。如果说,"原生态的拍摄手法"让观众回到了母爱

的原生态，那么，女儿红红的画外音，却又不断地把观众导向子女们的现实；这也使影片浸润着一种回忆、怀旧和忏悔的影调，比经典的母爱电影多出了主体的介入，因而也就多出了批判的触角与反省的空间。

正是在对母爱的原初与本质进行批判与反省的过程中，《樱桃》改变了经典母爱电影的价值取向，也获得了艺术电影的独特性与丰富性。

（原题《母爱原生态：电影〈樱桃〉》，载《中国电影报》2008年9月11日）

《左右》：左右的空间与方向

只有立足于"中"的时候，"左右"才有可能被理解。

在影片《左右》中，王小帅选择一种不偏不倚、无过不及的中庸姿态，将内蕴于心的人文关怀上升到不动声色的哲理层面，力图以其温柔敦厚、择善而从的影音质感面向更大多数的电影观众。

这样，王小帅就为自己的电影找到了一个独特的空间与一种可能的方向。这是王小帅及其一代电影人经过十多年的左冲右突之后，由远而近、从外到内寻求定位的结果。

《左右》的空间是独特的。作为一个当代都市，北京跟中国的历史、文化尤其政治紧密地联系在一起，从来都是一个内涵复杂的所在；电影中的北京，从新中国成立以来至今，也很少被呈现为日常生活的适宜空间与普通民众的栖息之地。特别是在20世纪80年代以来的后殖民语境下，中国电影面向全球展示自我特性的有效方式之一，便是通过某种有意无意的意识形态策略，在将民族形象寓言化的同时将中国空间政治化；而在这一过程中，北京自然是首当其冲。

王小帅应该能够充分感受到这种全球文化的权力运作及其带来的可怕后果。《左右》选择了北京作为电影人物活动及其故事情节展开的空间，却没有从惯常的意识形态视野去打量或塑造这座最具特性也最有理由被政治化的中国都市。相反，通过有意识的"去特征化"的电影手段，影片里的北京，显得跟其他当代都市一样别无二致。除了科技大厦和城市轻轨等现

代物象之外，代表北京历史、文化和政治形象的各种符号都被屏蔽得相当彻底。在王小帅看来，《左右》的故事尽管十分特别，但仍然是随处都有可能发生。只有在尽量去除北京的历史、文化和政治特性之后，选择北京作为电影空间的理由才是恰当的。因为在《左右》中或者从《左右》开始，王小帅更加需要讲述的不是政治，也不是中国，而是人性的限度及其选择。

显然，通过有意识地针对电影空间的"去特征化"，《左右》反而营造了一个独特的电影空间。在这个完全由北京的普通人等及其日常生活所构成的电影空间里，人物也是"去特征化"的。他们的身份、职业、年龄及其理想、追求等都显得无关紧要，紧要的是不断陷入困境中的各人的应对策略。颇有意味的是，王小帅没有从历史、文化、政治以及社会学、伦理学的层面上简单地否定或肯定各人的意志，而是力图站在中间的立场上，以一种人性向善的主导动机，左右（支配）着居于左右为难之中的各人的选择，从而确定自己的旨意，引导观众的认同。

正是在这里，可以感受到王小帅作为一个人文导演，在理智与情感之间体现出来的一种超乎寻常的控制能力。可以看出，在影片进行的许多环节，王小帅都在极力抑制情感的猛烈爆发及其可能带给观众的煽动效果，他是不想让这部题材已很特殊，甚至不无奇观色彩的影片，轻而易举地演变成满足大众需要的调味品和宣泄大众情感的催泪弹。相反，他更愿意冷静下来，把这个本来应该在情节上跌宕起伏的百姓故事，独具个性地展现为另外一种更显平常的开端和结局。因为，在王小帅及其一代电影人的心目中，未经反省的"煽情"即便并不可耻，也是难以接受的。从他们踏上影坛的那一天开始，注定就要告别一切宏大叙事和诗情画意，还要放弃普通观众特别想要了解甚至窥探的各种隐秘。他们真正愿意面对或者乐意呈现的，总是他们自己，也只能是他们自己。

为此，通过"去特征化"的屏蔽策略，《左右》不仅营造了一个独特的电影空间，而且坚守了一种可能的电影方向。影片中，当各人的前史和具体的细节都被有意剔除的时候，创作主体的中间立场便从左右为难的含混

与暧昧中得到凸显，有关性、爱以及人性的命题，也在更加普泛化的、向善的追索中获得个性的解决。这是导演王小帅坚执的个性，也是这一代电影人正在努力探求的目标。

问题也得到凸显：在当今的后殖民语境下，当王小帅及其一代电影人正在以《左右》式的"去特征化"的屏蔽策略，直接依凭性、爱以及人性的命题，抵抗民族形象的寓言化与中国空间的政治化之时，是否有足够的本土观众愿意伸出手来，跟他们的导演结成精神上的同盟，共同创造一种更具个性气质与普世情怀的中国新电影？

（原题《〈左右〉的空间与方向》，载《中国电影报》2008年3月20日）

《隐形的翅膀》：开掘体育片的新路径

看了冯振志导演的影片《隐形的翅膀》，便想着再去听一听那首同名热门歌曲。"百度"了一下才发现，到目前为止，《隐形的翅膀》还是主要跟人气鼎盛的张韶涵联系在一起。

但笔者更愿意期待，从影片公映之后，这五个字的含义就会变得更加具体；而跟张韶涵的歌声一样流行的，将是影片中身残志坚的人物形象及其感人肺腑的励志主题。

2007年7月8日，在第三届"北京国际体育电影周"上，《隐形的翅膀》作为开幕影片放映并感动了几乎所有的观众。这不仅是因为影片以双臂残疾的姑娘雷庆瑶为原型诠释了顽强拼搏、征服自我和健康向上的体育精神，而且还在于影片以深度的人文关怀和强烈的情感冲击力展现了主人公平凡而又动人的成长历程。因为有爱，所以坚强；之所以坚强，是因为有梦想。影片极力张扬的主人公的精神境界，无疑能够极大限度地引发观众内心深处的共鸣。

在此之前，霍建起导演的《赢家》（1995）与陈国星导演的《黑眼睛》（1997），就是两部以残疾运动员为题材的优秀影片，在角度、叙事与立意等方面突破了传统体育片的普通模式，并先后获得中国电影华表奖优秀故事片奖。跟这两部影片一样，《隐形的翅膀》再一次探索残疾运动员题材体育片的影音特质与精神内蕴，在追求个性的基础上力图创新。

影片最大的特点和亮点，是由生活中的原型雷庆瑶饰演影片里的主人

公志华,为此,影片里的许多故事情节,都来自生活中的点点滴滴。这就使编导者能够较为自由地出入于写实与虚构之间,增添了叙事的可信性和感染力,并最大限度地发挥了影片的励志功能。大概不止有一个观众和笔者一样,看完影片后会真诚地相信主人公考上了梦想的大学。其实,现实生活中的雷庆瑶,仍是一个在读的高中学生。电影为了梦想而造梦,观众也会为了心中的感动而选择认同。一部影片的成功,大约建基于此。

在导演的努力下,雷庆瑶的表现令人满意。尽管饰演的角色就是自己,但这样的表演有特定的难度。雷庆瑶肯定是发扬了她在生活中的坚强和毅力,才能完成这一角色的塑造。跟《赢家》中的邵兵与《黑眼睛》中的陶红不同,雷庆瑶并不具备必要的演技,但她仍然成功地饰演了自己,使一个虽然失去双臂,但却充满爱心、性格坚强、怀抱梦想的阳光女孩跃登中国银幕。那种美丽,应该比维纳斯更加鲜活,并更具引人向上的生命力。影片结尾,志华从教练手里拿到了体育大学的录取通知书,悲喜交集地向着远方呼唤已经逝去的妈妈;此时,镜头大幅度横移,在蔚蓝的天空与辽阔的草原之间切换,再配以感奋的音乐动机。可以说,当全片高潮到来的时候,雷庆瑶的表演也是准确、动人的。

残疾运动员体育片是体育片中的特殊题材。大凡只有真正的残疾人,才能懂得残疾人运动之于他们的艰难和困境以及价值和意义;正是在这一点上,雷庆瑶之于《隐形的翅膀》,比邵兵之于《赢家》和陶虹之于《黑眼睛》,应该更具体验的亲历性。这种体验的亲历性,不仅成为影片本身的特点和亮点,而且开掘了这种特殊题材体育片的新路径。

尤为难得的是,除了上述特点与亮点之外,《隐形的翅膀》还有意识地创造"看点"。当这种"看点"作为表情达意的手段纵贯全片,便升华了影片的内在旨趣,拥有了不可或缺的叙事性和造型性。影片拍摄地特意选择在内蒙古自治区赤峰市克什克腾旗,把7月到11月间优美怡人的坝上草原风光与主人公自强不息、凄美动人的励志故事结合起来,力图达到情景交融、物我合一。片头字幕过后的第一个镜头,便从远远地延伸到天边的绿

色草原上摇过，落幅在草原深处志华一家接待客人的小院里，烘托出天与地、人与自然的亲密关系。随着故事的展开，影片中的人物与其生活的场景逐渐融为一体，到结尾终于流露出一种人在天地之间为爱而生、顽强拼搏、驰骋梦想的诗情画意。在这部以残疾运动员为题材的影片中，身体残疾的主人公被"天上草原"所包容，精神世界显得相对自由、宽阔；"天上草原"在主人公的爱、坚强与梦想的映衬下，也显得更加广袤、壮美。这种空间设置的大气度，在国产体育片中还是比较少见的。毕竟，除了必须呈现紧张激烈的竞技场面之外，体育片同样可以选取赏心悦目的自然风光作为不俗的"看点"，在为电影观众提供视觉享受的同时，扩展体育片的空间视野与文化气息。

就是因为具有深度的人文关怀与强烈的情感冲击力，《隐形的翅膀》成为近年来国产体育电影中不可多得的性情之作。尽管这是冯振志自编自导的第一部故事影片，但编导没有为了所谓的艺术个性而牺牲电影载道的责任和使命，而是强调了面向青少年进行精神"励志"的初衷。对于所有观众而言，这部影片不仅是顽强拼搏、健康向上的激励，更是理想的呼唤与爱的教育。

为了走进大多数观众的内心，影片没有刻意美化主人公的言行，也不想拔高主人公的精神境界。自始至终，主人公的理想只是要考上大学，这在一般人眼中也并非遥不可及；即便是在主人公获得残疾运动员游泳比赛冠军并刷新全国纪录之后，影片也没有把她的"梦想"提升到进一步挑战自我，在更高级别的残疾人运动会上勇夺金牌、为国争光的高度。正因为如此，观众才能感同身受地进入主人公的精神世界，为她的梦想祈祷和祝福。正像歌词中所表达的，有梦想就不会绝望，"就算很受伤也不闪泪光"。

跟一般体育片比较起来，《隐形的翅膀》还更多地把爱的教育编织进励志主题，使影片始终洋溢着一股美好而又动人的情愫。通观全片，除了志华叔叔和同学小莉对志华偶有不解之外，无论是志华妈、志华爸，还是学

校的校长、老师和同学，尤其是运动队的强教练，都在竭尽全力地关心和爱护着志华。父母的奉献自不必说起，男同学运来教志华学骑自行车的有趣段落，以及强教练不忍心打扰走廊中看书的志华而悄然离去的身影，都是影片中令人感动的情节。这种来自主人公成长历程的，发自内心、不求回报的爱，正是现实中人际关系的某种折射，也是人性中最美丽的部分之一。编导择善而从，足见其良苦用心。

因为有爱，主人公不仅变得越来越坚强，而且逐渐懂得了爱的真谛。在深爱着自己的妈妈去世之后，志华训练愈加刻苦。这时，影片平行剪辑志华刻苦训练游泳的现实画面与妈妈关爱志华的回忆镜头，将感人的爱的力量深深地镌刻在观众的脑海，令观众禁不住地热泪盈眶。影片想要告诉观众的是，除了坚强的信念之外，美好的爱也是主人公以及所有残疾运动员的"隐形的翅膀"，将会带着他们的梦想，像风筝一样在蔚蓝的天空中飞翔。

相信任何一位初看影片的观众，都会被雷庆瑶尤其残奥冠军何军权的残疾状况所震动，进而感慨造物弄人；但在看过影片之后，最不能忘记的，不是他们残疾的身体，而是他们淡定的姿态与灿烂的笑容。在这个连许多正常人都不免浮躁、忧郁的世界上，他们的存在因为精神的完整而最美。

就是在这样的层面上，《隐形的翅膀》激励和启发着观众，开掘了国产体育片的新路径。

（原题《〈隐形的翅膀〉开掘体育影片新路径》，载《光明日报》2007年8月1日）

《长江七号》：我们需要周星驰

很多年以后，我们会比现在更加怀念那些看电影的日子。

看过很多电影，有喜欢的，也有不喜欢的。但我们总会记住一个人，他把我们带进很久不去的电影院；或者，在我们倍感寂寞或身心劳顿的时候，默默地现身在电视机或电脑里，陪着我们一起"哈——哈——"地干笑着并在无由中伤神。

我们总会记住的这个人是周星驰。我们可以离开很多已经做过或正在做着电影的电影人，但我们离不开这个"无厘头"的周星驰。我们需要他。

看过《长江七号》，才知道没有周星驰的世界是多么冷酷，与此同时，没有周星驰的人生又是多么空虚。如果不是又在《功夫》之后等了三年，如果不因周星驰逐渐开始躲在了自己的作品后面，甚至，如果这部"温情的科幻电影"片长不那么短，结束得不那么突然，我们还不会这么早地认识到这一点。看过《长江七号》，我们终于吃惊地发现，有一些最大众的立场我们都没有坚守；而在现实中或银幕上遍历数不清的酸甜苦辣之后，有一些最基本的情感，我们都不懂得体会和珍惜。

比如，站在底层民众的立场上拍电影。诚然，《长江七号》不是当前国产影片中唯一取材于民工生活的影片，但可以肯定地说，《长江七号》是这些影片中姿态最低、体验最深也最具诚意的作品。影片里，包工头与民工之间的关系、"先吃饭后吃水果"的对白、廉价买来的伪劣电风扇以及父子俩共同对付墙上蟑螂、父亲从垃圾堆里为儿子捡拾玩具等，许多底层生活

的细节，尽管是以某种喜剧的方式呈现在观众面前，但内蕴的凄楚和伤感足以撼落观众眼里的泪花。因为坚守在最大众的立场并正视着底层民众的愿望，大众便认同了影片所要讲述的故事和表达的情感；即便还要面对一个匪夷所思的超级太空狗"长江七号"，也宁愿从"科幻"的梦境中——找寻曾经的过去与温馨的记忆，前所未有地回归日常的现实与自己的内心。伴随着那些可以预期甚至必然出现的"无厘头"，即便在曹主任挖鼻孔与太空狗喷稀屎的恶心段落，我们也会情不自禁地被逗得笑出声来。同样可以肯定地说，周星驰自始至终都站在底层民众的这一边，延续并发展着香港电影的草根传统，自始至终都在张扬着电影的大众属性。事实上，周星驰和香港电影所秉持的这种草根传统，一定程度上根植于1949年以前中国早期电影的深厚土壤，并得到过最大多数本土观众的良好口碑和票房支持，但在当前的中国电影语境里，真正地面向大众竟会成为电影人最难的选择。

　　国产电影最难抵达的境界，还包括那些发自内心的基本情感。在不算太短的一段历史时空中，为了所谓的宣传教育、思想深度、艺术品质甚或票房业绩，一部分中国电影人非常努力地回应着名利的诱惑与权钱的号令，忘记了手中的摄影机到底是为什么要表情达意。正因为如此，当我们在周星驰及其《长江七号》里，真切地感受到一个儿童对玩具超乎寻常的执迷，以及一个父亲对孩子恨铁不成钢的期许，都会突然明白，原来我们也深藏着这样的情感，只是因其过于本真而不屑于点点滴滴地外露和大张旗鼓地宣示。也就是说，我们懂得了世界的复杂，却失去了内心的单纯；习惯了理性的审思，却忘记了感性的快乐。在这样一个优胜劣汰、强者生存的竞争时代，是周星驰一再告诉我们，即便是最小的人物，也有做梦的权利。

　　这样，到了影片最后，当周星驰饰演的民工父亲，正在力图从张雨绮饰演的旗袍得体、身材迷人、性情温雅的袁老师那里获得爱情的时候；当徐娇饰演的主人公小狄回想起已逝的"长江七号"暗自感怀，而成百上千只太空狗争先恐后地奔向镜头的时候，我们不仅希望父子俩梦想成真，而

且以为这样的结果就是电影留给我们每一位观众的善良的馈赠。

我们需要周星驰。即便仍有人指责《长江七号》太过简单，但我们同样也能听到这样的声音：看周星驰的电影要用心，要仔细体会每一个动作和表情，那都是有意义的。

（原题《我们需要周星驰——从〈长江七号〉说开去》，载《中国电影报》2008年2月28日）

《民歌大会》：歌中的家园

目前，荧屏上最受关注的综艺形式就是竞相赛歌，或曰"K歌"。东方卫视的《民歌大会》也不例外。

但《民歌大会》的定位较为特别。它并不有意追求外在的热闹与激烈的竞技，也不重点考验歌者的勇气与评委的才智。按上海文广新闻传媒集团（SMG）总裁黎瑞刚所言，东方卫视不仅要新闻立台、综艺兴台、影视强台，而且要做有气质的综艺节目；现在看来，《民歌大会》的气质，便在于适当采用时尚元素和明星班底，力图发掘民歌的历史意蕴和文化内涵，使观众在歌声中体会归根的眷恋与怀旧的情感，进而传达一种社会需要的主流的核心价值观。

民歌来自民间。民间与天空和大地更加自由、更为紧密地联系在一起。在这个日益都市化的，物质充盈、电声弥漫的时代，跟大自然的风雨雷电、莺歌燕语保有同样旋律和节奏的民间歌曲，打动观众的不仅仅是自在的素朴和真诚，而且是那种发自内心的爱与生机。这是歌曲的发端，也是人文的根源。《民歌大会》的出现，有可能为中国的电视观众在古典与现代的声音之外打开一条歌的通道，使其须臾摆脱入耳的嘈杂与尘世的喧嚣，徜徉在茫茫戈壁、无边草场与山水田垄之间，伴随着天籁之音坚定地走向灵魂的家园。尽管为了吸引观众，《民歌大会》很少呈现民歌的"原生态"，演播大厅的时尚氛围也跟民歌唱响的陌野环境迥然有异，选曲方面更是主要集中在新中国成立以后的"民歌红唱"部分，但这恰恰是民歌、民

间精神以及新中国的红色记忆在都市空间、电视媒介与流行文化中得以传承的重要手段。当影视红星郭晓冬、张恒纵情高歌《太阳最红，毛主席最亲》的时候，当港台歌手赵传、容祖儿放声唱出《谁不说俺家乡好》的时候，观众们已经不太在意这些"歌手"的演唱水准，更不太会在意这些"民歌"本来应具的细致入微的民间表达方式，而是被这些仿佛来自高天厚土的自然的旋律和节奏所激动，一种恋家乡、爱祖国的内在情结被唤起，并集体认同了共和国那段渐行渐远的历史记忆。通过这种方式，《民歌大会》再一次从精神上激活了民歌的自然天性，又较为成功地在"民歌"与"红歌"之间找到了重要的结点，将悦人的娱乐色彩、感人的文化情怀与化人的政治导向整合在一起，成为当下荧屏不可多得的亮丽风景。

民歌是民族的声音。新中国成立以来，包括藏族、维吾尔族、蒙古族、朝鲜族、赫哲族、壮族、瑶族、白族、黎族、佤族等在内的各个少数民族，正是主要以民歌为载体，强化了本民族的身份意识与文化认同；特别是在《翻身农奴把歌唱》《吐鲁番的葡萄熟了》《敖包相会》《乌苏里船歌》《壮族人民歌唱毛主席》《阿佤人民唱新歌》等民歌声中，充满着各民族团结在新中国的欢快感与自豪感。这些浸润着民族生活方式与民族精神文化的民族歌曲，以及在此基础上形成的中国歌曲的民族风格，既是新中国成立以来音乐发展的丰厚资源，也是提高民族自信心与增强民族凝聚力的宝贵财富，需要在任何时候、以各种方式发扬光大。《民歌大会》正是一种倡扬民歌的"大会"，力图借助民歌的美丽与魅力，在荧屏上复现各个民族的精神和气韵。无论台湾艺人王思懿演唱的《阿里山的姑娘》，还是马羚母女表演和讲述的佤族歌舞，都能给观众带来别一种心领神会的感受和体验。尽管在此过程中，没有彻底消除调侃甚至恶搞的成分，但观众已能通过明星们的作为，对相应的民歌产生一定的兴趣，进而开始关注与欣赏各个民族的文化特质及生存状态。如此看来，与其说《民歌大会》是电视节目针对民歌进行的音乐层面的演绎，不如说是在利用民歌表现一种丰富多样的文化情趣与和谐共存的民族观念；这样的动机，既能满足主流意识形态的

需求，也能契合大多数电视观众的心理。

诚然，为了调动电视观众的兴趣，提高栏目本身的收视率，《民歌大会》在明星选择、节目设计与互动环节等方面，还或多或少地存在着为了"趣味"放弃"品味"的现象，这是栏目发展中必然出现的问题，但不能成为继续存在的理由。只有以民歌为主体，才能使《民歌大会》摆脱目前大多数综艺节目的急功近利，并拥有某种超凡脱俗的气质；也只有紧紧抓住民歌的文化内涵与历史意蕴，才能使电视观众获得心灵的慰藉，回到歌中的家园。

（原题《歌中的家园》，载《人民日报》2009年10月13日）

《我的兄弟叫顺溜》：独辟蹊径的英雄叙事

从目睹自己的姐姐被日军小队长坂田强暴后投井自尽的那一刻开始，那个成功击毙日本华东军司令石原中将的新四军狙击英雄便不再叫陈二雷。他只是已经死去的姐姐的亲弟弟，他要为曾经时刻挂念着自己的姐姐报仇，即便违反军令也毫不迟疑。他的名字叫顺溜。他的战争并没有随着日本的无条件投降而结束。他的心也早已跟随着姐姐，在那个悲痛的时刻死去。

26集电视连续剧《我的兄弟叫顺溜》以苏北新四军领导的抗日战争为背景，讲述了一个充满着传奇色彩但又不无地域特点、生活质感、幽默元素和内在悲情的战争故事。在这部主要以新四军六分区司令员陈大雷的个人视角所讲述的战争题材电视连续剧里，顺溜、陈大雷、三营长、三连排长、文书等许多具有独特性情和鲜活个性的新四军官兵，共同编织成一个非常不同于此前许多同类题材影视作品的英雄谱系。这是一种独辟蹊径的英雄叙事，体现出战争题材电视剧在人物形象塑造上不可多得的突破与创新。

在这部电视剧中，主人公顺溜是新兵，但也是神枪手。作为一个猎户的儿子，他跟枪的感情几乎是与生俱来的。他拥有一种天生的、人枪合一的、令敌人惧怕的单兵战斗力；但在很多时候，他就像华东平原上疯狂生长的野草，始终沉浸在自己的世界里。作为一个在小黄庄、三道湾战斗中以及在狙击日本华东军司令石原中将时屡立战功的传奇英雄，编导者并没

有把顺溜的言行提升到一般影视作品惯常的高度；相反，无论是在血肉横飞的战场上，还是在相对和平的日常训练与部队生活中，顺溜都被描写成一个"大错不犯""小错不断"的普通战士，甚至比普通战士还要"无组织""无纪律"。尽管在顺溜周围，总有司令员陈大雷、三营长、三连排长和文书等人各具特色的教育和帮助，但顺溜的成长，并没有如战友期待和观众想象的那样立竿见影。也就是说，顺溜是一个将传奇性与原生态较好地结合在一起的英雄，其作战能力与独特性情，为电视剧叙事带来了难得的张力；其成长历程与最终命运，也是这部作品能够自始至终吸引观众的重要原因。

这种独辟蹊径的英雄叙事，在三道湾战斗中表现得淋漓尽致。三道湾战斗之惨烈，几乎使新四军六分区全军覆没。入夜之后的战斗间隙，在炮火硝烟还未散尽、满目尽是战友尸体的阵地上，陈大雷、三营长等人已经被日本松井部队团团围困，这让新四军将士们意识到了必死的结局；然而，就在如此严峻的时刻，陈大雷还在挂念着顺溜：仿佛是对"三道湾"不经意的提及，却将战友之间的兄弟情谊上升到更加感人肺腑的境地。与此同时，镜头转向顺溜，他也终于找到了仍然活着的排长。面对负伤严重的排长，顺溜的第一句话竟是："排长，你咋没死啊？"排长急切地问其他弟兄们的情况，顺溜的回答同样令人啼笑皆非："没有一个人搭理我，都死述了！"而当排长意识到自己的耳朵已被震聋、什么都听不见的时候，两个人搂在一起哭了起来，顺溜哭得尤其伤心。接下来，主动负责盯敌情的排长怕自己以后再也没有机会教育顺溜了，便一边盯着敌情，一边数落顺溜的"太散漫""组织纪律性太差""仗着陈司令喜欢，谁都瞧不上眼"等"突出的毛病"。顺溜听得不耐烦，冲着排长的后背大叫："屁，排长你在放屁呢！""你谁都不服，我就是瞧不上你！"但排长的数落还没完，顺溜就已经抱着枪睡着了。在这样的组合段里，无论陈大雷、三营长，还是顺溜和排长，都以前所未有的真性情呈现在观众面前，没有丝毫的矫饰，更没有豪言壮语，但英雄的可爱、可敬，已能在观众心目中留下难以磨灭的印象。

颇有意味的是，三道湾战斗结束之后，《新四军报》女记者对顺溜英雄事迹的采访报道，便很能令观众心领神会、忍俊不禁。其中，女记者按照自己对英雄的设想，要求顺溜摆造型、讲故事，以及顺溜迫不得已请文书代劳、文书却能与记者一拍即合的情节，为全片带来了幽默、轻松和美好的气息。也正是通过这种方式，英雄叙事突破了概念话语的桎梏与就事论事的藩篱，获得了更加广阔、自由的表达空间。另外，这种自反式的英雄叙事，也使电视剧拥有了一种与当下观众相互沟通、彼此交流的现代意识。

事实上，全剧主要采用司令员陈大雷的个人视角及贯穿始终的第一人称独白，便较为成功地消解了历史与当下的距离，使这个原本属于抗战时期的英雄叙事，自然而然地转换为同样属于现今观众的精神传记与命运传奇。这样，当顺溜为了给姐姐报仇，独自闯入南湾码头，最终却在国民党军的强劲火力中壮烈牺牲之后，在送葬的人群里，陈大雷的内心独白才会如此撼人心魄："当兵这么多年，我从来没有见过这样的兵，可以像狼、像虎，拼尽最后一颗子弹，拼尽最后一滴血，疯狂地去战斗；但在最需要他冷静面对困境的时候，他却可以恪守一个军人的职责和纪律，去控制自己的情绪和内心；我从来没有见过这样的兵，我的兄弟叫顺溜。"至此，一种主要由兄弟之情引导的英雄叙事，获得了令人信服而又感人至深的结局。

（原题《独辟蹊径的英雄叙事——电视剧〈我的兄弟叫顺溜〉观后感》，载《人民日报》2009年7月7日）

《买买提的 2008》：民族梦想的表达方式

在我看来，维吾尔族是一个十分擅长表情达意的民族；尤其是当这个民族动人心旌的自由奔放的歌舞，跟天性宽厚的热情豪爽的人民及其繁衍生息的广袤无边的疆域联系在一起的时候，散发出来的那种精神的魅力与生命的活力，总是令人浮想联翩。

每一个民族都有自己的梦想。维吾尔族除了以脍炙人口的民间歌舞和源远流长的十二木卡姆直抒胸臆之外，从 20 世纪 50 年代末期开始，就主要通过电影中的阿凡提形象以及天山电影制片厂拍摄的《向导》(1979)、《不当演员的姑娘》(1983)、《买买提外传》(1987)、《火焰山来的鼓手》(1991) 和《吐鲁番情歌》(2006) 等一系列重要影片，在银幕上呈现生活、袒露心灵、表达梦想。作为民族梦想的表达方式，天山电影制片厂的电影实践功不可没，维吾尔族题材的电影创作更是有声有色、可圈可点。

这也就意味着，天山电影制片厂的电影实践与维吾尔族题材的电影创作，已经具有了比较鲜明的地域特色和相对成熟的民族风格。正是在这样的前提下，因应 2008 年北京奥运会的历史性契机，通过有计划有步骤的宣传发行，《买买提的 2008》自然有可能成为各界关注、万众期待的"第一部上映的奥运题材电影"。

但更让我感兴趣的，除了"2008""北京"这样的叙事动机和情感寄托之外，还有电影中贯穿始终的维吾尔族的风土人情及其健康开朗的精神气质。事实上，包括导演西尔扎提·亚合甫，摄影师木拉提·M，主演伊斯

拉木江·瓦力斯、阿孜古丽·热西提、木拉丁·阿不里米提以及12个少年足球队员在内，影片主创者基本上都是清一色的维吾尔族人；编剧张冰此前也曾创作过多部维吾尔族题材的影视作品。这样的主创阵容，不仅不同于此前一些少数民族题材电影作品多由该民族之外的主创者主导创作的局面，而且可以自然而然地使影片禀赋着不可或缺的维吾尔族的地域特色和民族风格。

为此，影片在将"2008""北京"的时空特质"梦想化"的同时，构筑了一个属于维吾尔族民众和少年的、充满着爱与希望的生存语境和精神时空。或许，这就是《买买提的2008》最具时代性和时尚感，也最能吸引观众并打动观众的地方。影片的大部分场景，都在塔克拉玛干沙漠边缘的小村落，既有金色的沙海和大片的胡杨林，也有断流的阿拉干河；但正是在这条断流的河岸边，卡德尔村长为买买提讲述了沙尾村的历史，那是一段充满着勇往直前、乐观向上的精、气、神的光荣往事。经过这样的时空处理，影片虽然立足于少儿足球题材，却又开始摆脱简单的励志主题，使其获得了较为深广的人文视野与民族气质。

这样，观众就能理解影片的另外一条线索了。影片结构中，除了主要讲述少儿们的足球训练和比赛之外，还旁涉了卡德尔村长发动村民，在村子周围打成十口机井，种下了三千棵防沙林的故事。影片最后，不仅展现了孩子们赢得比赛欢欣鼓舞的画面，而且结束在村长和村民们的最大愿望得到满足的瞬间。如果说，少儿足球及其梦想的实现是《买买提的2008》的显在层面，那么，沙尾村村民在此基础上重新团结起来争取生存和发展，才是影片的真正内核。

影片正是以这种令人兴奋的"大气"格局，借助少儿足球与"2008""北京"等时代性的时尚命题，较为成功地完成了民族梦想的表达方式。确实，电影的运动镜头跟维吾尔族人的活泼天性之间，以及足球的运动感跟手鼓点的节奏感之间，还有时尚的音乐配器跟古老的刀郎木卡姆之间，存在着许多可以相互沟通的桥梁。主创者正是非常敏锐地发现了这些元素之

间的内在联系，使这部影片非常适时地站在了足球运动与新疆手鼓、现代音乐与刀郎木卡姆的桥梁上。

因此可以说，《买买提的2008》不仅沟通了新疆的沙尾村与祖国的首都北京，而且以电影的方式建构了一个民族的梦想历程。

（原题《民族梦想的表达方式——影片〈买买提的2008〉观后》，载《中国电影报》2008年5月15日）

《鲜花》：风情叙事与文化生产

在一部不到 100 分钟的影片里，既要讲述一个哈萨克女歌手从呱呱坠地到逐渐成长为优秀的阿肯阿依特斯传承人的动人故事，又要将哈萨克草原的自然风光、民间习俗与人文情怀较好地融汇在一起感染观众，这样的叙事意图与文化自觉，在此前的少数民族题材影片中并不多见。可以说，影片《鲜花》不是惯常意义上的故事影片，而是在抒情的格调与绵延的歌声中将独特的民族文化及其生命意识灌注在银幕的一次大胆的艺术行为。风情叙事的文化生产，较为有效地把哈萨克族群的生存状态及其市场前景带入中国电影的当下版图之中，但也在文化竞争与市场博弈方面面临着比此前更加沉重的话题。

纵观中国电影的发展历程，大凡为中外观众喜闻乐见的少数民族题材影片，往往以风光和歌舞为重要载体，在独特的风情叙事中重构少数民族的自然生态与文化品格。《刘三姐》《五朵金花》如此，《黑骏马》《吐鲁番情歌》也不例外。在这些影片中，悠扬的歌声与美丽的画面互动，深厚的情感与奇瑰的景象交融，为银幕观众带来不可多得的视听盛宴，也成就了中国电影史上令人难忘的脍炙人口的经典。

对于山川壮美、草原绚丽而又爱好音乐、能歌善舞的哈萨克民族而言，风光和歌舞当然是彰显其文化身份、开发其文化资源的不可或缺的主要手段之一。据不完全统计，新中国成立以来，主要以哈萨克族为背景和题材的故事影片已有《绿洲凯歌》(1959)、《天山的红花》(1964)、《雪青马》

(1979)、《草原枪声》(1980)、《姑娘坟》(1982)、《戈壁残月》(1985)、《魔鬼城之恋》(1986)、《孤女恋》(1986)、《美丽家园》(2005)、《风雪狼道》(2007)和《鲜花》(2009) 11 部。当然，在这 11 部影片之中，风光和歌舞的叙事功能及其文化含义均存在着较大的分别。总的来看，由于各种原因，除了《美丽家园》和《鲜花》之外，哈萨克族背景和题材影片里的风光和歌舞，主要服务于新中国电影的政治理念或改革开放后国产电影的商业诉求，很难具备相对自觉的独立性。也正因为如此，作为民族文化符号的风光和歌舞，大多外在于这些影片的叙事脉络，基本疏离于民族自身的文化体验和精神内蕴。尽管在《天山的红花》中，哈萨克牧民辛勤打草的劳动场景与主人公夫妻细致入微的情感变化，已在一定程度上赋予影片一种独特的民族气息；《风雪狼道》也在主流商业电影的制作体系中融入了马背民族的生活样态与新疆地区的音乐元素；《美丽家园》甚至还在风景和歌舞之外刻画了哈萨克族人面临传统与现代、亲情与爱情、草原文明与城市文明的巨大冲突时艰难抉择的心路历程；但主要因为民俗文化以及与此相关的生活质感和生命意识在影片中的缺失，使得这些以风光和歌舞为主要表征的影片的风情叙事，对哈萨克民族而言并不具有文化生产的决定性意义。

也就是说，作为一种文化生产的风情叙事，只有把风光和歌舞的元素跟浸透着丰富的人文底蕴的民俗文化紧密地联系在一起，才会凝聚民族的特质，引发观众的兴趣；否则，风光和歌舞只能是漂浮在故事和人物之外的零散的动机，无法在影片中发挥真正的效应。正是在这一点上，影片《鲜花》通过自觉的尝试，以其对哈萨克族民俗文化的独特理解以及对这片草原上生存的哈萨克人生命意识的独特呈现，超越了此前拍摄的哈萨克族背景和题材的作品，成为一部独具特色的表现哈萨克族文化生态及其民族文化心理的故事影片。

事实上，为了展现独特的民俗文化，探求哈萨克人的生命意识，影片《鲜花》中的哈萨克草原，颇有意味地历经了春、夏、冬三个季节，并以此

将空间的绵延与时间的流逝结合起来，为影片构筑了一个独有的自然氛围与文化时空。与此同时，又以阿肯弹唱者鲜花的成长经历和人生磨难为线索，将最具哈萨克文化特质的艺术形式贯穿在影片始终；阿肯弹唱是哈萨克族艺术瑰宝，2006年便已入选第一批国家级非物质文化遗产代表作名录。

可以看出，在影片《鲜花》中，风情叙事本身即已成为最大的主题。为此，哈萨克族人的生老病死、日常礼仪和独特习俗等，都伴随着壮丽的风光和深情的乐音得到最大限度的展示。在这里，自然舒展的风情叙事与绵延流逝的生命意识可谓相辅相成、相得益彰。

为此，在影片里，极富游牧文化特色的哈萨克人生礼仪如庆生和葬礼以及"还子"习俗等，便在鲜花的出生、命名以及鲜花爷爷（父亲）死后送葬等段落中予以认真对待和更新的创造。"还子"是哈萨克族以前独特的习俗。新婚夫妇把婚后所生的第一个孩子过继给男方的生身父母，以示孝敬。原祖父母与孙儿女的关系要改变为父母与儿女的关系，原为祖父母的称谓改为父母的称谓。同样，哈萨克族人还十分重视新生命的诞生。婴儿出世后往往举行三天庆祝活动，视为摇篮礼。由于哈萨克族的婴儿一般是在摇篮中长大的，在婴儿出生7—10天后便要举行将婴儿放入摇篮的仪式。届时，主人家会宰一只羊，邀亲友、邻居家的妇女参加，同一天举行命名仪式。来参加这两个仪式的妇女每人都要将一件自己亲手制作的衣服送给婴儿，还要给孩子起一两个名字供主人选择，或者由毛拉给孩子命名。主人热情招待来宾，大家围坐在一起边吃边向孩子祝福。

颇有意味的是，这些习俗和礼仪，都在影片中出现，但却没有采取纪录片的手段进行人类学意义上的描述，而是以主人公鲜花的第一人称旁白作为推动力，以抒情的语调进行诗意的回顾。这样的表达方式，不仅使影片在一定程度上具备了民俗学和文化人类学意义，而且能够深入主人公内在的精神世界，较好地挖掘主人公鲜花以及哈萨克族人的民族文化心理。

影片中，主人公鲜花以及哈萨克族人的民族文化心理，主要是通过鲜花与爷爷（父亲）、与男友卡德尔汗以及与丈夫苏立坦的关系一步一步地揭

示出来的。在此过程中,"生命的长河直直弯弯,时而平坦,时而波澜。珍惜生命的人啊,才能勇敢地跨越万水千山……"的歌声在爷爷、鲜花以及学生们口中反复咏唱,跟其余数十首哈萨克草原民歌组合在一起,对情节和主旨均起到了重要的阐释作用。通过对鲜花成长历程的展现,哈萨克族人的生活质感以及"长河"一样曲折而又坚韧的生命意识得到了较为成功的阐发。

作为一种文化生产的风情叙事,《鲜花》的努力也因此获得了包括新疆维吾尔自治区与哈萨克斯坦等各方观众在内的广泛关注和较高认同,并由此具有了一定的市场前景。新疆本地有些媒体称这部影片为"本土电影",并对影片散发的浓郁的哈萨克风情给予了较高评价;据天山电影制片厂厂长介绍,在新疆的哈萨克族专家学者中,影片也"广受好评"。一些汉族观众则表示,以前只知道新疆有木卡姆艺术,有雄壮威武的史诗《玛纳斯》,而《鲜花》这部电影让人们了解并熟悉了哈萨克族的原生态文化形式——阿依特斯,这真是"极美极大的收获"。[1] 2010年初,看过《鲜花》的哈萨克斯坦驻华大使称赞该片是一部"非常感人""非常具有哈萨克斯坦风情"的优秀电影,并决定把这部影片带回哈萨克斯坦,介绍给自己祖国的观众。华夏电影公司方面也透露,《鲜花》不久后将在哈萨克斯坦上映,这也是华夏公司负责发行的国产片第一次在国外上映,《鲜花》也将是华夏公司走出国门的第一步。2010年5月11日,《鲜花》作为首部放映的中国影片出现在全球最重要的戛纳国际电影节上;5月13日,全国36条院线也开始上映这部哈萨克族题材的电影。

无疑,由绚丽的风光、深情的歌声与独特的民俗所构筑的哈萨克族题材电影,应该是有不可限量的文化价值与市场空间的,《鲜花》的出现及其市场前景也表明了这一点。然而,在这样一个交织着消费主义和解构主义潮流的大众文化时代,《鲜花》到底能在多大程度上参与文化的竞争与市

[1] 张悦:《哈萨克族影片〈鲜花〉五月盛放》,《中国艺术报》2010年5月11日。

场的博弈，并最大限度地进入电影观众的视野，却又是一个更加沉重的话题。风情叙事的文化生产，从一开始就在考验着《鲜花》这样充满艺术与文化品质的电影，并决定着跟哈萨克族一样的各民族的物质或非物质的文化遗产在当今世界的传播。

（原题《风情叙事与文化生产——影片〈鲜花〉里的哈萨克文化及其市场前景》，载《当代电影》2010年第7期）

《锹里奏鸣曲》：民族电影的空间感与生态意识

《锹里奏鸣曲》是我国第一部苗族原生态电影，也是韩万峰导演的第四部民族题材影片。在此之前，他相继导演了《尔玛的婚礼》《我们的嗓嘎》和《梯玛之子》，将羌族、侗族和土家族的风土人情陆续搬上了大银幕。至此，作为导演的韩万峰，通过对民族电影的独特理解和努力阐释，逐渐形成了自己的艺术个性和导演风格；这是一种将纪实手法与散文结构整合在一起、聚焦于特定民族生存状态和内心体验的文化电影，体现出当下中国民族电影不可多得的空间感与生态意识。

事实上，从 20 世纪 90 年代开始迄今，中国影坛便不断推出一批以特定民族的族群记忆为中心并呈现出相当明确的文化自觉的电影作品。正是通过《天上草原》《静静的嘛呢石》《买买提的2008》和《碧罗雪山》等影片，塞夫、麦丽丝、宁才、哈斯朝鲁、万玛才旦、西尔扎提·亚合甫和刘杰等来自蒙、藏、维吾尔、汉等各民族的电影人，不约而同地采用了民族语文、向内视角、风情叙事和诗意策略，力图以此进入特定民族的记忆源头和情感深处，以一种独立、内在而又开放的言说方式，创造中国民族电影的新景观。包括《锹里奏鸣曲》在内的由韩万峰导演的上述四部民族题材影片，无疑也是这场新民族电影运动的重要组成部分，不仅具有新民族电影在艺术与文化方面的普遍特征，而且以其对民族空间的独特感知及对人与自然环境和谐发展的生态意识，张扬了一种新的价值观，并拓展了民族电影的文化蕴涵。

跟以往相比，全球化语境中的少数族群，越来越深刻地被特定的空间所定义。也就是说，通过时间的空间化策略，少数族群的历史文化及其身份认同更多地凝聚在由特定的服饰、仪表、语言、歌舞与日常饮食、劳动方式、民俗民风以及建筑样态、行为习惯之中，而这一切，又都与特定的空间即地点的生态环境彼此依存、相互交织。对此，韩万峰有着明确的理解和认知；特别是《尔玛的婚礼》非常幸运地记录了汶川大地震之前汶川、理县、茂县一带的羌寨，无意中为羌族也为人类留存了不可再生也无法复制的历史记忆。如此令人感慨的拍摄经历，势必使其在将镜头转向侗族、土家族和苗族等少数族群之时，都会以一种类似记录性的纪实手法，充满感情地摄入当地人世代栖居的无可选择但又总是宁静如初、美丽异常的大自然，及其创造和呈现的淳厚朴实、独一无二的民俗民情。当然，韩万峰没有停留在对民族风情的简单猎奇和孤芳自赏之中，而是通过一些看起来甚至略显冗长的歌舞、生活和劳动仪式的展现，表达出自己内心深处的一种忧虑，亦即：面临高速公路即将修通、民族地域不再隔离等这样一种全球化的挑战，类似《锹里奏鸣曲》里的那种地笋苗寨，早已听不到自然而然飘散在山林村舍中的动听歌鼟，还极有可能失落掉曾经拥有的那份独属于花苗的历史文化气息。

令人欣慰的是，韩万峰同样没有止步于这种空间的忧伤体验与民族的怀旧叙事。在《锹里奏鸣曲》中，以女主人公潘秋子为中心，通过潘秋了与婆婆笑娘、哑巴弟弟吴学拉和修路工人梁三宝之间的关系处理，编导者不仅力图以此进入苗族人的精神世界，而且努力倡导一种人与人、人与自然和谐相处的价值观。全片苍翠的树海与满目的绿色，恰与韵味独具的歌鼟和善良美好的人性形成颇有意味的同构；而在影片结尾，吴学拉的遗腹子由祖母托梦取名"歌鼟"，又在象征着歌鼟这种伴随着苗族人生生死死的"民歌奇葩"和"深山珍宝"，在经过一度的失声后，将要始终飘荡于苗寨的上空。

在《锹里奏鸣曲》导演阐述里，韩万峰表示，这部电影在讲歌鼟的同

时，也是在讲人与自然相处的故事；在他看来，所谓"锹里奏鸣曲"，应该就是一首"人与自然和谐的乐章"。通观全片，虽然在故事叙述与风情展现的结合方面仍有一些普遍存在的、值得探讨的问题，但导演的意图基本实现；而通过这部影片，当下中国电影增添了一种人与人、人与自然环境和谐发展的生态意识，为新民族电影的发展昭示了一种可能性，并带来了值得思考的重要启示。

（原题《民族电影的空间感与生态意识——解读影片〈锹里奏鸣曲〉的文化内蕴》，载《中国民族》2011年第1期）

《清水的故事》：面向本土的人文关怀

《清水的故事》是程晓玲编剧、肖风导演的"现代乡村三部曲"第二部。影片的动人情愫与深刻意蕴，不仅出自所有创作者脚踏实地的真情实感，而且得益于影片编导者面向本土的人文关怀。

这种面向本土的人文关怀，体现出编导者直面乡村、逼近现实、以人为本的创作理念。也正因为如此，《清水的故事》才会以如此真切而又令人感伤的方式呈现出现代乡村的尴尬处境，以及6岁儿童小三一代的悲剧生态，成为当下中国电影里极具情感力量与思想深度的一部优秀作品。

事实上，从20世纪20年代以来至40年代末期，中国电影里时隐时现的乡村叙事，便充满着为物质所困、被都市诱惑的无可奈何的心声泪影。20世纪80年代以来，台湾电影中的乡土，同样弥漫着一股历史的沉郁和现实的悲情。这是乡土中国走向现代世界的悸动和阵痛，每一个身处其中的中国人都可触可感。但由于各种原因，新中国成立以来，在绝大多数电影作品里，乡村仅被处理成一种单一的符号化空间，失去了其本应具备的丰富内蕴和地域特性。这也是所谓农村题材影片始终难以突破创作观念的瓶颈，无法真正获得观众喜爱的主要原因。令人欣慰的是，在这方面，《清水的故事》没有重蹈覆辙。

为了真正体会乡土中国的丰富内蕴和地域特性，影片编剧走遍了山东日照和辽宁葫芦岛，并与当地农民相处了三年，这种精神在当下电影创作界已不多见；影片中，除了女主角豆豆的扮演者之外，其他演员均为辽西

农民，在导演的引导下较好地复现了生活的情态，传达了乡村的质感。更为重要的是，影片既没有站在高台教化的立场上行使劝谕讽诫之职，也没有放弃主观的视点任由乡村保持某种"原生态"，而是以一种理解之后的同情之感和尊重之心融入乡村以及乡村的人与事，通过编导者融感性与理性张力于一体的电影叙事，表现创作主体之于对象的独特感情和深入思考。

为此，编导者不仅没有简化乡村的人物关系，反而是在逼近现实的前提下尽量呈现生活的毛边亦即其原本的复杂性与多义性。主人公小三虽然可爱、精明，也能隐隐约约地感受到自己的爸爸妈妈及其与姑姑一家的矛盾冲突，但他毕竟只有6岁。创作者没有让他做出一个6岁孩子不能做出的选择，其言谈举止都在观众可以接受的范围之内，不少表现甚至令观众心领神会、忍俊不禁；特别是在面对整日赖床、不思进取的爸爸时，编导为小三设计的许多言行颇有值得回味之处。例如，小三在外听了别人对爸爸的议论，生气了跑回家踢了爸爸一脚，然后赶紧溜出家门；后来，小三喝了因污染有毒的清水而生病，疲惫地躺在爸爸怀里，听爸爸讲要重新做人的话后，冷不丁地回了一句"吹牛皮"，等等，这些组合段和细节，无不极为符合小三的性格，并让观众发笑的同时内心里浮出酸楚。

正是因为能够直面乡村、逼近现实、以人为本，影片在处理小三爸妈之间的关系时也没有落入单纯的道德评判的窠臼，而是以体谅的心态，力图照顾各自的性格与独特的境况，在此过程中让他们的儿子小三，事实上也让银幕前所有的观众不断改变情感的趋向与认同的观点，并做出自己的选择和判断；在这里，编导者倾向于赋予观者更多的自主权，多次放弃了以往同类影片惯常使用的伦理策略与煽情手段。这种尊重对象选择自由的乡村叙事，既因细致入微的影像刻画成功地切入到当下中国的现实，在同类影片中独树一帜；也因其"现代"触觉显露出不可多得的人文主义关怀和人道主义气息。

其实，这种面向本土的人文关怀，不会因过于本土化的乡村叙事而显得琐碎狭隘，相反会使影片获得一种超越于本土的普世价值观。影片中，

豆豆及其一家线索的引入，将城乡矛盾以及当代社会中遍布于城市与乡村的普泛的家庭冲突摆到了观众面前；小三喝了受污染的清水中毒致死的结局，也使当代社会中日益严峻的环境问题得到了凸显。这样，《清水的故事》就不仅是一个可爱、精明如一泓清水却又在当代乡村家庭环境中缺乏有效关爱和悉心照料的儿童的故事，而且是一个普通的乡村儿童为无法设防的有毒的"清水"夺去生命的故事。

在这样的层面上，《清水的故事》可以被当作一部充满了强烈的本土性与人文关怀，言志诉求超越了一般儿童片、农村片和伦理片的优秀的作者电影。尽管在当下的观影环境里，这样的影片需要主动地寻找和培养更多的普通观众，但以此为契机，可以期待中国影坛出现更多的能够从本土出发、有人文关怀、真正打动观众的好电影。

（写于2010年，本书首次发表）

《叶问2》：肯定性的怀旧政治

通过多方融资与续集策略，《叶问2》把不同的电影时空编织在一起，补缀了失落的历史和地域，以一种无比正确的中国性和屡试不爽的民族主义，达成中国观众急需的肯定性的怀旧政治。

这种肯定性的怀旧政治，不同于"九七"前后香港电影在《胭脂扣》《花样年华》《功夫》和《无间道》等影片中呈现出来的，并由根深蒂固的缺失感和无地域空间体验所构筑的现代性时空悖论；更不同于内地电影有意无意对于香港的走马观花般的简约至极的意识形态表征。对于"九七"前后的香港和香港电影而言，"九七"回归一度被想象成一个令人心神不宁的巨大的时空裂隙，充满着毁灭式的忧郁和悲情；但现在，香港和香港电影的身份均已转换，否定或遭遇否定的困扰正在消除。作为国产电影的《叶问2》，需要以前所未有的肯定姿态，面对已然中国的香港本土和不可间断的中国历史。

这样，《叶问2》在《叶问》的基础上，继续以咏春拳一代宗师叶问誓死捍卫民族尊严的凛然正气为中心，自然而又平滑地从"二战"过渡到冷战，从内地过渡到香港；个人命运的深度聚焦与水到渠成的叙事线索，恰到好处地弥合了内地与香港原本因政治分立而造成的认同差异；并以怀旧的方式抹平了几乎无法逾越的意识形态节点，为香港也为内地观众照亮了20世纪50年代初期香港民众清贫而又单纯的日常生活。这种清贫而又单纯的日常生活，既延续着血脉相继的家庭观念，又坚守着一以贯之的民族气

节，还以中国武术和中国文化的包容气度与和谐精神教化着众人。所有的这一切，都为电影的怀旧找到了最好的切入点。

这是《叶问2》努力营造的一个中国式香港，有别于《天水围的日与夜》和《岁月神偷》，但跟《十月围城》异曲同工。尽管如此，在这些同为怀旧的中国／香港电影中，《叶问2》却还是有着更加宽广的时空跨度，也因此为影片确证了一个更加明晰的中国文化身份。应该说，正是这样的中国式香港想象，既为当下境况的香港观众提供了身份的依归与认同的凭据，更为正在融入全球化语境中的内地观众带来了一个熟悉的陌生化空间与一种失而复得、尽情宣泄的观影快感。

其实，无论在《叶问》还是在《叶问2》里，叶问最想做的事情就是"回家"。在曾经离散的香港与日渐都市化的中国，"回家"既是一种充满了怀旧感的美好记忆，又回应了一种有关中国人日常生活的隐喻性政治。

（原题《〈叶问2〉续写民族正气》，载《中国艺术报》2010年5月18日）

《叶问3》：回家的叶问与中国化香港

在一篇针对影片《叶问2》的评论文章中，笔者曾经表示，无论在《叶问》还是在《叶问2》里，叶问最想做的事情就是"回家"；而在曾经离散的香港与日渐都市化的中国，"回家"既是一种充满了怀旧感的美好记忆，又回应了一种有关中国人日常生活的隐喻性政治。

事实上，在影片《叶问3》中，叶问最想做的事情仍然是"回家"。值得注意的是，在1959年的香港，作为咏春拳的一代宗师，除了"喝茶吃饭练功夫"之外，叶问"回家"的阻隔与艰难竟一如从前。这种阻隔与艰难的情节设置，当然是类型片不可或缺的驱动力，却也有意无意地从世易时移的个人传记，自然而然地转换成更具普遍意义的家国叙事。家中的叶问，无论在佛山的武馆街，还是在香港的天台和闹市，身份从来未变，心境始终如一。以叶问为中心，佛山与香港相互印证，家与国难解难分。

显然，三部《叶问》，已将一种温暖和谐却又超级执拗的家庭观念，强而有力地揳入功夫电影之中，并由此改变了中国功夫电影一以贯之的价值导向。从第一部开始，到第三部结束，叶问都是坐在家里，跟自己的妻儿在一起。在他看来，门派的争夺、打斗的胜负以至恶霸的欺压、洋人的凌辱等都不重要，而最重要的，"始终是你身边的人"。对"身边的人"的重视，就是《叶问》系列电影中叶问的武德与人格的集中体现。英雄气不短，儿女更情长。

通过银幕如此阐释叶问，自然跟叶问之子叶准和叶正担任影片的咏春

总顾问有关。在叶准和叶正心中，叶问当然是一位造诣深厚、爱憎分明的咏春宗师和民族英雄，但更是一位宅心仁厚、敢于担当的模范丈夫和慈爱父亲；而影片监制黄百鸣与编剧黄子桓之间的父子关系，也在一定程度上影响着系列影片着意情感的总体构思。但即便如此，决定叶问"回家"的主要动机，仍在主创者敏锐地抓住了以内地市场为主的电影观众的潜在诉求；亦即香港回归十多年以来，特别是在"反水客"与"占中"等社会事件发生之后，港人应该保有怎样的身份认同与家国意识。毫无疑问，三部《叶问》通过打造以家庭为旨归的道德神话，以及以民族为依托的爱国主义，极大地满足了电影观众的这种期待心理。

这也可在一定程度上解释，为什么在几乎同一时段里，另外三部叶问题材的电影作品，都比不上这三部《叶问》影片获得如此之多观众的青睐。邱礼涛导演的《叶问前传》（2010），以编年方式和全知视角，讲述早年叶问如何在乱世之中兼收并蓄光大咏春的故事，题材本身已不能太多触动观众的神经；叶问咏春正宗与否的话题，在并不关心此事的一般观众看来，更属无的放矢。邱礼涛导演的又一部《叶问：终极一战》（2013），则以接近纪实的手段和儿子叶准的第一人称，娓娓道来晚年叶问在香港生活、授徒以至去世的人生经历，其间遭遇的身心磨难和俗世不堪，几将英雄完全还原为凡人；而由经济不景、工人罢工、警察动武、供水困难、三号风球、狮王争霸、流行歌曲以及九龙城寨、中环店铺、圣士提反等编织而成的香港，也只能引导香港观众跟随主人公和讲述者一起怀旧，更是难以让内地观众感同身受。至于王家卫导演的《一代宗师》（2013），以唯美的格调、迷离的光影和密集的思理，极具个性地呈现出包括咏春叶问在内的民国武林生态。跟王家卫的其他影片一样，一贯的诗性体验和文艺情怀，总是能够得到评论界的赞誉和迷影者的击节，但始终无法征服更大范围的观众群体。

话说回来，三部《叶问》中，主演甄子丹也是内地票房的重要保证之一，跟另外三部叶问题材影片里的杜宇航、黄秋生和梁朝伟相比，甄子

丹既有武术根底，又在外表和气质上具备较强的可塑性，无疑是饰演叶问的不二人选；更为重要的是，经过数年内地市场的历练，甄子丹之于内地观众的号召力也是最大。除此之外，三部《叶问》风格前后相接，质量大约齐整，特别是在武术动作、场景设计以及原创音乐、后期制作等方面，均有超出其他影片的专业水准。然而，从根本上来说，三部《叶问》在内地之所以叫好叫座，仍是因为其能在回家的叶问与中国化香港之间找到平衡。对于大多数内地观众而言，一个如叶问一样的武术宗师，和一部如《叶问》一样的国产电影，不仅需要一种纯净的道德感和正大的民族精神，而且需要在其香港论述的整体立场上，感受到明确无误的中国认同。两者结合起来，才是影片得以立足的关键。

应该说，三部《叶问》，除了投资和版权主要集中在内地以外，从编剧、导演、主演，到武术指导、摄影指导和美术指导等各个部门的主创者，基本都是出自香港。由香港主创者拍摄1949年即驻居香港并在香港完成咏春传播使命的叶问，无疑也是迄今为止最好的选择。在这里，可以看出监制黄百鸣、编剧黄子桓父子对内地市场的了解，也可看出内地出品公司对观众心理的把握，均有超过常人之处。跟另外三部叶问题材的影片特别是《叶问：终极一战》相比，三部《叶问》里的香港论述，没有纠结于纷繁复杂的香港意识及其身份认同，而是在第一部已经奠定的家国叙事基础上，遵循功夫电影作为一种类型的惯例，一步一步地将这位咏春师傅，打造成了一个爱己及人、谦逊内敛、以柔克刚并充满德行光辉的一代宗师。

在三部《叶问》中，后两部的故事情节，全部发生在1949年以后至1959年的香港。主创者明白，对于影片的主要目标观众即内地观众而言，20世纪50年代的香港，其实是属于另外时空的完全陌生的领域；除了"香港是洋人统治的地方"这一普遍认知之外，观众所知甚少。这反而为影片叙事带来了极大的便利，主创者也因此可以删繁就简，将叶问的道德神话和爱国主义推展到极致。

从《叶问》到《叶问2》，主创者顺利地从内地过渡到香港，并在香港

找到了与佛山几乎一一对应的矛盾冲突。作为民族精神与爱国主义的触发点，在英国殖民当局支持下的华洋拳赛，因上升到针对"中国武术"的侮辱和捍卫的层面，而使这场扣人心弦的高潮打斗，蕴含着抗议殖民统治的情感宣泄；而从《叶问2》到《叶问3》，主人公不仅要解决资本横行与商业社会带来的道德挑战，同样还要解决"洋人"与"奸商"相互勾结导致的坏人作恶。在西联船厂，叶问跟被"洋人"豢养、强买志仁小学并绑架自己儿子的阿笙大战一场；以及在回家电梯间，跟为"洋人"卖命、试图杀死自己的泰拳高手生死一搏；还有，在英方办公室，跟坏人背后的"老板"、拳王泰森在3分钟之内一比高下的打斗"交易"，都可以明确地看出，主创者仍在为这些不可或缺的功夫展现，寻求个人情感之外的国族意义。这是一种无比正确的中国性和屡试不爽的民族主义，以此为由，三部《叶问》，均达成了中国观众特别是内地观众急需的、针对香港的肯定性的怀旧政治。

诚然，三部《叶问》也一直在通过叶问对咏春的理解，努力呈现道德感、民族精神与中国认同的同一性。特别是在《叶问3》中，每一场叶问与"洋人"及其势力之间的搏击，都是以保护儿子、夫人和家庭的完整性为直接动因；而在最后一场迎战张天志、夺回"咏春正宗"的比武中，叶问终于将咏春的意义跟生命的意义联系在一起。在导演叶伟信心中，这也正是《叶问3》想要诠释的主题。"身边的人最重要"，这一"生命"的主题虽然浅显，但已然超越家庭、门派、国族与政治意识形态的藩篱，使影片获得了被更多观众认同的可能性。

现在看来，如果把三部《叶问》影片放在一起，一直不变而又令人印象最深的部分，始终是伫立在房间的那套叶问练功的木人桩，以及召唤叶问"回家"的美丽温良的夫人张永成。这恰恰是象征叶问一生的家与业，也紧紧地联系着那些对于叶问最重要的"身边的人"。

无论在佛山，还是在香港，叶问想要回去的家，经过生命意识的导引，最终指向了一种中国人成家立业和安身立命的文化。正是通过这样的

叙事策略，三部《叶问》不仅描绘出一个中国化香港，而且激活了一个不可多得的中国的文化资源。

（载《中国电影报》2016年3月16日）

《梅兰芳》：戏中人与影中人

从一开始，陈凯歌就在积极探求复杂的人性命题。到《梅兰芳》，通过更加复杂的戏中人与影中人，陈凯歌将中国电影的人性探求推向了前所未有的境地。在影片《梅兰芳》里，戏中人是完整而又分裂的，影中人是孤单而又勇敢的，陈凯歌则是勇敢而又孤单的。

戏中人是完整而又分裂的。因为是戏，因为是梅兰芳，影片《梅兰芳》中的梅兰芳及其扮演的角色，已经成为戏曲史不可移易的典范即典型的范式，举手投足皆是"梅派"和"梅党"的滋味。但梅兰芳及其扮演的角色注定也是分裂的，通过当下/历史、现实/虚构与表演/接受等多重境遇及其次第性的展开，不仅可以呈现出一种内在的有关性、性别、性情与文化之间的激烈冲突，而且能够揭示出一种深刻的有关新与旧、胜与败、生与死、男与女、家与国以及自由与禁锢、无畏与恐惧等领域的二元对立。又因为是电影，舞台与银幕的距离，更足以将梅兰芳的生活与艺术分隔成彼此独立的两个世界。影片中，梅兰芳与孟小冬的电影之约极其艰难，应该就是戏中人的一个隐喻。这样的隐喻，在影片中比比皆是。

正因为上述原因，影片《梅兰芳》里的影中人是孤单而又勇敢的。在某种程度上，这已经不是梅兰芳，也几乎没有必要是梅兰芳了。陈凯歌的梅兰芳是由余少群和黎明扮演的。余少群和黎明不仅扮演梅兰芳，而且扮演梅兰芳的戏中人，这样的扮演具有最大的难度。但陈凯歌为他们找到了一种内在的缘由和心理的依据。当然，如何呈现影中人是另外一个问题，

但影片《梅兰芳》里的影中人，在孤单中勇敢的精神轨迹还是清晰可信的；颇有意味的是，观众似乎还愿意看到，在孤单中勇敢的影中人到底是如何从孤单走向勇敢或以勇敢成就孤单的。实际上，中国文化的纸手铐与日本军人的刺刀能够部分解决这样的问题，但这种极为深幽的人性层面，不仅高度依赖主要角色的个性化阐释，而且直接考验普通观众的理解水平。

这样看来，陈凯歌便是勇敢而又孤单的。勇敢的陈凯歌选择了一个最难把握的对象，在各种禁锢和挑战中思考人性的限度及复杂性，并力图将这种思考推向个性化与大众化两个原本很难对话的维度。个性化的维度意味着作为电影作者的陈凯歌在自己的作品序列中进一步增强了个性；大众化的维度意味着作为常规电影的《梅兰芳》需要通过黎明、章子怡、孙红雷等人的明星魅力来吸引最大多数的观众。陈凯歌勇敢地弥合着两者之间的裂隙，尽管并不尽如人意，但这样的尝试对于中国电影而言却是极端重要的。实际上，有且只有陈凯歌才能在这样的层面上进行这样独特的尝试，如此定位的话，陈凯歌的孤单也是唯一的。

（写于2008年，本书首次发表）

《赤壁》：求求观众别笑场

在看到影片《赤壁》之前，没有人会想到观众要"笑场"。毕竟，这是筹备经年、耗资惊人的"大片"；又是吴宇森亲自执导，应该不会重蹈张艺谋、陈凯歌和冯小刚的覆辙。但观众终于还是"笑场"了。从此，"笑场"这种观影行为，就要跟"大片"这种电影现象联系在一起，成为21世纪以来中国电影的关键词。

因此，也就有必要界定一下"笑场"的真正含义。一般来说，观众观看《淘金记》《虎口脱险》甚至《大话西游》等喜剧片时发出的那种笑声不叫"笑场"，因为喜剧片本身就是让人发笑的，观众不笑便会显得特别难堪；同样，观众观看《乱世佳人》《七武士》甚至《英雄本色》等正剧片时发出的那种笑声也不叫"笑场"，因为正剧片偶露幽默桥段，方显纵横捭阖、神定气闲、超越悲喜的大师特质。只有在那种超乎观众想象的类型期待、基本常识以及承受限度的情况下，不由自主发出的笑声才叫"笑场"。比如，在中国观众的期待视野中，"三国"题材当然可以被某些影视剧"戏说"，但吴宇森的《赤壁》，无论如何都不能跟喜剧发生关系，否则，便会产生不可遏制的"笑场"效应；即便吴宇森不顾一切地刻意为之，但无论从当前效果，还是从长远计议，都会显得非常得不偿失。事实上，作为喜剧的《赤壁》，不仅不必投资6亿元人民币，而且不必采纳这套并不合适的明星阵容，以及这种极不明智的编剧方式。

这样，把《赤壁》看成一部史诗正剧，就不仅是大多数观众的期待，

而且是吴宇森自己的本意。为此,吴宇森已经用两个半小时讲述了三国英雄们的事迹,至少还要用一个半小时才能切入火烧赤壁的正题。但不管怎样,《赤壁》肯定承载着吴宇森前所未有的宏大抱负,决不会停留在"戏说"和"水煮"三国的过于浅表和纯粹娱乐的层次。也正因为如此,观众和吴宇森都不应该把那些偶尔露出的幽默桥段,当作引人发笑的台词和时空错乱的细节设计。但为了达到这一目标,影片至少需要用一种一以贯之的风格,来呈现一个浸润着吴宇森个性却又不无教科书意义的历史故事。然而,也正是在这里,吴宇森的计划有点挫败。原本以为,把古拙而真切的战争场面,跟现代而时尚的文戏段落相互交织,便可呈现出人性的浪漫与暴力的诗意;可这毕竟是一千多年前的中国古史,英雄喋血不在20世纪80年代的香港街头,更不在远离香港本土的西方异域。文戏段落可以而且必须尊重众所周知的史迹并蕴涵一定程度的古趣,才有可能保持全片在风格上的一致,并进一步成就吴宇森作为一个才华横溢、性情独具的电影大师。离开了这一点,《赤壁》便不会被当作一部名正言顺的史诗正剧,吴宇森也无法抵达努力追求的高度和自我突破的境地。

遗憾的是,观众"笑场"了。尤其是在许多文戏段落,观众的"笑场"声音高过对白和音乐。在某种程度上,这也是一种积极的观众反应;但从根本上看,这种笑声是对作为史诗正剧的《赤壁》的解构,并把硕果仅存的吴宇森归结为张艺谋、陈凯歌和冯小刚一类,扩容了"大片"的"笑场"家族。当然,由于几年来的"笑场"经历,已将不少观众培养得更加宽容大度、无所畏惧,但这仍然不是《赤壁》可以制造"笑场"的理由。相反,对于吴宇森及其《赤壁》而言,最好是求求观众别"笑场"。

求求观众别"笑场",也就是求求《赤壁》和中国电影摆脱几年来的"大片"综合征,向更具现实关切和历史意识以及饱含人文情怀和民族气质的道路迈进。这是一种既能面向海外市场,又能征服本土观众的国产"大片"。尽管在这样的"大片"策略中,海外市场的重要性甚至更加凸显,"笑场"效应也不太可能波及那些不懂中国语言及其历史文化的欧美观众;但

忽视本土观众的国产"大片",从道义上总是需要谴责的。在这种阐释框架里,观众的"笑场",如果不被看成赞扬,也可以被当作善意的指斥。也就是说,面对本土观众的"笑场",任何一部国产"大片",都没有资格自得其乐,而是应该由此感受到强烈的不安与不适,进而寻求某种根本的改进。

<div style="text-align:right">(写于2008年,本书首次发表)</div>

《南京！南京！》：国族创痛，个体无法承担

德国历史学家约恩·吕森曾经指出，"大屠杀"是近代历史上最为极端的危机体验，甚至摧毁了历史阐释本身的原则。确实，作为一个意义的"黑洞"，"大屠杀"瓦解了历史阐释的每一个方案，让犯罪人与受害者的国族认同均会产生巨大的、难以弥合的裂隙。经过半个多世纪以来几代人的努力，德国人痛苦地将"大屠杀"融入德国历史，一定程度上改变了德国民众的历史思考和集体无意识。

日本人的"大屠杀"记忆集中在广岛和长崎，这是日本人作为受害者的历史。对于大多数日本人而言，发生在中国的南京大屠杀与日本无关；或如著名导演小津安二郎一样早已选择了遗忘。同样，在中国电影人的"南京"叙事里，"大屠杀"带给一个国家、一个民族和一个城市的历史性创痛，竟可以像吴子牛导演的《南京大屠杀》一样消泯在一首温馨和悦的摇篮曲中，也可以像陆川导演的《南京！南京！》一样止步于某种超验的主观视角与超常的人性维度，在中日历史记忆及其国族认同之间达成了一种高蹈的、一厢情愿式的想象性和解。

在把南京大屠杀这种"最为极端的危机性体验"纳入中日历史的过程中，日本电影基本上无所作为；中国电影也是如此。这是一种个体无法承担的国族创痛，人道主义的泛滥既不能让作为"他者"的日本观众感动，也不能让作为"自我"的中国观众获得痛苦的宣泄与心灵的安慰。回到一个电影的命题：我们为什么要拍南京大屠杀？

（原题《国族创痛，个体无法承担》，载《电影艺术》2009 年第 4 期）

《让子弹飞》：叙事的圈套与拆解的狂欢

看过银幕上的《让子弹飞》，还只完成了任务的一半；只有看过其他各种媒体上对《让子弹飞》的五花八门的评论，才算感觉到真正看完了这部电影。如此观影体验，不仅让每一个普通的电影观众毫不费力就能读懂德国学者罗伯特·姚斯的接受美学，而且直接印证了法国学者居伊·德波的奇观社会与美国学者道格拉斯·凯尔纳的媒体奇观理论。《让子弹飞》不仅是一部电影，而且是一场全民娱乐秀和持续不断的智力游戏，更是一桩事先张扬的、被媒体放大的社会文化事件。

即便不是蓄谋已久的不轨，也是积聚很久的无可奈何。通过《让子弹飞》，恃才傲物的姜文发现了一种得意扬扬的电影方法。玫瑰一样的带刺，而又泥鳅一样的光滑。别人的天赋往往是用来迫害自己的，如尼采、凡·高和黑泽明；姜文的才华则是拿着一把枪，让子弹就那么在空中飞着，逼那些等待子弹落下的愚氓和观众就范。溢出的天才当然也是天才，但叙事的圈套只能施加一次。麻匪与恶霸的较量确实太过有戏，而拿着"穷人"当令箭的叙事，是在国产电影中最圆通、最心不在焉而又最不可思议的举动之一。当然，"穷人"是被拿着枪又拿着印还牛轰轰地"站着"的施舍了的，"跪着"的愚氓和坐着的观众自然是不需要感激，但任何的不满就是不知好歹，抗议更属无赖和泼皮。

观众自然都是识时务的。尽管在智力上和武力上都不能跟姜文他们比，但观众们各有心中的小欢乐或者大狂喜。网上的帖子确实可以形容为

铺天盖地，还有那些口耳相传、乐此不疲的街谈巷议。这一幕幕拆解的狂欢，不仅把姜文装扮成具有大师风范的"内涵帝"，而且读解出许许多多令人心领神会的现实所指或令人毛骨悚然的政治隐喻。索隐派的重出江湖，其技术含量直逼60年前针对电影《武训传》所展开的武训历史调查记；那些在博客上或微博上围观的水军，仿若当年那些一呼百应的影评家和唯唯诺诺的知识分子。

历史的诡谲就在这里，不过现在情况有变。通过票房的攀高和点击量的提升，无论叙事的圈套，还是拆解的狂欢，结结实实都在"双赢"。一件皆大欢喜的事情，最好不要再搭上什么所谓的历史担当、文化坚守和社会责任。

（原题《叙事的圈套与拆解的狂欢》，载《电影艺术》2011年第2期）

《海角七号》：在地的美丽与忧伤

在《海角七号》中，日本元素无疑是非常重要的；但影片所坚守的"在地"感，仍然有助于强化台湾电影里的台湾形象。

那是一个交织着自然的性灵、历史的悲情与乡土的声息、精神的创痕的岛屿，无论是在侯孝贤导演的《悲情城市》中的九份山野，还是在张作骥导演的《黑暗之光》中的基隆港湾，以及在这部由魏德圣导演的《海角七号》中的恒春海滨，都是一个又一个独特的属于台湾人的"在地"，浸透着经年的美丽与忧伤。

但在《海角七号》中，为了表达这种"在地"的美丽与忧伤，魏德圣不再如侯孝贤和张作骥一样沉郁顿挫、凝滞内敛；相反，导演采用了亮丽的影调、轻快的节奏、流畅的镜语与活泼的细节、幽默的设计，带领观众进入到一个由诱人的蓝天、碧海、彩虹与生动的乡情、亲情、爱情所构筑的恒春。这就是《海角七号》中的台湾，是男主人公阿嘉的继父、民意代表洪国荣不断高喊的"在地"。为了这个"漂亮"的、却又被"有钱人"买去的"在地"，民意代表恨不得把恒春"放火烧掉"，然后再把所有出去的年轻人叫回来"重建恒春"。

显然，美丽的"在地"，总是纠结着现实与历史的忧伤。就像片中老邮差茂伯，作为月琴的国宝级大师，却只能在日本歌手演唱会的暖场演出中摇沙铃；更像影片主人公阿嘉一样，在台北失意后，回到恒春也没有获得心灵的慰藉，并在一贯的沉默中显现出内在的忧郁；而从日本寄到海角七

号的七封信,已将阿嘉跟日本女孩友子的爱情,负载着60年的时空间隔与殖民地的历史记忆,镀上了一层厚重的帷幔与伤感的色彩。夜幕中的恒春海滨,阿嘉、日本歌手中孝介与众人一起演唱了一首日本风格的歌曲《野玫瑰》,这已经不再仅仅是阿嘉献给友子的心声,而是"在地"面对自身殖民历史的一种复杂情感。颇有意味的是,接下来的片尾曲《风光明媚》,仍然在赞美"在地"恒春的"温暖的阳光""湛蓝的海水"和"唱不完的歌",与此同时,却也在劝告"你""抛弃负累"。然而,如果反过来思考的话,就会面对这样一个问题:既然"在地"是一个如此完美的乌托邦,那么,"你"的"负累"从何而来?

2009年2月13日,在接受凤凰卫视的节目专访中,魏德圣表示,《海角七号》只是表达了"人的情感",而无须背负那么多的"政治寓意"。导演的观点,是为了应对大陆和台湾部分评论者针对《海角七号》的某种偏激的民族主义式的读解。诚然,影片是否"媚日",应该是一个见仁见智的话题;但引发这种话题的线索和动机,在影片中无疑是存在的;否则,人在"在地"的"负累",完全没有必要跟60年前那段凄婉的爱情故事联系在一起。

何况,"在地"本身就是一个充满美丽与忧伤的词汇。在汉语中,或许只有台湾才会创造并日常使用这个带有方位感的特殊名词;以"在地"如此强调"存在"和"地方"的感觉,也或许只有经历了漫长的殖民地历史的台湾人,才会真正地理解它的含义。

(原题《〈海角七号〉:"在地"的美丽与忧伤》,载《中国艺术报》2009年2月20日)

《功夫之王》：好莱坞的中国功夫 1

不太愿意指认《功夫之王》的好莱坞身份，但好莱坞的中国功夫非常了得，7000万美金便搞定了成龙、李连杰以及袁和平、鲍德熹。在中国，这四个人几乎可以说是无价的。

面对《功夫之王》，中国观众最愿意在银幕上看到的，当然是"功夫之王"成龙和李连杰的出场，何况又有武术、摄影方面的"顶尖高手"袁和平和鲍德熹助阵，精妙绝伦的打斗必然会超过预期。正如音效总监陶经所言，李连杰和成龙的对打将成经典。寺庙打斗一场，两大高手对接不同武术，目不暇接地亮出醉拳、虎拳、螳螂拳与鹤拳招式，确实令人心醉神迷、叹为观止。

然而，除了寺庙打斗之外，双J搭档无法更大地作为。这是一部好莱坞电影，包括7000万美金在内，编剧、导演和第一号男主角都是美国人。正视了这一现实，就会更加容忍片中出现的许多问题。例如，对于中国观众来说，尽管不太容易理解编导为什么要将孙悟空、金燕子、白发魔女跟当代的美国大男孩摆放在一起，但还是早有心理准备，并在观影过程中逐渐接受并认同了美国编导的功夫情结与魔幻气质。

毕竟，这是一部好莱坞电影。虽有华谊兄弟、双J公司和不少中国演职人员的参与，所有内外景也都在中国拍摄，但改变不了《功夫之王》的好莱坞标识。也就是说，这部名为 Forbidden Kingdom 的美国影片，其实是用英语来讲述故事的，它的精神传统主要来自《绿野仙踪》和《指环王》

一类的魔幻电影，而与中国电影史上的功夫片貌合神离。

　　当然，为了满足编导者内心深处的功夫情结，也为了拓展好莱坞电影的中国市场，《功夫之王》不仅需要在中国拍摄，而且需要更多的"中国功夫"。但遗憾的是，好莱坞的中国功夫尽管了得，却也只是停留在资金运作的一般层面。这样，除了双J的精彩打斗之外，中国功夫内蕴的宇宙观、人生观及其散发出来的历史文化含义，均被稀释殆尽。就像影片中的主人公杰森（麦克·安格拉诺饰），打死了也不会弄明白号称八仙之一及醉拳大师的吟游诗人鲁彦（成龙饰），他的醉拳、吟游、诗兴以及相伴而生的出世和入世情怀；还像影片中的寺庙打斗，武功高超的默僧（李连杰饰）不仅能以动作彰显力量，而且还想通过寡言神秘的形象传达佛性。可影片同样没有耐心揭示这样的道德伦理和人生大义，在急于展现打斗的主要任务驱使下，镜头剪辑的结果是：主人公杰森没有看到默僧打坐的情景，观众也体会不到打坐默僧的精神世界。可以看出，影片编导者确实无力参透默僧、寺庙及其蕴涵的文化意义，最好的办法就是选择放弃。

　　放弃的结果，让中国功夫彻底沦落为一个吸引票房的幌子。本来，从编剧、导演开始，尽管两人都很迷恋中国功夫，却没有打算用kongfu或"功夫"来为影片命名。如果没有摄影指导鲍德熹的提议，《功夫之王》这种过于香港化的片名是不会被采纳的。其实，无论片名叫 Forbidden Kingdom（《禁止的王国》）还是《双J计划》（J&J Project），都比《功夫之王》更加接近影片本身的意旨。

　　这就回到了影片的英文片名。中国武夷山和横店影视城所构筑的魔幻空间，是中国人认同的"天庭"，也是美国人想象的"禁止的王国"。在这个"天庭"里，只有孙悟空和当代美国大男孩可以相遇；但在这个"禁止的王国"里，孙悟空、金燕子、白发魔女与当代的美国大男孩都能混杂在一起。这便是美国人对神秘的中国或中国的神秘的想象，组接美国人所能接触到的有关中国的神话传奇、小说电影，将广博的时空压缩成一瞬，让一个美国大男孩引领全球观众，在中国这个"禁止的王国"里肆意冒险，

并从功夫电影和功夫之王中得到一些心理和动作的历练,最后回到当代美国的波士顿,顺利解脱身边正在发生的困境。如此简单、直接而又功利的动机,确实只能像本片编剧约翰·福斯科所说的一样,被当作一个讲给他的儿子听的故事。有趣的是,看过《绿野仙踪》和《指环王》的中国观众,面对这部"武侠版的《绿野仙踪》",除了感受到一种不可思议的时空错位,怕也弄不明白,美国人为什么会如此热衷于这种魔幻式的大杂烩。

但在本片导演罗伯·明可夫那里,把熟悉的人物用奇怪的方式勾连在一起的想法竟被称为"正确的头脑逻辑",并且还被他解释为"这恰恰是中国的传统"。看来,还是不得不佩服好莱坞的中国功夫,除了拥有7000万美金的投资以外,还拥有中国人匪夷所思的想象力。

(原题《〈功夫之王〉:好莱坞的中国功夫》,载《中国电影报》2008年5月8日)

《功夫熊猫》：好莱坞的中国功夫 2

十年前，当迪士尼的中国题材动画片《花木兰》来到中国的时候，我们一度感觉到难以言明的不适与不安，并怀抱着某种根深蒂固的民族自尊心和自豪感，或不屑，或调侃，或讥刺过好莱坞那种不知天高地厚的胡作非为；但现在，梦工厂的中国题材动画片《功夫熊猫》也来到了中国。几周之内，我们便在为《功夫熊猫》奉献上亿票房的同时，也对我们自己的动画电影失去了最低限度的自信。

毫无疑问，迪士尼和梦工厂的动画片代表着当今世界的最高水准，但只有当他们的动画电影以中国市场为主导，并选择中国题材、诉诸中国文化的时候，才真正令我们或若有所思，或辗转反侧，或醍醐灌顶。事实上，好莱坞永远是我们的对手，我们总在这个巨无霸的压迫和激励下经营着我们奋发图强的民族影业，可结果往往是：在我们还没有来得及好好地向好莱坞学习之前，好莱坞便已经好好地学习了我们。

无论以何种借口或理由指责或抵制《功夫熊猫》，都是无聊、无益而又徒劳。相反，面对《功夫熊猫》，我们不仅不能视而不见、无动于衷，而且不能慷慨陈词、有效抗拒。这就是《功夫熊猫》的魅力。在每一个中国观众脑海里，都留存着不少好看的好莱坞动画电影的痕迹，但只有这一部，不仅好看，而且在中国元素的使用与中国精神的呈现方面，如此令人拍案叫绝、匪夷所思。确实，几乎每一个观众都在联想：为什么《功夫熊猫》不是中国人拍摄的？

不是中国人拍摄的《功夫熊猫》，不仅具备中国电影界所无的高额投资和创意能力，而且拥有中国动画电影所缺的文化价值和道德情感。而通过功夫情节所体现的中国文化内蕴以及通过熊猫阿宝所张扬的师、父与徒、子之情，恰恰应该是中国动画电影必须坚守的精神内核。但在具体运作过程中，我们往往轻易放弃了这一点，而把目光主要定位在金钱的支持与技术的跨越上。这样，当我们还在为投资环境和技术装备怨天尤人的时候，好莱坞已经做好了充分的准备。

如果说，十年前的《花木兰》，还只是经济全球化时代以来好莱坞生产中国题材电影并力图以此传播美国文化价值的一个前奏；那么，十年后的《功夫之王》和《功夫熊猫》，便已鲜明地昭示出：好莱坞正在以中国市场为主要目标，以中国文化为主要符号，紧锣密鼓地贯彻并完善其经济文化全球化（亦即美国化）策略。这是一股几乎不可阻挡的强大潮流，不仅来自好莱坞超越一切的学习能力，而且得益于中国动画电影多年来的无所作为。

这一次，好莱坞才是真正的功夫熊猫。好莱坞的中国功夫，只要自我确证便能认定。就像导演约翰·史蒂芬森所说："成为你自己的英雄。"在没有英雄的中国电影市场，一个功夫之王就已足够，再加上一只功夫熊猫，便显得太过热闹。

（原题《好莱坞的中国功夫——从电影〈功夫熊猫〉说开去》，载《中国艺术报》2008年7月15日）

《阿凡达》：重新发现电影

从一开始，电影就发现了地球以外的文明。或者说，从1902年乔治·梅里爱的《月球旅行记》开始，人类就通过电影想象宇宙，创造着一个又一个星球。

星球是人类构筑的最宏大也最异己的电影空间。20世纪以来的星球叙事，最大限度地克服了人类的孤独感，并在认识自我的层面上建立起一种独特的星际哲学。无论斯坦利·库布里克的《2001：太空漫游》，还是乔治·卢卡斯的《星球大战》与史蒂文·斯皮尔伯格的《第三类接触》，都在以令人惊异的方式提供前所未有的视听盛宴，并力图向全世界观众传达人类共同的思想和情感。

也就是说，从一开始，星球叙事中的地外文明，虽然离地球最远，但却离人类最近。这是自我最需要的他者，也是他者最可能的自我。只有拉开了时间与空间的距离，自我才会具备反思的能力，他者才会挣脱自我的遮蔽。这是沟通的基础，也是对话的前提。

《阿凡达》开启了21世纪的星球叙事。IMAX和3D的技术跨越动人心魄，并纠结着阿凡达的身份迷惑与潘多拉星的悲剧命运。事实上，《阿凡达》以席卷全球的票房见证着我们这个世界的科技限度与时代的精神处境，并向最大多数的观众开放了交流的平台。影像曾经改变了人类的思维方式，通过《阿凡达》，电影的力量再一次得到彰显。

基于传统的故事接受心理与精英文化视野，已有许多评论者批评《阿

凡达》的故事并不高明，深度也缺乏拓进。但很少有人设身处地地追问，曾用出色的故事技巧与深沉的人文关怀导演过《终结者》《异形2》《深渊》和《泰坦尼克号》的詹姆斯·卡梅隆，是否真的选择放弃了在这部影片里实现故事讲述上的独辟蹊径？或许，问题的关键是否有可能源于评论者自己？迄今为止，在许多批评的声音当中，有不少评论者一直都在固守一个观念：电影故事及其深度可以脱离它的画面和声音独自运行。

其实，画面和声音本身就是电影故事及其深度的一部分。或者说，电影并不需要以神话、史诗和小说一样的途径来承担故事原创者与精神探索者的职责和使命。特别是像《2012》《阿凡达》一类的灾难、科幻巨制，原本就在借用《圣经》和印度哲学、希腊神话中的创世说、宗教概念与原罪体验。"故事"和"深度"也主要通过各种元素的移植、拼贴和改装而成，已经不是编剧、导演及其影片最为着力的焦点。就像对待程式化的中国京戏与西方歌剧一样，我们不可以要求《霸王别姬》和《悲惨世界》一类的经典文本，总在"故事"和"深度"的层面上花样翻新或锐意进取。

只有超越了电影接受的"故事"预期，摆脱了一厢情愿的针对商业电影的"深度"执迷，才能有效地面向《阿凡达》的星球叙事。总的来看，跟《2001：太空漫游》《星球大战》与《第三类接触》不同，《阿凡达》不仅直接依赖画面和声音讲述故事，而且野心勃勃地试图调整人类的观影方式。这便是《阿凡达》特有的"故事"和"深度"，是21世纪的星球叙事之于电影和人类本身的价值和意义。

3D电影不自今日始，但《阿凡达》使3D电影成为当下社会的热潮与未来电影的趋势。在此之前，大多数星球叙事都在二维世界寻求真实的虚拟，但超过5亿美元创出史上最高预算的《阿凡达》，得以在最具挑战性也最有原初意味的三维世界里尝试虚拟的真实，几乎达到以假乱真、令人目瞪口呆的观影效果。无论是在虚拟实境中完美呈现并被具象化的人形阿凡达，还是因奇特的磁场旋涡效应悬浮空中的哈里路亚山，以及生活在潘

多拉星的巨型有尾近猫科类人智能生物纳美人,还有半植物半动物的生命体螺旋红叶、跟纳美人通过触须相连进行关系认证的蝠蚯兽等,这些匪夷所思、令人目不暇接的玄形幻影,都是由彼得·杰克逊的维塔工作室与乔治·卢卡斯的工业光魔等48家公司、1858位工作人员共同创造的视觉奇观和虚拟现实。在这部影片里,内在于自我的他者身体和精心设计的物体形状成为真正的主角,无与伦比的特效工程及趋之若鹜的全球观众才是意义的最终创造者。

这样,影片的故事讲述方式和深度评价标准都会发生根本的转换。建立在人类互动与线性因果关系基础上的经典的电影叙事,显然不再适应詹姆斯·卡梅隆及其《阿凡达》通过数字特效工程倾尽全力试图创造的星球生态。在这个由人类虚拟并被命名为潘多拉的星球上,尽管没有也不可能彻底删除人类的DNA和地球的影像,但阿凡达作为肉体的"化身"所承载的宗教意蕴和技术内涵,以及纳美人作为星际原住民所保有的生存姿态和宇宙信念,都在力图摆脱经典叙事的操控,走向一种最大限度的自足自为。正因为如此,故事随着电影情节的展开面向所有可能的领域发展,在每一个专心致志特别构想的画面和声音中存活。直接依赖画面和声音讲述故事的《阿凡达》,能够以身临其境的3D形式,在最大限度上为不同的观众带来各异的体验,通过银幕导向一种跟赛博空间和中土世界的影音创造和思想探索相互媲美的星际哲学。此前,便有不少领域的西方学者以超乎寻常的热情讨论过《黑客帝国》和《指环王》等影片,并在这些影片与苏格拉底、柏拉图、尼采、弗洛伊德和米歇尔·福柯等人的哲学思想中建立起某种本质的关联性。《阿凡达》的星际哲学同样指向身体与心灵、善良与邪恶、堕落与拯救、虚拟与真实等亘古不变的哲学、神学和伦理问题,并将这些问题卓有成效地呈现在迄今为止银幕上最生动、最复杂的星际空间里。

早在1968年,斯坦利·库布里克就在阐述《2001:太空漫游》拍摄动机时表示:"我试图创造一场视觉盛宴,超越所有文字上的条条框框,以充

满情感和哲学的内容直抵潜意识。"[1]可以看出，库布里克已经明白了自己的追求，希望用电影摆脱文字，纯粹凭视觉构筑自己的星球叙事。颇有意味的是，库布里克想象的太空漫游正在21世纪的第一年。就在21世纪的第一个十年里，詹姆斯·卡梅隆充满雄心地接过库布里克的旗帜，通过《阿凡达》的星际叙事创造了一场全球朝拜的视觉盛宴，并以此向梅里爱的《月球旅行记》致敬，让21世纪的电影重显100年前的奇异景观，让蜷缩在电视机和电脑面前的观众重新走向电影院，再一次发现了电影。

（原题《重新发现电影——〈阿凡达〉与21世纪的星球叙事》，载《艺术评论》2010年第3期）

[1] [美]诺曼·卡根：《库布里克的电影》，郝娟娣译，上海人民出版社，2009年版，第157页。

《爱在廊桥》：文化感知与个性表达

把《爱在廊桥》称为"中国版《廊桥遗梦》"，当然是个不错的宣传策略；但此廊桥不是彼廊桥，此爱亦非一场刻骨铭心且又无法聚合的伤感遗梦。

《爱在廊桥》中的廊桥才是真正的廊桥，已有两千多年的历史；而《廊桥遗梦》中的廊桥只是美国麦迪逊县的一座桥，原是不能被称为廊桥的。在《爱在廊桥》中，主人公魂牵梦萦着的北路戏，作为稀有的古老剧种已被列入国家的非物质文化遗产名录；而在《廊桥遗梦》里，只有那种不能逾越的禁忌之爱浓得化不开。但遗憾的是，时至今日，仍然需要把《爱在廊桥》称为"中国版的《廊桥遗梦》"，因为只有这样，才能最大限度地吸引观众。

这当然不是《爱在廊桥》独自面对的困境。相反，这是中国电影始终不能摆脱的宿命。在不少中国影片里，厚重的历史与文化不仅不是有效的资源，反而已经成为无奈的羁绊，让发生的故事和其中的人物无所适从。造成这种后果的原因有很多，但在笔者看来，关键似乎应当归结为许多创作者，往往并不具备相应的历史与文化感知；而在人情与人性的深度刻画上，也缺乏应有的真诚与个性化的思考。

值得欣慰的是，《爱在廊桥》及其主创者认识到了这一点，并力图在深入体味闽浙地域文化特质的基础上，通过独具魅力的民风民情与情节细节，将真善美的风土人情浸润在千年廊桥的飘逸身影与古北路戏的幽美声腔之中。更为重要的是，导演陈力还以其独特的感性气息和女性体悟，为

影片带来了更加丰富，也颇为细腻的个性气质。北路戏的第一千场演出、记忆中四十年前的一场车祸，还有现实生活里的恩恩怨怨，都在女主人公的深情回顾与画外音的不断讲述之中反复出现。多重时空相互交织，人物命运跌宕起伏，却始终没有离开作为地域空间的廊桥与作为情感归宿的爱的表达。这也正是影片结构的精巧所在。在这种以情绪累积为主要线索的影片结构中，具有独特历史文化蕴涵的廊桥和北路戏，既没有被故事情节的洪流所淹没，也不会突兀地独立在人物性格之外。也就是说，通过这样的努力，《爱在廊桥》里的故事和人物，是与其历史和文化的土壤联系在一起，并始终不可分割的。

应该说，拥有这样的追求，《爱在廊桥》已经是一部颇具文化品质的艺术电影了；再加上徐守莉、吴兴国等主要演员举止有度而又含蓄蕴藉的表演，以及张宏光内敛深沉而又境界突出的音乐，影片无疑是有其内在的吸引力的；尽管在当下境遇里，这种相较而言缺乏市场开发潜质的影片，确实很难被较多的观众所发现。但事实上，作为一种倡导人性美善与发掘文化价值的民族电影，《爱在廊桥》并不需要急切地走向市场，更不需要简单地与类似《廊桥遗梦》这样的好莱坞电影相对接。摆在创作者面前的主要任务，仍然是需要平心静气，用自己的灵魂去体会历史与文化背后的情感和意义，在那些既属于中国也属于世界的物质与非物质遗产中看到美的画面，听到爱的声音。相信经过这样的历练，每一位通过银幕、电视或网络看到《爱在廊桥》的观众，都会被这种影片所感动。中国观众如此，海外观众也不会例外。

（载《文艺报》2011年9月28日）

《建国大业》：国庆献礼的主流大片

　　新中国成立以来迄今，中国电影的发展几乎始终与国庆献礼的行动联系在一起，可以说，以电影的名义，向国庆献礼，构成新中国电影发展的重要节律，并在一定程度上调整着中国电影或五年或十年的政策与规划、生产与消费格局。

　　从新中国成立初，到建国十周年、三十周年、三十五周年再到五十周年，新中国电影的许多经典作品与华彩乐章，都是在国庆节前后或献礼片的热潮中隆重登场的。《白毛女》《钢铁战士》《林则徐》《青春之歌》《林家铺子》《五朵金花》《小花》《人生》《开国大典》《巍巍昆仑》《横空出世》等，不仅以雅俗共赏、风格多样的中国气派吸引了广大观众的目光，而且在银幕上成功地呈现出共和国的坎坷与新生、光荣与梦想。

　　毋庸讳言，由于各种原因，在制作态度、舆论口碑与经典品质等方面，改革开放以来的献礼片，还无法跟新中国成立初期特别是1959年建国十周年的献礼片相提并论。总有一些献礼片因运作不当、营销不力而为观众所不知，也有一些献礼片因急功近利、图解政策而为观众所不喜。到今年，随着数量的大幅度提升，献礼片也将面临更大的考验与批评。

　　总的来看，在今年的献礼片中，最受关注也最被期待的自然是《建国大业》。这不仅是因为这部献礼影片的题材直接取自波澜壮阔的建国大业，并拥有当前中国电影最强的制作班底与最大的明星阵容，还因为这部主旋律影片使用了一切类似商业电影的营销手段进行了较为全面深入的宣传和

推广。如此生逢其时、强强联手而又高调推出的电影行为，无疑最大限度地增强了影片的票房号召力。在60年来的献礼影片中，《建国大业》确实将主流意识形态、思想艺术追求与商业运作手段第一次较为成功地整合在一起，不仅推动了正在起步的国产主流大片的向前发展，而且成为今年中国电影向国庆献礼的大好方式。

作为一部全方位史诗性的献礼片，《建国大业》力图以当代性的视野重新面对20世纪40年代后半叶跌宕起伏、错综复杂的中国现代史，并以更加具有普适价值取向的理想主义激情与英雄主义信仰重新叙述新中国开国元勋们的丰功伟绩；在此过程中，以更加精彩的情节与更加生动的细节，刻画出以毛泽东与蒋介石为代表的国共双方各色人等的言谈举止与独特性情。国家的命运不再是抽象的过程和既定的结果，人的内心也从可有可无的注脚变成了历史的正文。尽管由于题材本身的原因，影片没有更多地展现国共双方尤其毛泽东与蒋介石之间的正面冲突，但在对比性的电影时空里，仍然努力地挖掘人物性格，强化人物关系，使主旋律电影进一步从单纯的政治宣传走向复杂的审美体验，也因此能够获得大多数观众的普遍兴趣，并激发社会各界更加广泛的共鸣。

正因为如此，影片中，共产党一方出现了"摸黑开会""胜利醉酒"与"躲避空袭"等饶有兴味的情节和细节。听到淮海战役的捷报，身在西柏坡的毛泽东、周恩来、刘少奇等毫无顾忌地醉酒高歌，便突破了以往主旋律电影的拘谨和节制，颇有主流大片必须彰显的气势和自由狂放的神采；而在国民党一方，也安排了蒋氏父子情深、在家乡席地而坐以及副总统选举结束后蒋介石拒绝与李宗仁握手等被各种舆论津津乐道的段落。在主旋律电影和献礼片中，对蒋介石的人性化处理，以及对蒋经国的着墨之多，至此达到了一个新的高度。饰演蒋介石的张国立与饰演蒋经国的陈坤摒弃外在的"形似"，极力追求表演的"神似"的结果，更是得到了观众的一致首肯。

其实，无论韩三平和黄建新在业界的影响力如何强大，还是张国立和

唐国强以及许晴、陈坤、王冰、姜文等在表演上如何称职，甚至陈凯歌、冯小刚、成龙、李连杰、刘德华、章子怡、赵薇、黄晓明、胡军、苗圃等几十位名流与明星在影片中的短暂出现如何令人兴奋，都不是《建国大业》获得成功的主要原因。《建国大业》的真正突破，还是体现在观念层面上。亦即：通过对主旋律与献礼片的重新阐释，《建国大业》有望使中国电影走向一条打通政治与艺术、精英与大众、生产与消费之间的沉重壁垒，在政界、业界、学界与媒体、观众之间进行有效对话的主流大片之路。

在许多不同的场合，韩三平都表达了自己对主旋律电影的独特认知。他甚至认为"主旋律影片"这个概念是不确切的，应该称作"主流意识形态影片"；并坚信张扬"爱国主义""励志主题"和歌颂"美好生活"等主流意识形态的影片将会成为中国电影的"主流"。黄建新也表示，"主旋律"应该是一个国家的"精神旗帜"，是这个国家的"主流思想"，但在此前往往被叙述得有点狭隘，造成大家一说主旋律就想起讲道理的、以教育为目的的电影。为此，黄建新特别指出，《建国大业》就不是一部单纯宣传的影片，而是要拍成一部"理想主义"的作品。应该说，正是由于对主旋律电影和献礼片进行了独立的思考并达成了基本的共识，《建国大业》才会蕴蓄着一股难得的理想主义和英雄主义的激情，才会以如此大气磅礴而又生动细腻的风格征服观众的心灵。

（原题《〈建国大业〉：大气磅礴、生动细腻》，载《文艺报》2009 年 9 月 24 日）

《辛亥革命》：中国电影的革命话语与主旋律电影的话语革命

从一开始，这部以《辛亥革命》命名的影片，就在执着地探讨"革命"与"牺牲"的关系以及"革命"与"信仰"的价值。除了片头压在表现晚清民众生灵涂炭内容的老照片上的红字题记之外，革命者秋瑾走向刑场毅然赴死的内心独白，已在明确地回答"革命为何"及"所为何事"；影片最后，诗意的黑白影调，阴霾的天空与苍茫的雪野，配以孙文、黄兴、秋瑾和林觉民等人艰辛跋涉的身影，加上孙文旷远深沉的画外音，再一次替这一代先知先觉的革命者发出了痛彻肺腑的心声。

正因为如此，影片拥有了一种令人警醒的思辨气质与回肠荡气的艺术感染力。应该说，这种力量的获得，既来自革命本身尚未成功的历史和现实悲情，也归功于创作者对革命本身及其价值和意义的反复追问。在这里，即将进入中国以至世界观众视野的，将是已经淡化甚至早被遗忘的中国电影的革命话语，以及中国主旋律电影的话语革命。

辛亥革命发生前后的 20 世纪初期，有关"革命"的话语也在逐渐形成。此后，"革命"话语潮流激荡、蔚为大观；但经过"文化大革命"的浩劫，中国社会已不再从政治体制和意识形态的角度无条件地接纳"革命正典"；改革开放以来，包括电影在内的中国文艺生产，也在很大程度上经历着"告别革命"的话语转型。在同为辛亥革命题材并产生较大影响的传记影片《孙中山》和《秋瑾》中，落脚点是作为普通人的革命者的内心世界，而不再

是革命本身；同样，在为纪念辛亥革命95周年和100周年而先后拍摄的影片《夜·明》和《百年情书》中，最为集中地展现了革命者的家国情怀与人性大爱，革命本身也不再是影片关注的主要内容。

但《辛亥革命》既聚焦革命者的心路历程，又以独特的戏剧冲突和艺术审美正面诠释革命的价值和意义。在血染黄花岗、武昌城首义和阳夏保卫战之后，影片仍以较大篇幅直面孙文等人创建共和制度的艰辛。这是一种全景式的史诗构架，既闪现出难得的理性光辉，又做到了以情动人。可以看出，中国主旋律电影已不再满足于让领袖走下圣坛和让英雄回归常人，也不再为了市场而过度放大明星与爱情和动作等商业元素的功能，而是试图以每一个充满情感和思考的视听设计，将创作主体的生命体验融入影片里每一个人物的容貌声息。因此，在恢宏惨烈的战争场面与浪漫凄美的烽火恋情之外，影片始终保持着一种针对革命本身的反诘和内省。这种令人警醒的思辨气质，跟创作主体极力张扬的人道主义情怀和人文主义精神联系在一起，无疑进一步增强了影片感化观众的艺术魅力。也就是说，通过影片《辛亥革命》，中国电影的革命话语得到了彰显，主旋律电影的话语革命也被提到了一个新的议程。

这样看来，中国电影的革命话语对革命的反思和内省，不仅通过了革命者的信仰和牺牲这一必要的途径，而且穿透银幕，直击当下观众的灵魂。正如孙文在影片最后的画外音："今天你们问我，革命所为何事？一百年后人们也许还会问。"

（载《中国电影报》2011年9月29日）

《柳如是》：历史中的性与性别

作为一部由中央新闻纪录电影制片厂的新闻人拍摄的"新文人"电影，《柳如是》将一种浸透着纪录片精神的历史质感与濡染着文化人生命的独特情状结合在一起，凸显历史中的性与性别，流露出中国电影含蓄蕴藉的悲悯气质与不可多得的人文关怀。

跟董小宛、李香君和赛金花等青楼名妓和传奇女子不同，柳如是不仅以一代才女的卓绝风华跟江南文宗钱谦益谱写了一曲家国离乱的旷世恋歌，而且以其敢爱敢恨的独立个性与深明大义的民族气节，激发国学大师陈寅恪的文化使命感，使其克服了双目失明、困守卧榻的晚景凄凉，总共花费十年时间，以85万字的巨大篇幅，写就一部诗史互证并令人叹为观止的"心史"《柳如是别传》。

《柳如是别传》不可能直接搬上银幕，但国学大师的人物传记有可能为电影提供丰富复杂的历史细节与意蕴深广的文化情怀。以"新文人"电影自名的主创者们，几乎是不由自主但又心甘情愿地拿起了《柳如是别传》，在大师"冗沓而多枝节"的字里行间辗转反侧；脑海中不断浮现的，却是无比惨烈的金戈铁马，叠印着柔软温润的湖山丝竹。如此特别的无语悲凉，恰是中国历史本身的反复经常，以及中国历史叙述者命中注定的多重纠结。

确实，由于各种原因，在经典的历史话语中，历史通常无视个人的性别和欲望，个人往往成为历史的注脚和人质。"孤岛"时期，周贻白编剧、

吴村导演的影片《李香君》，便因"陈义高尚""寄托遥深"，而将李香君刻画成"一盏黑夜中的明灯"；1963 年，梅阡编剧、孙敬导演的影片《桃花扇》，虽循侯朝宗、李香君的爱情主线，但仍"借离合之情，写兴亡之感"，突出的是李香君大义凛然的"民族气节"和"高尚品格"。1981 年，谢铁骊、陈怀皑等导演的影片《知音》，虽有英雄美人的传奇故事，却无蔡锷、小凤仙的儿女情长，影片力求保持"高格调"，把传奇性的故事情节置于纪实性的历史背景之上，并通过蔡锷与小凤仙的关系变化来表现风云变幻的政治形势。总之，中国电影里的青楼名妓和传奇女子，大多是创作者用来借古喻今、激励民心的工具，跟这些女性自我的身心欲求和性别特征并无太大的关联性。

《柳如是》不打算如此表述个人和历史，更不愿意简单呈现历史中的青楼名妓和传奇女子。其实，从一开始，影片的叙事语态就显得与众不同。影片主人公柳如是的第一人称画外音，已将这部家国离乱、才子佳人的电影打上了深重的性别标记与现代气质；主人公的女扮男装及其自我命名，也为这部影片带来了一种颇具女性主义色彩的观影体验；而影片结尾在历史与现实之间所展开的一段小小穿越，更显出个人叙事与性别叙事在茫茫的历史变迁中的动人性情。尽管因为材料取舍和视角游移，影片并没有如中国文人电影里的经典之作《小城之春》一样，找到一种出自女主人公内心深处而又外化为凝滞的"空气"的温柔敦厚的镜语体系，但在影像处理方面表现出来的某种冷静和克制，也已符合女主人公的性别特质，并与大量外景中的亭台楼阁、迷蒙烟雨相互交织，使影片充溢着一种阴柔江南的文人气息。

这样，明末清初朝代更迭国破家亡的宏大历史与前朝遗老当代贰臣的孤苦心境，便不再成为影片的主要线索；而且，作为一个保有独立与自主精神、散发着美貌与才华魅力的女性，柳如是也不再充当宏大历史中男性阳刚及国族命运的劝谕者和拯救者角色；更有意味的是，解开了历史的重负之后，恢复了女性身心的主人公柳如是，尽管可以一再面向她的钱谦益

宽衣解带共浴爱河，但在这种性的关系中，柳如是既没有失去自我的主动性，又能在大起大落之后达成两人之间的相互抚慰，并将这种关系导向一种在镜头里越拉越远的淡泊宁静的人生。

通过凸显历史中的性与性别，《柳如是》在一定程度上改变了中国电影的历史叙事方式，并通过沉静婉转、温暖宽容的电影叙事，为"新文人"电影带来了一种令人期待的可能性。

（载《光明日报》2012年2月27日）

《金陵十三钗》：大屠杀的南京意象与性别叙事

当教堂"小管家"乔治陈决定男扮女装，跟随姐妹们毅然赴死的那一刻，故事变得令人吃惊。这是经过原著严歌苓、编剧刘恒以及导演张艺谋等众多一流高手精心设计的环节，看起来匪夷所思，却又禁不住拍案叫绝。从这里开始，乔治陈几乎成了影片的主角，他的命运横亘在观众心头，无论如何也是抹不去了。

在宏大资本与全球市场的引领下，《金陵十三钗》既要向克里斯蒂安·贝尔的影迷讲述一个西方拯救者及其与东方风尘女之间一见钟情、生离死别的爱情故事；又要向张艺谋的各路恨铁不成钢的批评者表明，张艺谋团队依然宝刀未老、能成大器。这是极为艰难的抉择，远非6亿元人民币投资和美、英、日、澳等多国阵容所能轻易达成。

在这里，便能体会到张艺谋一以贯之的勇气。从吴子牛导演的《晚钟》开始，经姜文的《鬼子来了》和陆川的《南京！南京！》，新时期以来中国的抗战题材电影，特别是有关大屠杀的"南京"叙事，始终没有在民族主义与爱国主义的框架下，解决好作者式的个性化追求与普泛性的人道主义问题。迄今为止，通过电影表现或者在电影中涉及有关大屠杀的"南京"叙事，似乎已成一件非常危险而又得不偿失的事情。但张艺谋的谋略是令人赞叹的。他把大量的投资、先进的特效、不短的篇幅以及饱满的激情用来表现南京城那场惨烈的中日两军巷战，并主要通过佟大为饰演的李教官，将中国军人毅然赴死的刚烈血性和高山仰止的民族气节呈现在银幕

上,真的是荡气回肠、感天动地。

更为重要的是,通过这种方式,影片不仅最大限度地满足了中国观众对大屠杀电影中"南京"叙事的期待,而且在不经意间,将大屠杀电影中的"南京"叙事导向了战争氛围下的性别叙事。这就能够理解下面的情节设置:当中国军人原本可以安全撤出之际,却为了二三十个金陵女学生和秦淮河风尘女子留下来,以血肉之躯和全部生命狙击日军;当中国军人李教官与美国入殓师约翰共同面对秦淮名妓玉墨时,玉墨毫不犹豫也没有掩饰对浴血奋战的中国军人李教官的好感;影片中还有多处对白和细节,表现女学生和风尘女子们对男性庇护者的强烈渴求,当然,更有对大屠杀背景下,男性无力庇护的残酷现实所进行的猛烈批判。

在《金陵十三钗》中,好莱坞明星克里斯蒂安·贝尔饰演的入殓师兼教堂神父,作为必然的男性／西方的拯救者符号,其实是一个被动拯救者角色。他跟金陵女学生的相遇,是被日军炮弹催逼;跟东方佳丽的相爱,是因玉墨一步又一步的设计;以至于修好卡车带领学生逃出南京,也是得益于女学生书娟父亲的助力。当然,美国人也有自己的主体意志,那就是在肉欲、爱情和人性的驱使下,以教堂和神父的名义,保护着这一批需要庇护的东方女子。而在影片最后,做出换装行为,集体代替女学生奔向日军虎口的,也正是玉墨她们自己。逃出南京,约翰只有一个人在卡车上泪眼蒙眬,品尝着刚刚到来的爱的失去。

这样,当教堂"小管家"乔治陈决定男扮女装,跟随姐妹们毅然赴死的那一刻,影片实际上是在以一种特殊的方式拯救拯救者,亦即拯救那些无力拯救或被动拯救的男性集体。当男扮女装的乔治陈成为金陵十三钗中的第十三个,有关大屠杀的"南京"叙事,便以最为沉痛但也无比荒诞的方式,跟金陵王朝的往昔与日本侵华的历史联系在一起,穿越了信仰之间的隔阂,消解了性别之间的紧张关系。

也只有在如此独特的性别叙事的层面上,全世界的观众才有可能在大

银幕上看到,并在内心深处理解,这样一个有关大屠杀的"南京"叙事,是中国人永远不能忘却的记忆。

(原题《〈金陵十三钗〉:从南京叙事到性别叙事》,载《电影艺术》2012年第2期)

《白鹿原》：四个版本与四种可能

到现在为止，观众都已经知道，《白鹿原》这部经过立项、拍摄和审查重重难关，在编导王全安看来"虽有遗憾但能上映就是胜利"的电影，其实是有四个版本的。在这四个版本中，5小时的"粗剪版"没有进行任何试映，观众无缘目睹；220分钟的"导演版"在一部分文化娱乐界名人中放映，得到过"大多数的好评"；177分钟和175分钟的"电影节版"，当然只供柏林国际电影节和香港国际电影节的评委和观众观看；156分钟的"国内公映版"，就是原本要在9月13日公映，却仍出现短短的"延期"风波的这部《白鹿原》。

显然，这不是《白鹿原》的特殊遭遇。从20世纪90年代初期以来，就经常发生某一部国产影片被禁、被删因而在坊间流传多个版本的局面。面对这样的状况，中国电影研究与国产影片批评的"版本学"也提上了议事日程。

按百度百科，"版本学"是指研究图书在制作过程中的形态特征和流传过程中的递变演化，考辨其真伪优劣的专门科学。可以说，尽管这门肇始于先秦的古老学科在古籍研究中尤其显得突出，但在类似于《白鹿原》这样的影片文本中，同样颇有用武之地。

影片《白鹿原》的四个版本，体现出编导王全安的四种可能。

首先，王全安有成为大师的可能。鉴于金融资本的趋利性与电影工业的残酷性，在中外电影史上，只有已被命名或正在走向大师地位的那些电

影导演，如大卫·格里菲斯、詹姆斯·卡梅隆与张艺谋等大片神人，还有奥逊·威尔斯、黑泽明与陈凯歌等杰出作者，才在一生中的某些特定的环境下有条件拍摄一部或数部投资巨大、时长超规的电影作品；或者说，每一个梦想成为大师的电影导演，都在心中构想着那一部突破资本控制、打倒工业体系的，可以无拘无束、恣意表达的真正属于自己的电影。要做到这一点非常不易，王全安也明白"上映就是胜利"。对于王全安来说，拍摄一部需要3亿元票房才能收回成本，并在其主要市场公映时也超过两个半小时，还缺乏不可或缺的动作性和影音奇观的电影，这些只有既叫座又叫好的大师或准大师才能做成的事情，如果不依赖当下中国现实所提供的复杂机缘，确实将成为不可能完成的任务。

其次，王全安有驾驭经典的可能。尽管陈忠实的小说跟莎士比亚的戏剧还不能相提并论，但《白鹿原》的经典价值也已经载入中国文学史。事实证明，王全安既有能力用3小时40分钟在银幕上重现这部独辟蹊径的民族秘史，也较有成效地用2小时36分钟向电影院里的观众讲述20世纪上半叶发生在白鹿原上的悲情往事。波浪翻滚的麦田、豪壮苍凉的秦腔，以及广袤无垠的大地、肃穆幽深的祠堂，都是电影给予这部小说的杰出贡献。其实，作为一个自足的文本，《白鹿原》的每一版都在铺陈不同的故事，诉求不同的意义。问题的关键在于，对于大多数没有读过原著小说，也没有看过其余三版影片的电影观众来说，公映版的故事就是全部的故事，意义就在这156分钟。遗憾的是，综观全片，叙事不完整、主线不明晰、结尾太仓促等导致的思想游移与认同困惑，将直接影响观众的口碑和影院的票房。

从这样的角度分析，王全安有忽视观众的可能。既为经典改编，又有巨资投入，这样的电影项目首先应该考虑的是普通受众。只有在最大限度地尊重普通受众的基础上兼顾自己的艺术追求以及国际影展的奖励和各路名人的称许，才能使影片锦上添花；但王全安似乎并没有把更多的精力和才能用到这156分钟的国内公映版本。从2010年秋天完成220分钟导演版，

中经柏林国际电影节与香港国际电影节，到2012年秋天才因某些缘故"仓促"公映，尽管看得出王全安面对电影检查以及运作各方的妥协和无奈，但两年都没有从整体结构、人物关系和具体细节等方面准备好面向本土观众的最终版本，也可见王全安的心力所系与才情所往。

王全安的第四种可能，就是力图为影片的缺憾寻找同情。其实，没有一部电影是完美的。从一开始，电影创作者就受到政策制定者、投资者、审查者与批评者、传播者和接受者的多方制约，电影的魅力也正因为这种制约而得到凸显。承认影片的问题并承担相应的结果，应是一个电影创作者的分内之事，原本是不需要将自己的缺憾归结为体制内的压迫和特定对象的剥削的；但倾注了王全安更多心力和才情的《白鹿原》"导演版"和"电影节版"，是在避开了各方制约之后的孤独的文本，虽然从导演角度看更少遗憾，并能为电影创作者增添更好的声誉和口碑，但却从根本上损害了电影工业的体系建构与民族电影的游戏规则。尽管在20世纪90年代，这样的做法还有相当的合理性；而对一些独立制片来说，这样的做法几乎是不二法门。

新好莱坞电影在体制内外成功运作的历史，一度令中国电影人颇感兴趣；也正如大多数中国电影人所了解的，乔治·卢卡斯、马丁·斯科塞斯与弗朗西斯·科波拉等人的杰出成就，主要建立在对旧的体制给予认同并试图超越的基础之上。马丁·斯科塞斯曾对"导演"如此定义：在旧的制片厂体制内成长起来，不管接什么剧本都可以做出真正专业作品的人；斯科塞斯还明确表示想在体制内拍主流影片，同时又忠于自己看待事物的方式。对于王全安及这一代电影人来说，马丁·斯科塞斯及其同道者们面对体制与自我的态度仍然值得学习。如何与体制共舞又发展自我品质，应是中国电影人最需要用全部身心去探索的重大课题。

（原题《〈白鹿原〉的四个版本与王全安的四种可能》，载《中国艺术报》2012年9月24日）

《致我们终将逝去的青春》：《致青春》与赵薇的"我们"

看赵薇导演的《致我们终将逝去的青春》（以下简称《致青春》），总会联想起"九把刀电影"《那些年，我们一起追的女孩》（以下简称《那些年》）。这不仅是因为大约相似的"九零年代怀旧"及其"暖伤青春"和"小清新"，而且是因为男主角饰演者赵又廷总是在《致青春》中说着不应该的台湾国语，两部影片又都应了《那些年》的一句台词："每个故事都有一个胖子。"

当然，《致青春》仍是一部有诚意有追求的电影。甚至可以这么说：因为有了李樯的编剧和关锦鹏的监制，《致青春》终于成功地超越了一般青春爱情文艺片的男性视角，使赵薇导演的处女作拥有了一种难得的、自省式的女性主义气息。在这一点上，《那些年》里的"我们"跟《致青春》里的"我们"简直就不是一路人；两部影片所展开的，也不是同一个层次的话题。

事实上，《那些年》里的"我们"是男孩，《致青春》里的"我们"是女人。男人女人不仅来自不同的行星，而且讲述着不同的故事并咀嚼着不同的伤感。看起来，在《致青春》这部影片里，"赵薇们"是不会把女人的青春寄托在男人那一边，也不会把青春的爱情让男人去掌控的；也就是说，自始至终，片子里的那些男生就没有成功地"追"到过任何女孩，相反，他们在被女孩追逐的过程中不是被动等待和躲避，就是屡遭打击和抛弃。种种青春的挫折和爱情的失意，虽能为影片带来类型所需的喜剧效果，却也潜

隐着创作主体内心深处的悲情体验和性别意识。

因此，《致青春》里的男性角色，从赵又廷饰演的郑微男友陈孝正、韩庚饰演的郑微大哥林静、黄明饰演的阮莞男友赵世永，到郑恺饰演的公子许开阳、包贝尔饰演的师哥张开，以至戏份不多的宿舍管理员、学校保卫处负责人以及学院副院长等，几乎都是一帮少有真爱和勇气、缺乏责任和担当的另类动物。在主创者眼中，或者说在女主人公郑微眼中，这些来自火星的男人们，不是装腔作势、不可理喻，就是言行猥琐、令人生厌。在上学报到的火车上，被公主之梦惊醒的片刻，郑微极不情愿看到的便是身边那个脖子戴着金链、脸上有颗黑痣并且哈欠连天、睡眼惺忪的男乘客；宿舍管理员不仅面相丑怪、态度恶劣，而且不务正业、虚伪可憎；保卫处负责人同样色厉内荏、混淆是非，正是由于他对小卖部老板的无理袒护，才导致"假小子"朱小北怒砸柜台、愤而退学。

如果说，"社会"上的男人既然已经如此不堪，那么，"校园"里的男生应该可爱一些，总会让"郑微们"心生爱意或者乐于接受。但颇有意味的是，从一开始，导演赵薇就没有打算善待她的男生们；在这部影片里，各位男生以及他们活动的重要空间如男生宿舍等，同样被呈现为一种令人不解、使人不安甚至为人不齿的"他者"特质。

影片里的男生宿舍确实具有某种写实性，但也在不无夸张的内景设计中将许开阳和张开一伙男生的生活环境寓言化。这不仅是逼仄脏乱充满雄性荷尔蒙的男生宿舍，而且是大学男生挥霍时光豪掷青春的象征空间。郑微为换借DVD去到这一宿舍并初次遭遇陈孝正的段落，前一镜头还是在白天的教室，灿烂的阳光打在郑微骄傲的脸上；转接全黑的背景，镜头摇下，黑暗中出现张开同学的脸，他的眼睛痴迷甚至接近呆傻地盯着电视屏幕，三级片配音不堪入耳；郑微从门口走进宿舍，顺着她的目光，镜头里出现满地的西瓜皮、装着脏衣服的塑料脸盆、挂在绳上仍在滴水的湿袜子、剩菜碗里的脏裤头、插着烟头的啤酒罐、随意摆放的垃圾篓以及乱堆在床上的被子、色情杂志和皱巴巴的卫生纸等。邋遢之极，实在令人发

指。更加不可救药的是，在这么邋遢的宿舍里吞云吐雾、狂饮乱醉以及打牌下棋、游戏斗殴，几乎已成许开阳和张开一伙的课余常态。

显然，生活在这一象征空间里的男生们，成为编导者调侃不止、猛烈攻击以至彻底鄙弃的对象，他们似乎总在为他们的所作所为痛哭着和悔恨着。影片开始，大学迎新人流中第一次出现的胖子，左手拿着冰棍直往嘴里塞，右手则伸进自己的T恤十分不雅地抓挠。与此同时，许开阳和张开一伙则不怀好意地在人群中猎艳，并且肆无忌惮地尝试各种图谋；在跟话剧社的胖姑娘排完《雷雨》上完床之后，胖子竟会在哥儿们面前哭着坦承胖姑娘把他睡了；美女阮莞虽然被胖子和一众男生们普遍看好，却被她的男朋友赵世永背叛欺骗。赵世永向阮莞说出事实承认错误的段落，也是原著小说没有的。在这个段落里，第一个镜头就对准蜷缩在招待所床上背对观众的赵世永，而在承认错误之前，赵世永突然跪倒在阮莞面前并把头埋在阮莞胸前痛哭的画面，已将赵世永怯弱、窝囊的性情暴露无遗；富家公子许开阳在辛夷坞的原著中是一位一直站在"至爱"的不远处并"默默守护"着青春情感的人物，但在这部影片中，许开阳始终在跟陈孝正争夺女朋友并时不时地显摆斗狠，还为了郑微，仗着自己有钱而欺负家庭贫寒却不同流俗的陈孝正；当然，陈孝正也不是这部影片里的完人，甚至不比其他男同学更具爱情、道德和事业上的优越感。他的人生态度和不断选择，其实也是郑微决定不再爱他的重要原因。正如片中陈孝正学成回国参加《杨澜访谈录》一段，陈孝正在电视上表示："如果一个人骄傲和膨胀的背后是惨不忍睹的事情，你还骄傲和膨胀得起来吗？骄傲和膨胀是给别人看的，自己内心的不堪一击自己最知道。"当杨澜问他"成功的经验是什么？"时，他的回答是："我现在的成功是我用做人的失败换来的，得不偿失。"确实，尽管陈孝正的饰演者赵又廷颇具偶像气质，但编导者还是把他刻画成了一个表面成功却做人失败和内心不堪一击的人。更重要的是，编导者是用电视访谈的方式，让这部影片的男主人公陈孝正面向故事里的郑微和银幕外的观众直接表白，因而也就充满了双重的训诫效果。在影片里，不经意间

看到杨澜访谈这段节目的女主人公郑微很直接地关掉了电视，编导者也没有向这位世俗生活里的成功男人表现出丝毫的谅解和同情。

影片宣传时，在面对媒体的很多场合，主演韩庚都会说到自己的戏份不多，一些粉丝对他的角色也颇感遗憾；但赵薇认为，韩庚的许多内心戏里，掺杂了更多的冲动和悔恨。如果知道了赵薇的真实意图，韩庚及其粉丝们就会明白，无论长得多帅，这部电影里的男人光环都是要在女性主义的冷静打量中黯淡下去的；甚至在很多时候，他们根本不知道为什么爱、何时被爱以及如何去爱。男性主体性的丧失，使《致青春》成就为一部意图明确的女性电影。这在片头有所暗示，在片中不断强化，在片尾也得到了凸显。

片头的公主之梦和飞舞的水晶鞋，是女主人公郑微的梦中之梦。韩庚饰演的郑微大哥兼初恋对象林静的出场，以否定郑微梦中感受的方式中断了郑微的双重梦境，将郑微残酷地打回到现实的旅途之中。这就为全片及男女之间的爱情关系奠定了无法沟通、眷属难成的悲情基调。当郑微下了火车，等待到只剩下自己一个人，跌跌撞撞地拖着两个重重的行李箱离开站台的时候，林静却躲在不远处的水泥柱后面，心事重重、犹疑再三地错过了接站。如此胆怯矛盾的内心世界和行事方式，一直是林静的性格特征。有趣的是，郑微和林静的初恋往事，是以闪回的方式完成的，这些闪回段落，大都取了多人的场景与柔和的亮光；但在故事的自然进展中，林静的出场不仅显得形单影只，而且变得相当诡异。很多情况下，林静都是悄悄地尾随在郑微身后，躲藏在电灯杆或电话亭等相对阴暗的角落里，其踯躅徘徊的身影，也总是在路灯的映衬下呈现出某种类似剪影的效果。原著小说中，经过多次反复的郑微，最后选择嫁给了林静；但在电影里，郑微不仅主动离开了林静，而且拒绝了陈孝正的再一次求爱。

跟男性角色的瓦解以及相伴而生的青春感伤联系在一起，这部影片里的女性角色，无论是杨子姗饰演的郑微、江疏影饰演的阮莞、刘亚瑟饰演的朱小北、王嘉佳饰演的曾毓，还是韩红客串的电台播音紫鹃姐姐、潘虹

客串的陈孝正母亲以及杨澜客串的电视主持人杨澜,都表现出超出常态的主动、掌控局面的能力和令人满意的知性。郑微的个性已无须多论,"假小子"朱小北为了自我尊严拒不道歉并愤然退学的举动,就跟陈孝正为了公费出国欺骗女友郑微形成鲜明对比;即便郑微的情敌曾毓,不爱陈孝正之后也因惜其才华而主动让出自己的出国名额;阮莞得知男友让别的女孩怀孕之后,表现出来的超出常人的冷静和大度,也将男友赵世永的性格缺陷展现得淋漓尽致。除此之外,韩红客串电台播音对电话另一端的郑微一语中的的点拨,显然是在昭告女性之间才能分享的秘密;《杨澜访谈录》里的杨澜,其实是在代表电影编导向观众揭露所谓"成功"男人陈孝正的失败。这一切,无疑都在确证女性主体性的存在。通过针对"我们"及其主体性的颠覆与置换,《致青春》在获得高额票房的同时获得了不俗的意义。反之亦然。

再听王菲演唱的影片主题歌《致青春》,那些"心中火焰"和"滚烫的誓言"属于"我"和"她",那些"天色将晚"和"脆弱的信念"则属于"你"和"他"。确实,《致青春》是赵薇及其同道者们用光影编织的内心强大的女性叙事;她们的青春是用来追求男生,但更用来追寻她们自己的。

需要进一步讨论的是,通过影片《致青春》与赵薇的"我们"所彰显的这种女性主义气息,在当今中国到底意味着什么?

从影片4月26日公映至5月28日,《致青春》上映33天累计票房已经达到7.08亿元,仅次于《人在囧途之泰囧》《西游降魔篇》《十二生肖》和《画皮2》等国产影片创造的票房纪录。仅就《致青春》而言,其取得的票房成绩和观众口碑,虽然离不开辛夷坞小说原著作为畅销书早已在受众中形成的影响力,但也不可忽视影片主创在改编拍摄过程中起到的重要作用。结合当前包括《致青春》《小时代3.0刺金时代》等在内的青春文学的一般状况,对于一味迎合网络时代市场需求、反复描摹少男少女情爱、因过度自恋而难觅纯真感受以及人物单薄细节庸俗等缺陷,还没有给予应

有的反省；而包括《人在囧途之泰囧》《西游降魔篇》《十二生肖》和《画皮2》等在内的高票房影片，也大都诉诸虚构性和动作性所造成的影像奇观，并以此来吸引受众；《致青春》的出现，特别是女性意识的介入，不仅在一定程度上将文学和影视领域里的青春叙事推进到一个较具个人性和批判性的境界，而且改变了国产电影及其普通受众过于仰赖视觉奇观的一般局面。《致青春》的票房成绩和观众口碑，使中国电影有望回到朴素叙事和个性思想的新时代。

从根本上说，《致青春》的女性意识或女性主义气息，在国产电影中也并非创新的表现。早在20世纪80年代中后期，黄蜀芹导演的《人·鬼·情》(1987)就曾被评论界一致认为是中国最具女性意识的一部影片；而在康丽雯编剧、麦丽丝导演的《跆拳道》(2003)中，女性意识及其艰难浮现也引起评论界关注。可以说，一些有个性追求、有主体意识的女性编导们，总会在自己创作的电影中或隐或显地呈现出某种女性意识或女性主义气息。在这样一个男权社会和消费主义时代，这也给中国电影带来了难得的思想与文化新质。不同的是，《人·鬼·情》和《跆拳道》一类的女性电影，在当年因缺乏相应的市场体系支撑和受众关注平台而丧失了其应有的票房价值，但《致青春》生逢其时。包括关锦鹏、李樯和赵薇在内，《致青春》的主创阵容较前相比已经具备了不可同日而语的观众知名度和票房号召力；特别是导演赵薇在影、视、歌领域和各社会团体和公益组织的特出表现，已经在观众中形成了强大的认同；作为中国大陆流行文化的偶像巨星，赵薇的事业、家庭和公共形象也成为这个时代里女性成功的杰出标志，跟这部影片中出现的韩红、杨澜和王菲等人一样，才华横溢而不骄傲放纵，理性独立而不愤世嫉俗。也就是说，她们的成功不是建立在对男性世界的反抗和女权话语的争夺的基础上，而是在与男权进行反复对话和商讨的过程中获得了她们自身的话语权。

也正因为如此，当电影《致青春》想要用赵薇的"我们"对男性话语进行挑战的时候，原著小说的读者们并没有感觉到太多的不适，影片观众

也在不知不觉中认同了"我们"的视角和观点。看起来,在票房决定号召力和影响力的当前影坛,在权力和金钱主宰性别意识的当代中国,还是能够找到一条相对有效的路径,来改变中国电影的票房结构与中国社会的性别现实,让中国电影与中国社会相互之间介入的程度更加深入。

(原题《〈致青春〉与赵薇的"我们"》,载《电影艺术》2013年第4期)

《西游记之大闹天宫》：当"吐槽"成就票房

只有看过当下正在热映的"真人魔幻动作 3D-IMAX"《西游记之大闹天宫》之后，才会明白两年前这个时候公映的动画版《大闹天宫 3D》是多么尊重原著和传承经典。

动画版《大闹天宫 3D》由上影集团和上海美术电影制片厂联合美国特艺集团，在上海美术电影制片厂经典原作的基础上进行胶片修复、色彩还原、数字处理和 3D 特效制作；为了更加符合当下观众的欣赏习惯，除了 3D 转制和重新配音之外，还在沿用原作主题音乐的同时加入了西洋乐器和电子声效。有意思的是，《大闹天宫 3D》也曾引发很多争议，这些争议大多集中在 3D 视觉效果上。其中，很多"技术派"观众便纠结于该片的《阿凡达》特效团队，竟没有打造出异域气质的齐天大圣。

仅仅在两年之后，同样依靠好莱坞特效，"异域气质"的齐天大圣就被星皓公司的《西游记之大闹天宫》打造出来了，并且在"吐槽派"观众的狂欢中攻城略地所向披靡创造票房奇迹。这样说来，在我们的经典动画里看出阿凡达、哈利·波特或霍比特人的影子，其实不是粗制滥造和不伦不类的模仿，而是项目生产者和消费者之间高调达成的共谋，心有灵犀而又惺惺相惜。

在这里，消费者的口味被定位为好莱坞魔幻大片观众的口味，影片的盈利空间指向的是欧美市场，国内票房只是为了平衡收支。因此，京剧脸谱的齐天大圣便失去了造型的依据，浓重华美的民族风格也不再承担基本的意义。所谓"原著"和"经典"，不仅无助于当下观众的欣赏，反而会降

低了他们乐此不疲地争议和"吐槽"的兴致。毕竟，在这一版"真人魔幻动作 3D-IMAX"《西游记之大闹天宫》里，魔幻大片式的特效已经多得让人不知道从何说起，但却有那么多情节改编和搞笑台词是专为"吐槽"而设计。话说回来，这只是一部春节档期放映的娱乐片，有笑点就有了"吐槽"，有"吐槽"就有了票房，有票房就有了一切。谁不希望合家欢乐、皆大欢喜呢？！

然而，不识时务者如我还是要说，在这样一个无话题便无生机、有话题便群起亢奋的时代，专为中国观众设计"槽点"而不惜损毁民族经典，是为饮鸩止渴的举止；同样，专为"吐槽"之乐而贡献票房的国内观众，也确实太不明智。

应该说，这既是一个物欲横流和唯我独享的小时代，也是一个价值重塑和文化再造的大时代，但促使我们陷入深深恐惧并引发时代悲剧的，不是想象力和创造力受到了多么巨大的束缚和制约，而是根本没有原生的想象力和创造力。迄今为止，国内电影、电视、流行音乐等大众文化领域的诸多状况均在表明，离开了《西游记》这样的"原著"和"经典"，以及《阿凡达》一类的好莱坞魔幻大片，我们就很难找到想象和创造的新路径。动画版《大闹天宫 3D》明白这一点，只好选择了好莱坞的技术，诚恳地向原著和经典致敬，仅此一端，上影集团就值得更多的观众尊敬。笔者也是在演职员表中看到了原著吴承恩，改编、导演万籁鸣，美术设计张光宇、张正宇，动画设计严定宪、蒲家祥等人的名字后，才感觉到豁然开朗，有如醍醐灌顶。与此相比，《西游记之大闹天宫》虽也明白这一点，但却不再有真心和诚意面对国人心目中的《西游记》和齐天大圣。包括公司老总王海峰、影片导演郑保瑞在内的大多数人都明白，与其被无力超越的经典和无法推卸的载道观念影响得焦虑不安，不如在可以预期的票房收益中体会成功的喜悦，品尝获得的快感。

也正因为如此，这部以香港影人为主完成的影片，才会以这样"混不吝"的方式一马当先地"大闹"中国马年春节。有意思的是，这种没有理想包

袱、历史压力和原则考虑，除了随机应变以求最大回报之外"啥都不在乎"的姿态，恰如香港作家陈冠中对"我这一代香港人"的描绘。影片中的齐天大圣，为了让"全世界"都能看得懂，既装扮成了美国人心目中无论如何也要谈情说爱的"monkey king"，又通过扮演者甄子丹的功夫身手，变成了欧洲人所谓的"东方超人"，再加上这只来自花果山的猴子对生死轮回及佛教义理的似有似无若即若离的思考，显现出来的价值观之错位、混杂和游移，实在令人无所适从。"混不吝"的结果，是让不少中国观众真的不再认识曾经熟悉的孙悟空；也有很多人从头到尾真的不知道甄子丹在哪里。但最大的吊诡还在于：伴随着预期出现的大量"吐槽"，影片本身很快就收回了成本。

这注定是一场只有一个胜者的游戏。在这场游戏中，作为原著的《西游记》和作为消费者的观众都会两败俱伤。当然，原著就是用来改编的，经典也需要不断创新，但纯粹为了票房的缘故而有意割断新作跟原著和经典的关系，就未免失之粗野，也显得过犹不及。不说原著《西游记》还有多少值得挖掘的宝藏，单是上海美术电影制片厂的经典动画《大闹天宫》，也还有许多宝贵的经验值得反复学习和揣摩。无视原著和经典，不仅会使新作丧失了太多的背景和依靠，而且损害了原著的精神气质和经典的文化蕴涵，更有可能使其无法真正吸引预设的欧美观众。为了笑点而制造"槽点"，就是无视原著和经典的结果。这种聪明算计、引君入瓮的作为，不仅比较低级无聊，而且嘲弄了观众的智商和情商，也会损害观众针对国产电影的好感和热情。

再说回来，春节档期的娱乐片是需要娱乐观众的，但影院里的笑声不一定都是高兴，网络上的"吐槽"也一定不是首肯。当国产电影失去了应有的想象力和原创力，主要依靠故意卖弄的"槽点"吸引观众推高票房的时候，我们所能获得的，除了钱之外就不再有其他。

（原题《"吐槽"成就票房》，载《北京青年报》2014年2月11日）

《智取威虎山》：电影作为"专业"

目前为止，只在电影院里看过一遍徐克导演的《智取威虎山 3D》，接着在电脑里把 1960 年版的故事片《林海雪原》（刘沛然导演）和 1970 年版的样板戏电影《智取威虎山》（谢铁骊导演）找出来，分别再看过一遍；但却颇有"缘分"地在网上发现了于冬、徐克监制，甘露导演的《智取威虎山 3D》电影纪录片《打虎上山》和《踏雪而行》，竟将这部长达 172 分钟的"电影纪录片"接连看了三遍。

在我看来，纪录片里的徐克，是《智取威虎山 3D》剧组里当之无愧的头号英雄。甚至觉得操着黑话卧底威虎山的杨子荣，就是说着粤语拍着主旋律电影的徐克；而张涵予、梁家辉不同以往的独特造型和内在气质，就是徐克自己正反两方面对立统一的化身。电影公映之后引发的观影热潮和普遍性赞誉，以及影片本身的价值和意义，或许就是因为体现了这种来自不同时空的文化对话及其意识形态的内在张力。

在这部纪录片里，针对《智取威虎山 3D》与中国电影工业的问题，徐克说了一句话："其实答案就是一个专业，找对专业的人，做专业的事。"窃以为这就是徐克的从影之路，也是《智取威虎山 3D》的制胜之道。

其实，电影作为一个"专业"，是可以从不同角度进行各种阐释的。在我看来，徐克意义上的"专业"，意味着密切关注世界电影工业进展，努力引领中国电影创意生产，并在不求完美、善于变通的情况下，最大限度地展现自己的思想、情感追求，发挥自己的技术、艺术才能。正是因为这种

"专业"素质，徐克才能将年轻时代在海外的样板戏观影体验及其对中国文化的家国想象留存在心底几十年；也才能建立在开放的历史文化观念、不羁的影音想象力和丰富的类型制作经验基础上，利用自己有意识培养的3D团队，引进针对性的国际顶尖CG技术，创造性地重述共和国的叙事经典，不仅成功地激活了为主流意识形态所张扬的红色文化资源，而且在各种不同的观众群体中获得了较为广泛的认同。

可以看出，徐克是以自我擅长的英雄传奇、影音奇观和爱恨情仇，较为恰当地置换了博纳影业、华夏电影公司和八一电影制片厂等主要出品方暨于冬、傅若清、黄宏以及监制黄建新等这一代内地电影人的"共和国情结"。或者说，新中国成立以来创造的那些信念坚定、正邪分明、人性单纯的红色经典，本来就跟张彻、胡金铨以至徐克、吴宇森等建构的那个文化江湖异曲同工。就像谢晋跟李行的相知相惜一样，在对待杨子荣、座山雕和小白鸽的态度方面，徐克跟黄建新也完全有可能英雄所见略同。所以，《智取威虎山3D》并未从根本上改变原著小说甚至样板戏电影的英雄叙事及其价值观念，而是选择从编剧的理解和导演的个性出发，在叙事结构、故事情节和人物形象的增删调整中，展开了一次针对红色经典的、跨越时空的互文写作暨精神对话之旅。在这场不无探索意趣的精神对话过程中，出品方、监制和导演都能找到共通的话题，表达各自的诉求，这应该就是徐克意义上的"专业"了。

因为有"专业"的人做"专业"的事，《智取威虎山3D》对经典文本的改编虽然已经大动干戈，但却总在意识形态和普通观众大都乐于接受的安全范围，这就保证了影片的正常运作，也将票房失败的风险降到了最低限度。尽管懂得叙事的一部分电影观众，能够一口气地数落出剧作的不少漏洞；还有懂得经典的一部分电影观众，仍然没有在新的影片中看到那份期待已久的、原本就应该发生的爱情故事；特别是对电影文化期待更高的一部分电影观众，更没有体会到比原著稍显复杂的人性刻画以及更加深入的战争创痛和历史反思，但值得指出的是，几乎所有的电影观众，都已经

感受到了徐克带来的紧张和震撼，以及满足和教益。影片中，除了拥有惊心动魄的打虎上山、雪山大战、土炮轰鸣、坦克攻寨、飞机打斗等视听奇观之外，还有险象环生的巧取先遣图、匪窟对暗号、雪地送密信等华彩段落，其中既有新片的独特创造，也有老片的全面升级。

不仅如此，作为全片贯穿人物，徐克特意指定韩庚饰演的新角色，从美国硅谷来到中国东北寻根，全身散发出当代偶像魅力，不仅负责询唤银幕之外的大量"粉丝"，而且显示出徐克不愿放弃的、以历史训谕现实的教化意图；同样，苏翊鸣饰演的小栓子，也是新片成功新增的人物形象。在徐克看来，从失家悲情走向少年英雄的小栓子，不仅会让年轻观众产生亲切而又直接的代入感，而且能够更加有效地传达出影片的新意旨。当然，余男饰演的青莲也是新加的角色，跟梁家辉饰演的座山雕一起，虽然具有令人过目不忘的造型效果和表演水平，但导演的努力似乎并未达到预设的目的。

无论如何，《智取威虎山3D》也成功地打上了导演徐克的印记，不仅具有"专业"素质，而且具备较大的票房号召力。在当代中国导演群落中，似乎只有徐克一人，一直在以"专业"的电影工业标准，经营着这种个性鲜明的作者电影。

实际上，为了在"专业"的意义上运作《智取威虎山3D》，年逾六旬的徐克仍然选择去到中国东北的林海雪原，在自然条件非常艰困的拍摄现场亲力亲为，还保有着在非常恶劣的交通状况下执意上山亲勘雪景的劲头。这种为了电影不顾生命危险的"英雄"举止，无疑可对影片剧组形成不可多得的激励效应。这一行为，与其说是对战争年代英雄先辈理想信仰的尊崇，不如说源自徐克自己对影人职业的理解和对电影专业的期许；所谓"敬业"，既是对影人职业的热爱，也是对电影专业的敬重。实际上，这部酝酿了很长时间，准备了五年之久的影片，从2011年拍摄《龙门飞甲3D》时就开始形成了比较稳定的"专业"团队。《智取威虎山3D》跟《龙门飞甲3D》在主要出品人、制作人、摄影、配乐、动作指导等方面都是大

约相同的班底；特别是其 3D 团队 D+ 公司，以开启和提升华语电影 3D 技术为职志，经过反复摸索和努力探求，不断积累着相关领域极为难得的经验和教训，至《智取威虎山 3D》已达令人满意的较高水平。以徐克为中心，一批"专业"的人，做着"专业"的事，正在有力地引领并逐渐地改变着中国电影的技术水平、类型景观、产业格局和工业进程。

电影作为"专业"，是徐克及其《智取威虎山 3D》给予当下中国电影最大的启示和贡献。在这样的电影观念里，任何独断专行的电影检查、冷酷强势的资本力量、恃才傲物的个人言行，以及始终高蹈的精英话语、娱乐至死的粉丝群体等，都会日益丧失存在的土壤；也只有在电影作为"专业"的视野中，得过且过的技术、头晕目眩的 3D、低俗无度的恶搞以及空虚无聊的故事情节、底线丧失的价值观念、票房口碑的巨大落差等，才会真正在中国电影里消失。

（原题《电影作为"专业"——从〈智取威虎山〉说起》，载《中国艺术报》2015 年 1 月 5 日）

《狼图腾》：跨国电影的作者论

不得不说，在这样一个信息暴涨、多元交互的网络时代，电影更是一个全球化产业和世界性媒介。作为一部中法合拍、多国参与的跨国电影，《狼图腾》的生产和消费，也必然是一个超越国族与地域，横跨历史与文化的复杂系统。在此过程中，无论生产主体还是消费主体，都不可避免地置身于反复对话、不断游移的运动状态；但遗憾的是，在中国，针对《狼图腾》的不可遏制的话语增殖，彼此之间虽然能够达到一定程度的相互理解，却也出现了一些自说自话的对抗局面，甚至产生了上纲上线的话语暴力，隐隐中疑似"文化大革命"幽灵再现。这当然不是大多数人愿意接受的，也不是电影批评的一般路径，更不是电影工业的正常状态。

实际上，把《狼图腾》当作由电影作者让—雅克·阿诺创造的一部跨国电影，比把它简单地看成一部中法合拍片甚或一部国产电影更为接近这部影片的思想文化属性，也可部分回应中国舆论场里许许多多或求全责备，或借题发挥的声音。也就是说，《狼图腾》的全部复杂性，主要源自这是一部跨国的作者电影。

早在 2012 年 8 月，让—雅克·阿诺就在"时光网"专访中指出，每位读者对文学作品的感受都不尽相同，改编只能忠实于自己对原著的看法；而且，完完全全忠实于原著是不可能的，但这正是改编的魅力；与此同时，他还不忘强调："如果要拍成电影，那就应该是导演做主。"在去年 5 月搜狐文化频道的专访中，这位为《狼图腾》放弃《少年派的奇幻漂流》

的法国导演，仍然实话实说：拍这部投资四千万美金（折合人民币约 2.5 亿元）的电影，只是顺从自己的内心，不会刻意取悦任何人；中国投资不会影响他的"创作自由"，"我所有的电影都是享有创作自由的，至今没人能够影响我"。他还表示，中国的审查制度也并没有影响到《狼图腾》的剧本创作和制作过程，一个电影作者所能拥有的最终剪辑权，也始终牢牢地掌握在他自己手中。在首创电影"作者论"的国家里，让—雅克·阿诺甚至比同样著名的吕克·贝松更加坚定并执行着自己的作者身份，也更加成功地建构了一个只属于自己的电影王国。

作为一个电影作者，让—雅克·阿诺以其对多样文化的热爱与跨国电影的运作享誉世界影坛；特别是在他自己最关注的人与环境、人与动物之间和谐平衡的主题方面，可谓天下独步。这也是中国资本愿意选择他执导《狼图腾》的关键原因，甚至可说是毫无异议的众望所归。但即便如此，在特定的中国语境里，要想真正读懂让—雅克·阿诺，仍然是非常艰难的。就像他会把原著作者姜戎及其作品主人公陈阵从北京下放内蒙古的历史遭遇，跟他自己年轻时从巴黎去到非洲喀麦隆服兵役的个人经历进行类比一样，其中的许多历史文化背景和个人生命体验，其实都是似是而非，因而无法同日而语的。我们非常愿意接受他对各种文明和地域人种的由衷喜爱，但很难接受他有意无意消除国族、宗教甚或生活方式与语言表达之间差别存在的既定事实；同样，我们能够理解他对观众"从人的角度"去观察狼的行为的期待，但无法理解他这种"从狼的角度"去展现"狼之心"和"狼之魂"的电影方式；特别是当这些生活于草原的蒙古狼，又被定位于蒙古人的图腾崇拜与"文化大革命"的历史维度之时，狼之"心""魂"到底意味着什么呢？

让—雅克·阿诺是聪明的。尽管在影片开始，被狼"迷住"的主人公陈阵，以第一人称心灵独白的方式，表述过"我"由此推开了"通往草原人民精神世界的那扇门"，但这只是导演对带给他生命喜悦的草原和狼的致敬，跟"草原人民的精神世界"其实没有太大的关联性；让—雅克·阿诺

真正关心的，不是千百年来蒙古人的图腾，也不是"文化大革命"时期的特殊的历史记忆，而是抹平了文化差异和时间长河的一种普遍的精神，是他自己对另一种更加纯粹的生命状态的痴迷。如果说，被狼"迷住"的原著作者及其主人公，其实是因被动和孤独而走进了狼的世界，通过从不屈服和向往自由的文字想象，虚构了一个朝向功利主义的命运哲学的"狼图腾"；那么，让—雅克·阿诺电影里的"草原"和"狼"，却是更具草原气质与狼之本性的一种诗意存在。在广袤的草原与蔚蓝的天空，疾风一般奔跑与壮士一般赴死的，其实是让—雅克·阿诺刻意追寻的充满极致的个人生命体验与地球生态图景，也就是那一幅幅画面中草原狼永驻世间的孤傲的身影。

跟从前一样，通过电影《狼图腾》，让—雅克·阿诺仍然保住了自己的作者身份，并且成功地借用了跨国电影删繁就简、我行我素的文化策略。在上述搜狐文化频道的专访以及今年2月"时光网"的最新专访中，让—雅克·阿诺也在一直强调电影作为一项全球产业所应具有的"世界性"，他认为合拍片犹如美妙的"跨国婚姻"。因为包括李安的大多数作品在内，跨国电影呈现的也是一种世界性的语言，它不属于某个特定的国度，而这也正是跨国电影的"美感"所在。

诚然，"跨国婚姻"有其美妙的一面，但也不无痛苦的先例；完全由其中一方顺应内心自由做主的婚姻，其"美妙"的程度终究还是要打些折扣。对于类似《狼图腾》这样的跨国电影来说，虽然它的版权不单单属于某个特定的国度，但它的精神文化气质只属于"典型的法国人"让—雅克·阿诺。对于这样的电影作者，跨国电影的"美感"当然十分彰显。问题在于：电影作者在跨国电影里讲述的那些充满个性色彩的异文化故事，到底是张扬了同质化的文化选择，还是遮蔽了全球文化的多样性？

（原题《〈狼图腾〉与跨国电影的作者论》，载《中国艺术报》2015年3月6日）

《我的战争》：以浸入方式介入战争体验

这两年来，业界往往会用"浸入式"来描述 3D 游戏和 VR 技术带给人们的感官体验；我也好奇地发现，《我的战争》方面同样会用这种技术引领下的"浸入式""全方位"等词汇描述这部影片的特点，并以此展开发行宣传。而在幕后花絮和发布会上，包括导演彭顺、主演刘烨在内的主创者们，总会强调这部抗美援朝、保家卫国题材的战争影片跟以往相同类型电影的差异，特别是大量扑面而来并震耳欲聋的爆炸段落，不用特效，不用替身，就像在"真正的战场"上一样。

确实，为了诉诸战争的"真相"与战地的"真情"，《我的战争》已经尽最大努力，通过精心设置的时代背景、人物关系、故事情节、场面调度与镜头运动等，最大限度地"还原"了六十多年前的那场惨烈的战争，并以震撼人心的父子之情、父女之情、恋人之情和战友之情，刻画出中国军人的勇敢血性和不可战胜，不知不觉地让观众沉浸在令人窒息、回肠荡气而又不无伤感的战争氛围之中，激发出一种跟当下主流的意识形态和社会心理基本同构的家国观念和战争认知。以浸入方式进入战争体验，使《我的战争》成为一部互动性强并突破常规的战争电影。

以浸入方式进入战争体验，《我的战争》力图在银幕上营造一场由第一人称"我"的视点来观照的铁血战争。值得注意的是，为了适应相关方面的诉求和题材本身的规定，影片主要用几段字幕交代了时代背景、战争进程以及各次战役的总体状况，增强了影片的全局感和史诗性；虽然名为"我

的战争",但在总的叙事层面上,仍然采用全知全能的第三人称视角。这也让影片中的"我",从文工团团长孟三夏(王珞丹饰)一个人的主观视点,演变为包括九连连长孙北川(刘烨饰)、司号员张洛东(杨祐宁饰)、文工团员王文珺(叶青饰)等在内的每一位个体的主观视点。也就是说,这是一部由多个第一人称"我"的视点交织而成的战争叙事,个体与个体之间,分别以自己的主观视点互相对话并彼此感应,在丰富战争细节及其人情体验的同时,有效地逼近战争本身。

纵观全片,紧紧跟随英雄人物,或者与英雄的视角同步,摄影机几乎是毫无阻挡、无所畏惧地暴露于浓浓的炮火硝烟和密集的枪林弹雨中。无处不在的定位、身临其境的特写以及前所未有的动态,使影片里的战争场面,拥有了一种不可多得的代入感和在场感;虽然没有使用特效和替身,但其达到的浸入式的观影效果,甚至更为扣人心弦。

其中,李顺良(黄志忠饰)和孙北川的视点,尤为震撼人心。几次重要的战斗场面,以及壮烈牺牲的关键时刻,摄影机的运动、方位和角度,都基本接近甚至等同于英雄本人的视点。老兵李顺良是司号员张洛东的养父,但他们之间的父子感情最为动人。因为身负重伤,也为了掩护战友,李顺良忍痛诀别养子和部队,在栖身的山洞里,拉响了与面前的强敌同归于尽的手榴弹。此时的场面调度和镜头转换比较复杂,但又颇为用心地强化了李顺良的视点,而且得益于演员颇具深度的内心表演,将英雄的牺牲展现得充满了人情的力量与人性的光辉,这在以往的相同题材电影中是较为少见的。同样,为了刻画主人公孙北川的英雄气质,在其参与指挥的四大战役亦即江面大桥遭遇战、五里亭攻坚战、小镇突围战与537高地争夺战中,摄影机不仅像其中的一个战士一样见证并参加战斗,而且经常置放于孙北川手握机枪的顶端,以使摄影机、主人公与观看者的视点达成同一,特别是让观看者沉浸其中,仿佛跟主人公一起置身于战斗的现场。这就不仅在创作主体与接受主体之间搭建起了一座相互沟通的桥梁,而且使观众最大限度地跟主人公产生了情感的共鸣。正因为如此,当孙北川牺牲于高

地争夺战,观众才会跟另一位主人公孟三夏一起,感受到一种永失我爱的刻骨铭心的伤痛。影片反思战争、震撼人心的力量也正在这里。

其实,以浸入的方式进入战争体验,从一开始就并非所谓"真相"和"真情"的"还原";作为冷战时期较大规模的国际性局部战争,抗美援朝之于中国,是一场付出了惨烈代价但也取得了伟大胜利的历史事件。从《上甘岭》(1956)、《奇袭》(1960)和《英雄坦克手》(1962),到《英雄儿女》(1964)、《打击侵略者》(1965)和《激战无名川》(1975)等相同题材的战争影片,一直就是为了应对东西方严重对立、中美两国相互为敌的冷战意识形态,并极大地满足了中国观众强烈的爱国主义和民族主义情怀。然而,在后冷战(全球化)的今天,中国已经面向世界展开并成为全球化的一股重要力量,中国人的美国认知也发生了翻天覆地的改变,国际局势特别是中美两国的关系显得异常错综复杂。相较于上述影片,《我的战争》对中朝、中美关系及其人物的处理,特别是对这场战争带来的后果的呈现,没有故步自封,而是比较切合当下中国的主流意识形态及其观众的集体心理。这也主要体现在影片结尾一段,孟三夏到车站迎接从战场上凯旋的战友们,迎着孟三夏走来是同样爱着孟三夏的张洛东,但在熙熙攘攘的人群画面中,在孟三夏的视野里,又再次闪现出已经牺牲了的孙北川的身影。如此诗意而又略显感伤的结尾,显现出一种渴望和平、珍惜爱情以至热爱生命、反对战争的人类价值观。从这样的角度分析,以浸入的方式进入战争体验,又使《我的战争》超越了经典的抗美援朝题材,开始跟最年轻的电影观众与最优秀的战争电影进行有效的对话和交流。

(写于 2016 年 9 月,本书首次发表)

《一句顶一万句》：银幕上的生活哲学与生命义理

在刘震云根据自己的原著改编，由女儿刘雨霖导演的影片《一句顶一万句》里，刘震云还是跟在此前的贺岁片里一样，饰演了一个小小的配角。不得不说的是，这一次，虽然刘震云的表演惹人发笑并十分抢眼，但似乎并不太符合刘雨霖的气氛营造和艺术追求，从台词到形象都打破了影片风格的完整性。幸亏导演具备令人吃惊的稳重感和不可多得的自制力，没有让影片里的范伟、刘蓓、毛孩等人的表演跟着贺岁喜剧的套路走，影片也就抵达了一部作者电影应有的深度和广度。

作为一位优秀的小说家，特别是在《一句顶一万句》中，刘震云无疑已经领略到了他自己特别倾心的以简单写复杂，以生活说哲学的高妙之处。这是一种只能通过独特的语言文字和叙事结构来为读者的阅读所感知的艺术境界，确实很不容易为电影所改编，即便由他自己亲力亲为也十分艰难。作为一位屡屡介入电影的著名编剧兼业余演员，刘震云应该比任何人都明白这一点。实际上，经过多年来与导演冯小刚的合作，刘震云已经非常清楚，电影观众是比小说读者更加愿意放弃思考，而去欣赏一些热闹而又有趣的场面的。小说不是电影，电影更不是小说。

但也正是在这样的认识基础上，刘雨霖更多地选择了跟小说的读者对话，而不是迁就电影的观众。既然原著和剧本里的人物，都在千方百计地寻找能够"说得着"的人，导演也就没有必要跟那些"说不着"的多费口舌了。

影片是以延津县城为主要场景的。作为一部县城电影，《一句顶一万句》中的县城，不是顾长卫影片中跟北京相比较的那个县城，也不是贾樟柯影片中的汾阳，始终充满着特定的时代表征和符号功能。在《一句顶一万句》里，县城就是县城。牛爱国的修鞋店在那里，牛爱香的小吃摊在那里，庞丽娜和情人蒋九约会的豪华去处也在那里，所有人都在过着他们或浓或淡或喜或悲的日子；看起来"一地鸡毛"，想起来却大有深意。当县城回到它原就自然本真的状态之时，当人与人之间的关系都是以日常生活的节奏呈现在银幕之上，不得不相信这就是刘震云小说的精髓亦即所谓的"新写实主义"。刘震云认为刘雨霖读懂了自己的小说，大概在乎于此。

为了回到日常，作为一位初出茅庐的导演，刘雨霖在故事进展、场面调度与演员指导等方面均能表现出超乎寻常的节制，却又在不动声色的叙事中流露出静默的感动和难得的诗意。牛爱香真爱难觅、牛爱国妻子出轨之后，姐弟俩静静地坐在家里，面对镜头惺惺相惜并互相安慰的段落，还有牛爱国出门寻妻、姐夫宋解放车外相送的场面，以及影片结尾，银幕全黑后车站广播的列车停发信息等，均能在不经意间让人捕捉到一种独特的人生况味，进而体会到一种无尽的生命意识。也正是通过这种看似随意、实则精心的导演设计，影片成功地将日常写实与生活哲理交织在一起。

事实上，为了找到"说得着"的人，影片主人公一直在等待听到人生中的那一句话。此前的伤害、孤独，以至痛不欲生、死去活来，都是为了揭开关于过日子的那一句箴言："过日子过的是以后，不是以前。"刘震云的生活哲学，是由人物关系中大量无法理清的拧巴、纠结以至悖论予以澄明的，但在影片中，比较高明的地方在于，就在牛爱国听到"说得着"的老同学的那一句箴言之后，即接到了女儿病重的电话；而在出了医院去车站为女儿买馄饨的瞬间，竟然遭遇已经怀孕的妻子与匆忙逃窜的情人。不断巧合带来的叙事高潮，既节省了影片篇幅，又非常自然地传达出了超过那一句话的人生哲理：过日子过的是以后，以后的日子会选择互相放过与

彼此宽容，因为，只有生命本身值得珍惜。

就像牛爱国不断拿起而又最终放下的那把刀，总是无法战胜人与人之间的语言力量和沟通渴望。在这里，国产影片超越一般的叙事格局，走向一种相对高蹈的生命义理。

（写于2016年11月，本书首次发表）

《我不是潘金莲》:"画幅"的哲学

在影片《我不是潘金莲》里,女主人公李雪莲在家乡的场景是圆形画幅,约占全片篇幅80%;另外部分,是李雪莲在北京上访的场景,为1:1方形画幅;较少场景为1:1.85画幅;全片结尾场景为2.39:1画幅。这是冯小刚的"任性"为之,大多数观众明白这一点,也多少是能体会到这些特异画幅的妙处的。

但如此刻意,自然应该饱含深意。作为批评,想要避开不谈是不可能的了;或者谈来谈去,竟是丢了西瓜捡了芝麻,也是真心不容易。作为导演,冯小刚原本就是看不惯过于俗烂的观众趣味和不懂蒙太奇的影评人,这画幅的艺术和哲学,摆明就是一道充满挑战的智力测试题。

只好先拿风靡全球学术界的斯拉沃热·齐泽克的观点展开讨论。跟吉尔·德勒兹一样,齐泽克也是对电影充满兴趣的哲学家,《享受你的症状——好莱坞内外的拉康》与《事件》一类的著述,便是将电影与其哲学奇迹般整合在一起的写作实践,既不无晦涩,又令人着迷。当齐泽克通过具体的好莱坞的电影作品提出"为什么女人是男人的一个症状?""为什么每个行动都是一次重复?""为什么现实总是多重的?"等问题的时候,是不是也有一点像在讨论《我不是潘金莲》呢?

这就是问题的关键。原著《我不是潘金莲》是刘震云四年前创作的小说,跟同样由他改编成电影的《我叫刘跃进》和《一句顶一万句》一样,都属于所谓"刘震云式幽默",标准配置为一个特别"拧巴"的人物、一些

实在荒诞的事件与几种自然呈现的哲理。作为非常亲密的搭档，冯小刚当然是读得懂刘震云的。拍《我不是潘金莲》，冯小刚不需要像马俪文导演的《我叫刘跃进》那么闹腾，也不需要像刘雨霖导演的《一句顶一万句》那么冷静，而是需要通过特殊的方式，探察主人公及其相关人物之间失去身份的存在感与荒诞事件的因果性。

这种特殊的方式，就是冯小刚"任性"为之的特异画幅。其实，无论采用何种画幅，电影自有其一以贯之的事件表述及其空间构成，观众也是能够在有意无意之中顺利接纳的；但在《我不是潘金莲》里，画幅本身成了一个"事件"，就跟故事主人公李雪莲多年来总是重复着从家乡出发去北京上访这个行动一样。

也就是说，同样作为一个"事件"，冯小刚用四种画幅大大地强化了空间观念，并将李雪莲从家乡出发去北京上访的"事件"直接哲学化。这便又回到了齐泽克的命题。对于李雪莲来说，在自己毫无准备的突发状况下，假离婚之后的前夫找了别的女人，还有多年上访都无法解决"我不是潘金莲"的问题，都是因为李雪莲心存人与人之间诚信的底线。在齐泽克看来，一个事件的事件性恰恰在于它要求人们对于一个特定事件的信念，在信念及其理由之间的循环关系中，若干事件互为因果；但事件却往往可以被视为某种超出了原因的结果，原因与结果之间的界限，便是事件所在的空间。

李雪莲面对的结果，都超出了原因。就像四种画幅特别是方圆画幅所表现的一样，家乡的圆形空间与北京的方形空间，既是事件所在的主要空间，也是原因与结果之间的界限，两者其实是不可交流与相互通约的，即便在大银幕的画幅上也是如此。在这里，影片通过李雪莲及其画幅（空间）转换，提出并回答了存在感与因果性这些哲学的基本问题：对于李雪莲而言，只有以讨"公道"为名，持续去北京上访（转换画幅即空间），才能真正获得自己在家乡的真实身份；而在她所遭遇的所有人与事之间，却并不都以因果链条相连；特别是在现实生活中，有些人与事真的会无缘无故凭

空出现。

只有在尝试死过之后（自杀未遂），李雪莲才悟出了事件原本缺乏因果的荒诞性，也才放弃了对"我不是潘金莲"的身份的反向认同，并在北京的车站餐厅找到了自己的"活法"。全片即将结束的场景，也终于转换为较为"正常"的 2.39:1 画幅。不得不说，在这里，冯小刚终于以不那么"拧巴"的方式，给了主人公一个可以笑得出来的空间，也给了影片一个光明的结尾。

只是为了画幅（空间）的哲学，导演不得不舍弃（或遮蔽）了原著小说和普通画幅电影本应具有的不少趣味。例如，更多生活的毛边、更多人性的侧面，以及更多现实的讽刺和批判。尽管对于这部影片来说，已经做到的部分，早就超过了大多数观众的预期。

（原题《"画幅"的哲学》，载《北京青年报》2016 年 11 月 25 日）

《比利·林恩的中场战事》：清晰得模糊以至陌生

在某种程度上，《比利·林恩的中场战事》因涉及电影的存在方式及其未来可能性亦即电影的技术哲学问题，也可以被当成一部关于电影的电影亦即"元电影"。围绕这部影片，或在这部影片中，除了李安作为导演的不可或缺的同情之心与作者印记之外，就是电影与影像之间的彼此反射或自我指涉了。

也只有从这里入手，才能更好地读懂李安。

这也就不难理解，为什么在影片开始之前，作为导演的李安会现身银幕，直接跟坐在电影院里的观众说话，让现场的观众意识到这将是一部需要特别对待并呼唤新的观众的电影；而在各种场合，李安也会强调所谓 120 帧 +4K+3D 的拍摄格式，不仅让观众有机会更深入地走进故事之中（而不是像以往一样总是观看别人的故事），而且本身就是 3D 电影或数字电影应该追求的目标。此前拍摄《少年派的奇幻漂流》，让李安意识到 24 帧 +3D 放大了 24 帧的缺陷，在感觉上也确实存在着很大的问题；在李安的观念中，跟一般画面只有 X 轴和 Y 轴的 2D 电影不同，加上了 Z 轴的 3D 是一种新的电影语言，应该具备它本身的特性；而更高的帧速率和分辨率，以及更好的立体音效，并基于创作主体针对电影和人性的独特看法，就是 3D 电影应该具备的样子。通过《比利·林恩的中场战事》，李安"第一次"尝试了一种改变电影生产与消费方式的最新技术，以 Immersive Digital（"沉浸式数码"）或"未来 3D"的概念为一个即将到来的电影时代命名。

尽管由于主流影院系统、电影行业标准、市场垄断行为以及受众观影习惯等原因，全球仍然只有五家电影院可以接受《比利·林恩的中场战事》的"顶级"配置版本，但值得关注的是，《比利·林恩的中场战事》也能为各种不同设备的影院提供诸如120帧+2K+3D、60帧+4K+3D、60帧+2K+3D、24帧+3D与24帧+2D等多种版本；针对这些不同的放映版本，李安及其团队都会根据特定的技术条件及其关联性进行专门的艺术表达和重新创作。通过这种方式，李安甚至在孤立无援而又不断反复的"折腾"下，在电影技术革命的基础上，重新反思了自己的技术革命电影。有心的观众、资深的迷影人或专业的影评者，通过对这些不同版本的比较观看和专门分析，应能就技术与电影的最新关系以及李安的电影思想做出自己的基本判断或独特阐释；而世界电影的历史叙述，也将在技术革命的章节里探讨《比利·林恩的中场战事》，并观照该片的数个版本及其特殊意义。遗憾的是，迄今为止，受"好奇心"驱使的李安电影的"冒险"，在北美地区和中国的电影市场上，并未获得应有的预期。

但即便如此，也不能以票房高低来评判李安"冒险"的成败，更不能以技术艺术二元的观点，怀疑甚至否认最新技术之于电影存在的价值；可以肯定的是，连iPad都不太会用的"技术盲"李安，至少已将最大限度的"清晰性"和"沉浸感"这种"革命性"的电影观念，有效地植入到从出品人到演员的各个环节，并在最新的技术哲学的高度上，再一次提出了"元电影"的命题。

早在电影诞生之初，看得更清楚或让观众更多地介入，就是电影技术和艺术发展的重要推动力，并在理论批评的层面上奠定了电影的思想文化根基。从匈牙利电影理论家贝拉·巴拉兹的"电影微相学"与"可见的人"，到法国电影评论家安德烈·巴赞的"摄影影像本体论"与"完整电影的神话"，直至贝尔纳·斯蒂格勒从技术与时间的角度对电影的时间与存在之痛问题的深刻揭示，都在将电影的技术探索导向更加深广的哲学领域。事实

上，关于制作这部影片的动机，李安本人就是不断在用"清晰性"（"主要想把脸看清楚"）和"沉浸感"（"增强观影的亲密感"）来回答各方探询。为了达到这一目标，他也需要不断回到传统的电影或影像即 2D 电影，并在与之进行对比阐释的过程中，凸显 3D 电影技术的哲学内涵。当此片在台北首映接受媒体采访时，李安便谈论过"真实"的"美感"，以及"清晰"作为"内心解剖"与"人性观察"的重要性；而在清华大学与冯小刚、贾樟柯的对谈中，李安将《比利·林恩的中场战事》的"冒险"，描述为"好像重新学习走路"这样一个过程，并强调了自己借影片本身对好莱坞片场制度所进行的"反讽"。

与此同时，在片方发布的视频特辑里，技术总监本·热尔韦从人对"真"（或真实性）的永恒追求角度，解释了有必要在电影中尝试 3D+4K+120 帧的重要原因。在他看来，2D 就像是一幅墙上的图画，虽然观众还可以接受那样的动作呈现，但人们的大脑仍然想要相信只有 3D 才是真实的。出品人罗德里·托马斯也从人类原初的观看经验出发，认为电影自从发明之后仍然停留在一秒钟 24 帧的状态，都还没有被真正地改变过。《比利·林恩的中场战事》便是一个"极为独特"而且"前所未有"的观影体验。另一出品人马克·普拉特则站在"虚拟实境"的高度，充分肯定了影片带来的"清晰"和"真实"及其历史功绩。他认为，李安导演与他的团队，通过不断地实验、修改以及永不停歇的突破，想要采用一种在电影历史上"前所未有"的新技术，以最高帧速率和极高的 4K 解析度，创造无比"清晰"而极度"真实"的新视界，将"虚拟实境"的经验带进一个"全新的境界"，把电影带到一个新的"临界点"。

相较而言，由李安选择并指导过的那些演员，则更能体会这种新技术带来的"沉浸感"。比利·林恩的饰演者乔·欧文便表示，非常喜欢这个故事采用比利·林恩的视点，观众可以通过他的双眼，观看大众对于军人所投射的各种想法并体验军人生活的每一天。艾伯特的饰演者克里斯·塔克也有相似的认识，他认为，就像是身处这部电影之中，观众会真的"化身"

为比利·林恩。比利·林恩姐姐凯瑟琳的饰演者克里斯汀·斯图尔特，同样体验到了就像"活在角色之中"的那种感受。

颇有意味的是，作为"元电影"的《比利·林恩的中场战事》，恰恰与其"清晰性"和"沉浸感"的"革命性"电影观念相辅相成，并以批判性的姿态和反思性的触角，在技术哲学的层面上将"清晰"的电影体验转换为"模糊"的世界观以至"陌生"的人性体察，进而对美国社会文化、伊拉克战争问题以及人性的孤独和异化等现象，给予了独特的聚焦与全方位观照。正是在这一点上，影片体现出令人感同身受的深广性。

可以看出，通过"顶级"电影技术所呈现的清晰画面、纵深景深与观众视角，影片自始至终贯穿着针对电影、影像及其运作机制的反思和批判。比利·林恩之所以成为"美国英雄"，是因为他与伊拉克士兵生死搏斗的经历被一台遗留在战场的摄影机意外拍下；而他所在的整个 B 班，战事间隙回到国内参加的感恩节橄榄球比赛"中场秀"，除了现场的各种"表演"之外，还要通过运动场的超大屏幕面对"收看全国联播的四千万观众"；片中的艾伯特，作为一个野心勃勃的制作人，也总是不停地跟好莱坞联系，想要将 B 班的故事拍成电影；诸如"生活不是电影剧本""刚才那瞬间就像是电影的高潮"等对白，更是将包括战争、秀场与生活在内的一切，都展现为一场无差别的、直指资本逻辑与消费社会的"电影"。因之，人物与观众愈加"沉浸"，画面与声音愈加"清晰"，反而会使世界显得愈加"模糊"，人性也会显得愈加"陌生"。

回到影片里的一次记者招待会。当记者提问："你跟敌人有过面对面的交战，是不是很多士兵都能获得（given）这样的经验？"比利·林恩吃惊地反问："given？"观众前所未有地看到了主人公清晰无比的面部反应。然而，在主人公自己的视野里，除了那个同样清晰无比的、被他压在身下亲手杀死的伊拉克人复杂而又绝望的眼神之外，美国这个清晰无比的世界和在他身边出现的这些清晰无比的人，都已经逐渐模糊以至陌生。在跟战场一样

陌生的秀场，成长中的比利·林恩泪流满面。他最终决定重返伊拉克，摆脱了始终被操纵、被赋予（given）的命运。

美国著名杂志《连线》创始主编凯文·凯利曾经指出，我们的未来是技术性的；当技术拥有了自己的名字，也就拥有了巨大的力量。《比利·林恩的中场战事》所引发的技术革命，也正在拥有自己的名字。

（载 2016 年 12 月 3 日微信公众号"光影绵长李道新"）

《长城》：跨国电影的文化植入法

作为"第一部中美深度合作的超级大片"，需要把《长城》当作一部既属于中国又属于美国的跨国电影；而在好莱坞主宰世界电影工业与全球电影票房的背景下，在中美合作的跨国电影里，美国到底在多大程度上享受跨国电影的主导性与控制力，中国又在多大程度上拥有自己的话语权与能见度，这都是值得认真思考并深入探讨的话题。在某种意义上，《长城》的问题并不是《长城》本身和张艺谋的问题，甚至也不单单是中国电影和美国电影的问题。

事实上，如果把跨国电影当作一个比文学、美术或音乐等跨国艺术更加复杂的文化产品，那么，特定文化在跨国电影中的生产与消费，就应该是一个更加复杂的系统工程，需要在复杂的跨国语境中，在各异的文化背景和价值观念的生产主体与消费主体之间反复游移和持续博弈，并逐渐达成彼此的沟通、互惠和最终的共鸣；尤其是在资讯增速膨胀、技术日新月异的数字化、互联网及全球化时代，对于不同的期待视野而言，跨国电影在技术、艺术、美学以至精神、文化等领域的所得与所失，应该都是正常的。

正因为是中美深度合作的"第一部"所谓超级大片，当我们面对《长城》时，才更加需要把它首先当作一部"典型"的好莱坞出品。尽管从投资角度来看，中国的乐视、中影都是影片的出品方，美国制作公司传奇影业也早被万达影业收购，导演张艺谋和女主演景甜，以及包括刘德华、张涵予

等在内的大量演员也都是中国人,长城和汴梁更是中国的象征,甚至,影片里的怪兽饕餮也源自中国古代传说;但不得不说的是,除了上述,影片《长城》从创意到编剧,从视角到类型,再从制作到宣发等,这些对一部"高概念"的跨国电影而言也同样极为重要的环节,都是出自好莱坞或由好莱坞班底强势介入。几乎是在一种不言而喻的层面上,张艺谋、长城与宋代中国的怪兽都是好莱坞蓄意已久的主动选择,《长城》只是跟《金刚》《哥斯拉》与《魔兽》《环太平洋》等美国怪兽片一脉相承的又一部怪兽片而已;而对于中国电影而言,跟好莱坞进行如此深度的合作,在技术与类型等方面进行大规模的横向移植,本身已是不可多得的开拓。作为导演,张艺谋比任何人都能够体会到这一点,并在各种场合一再表达了自己的无奈、困惑以及有限的争取和对未来的希冀。

从另一个侧面,甚至可以说,张艺谋比他的中国观众更加急迫地想要在《长城》中植入中国文化、生发中国情感并呈现中国价值观。怪兽饕餮的腋下眼、头上花纹及其人性贪婪的寓意,邵殿帅牺牲后飘满夜空的孔明灯葬礼,以及源自王昌龄《出塞》的主题曲老腔摇滚,都是在向中国文化与历史中更加苍凉、雄浑的诗意致敬,也是张艺谋自己较为满意的努力。但也正是在这里,张艺谋式的文化植入法,仍然遭遇部分观众及一些评者的猛烈抨击。

问题的重要症结或许在于:在复杂的跨国电影运作中,"文化"并非等待着某些创作者以个体的自我感知充溢其中的简单受体,也无法通过加入一个个可以明确辨识的"元素"即能成就其应有的主体性。相反,作为一个整体,"文化"是涵泳并浸润在一部电影的所有环节,尤其是主要领域;对于这部具有明确怪兽片类型意识的电影来说,怪兽片的历史演进及其类型套路才是最重要的参照系;而作为"怪兽控"的传奇影业公司老板托马斯·图尔的创意和想象力,也明显优先于张艺谋和中国其他势力;作为男主角的马特·达蒙所饰演的欧洲雇佣兵,从他的视角所感知的怪兽世界和古老中国,才是英语对白影片《长城》最初的缘起和最后的目的。

如此看来，对《长城》和张艺谋的期待可以理解，但对其予以苛责以致谩骂却失之偏激。跟日本战后流行文化标志性作品之一《哥斯拉》在日本和好莱坞的数次翻拍，以及美日合拍的各版《哥斯拉》相比，中国的怪兽片所缺乏的，不仅仅是文化，而且是历史；美中合拍的《长城》所昭示的，不仅仅是开端，而且是跨国主体何以获取共识的难题。

（载 2016 年 12 月 18 日微信公众号"光影绵长李道新"）

《拆弹专家》：香港电影的"我城"书写

今年 4 月 28 日，亦即影片《拆弹专家》公映前后，在网上发布的多款海报上，都有"4.28 改变 8000000 人命运！！！"这一最令人关注的文字信息。或许，对于大多数内地观众而言，8000000 只是一个还不算少却也"不明觉厉"的人口数字，但对影片的宣发部门来说，这便是全部的香港人口。[1] 宣发海报颇为有意地将这一部主要面向内地市场的"主流商业片"，跟所有香港人的"命运"联系起来，其间的深意是值得揣摩的。

实际上，跟当下许多"主流商业片"一样，《拆弹专家》采取的仍是主要由内地公司投资，由香港公司制作并由内地与香港联合发行的运作模式。就此片而言，尽管内地出品方广州市英明文化传播和博纳影业占有主导地位，但香港的寰宇娱乐和梦造者娱乐也是出品方；梦造者娱乐作为制作方，由影片主演刘德华担任最主要的监制；更为重要的是，除了内地演员姜武在影片中饰演头号通缉犯洪继鹏、宋佳饰演男主角"拆弹专家"章在山的恋人李嘉雯之外，该片其他主创几乎都是香港电影人：导演邱礼涛 1961 年出生于香港，先后毕业于香港浸会大学和岭南大学，应该算是"土生土长"的香港人；编剧李敏也为香港本土的电影工业默默付出了很多。作为受人瞩目的编导组合，两人近年来多有合作，仅在 2017 年便有共同合作的四部影片上映。其他主要演员中，姜皓文、黄日华、石修和廖启智

[1] 据香港特区统计处 2016 年 8 月 11 日发表信息，2016 年年中，香港人口临时数字为 7346700 人。载《香港 2016 年年中人口增长 0.6% 至 734.67 万》，2016 年 8 月 12 日（http://finance.ifeng.com/a/20160812/14731275_0.shtml）。

等，都是在香港电影界摸爬滚打很多年并为观众熟悉的老面孔。从根本上来说，这是一部接续香港警匪片脉络，并在近年来拍摄的一系列警匪片如《寒战1》（2012，梁乐民、陆剑青导演）、《寒战2》（2016，梁乐民、陆剑青导演）、《风暴》（2013，袁锦麟导演）和《赤道》（2015，梁乐民、陆剑青导演）等基础上，进一步探索类型方向并展开"我城"书写的电影作品。

香港电影的警匪片脉络及其"我城"书写，跟香港作为一个似乎只有"城籍"的城市本土文化密不可分，并在"城籍"与"国籍"认同的相互撕扯和彼此交互中，呈现出非常复杂而又十分独特的精神气质。1967年"六七暴动"之后，为了解决香港市民与港英政府之间的紧张关系，以及抵抗内地与香港之间的政治侵扰，港英当局从1969年开始加强香港年轻人对香港的归属感；1971年的《移民法》，也使作为英国殖民地的香港开始走上回归中国或自我认同的道路；而在1975年上半年，香港作家西西在《快报》上连载了她写于上一年的小说《我城》，开创了香港本土城市文本之先河，并对四十多年来的香港文化产生了重要的影响。书中"天佑我城"的名言，是能感动香港读者的内心，尤其能够深植于跟导演邱礼涛一样出生于1960年前后，并从80年代中后期开始崭露头角的一代香港电影人。这些电影人中，同样包括杜琪峰、韦家辉、陈德森、高志森、王家卫、张之亮、陈嘉上、李仁港、刘伟强、麦兆辉、叶伟信、陈木胜、周星驰、马伟豪、阮世生、林超贤等电影编导。就在他们可以通过文字和映像感受并分辨自己所在的这座城市的时候，香港正在成为一座期待有"上天"庇佑的"我城"。只不过，在杜琪峰、韦家辉的"银河映像"出品和刘伟强、麦兆辉的《无间道》系列等警匪电影中，"上天"的意志被经常转换成一种类似宗教情感的因果循环和宿命意识，而在邱礼涛导演的这部《拆弹专家》里，刘德华饰演的拆弹专家章在山则会直接强调"上天"的意义："拆弹不是你想做就能做，是要上天批准的。"或者："我很感激上天，让我用生命去保护生命。"影片最后，践行了诺言的拆弹专家，终于以"上天"的旨意和自己的生命，阻止了匪徒炸毁红磡隧道的图谋，庇佑了整个香港。

这也是香港电影及其"我城"书写在当下的重要征候。从20世纪80年代以来迄今，香港警匪片也在类型元素及其精神气质的层面上不断探索，形成了较为成熟、完备而又开放的类型生态，并成为香港电影中最有原创性和影响力的类型之一。作为动作警匪片，《拆弹专家》以巨额制作成本打造枪战爆炸血拼的震撼场面，增强了匪徒危害香港的亡命性和恐怖色彩，并以英雄叙事的平民化策略，表现了香港警察为港牺牲的无奈和悲情；而影片中的香港，是一座充满了危机并被资本吞噬却又总受"上天"庇佑的"我城"。相较于成龙不无打斗机趣和浩然正气的警察故事，吴宇森充满仁爱情义和暴力美学的英雄相惜，以及梁普智、麦当雄、李修贤和林岭东等引人入胜并个性独具的警匪角力，甚至杜琪峰、韦家辉和刘伟强、麦兆辉的卧底叙事与身份迷失，《拆弹专家》不仅走向了大制作、大场面的大片路径，而且在对"我城"的执念中走向了由"上天"所指引的信仰境界，这无疑是一种明朗而又坚定的自我认同和内在信念，支撑着香港警察尤其"拆弹专家"用生命去保护生命。而从另外一个角度来看，这种大片路径和信仰境界，不仅有助于改变香港警匪片的生产和消费格局，而且可以在很大程度上缓解内地资本对香港影人的压力，在"主流"的精神层面寻求与内地更好的沟通。

香港警匪片的大片路径和信仰境界，在最近几年拍摄的一些影片中已露端倪。《风暴》同样由刘德华担任主演并监制，制作规模在香港电影中罕见。影片中，除了上帝视角一样的空中俯瞰航拍，还在启德机场旁边搭建了一比一的中环；劫匪利用几百万美金的重装备抢劫运钞车，中环二十分钟的爆炸和地陷场面，更仿佛烈火战场，惊心动魄。影片中，小女孩被杀一段，浑然一体的镜头剪辑、音乐铺陈与角色忏悔，同样令人印象深刻。导演袁锦麟曾解释："我最想表达人在绝望的时候，面对最爱的人完全无力的状态，那时候人会做什么，如果没有宗教没有信仰，他只有向天求救。我写剧本首先是从人性的角度出发。至于音乐，是为了表达电影救赎的主题，感觉好像是天上来的声音一样，作曲金培达也同意放这种音乐。我希

望《风暴》不只是警匪片,而是提升到更高的境界。"[1] 对警匪片类型更高境界的追求,以及救赎主题的展开,特别是人在绝望时刻的"向天求救",恰如"天佑我城"的祈愿在影片里重现。

《拆弹专家》中,不断出现并逐渐增强的炸弹危机,同样对香港警队EOD(爆炸物处理小组)提出严重挑战。如其英文片名 *Shock Wave* 所显示的一样,充满着"撞击"和"震荡"。在这部投资1.8亿港元的大片里,各种撞车、爆炸、枪战、血拼场面无不令人血脉贲张。来自内地的悍匪跟香港本地的资本大亨勾结,带着各式重武器跟警察火并,使香港成为炮弹横飞的战场。后半段,匪徒甚至试图炸毁香港最重要的地标之一红磡海底隧道。为了营造震撼效果,制作方面没有使用日益高超的CG特效技术,而是以认真严谨的工匠精神,花费上千万港元搭建了1:1的红磡隧道。在年轻警察(蔡瀚亿饰)被绑上悍匪自制的炸弹背心出现在人群之中的段落里,章在山拼尽全力也无法拆除炸弹,只好眼睁睁地看着年轻警察殉职;而在红磡隧道惊险至极的排爆过程中,章在山献出了自己的生命,编导者没有因循一般商业电影的逻辑采取"大团圆"的结局。作为一个香港导演,邱礼涛明知红磡隧道是香港心脏的动脉,对香港有着重大的经济、文化和社会意义,[2] 红磡隧道危在旦夕但也终得挽救的命运,无疑是邱礼涛通过电影对"我城"的忧患注视和悲情书写。影片最后的葬礼,更将这种"上天"庇佑香港的情绪表达得淋漓尽致。

(原题《〈拆弹专家〉与香港电影的"我城"书写》,载《艺术评论》2017年第7期)

[1] 张瑞:《导演袁锦麟解读〈风暴〉:我最喜欢拍人性黑暗面》,2013年12月17日(http://news.mtime.com/2013/12/17/1521860.html)。

[2] 胡广欣:《独家专访导演邱礼涛:〈拆弹专家〉是怎样炼成的》,《羊城晚报》2017年4月28日。

影人感怀

只为明星狂：中国影迷诞生记

每一部影片都有相应的作者，但每一个影迷都没有名字。

没有名字的影迷端坐在暗黑的电影院里，用热切的目光凝视着银幕。周围的环境仿佛梦幻，银幕上的一切熟悉而又陌生。

不是制片、导演和演员们创造了电影，而是影迷的无私奉献和疯狂激情创造了它。诞生于积弱国运和乱世之秋的中国电影，只有等到了它的影迷才算起步。

这是一个特殊群体的艰难发生，也是一段痛苦享乐的心路历程。

对于中国电影来说，作为单数的第一个影迷已不可考，但作为复数的第一批影迷姗姗来迟。在 1923 年底国制影片《孤儿救祖记》拍摄完成之前，中国观众的欲望投射主要集中在欧美各国倾销来沪的疯狂闹剧和侦探长片之上。从 1896 年 8 月至 1923 年底的二十多年时间里，西方人利用或匪夷所思或斑驳陆离的视觉奇观，部分满足了中国人从银幕上猎奇探秘的心理。然而，在这样一个欧美电影单向传入中国的时代，舆论几乎置电影及其观众于死地。

由于在 1920 年前后，输入中国的欧美电影大多是《火车大劫案》《银行大劫案》《铁手》《黑衣盗》《蒙面人》《红圈》一类的盗匪片和侦探片，而上海等地的各种社会犯罪如诈骗、抢劫、绑架、杀人、放火等的发生率以及各种社会毒赘如乞丐、娼妓、赌徒等的数量，也始终居高不下，且有

愈演愈烈之势。面对这种现象，舆论很容易也很希望在两者之间找到一定的联系，进而将产生各种社会恐怖和不安的根源，归结为上述那些"有意诲盗""卑劣浅陋不值一顾"的欧美盗匪片和侦探片。实际上，到1934年，在评述20世纪20年代前后输入中国的"舶来影片"之时，作者还为美国侦探长片列举出七大"弊端"，并明确地表示，这些侦探长片运到中国以后，"种恶因的是美国人，食恶果的却是中国人"，因为海上阎瑞生谋害莲英以及白昼抢劫、开枪拒捕、绑架肉票，还有1923年的临城劫车等案，多半采用的就是美国侦探长片中不断宣示的各种"动作"。更有甚者，还有作者发表文章，将扑克和轮盘赌这两种赌博方式的"风行"，都归结为外国影片输入中国之后的"魔力"。可以看出，当最早一批欧美电影闯进中国最早一批电影观众的视野之时，猝不及防的中国舆论怀揣前怕豺狼后怕虎的恐惧，更加倾向于将电影想象成毒害观众的十恶不赦的天敌。

好在到了1923年底，上海的明星影片公司拍摄了第一部轰动全国以至东南亚的影片《孤儿救祖记》。在虹口爱普庐影戏院试映时，门票每张一元，是当时高等客饭的价格，一些外国片商也纷纷购买拷贝；《孤儿救祖记》的成功，使明星影片公司还清债务后还有双倍利润。潸然泪下的苦情和传统道德的遗绪，第一次征服了舆论，也第一次赢得了男女老少的芳心。无论是在十里洋场的高等戏院，还是在京腔京韵的茶楼酒肆，甚或俗语俚声的窄巷棚户，观众都在期待着两个非同一般的银幕人物：饰演寡母的王汉伦与饰演孤儿的郑小秋。正是这对"孤儿寡母"，培养出中国电影史上的第一批影迷；反之，也正是这批影迷，造就了中国电影史上最早的两个电影明星。在1924年天津发行的《电影周刊》里，有文章谈到天津电影园放映《孤儿救祖记》的情形。作者描述，离影片开演还有20分钟，除了前两排座位尚有空余之外，电影园已经基本满座；影片开始后，作者不断地被感动得落泪，偷偷地扫视观众，很多人都是涕泪交流。此后不久，又有文章将王汉伦推举为"中国演员将来有为大明星之希望者"中第一位，因为她扮演的角色"形态逼真""恰得分际"，尤其是在"睹花伤心"一场，演来悲苦

万分、痛泪直流,真是谈何容易!确实,王汉伦就是以这样真切的悲情打动了所有的影迷,即便是在几年后的南洋各地,也有众多的拥戴者。据电影史家沈寂记载,当王汉伦应南洋片商邀请,去南洋各地登台表演之前,就有很多影迷拥到她下榻的旅馆,要求目睹芳容。"王汉伦办公室"的办事员在门口挡驾,当场宣布:"王小姐在正式登台之前,不接见任何人;但是可以买一张由王小姐亲笔签名的照片,每张五十元。"影迷们虽因见不到王汉伦而倍感失落,但能得到一张由她签名的玉照也很高兴,便纷纷掏钱,一小时之内就卖掉200多张。尽管收入大都装进了片商的腰包,但王汉伦在华人影迷中的号召力可见一斑。

《孤儿救祖记》提升了国产电影的声誉,苦情传统拯救了中国的第一批影迷。在痛苦的享乐中,中国影迷终于可以名正言顺地走进电影院,尽情发泄他们的感情和欲望,挥洒他们的泪水和笑声。

20世纪20年代中期以后,跟范伦铁诺、小范朋克、丽琳·甘许、玛丽·璧克馥和葛丽泰·嘉宝等好莱坞明星一样,杨耐梅、张织云、宣景琳、陈玉梅、胡蝶、阮玲玉、陈云裳以及金焰、高占非、刘琼等电影明星开始影响中国影迷,并在他们的心目中占据不可替代的重要位置。颇有意味的是,大量中外明星趣闻逸事的文字图片以及许多定位明确设计专业的影迷杂志,为影迷获取信息或表达心境提供了不可多得的环境。据不完全统计,从1925年到1937年,就有120种以上的电影杂志问世,包括《电影画报》《荷莱坞周刊》《影戏生活》《电影明星画刊》《银幕与摩登》《明星家庭》《影迷周报》《影迷新报》《影城》《花絮》《明星特写》等在内的大多数电影杂志,都是比较有名的影迷读物;甚至在1938年至1941年短短四年间的上海"孤岛",也有50种左右的电影杂志创刊,其中,含有"影迷"二字的刊名就有《影迷画报》《影迷世界》《影迷良友》等数家。

梦幻好莱坞不仅催生了中国的好莱坞梦想,而且在中国培养了一批

不可救药的好莱坞影迷。在 1931 年 5 月出版的《电影月刊》上，登载着一封半文不白的、由"中国上海"写给好莱坞明星琵琶·但妮尔（Bebe Daniels，又译贝贝·丹尼尔斯）的《情书》。《情书》内容如下：

琵琵吾渴念的人儿：

假使吾生长在美国，假使吾和你能有一分钟的会见，一分钟的谈话，那是如何幸福啊！假使你肯伸出你纤纤的玉手，纳入吾粗糙的掌中，吾愿意放弃天下一切的至宝；假使你给吾一个多情的微笑，吾愿以全部的青春奉赠；假使你再以一枚温柔的甜吻相许，吾愿意牺牲，甚至吾底生命。但是吾们非但关山万里，而且远隔重洋。把你的芳名低低唤着，但是这柔弱的声音，渡不过那辽阔的洋面。

实际上，经典好莱坞的黄金时代，也是好莱坞电影影响中国的全盛时期。包括琵琶·但妮尔、珍妮·盖诺、玛丽·璧克馥、葛丽泰·嘉宝等在内的好莱坞影星，她们的音容笑貌、一举一动，都会牵动着上海观众的身心。大到她们主演的每一部影片，小到她们豢养的每一只猫狗，影迷们都会娓娓道来、如数家珍。去往"高尚""伟丽"的首轮影院观看美国影片，在沙龙、舞场中谈论或在生活里模仿美国明星及其衣食住行，在很大程度上引领着 20 世纪 30 年代以来的社会时尚。在 1931 年 9 月《影戏生活》第 1 卷第 36 期上，便有好事者将 26 位好莱坞"明星的头衔"一一列举，其中，茂拉劳为"绝色妖妇"、威廉海恩士为"老面皮"、雷门诺伐罗为"贞男"、克莱拉宝为"热女郎"等，不一而足。可见中国影迷心中的好莱坞，已是一片星光闪耀、神秘诱人的梦想天堂。

与此同时，中国影星的中国影迷也在与日俱增。1932 年至 1933 年间，上海的《电声日报》和《明星日报》先后举行了轰动全国的"电影明星影片空前大选举"和"影后大选举"。尽管不无炒作和操纵的嫌疑，但两次下来，胡蝶均以超过 1 万张的得票荣登榜首，成为无人能匹的"电影皇后"。

胡蝶在影迷中的地位和影响力，有《影戏生活》第1卷第46期提供的文章《蝶迷》为证：

> 美人！美人！既能倾人城，又能倾人国；丽质天生倾人心。胡蝶！胡蝶！谁都不能敌，独步影坛无人敌！明星！明星！张三称明星，李四称明星；不是胡蝶不是星。胡蝶！胡蝶！琵丽不能敌，珍妮不能敌；足称中外美人敌。我爱！我爱！美既使我爱，艺更生我爱；不是胡蝶我不爱。胡蝶！胡蝶！艺既无人敌，美更无人敌；愿蝶永永无人敌。一张！一张！见一张买一张，一张又一张；蝶照已藏百数张。蝶迷！蝶迷！人道我着迷，称我胡蝶迷；实实在在我不迷。

"蝶迷"们一遍又一遍地观看胡蝶主演的影片，一张又一张地收藏胡蝶在场的照片，谈论一点又一滴胡蝶生活的断片，乐此不疲、无怨无悔。"蝶片""蝶照""蝶事"，烘托出"蝶迷"的痴心与苦情。但毋庸讳言，是影迷的热情和拥戴，使大多数明星光彩照人；也是影迷的推波助澜，使大多数明星走上了肉体和精神的不归路。

在中国，明星如此脆弱，影迷如此伤心。

在中国，总有一种特殊的"影迷"，携带令人目眩的金钱和权力，轻佻地走向普通影迷无法企及的圣地。应该说，在"蝶迷"们心中，最大的敌人不是国外的琵琵·但妮尔，也不是国内的阮玲玉，而是权倾当朝的国民党高官张学良和戴笠。

1931年11月20日的上海《时事新报》，刊载了广西大学校长马君武题名《哀沈阳二首》的打油诗：

> 赵四风流朱五狂，翩翩蝴蝶最当行，
> 温柔乡是英雄冢，哪管东师入沈阳。

>告急军书夜半来，开场管弦又相催，
>
>沈阳已陷休回顾，更抱佳人舞几回。

诗作爆出影星胡蝶与东北边防司令长官张学良的一段"公案"，尽管"公案"以误会起始，但折射出国人及影迷内心的隐衷。实际上，这种无法遏制的失落感和愤怒感，并非无的放矢。沈醉在《我所知道的戴笠》一文中，多次提到抗战后期胡蝶与国民党中美特种技术合作所主任戴笠的特殊关系。影迷心中的一代"皇后"，此时已不可避免地屈服于政治和权力。尽管早在抗战爆发之前，胡蝶就开始逐渐淡出影迷的视线，但戴笠的行为，肯定还会刺痛那些曾经狂热的"蝶迷"。

其实，早在杨耐梅、张织云尤其阮玲玉身上，影迷们已经感受到了这种来自金钱和权力的刺痛，并以超速的遗忘或极端的行为回馈他们的偶像。20世纪20年代中期，因主演《玉梨魂》《诱婚》《空谷兰》等影片而"艳名远扬"的富家小姐杨耐梅，一度是影迷眼里的"风骚明星"。按影星龚稼农的回忆，1925年，杨耐梅的生活琐事，就被具有好奇心的影迷渲染传播，弄得街头巷尾、茶楼酒馆，"人人无不以谈耐梅为见多识广"。这时的杨耐梅，几乎左右着上海滩最炫的时尚。在烫发之风刚刚兴起之时，杨耐梅就偕其好友华珊，别出心裁地把秀发烫得出奇地高，令人侧目；同样，各种标新立异、珠光宝气的服饰，经杨耐梅用过之后便会到处流行。然而，敢出风头的杨耐梅，也引起独霸济南的军阀张宗昌的注意。因慕杨耐梅艳名，张宗昌特派专人到上海，请赴济南一行，商讨所谓的"投资拍片"事宜。从济南回到上海之后，满载而归的杨耐梅组织了耐梅影片公司，春风得意、阔极一时。遗憾的是，获得虚荣的杨耐梅正在失去影迷的支持，缺乏力作的明星迟早要被她的影迷所抛弃。当30年后的杨耐梅在香港流落街头、沦为丐妇的时候，不知她的那些曾经的影迷在哪里？！

另一位"银幕艳星"和"悲剧圣手"是张织云。本来，为了感激导演

卜万苍的知遇之恩，张织云在大中华影业公司和明星影片公司拍了《战功》和《可怜的闺女》等影片。之后，张织云便与卜万苍坠入爱河，接着举行了婚礼。然而，当风流成性的"茶叶大王"唐季珊出现在张织云面前，以私家汽车载着她出门兜风，并被影迷重重包围的时候，张织云的虚荣心得到了极大的满足。借拍摄影片《玉洁冰清》时结下的怨气，张织云义无反顾地离开卜万苍，投入唐季珊的怀抱。可是，得到张织云之后的唐季珊，不久便故态复萌，跟联华影业公司最有才华的电影女明星阮玲玉同居，并由此引发阮玲玉自杀的悲剧。

阮玲玉的悲剧，不仅令社会各界叹惋，而且令所有影迷神伤。影迷们对阮玲玉的感情，在1931年8月《影戏生活》第1卷第32期一篇名为《谈我所认识的几位明星》的文章中显出拳拳之心：

> 谁也不能不承认，在中国电影复兴时代中，她是一位灿烂的明星，她的表情可以叫作热而哀，在她的一笑里，充分地显出她的妩媚，令人陶醉；在表演悲哀的时候，具有令人心痛而怜爱的可能，又如《恋爱与义务》里，当杨乃凡（阮玲玉饰）在量她儿子和女儿的衣服的时候，她想上去热烈地拥抱，但忽发生一种警觉，使她顿时收回她已放的手，她的泪已在淌下来了，这种悲哀的内心表情，真能使人流泪。在这里，吾们立可认识她表演的功夫了，可惜她玉体消瘦，没有健美的体格，这我十二分的希望她快快地锻炼。

阮玲玉的噩耗震惊全国，葬礼备极哀荣。有一点可以肯定，在送葬的人流中，数量最大的一群，仍是那些一直担心着阮玲玉"玉体消瘦"、希望她"快快锻炼"的无名影迷。如果说死亡是一个电影明星的不幸，那么大量影迷伤心如绝的泪水，已将这种不幸打磨成一个电影明星的永生。

中国影迷，为享乐而痛苦，在痛苦中享乐。这是一种根深蒂固的宿

命,在中国文化的天空里盘旋。

(发表于《南方周末》2005年5月5日,此为未删节稿)

电影广告：招考女演员

20世纪20年代中国的电影广告中，有一种广告形式颇为引人注目，这就是招考演员的广告。

1922年3月间，中国第一所培养电影专门人才的学校"明星影戏学校"成立。4月2、3、4日为第一届新生入学考试日期，此举轰动了上海滩，看热闹的人阻塞了学校所在地贵州路。最后，明星影戏学校一共招收到87人，其中，有梅君等男生70人，周文珠、余英等女生17人，女性数量快要达到了男性数量的四分之一。

明星影戏学校为中国电影界招考演员开了先例，同时也表露出此举所蕴含的中国文化特征。其中，最重要的一点便是：至少在20年代，女子从事电影表演，需要冲破来自自我和外界的巨大阻力。

从当时的电影广告中，我们总能感受到这一点。

在1924年5月2日天津电影周刊社发行的《电影周刊》第9期上，一只不知名的电影机构北京福禄寿影片公司，打出了《添招女演员》的广告：

> 北京福禄寿影片公司日前招考，男艺员闻已足额，女演员尚属缺乏。故再登报招取。其考试科目之最要者，为游泳骑马及乘自行车云。

可以看出，此时中国电影界，演员队伍的"阳盛阴衰"形式已十分严重，尤其在上海之外的北方古都，女性的"开放程度"更为有限，即便是

能骑马游泳骑自行车的女子，怕也是千载难逢了。

两年过后，人们对电影女演员的成见可能有些改变，愿意成为电影明星的女性也可能多了起来。因为征求女演员的广告，不再存一种渴盼的姿态，而是还有诸多要求。从登载在1926年4月21日大中华百合影片公司发行的《同居之爱》特刊上的广告《征求女演员》，便可感到这种时代的微妙变迁：

> 本公司征求女演员，凡身家清白，受过教育，无论有无影戏知识，凡有志于银幕艺术而愿加入本公司为演员者，请每日上午10时至下午5时亲带最近照片，至本公司剧务部报名可也。

尽管如此，20年代的中国，仍然远非中国女性大做明星梦的天堂。相反，社会的动荡不安，城市的秩序混乱以及人心的"不古"，仍然使广大妙龄少女把银幕视为畏途。1926年7月1日上海民新影片公司发行的《民新特刊》第1期，《上海民新影戏专门学校续招女生广告》中的"求女若渴"之心，仍然昭然若揭：

> 本校上次招考，应试者颇为踊跃，足见社会人士对于银幕事业之热忱。惟女生寥寥无几，多因校址偏僻课后往返不便所致。同人筹思再三，对于女生特兴通融办法，由本校供给膳宿，以免有志者抱向隅之憾。惟课余须在民新公司摄制部实习，其他一切待遇与男生同。
>
> 学额：20名；资格：中学毕业及有同等学力者；费用：学费讲义费膳宿费及其他练习上须用之器械物品概由学校供给；试验科目：国文、姿态、表情。考试时间：随到随考。

就是这样的千呼万唤，让一个一个勇敢的女性走上了中国银幕。尽管总的来看，她们大多并不优秀，但在20年代的中国电影史上，我们仍然看

到了王汉伦、丁子明、胡蝶和阮玲玉等杰出的非凡创造。

　　是各类炫目的"招考女演员"的广告，把她们引向事业的辉煌。否则，她们可能像她们的祖辈一样，为糟糠妻，为贵人妾，为成群的子女直至终老。

　　　　　　　　　（原题《广告：招考女演员》，载《当代电视》
　　　　　　　1999年第6期）

中国影迷：在 1931

1931年5月出版发行的《电影月刊》杂志，一年三个月后再版。主要是因为上面有一篇"令人发指"的情书。

这篇登在杂志显要位置的《情书》，寄信人没有署名，收信人是好莱坞女明星 Bebe Daniels。琵琵·但妮尔曾与好莱坞喜剧明星"罗克"（哈罗德·劳埃德）合演了连集《寂寞的罗克》等大约 200 部喜剧短片，此后又与派拉蒙影片公司签订长期合约，在西席·地密尔导演的《男性与女性》(1919)、《为何换妻》(1920)等影片中担任女主角。在这些无声影片里，琵琵大多饰演轻佻、调皮、热情的喜剧性角色，深受欧美及中国观众喜爱。

《情书》最精彩的部分是这样写的：

琵琵吾渴念的人儿：

假使吾生长在美国，假使吾和你能有一分钟的会见，一分钟的谈话，那是如何幸福啊！假使你肯伸出你纤纤的玉手，纳入吾粗糙的掌中，吾愿意放弃天下一切的至宝；假使你给吾一个多情的微笑，吾愿以全部的青春奉赠；假使你再以一枚温柔的甜吻相许，吾愿意牺牲，甚至吾底生命。但是吾们非但关山万里，而且远隔重洋。把你的芳名低低唤着，但是这柔弱的声音，渡不过那辽阔的洋面。

期待里蕴蓄梦想，深情中饱含惆怅。如此纯粹、如此动人的情感表达

确实不太多见。这是在1931年7月底，再过一个多月，"九一八"事件爆发，电影界反对帝国主义的呼声高涨。实际上，在当年6月的《电影月刊》上，编辑周世勋就不仅提倡多摄"国耻影片"，而且亲自题词：东北底惨痛！愿读者勿当作银幕上的泡影，看过一幕忘记一幕！

就是在这样的背景下，这位崇拜琵琶的中国人，用他天真幼稚的白日梦，向世人证明了中国"影迷"的存在及其独特性。

《情书》采用"五四"新文化运动时期特有的白话文文体，浅白中透出清新，又颇似徐志摩、戴望舒，语气甜蜜而略带忧伤。从其不顾一切追求理想中的"人儿"的动机看来，作者无疑受到过新文化思想的熏陶，应是属于"智识阶级"中人。

应该说，"影迷"是社会文明的产物，也是电影文化的果实。由于大多数"影迷"都是电影明星迷，所以影迷文化不可避免带有浓厚的爱欲色彩。也正因为如此，无论何时何地，"影迷"都要冒险。第一种危险来自自身，"影迷"必须彻底失去自我，或者把自我的欲望彻底投射到对象身上去，才能成为一个合格的角色；第二种危险来自明星，这些绝对的表里不一者。一方面，他们需要"影迷"，为自己制造声势；另一方面，他们中的一些人内心鄙视"影迷"，在他们看来，"影迷"都是一些幼稚的情感狂热患者；最后一种危险来自社会舆论，尤其来自"智识阶级"阵营的声音，往往公开嘲笑或训诫"影迷"，以为"追星"不过是一种空虚、昏迷心态的折射。故而，只有少数"影迷"愿意在大庭广众间暴露自己的身份。

琵琶的影迷登场的时候，其实也是"犹抱琵琶半遮面"。你不可能从写得一手新鲜白话的"智识阶级"文人那里，索要一份未免有点"下作"的签名。所以，琵琶的渴念者肯定会隐姓埋名。这样，我们面对1931年的这份"影迷"的经典情书，始终找不到它的发送者。

我们只好寻找另外的线索。我们找到了。情书中，匿名者不是"我"，而是"吾"。它是我们这个民族语言中的历史语汇，它活动在过去而不是现在的书本中。中国现代文学的第一篇小说即鲁迅写于1918年的《狂人

日记》,其中的主人公,即使是一个"狂人",也已经自称是"我"而非"吾"了。我们设想,远在美国洛杉矶的琵琵,当她收到这封来自中国的情书后,如果"心有灵犀",要写一封回信的话,"你的"不写成"your",而写成莎士比亚时代的"thy",该是多么好笑,而又多么荒诞,多么不可思议!

这是一种注定。"影迷"在1931年,注定会走向孤独。

话说回来,中国"影迷"在1931年,确实以一封情书,以一种少见的勇敢姿态,迎来过他们生命中短暂的辉煌。

(原题《影迷在1931》,载《当代电视》2000年第7期)

女星不归路：光芒中沉没

自杀是一个沉重的话题。

电影明星的自杀，不仅沉重，而且轰动。轰动过后是平静，有谁认真地去思考，在万丈光芒中，沉没的是什么？

粗略统计，中国早期电影明星中，自杀者具有明显的性别选择趋向——女性远远多于男性。仅有的一位男明星白云，迟至 1982 年 64 岁时，才因生意惨淡身患癌症走上不归路；而女明星毛剑佩、艾霞、阮玲玉、英茵等，都在她们事业的高峰期决然弃世。这一巨大反差，或可令事件的内在含义，昭然若揭。

只需要进入她们的作品，便可以发现，她们曾经怎样生活过。无疑，对于一个电影演员，她们生活在现实和银幕的双重环境之中；而对于一个颇有文化素养和艺术天分的优秀演员，银幕的生活或许更为重要。恰好，以上几位女明星，就是这样的优秀演员。悲剧还没有发生就可以预见。

银幕的生活是文化的寓言。早期中国电影里的女性形象，始终在为自己的生存、子女和爱情奔波；她们注定是封建制度的牺牲品。只有少数女子可以像《花好月圆》中的少女张素珍一样获得幸福，那大多是在喜剧片中。明星们知道，这种幸福不仅短暂，而且虚幻。实际上，在她们主演的一部又一部影片中，她们已经不止一次模拟过死亡。

最先将现实生活与银幕生活混同的，是毛剑佩。1927 年，毛剑佩在明星影片公司的《侠凤奇缘》里，饰演一"为人清高"的"当代文豪"的女儿，

她"聪明伶俐，有女才子名"。影片里，她遭到一个"狼心狗肺之阴险小人"的侮辱，投入湖中。没有想到，几年后，她会自动弃绝生命。一如她曾经主演过的影片《人面桃花》，忧伤而又悲怆。1931年9月，《影戏生活》第1卷第37期蒋信恒的文章这样"追记"毛剑佩：

> 不良的环境，万恶的社会，摧折了我们的一朵有艺术的银幕之花，红氍毹上只留存余音袅袅，众香国里湮埋了一颗灿烂的银星毛剑佩。她那娇憨活泼的举止，绮艳别格的新装，使人陶醉。

毛剑佩，这位在一般电影辞书里难以找到其生卒年限的中国影星，用自己的死亡为后来走投无路的女明星指引着方向。对于她们来说，死或许是解脱。

1934年除夕，22岁的艾霞步毛剑佩后尘。死前，她写了一首白话短诗：今天又给我一个教训／到处全是欺骗／我现在抛弃一切／报恩我的良心。

人们记得，就在前一年，这位常在上海各大报纸副刊发表文章、文风简洁的"才女"，还在明星公司编写并主演了一部影片《现代一女性》。《明星月报》1933年第1卷第2期发表了她编写的影片《本事》。《本事》第一段是一句话："上海的夜，一个淫器的梦。"《本事》结尾，艾霞是这样为自己扮演的女主角设计出路的：

> 可是，走，头也不回，她走了。她是出了狱，恋爱的牢笼再也囚不住她了；前面有的是光明的路，走，海阔天空。如今的葡萄已不是从前的葡萄了！

人们没有想到，这是艾霞最后一次渴求"光明"。从此，她"头也不回"地走向永久的黑暗！只有女性，只有这样的女明星，才会选择这种告别人生的方式。

更大的悲剧降临在阮玲玉身上。艾霞死后的当年，阮玲玉主演以艾霞遭遇为蓝本的影片《新女性》。主人公韦明服毒自杀时，阮玲玉的表演创造了中国电影史上的经典。起初，阮玲玉没有更多的表情，随着吞服一片又一片的安眠药片，她的眼神起了错综复杂的变化，逐渐流露出心灵深处对于生活的渴望和对于死的迷惘。一切的悲愁、畏惧和愤怒，随之倾泻而出。这场戏拍完，她的神经已快支持不住，停拍以后半天也没有平静下来。

迄今为止，人们还在为此赞叹阮玲玉精湛的演技，但是，当时的阮玲玉，是在以何等的勇气，用自己的生命体验一个同道者的死亡！不到一年，1935年3月8日，如日中天的阮玲玉，像艾霞也像她演过的韦明一样，服毒自杀。人们已经不容易将她的死与现实生活和银幕体验截然分开。

英茵的最后一部作品是大成影片公司1941年拍摄完成的《肉》，她主演贫家女梅香。梅香的经历是：当使女、遭强奸、产私生女、沦为妓女、被旧友羞辱、刺激至深、默默辞世。由桑弧编剧的这部影片，几乎浓缩了一个社会下层女性所有的悲惨命运。这样的命运由英茵演绎，近于残酷。此时的她才23岁，对青春和爱情都有美好的幻想，对改变命运的力量即反帝反封斗争也曾寄予努力。在此之前，她参拍过一些国防电影作品，并主演抗战电影作品《保家乡》。在这些作品中，女人的命运随着民族的命运改变了传统的色彩。但她没有想到，抗日战争后期，她还会在"孤岛"上用自己的身体，讲述一个她总想摆脱也始终无法摆脱的故事。

她终于发现，自己不仅无法"保家乡"，就连保住自己的爱人也不可能。被日本特务机关杀害的爱人的坟墓，也成为英茵葬送一切生命留恋之地，就像《肉》中的梅香，沉默中蕴涵太多的痛楚。

其实，如果不问结果，寻求自杀方式的中国早期女明星远远不止以上几位。至少，夏佩珍、宣景琳和周璇等，在她们人生的某些阶段，也曾试图采取这种离开世界的主动方式。说她们是弱者，不太可信，因为，她们比她们的同龄人幸运得多也勇敢得多地走上了银幕，并且，她们也付出了更多的努力和代价。相对于那个时代的女性，她们是强者。

那么，她们为什么要弃绝生命，尤其是在光芒四射时选择沉沦？

当然，就像当时的所有正义的舆论所言，是社会杀害了她们；但是，透过这一层，我们还能发现另外一个杀手，那就是电影。

是她们朝思暮想的那片银幕，为她们圆梦之时撕裂了她们的梦想：她们中的优秀的天资聪颖者，首先看到了这种无法目睹的惨景。她们一次又一次悲痛欲绝地死在银幕上，却为影片公司和电影院带来了高额票房。当死亡被拍卖的时候，她们天真淳朴的灵魂正在死去。

在光芒万丈中，沉没的是一代中国女性美丽的憧憬。

（原题《几位早期中国女影星的不归之路——光芒中沉没》，载《当代电视》1999年第1期）

邵逸夫：绵长的光影

直到1990年春天，我才在古都西安第一次听说邵逸夫这个人，并有幸在西北大学目睹了这位商界巨子精瘦干练的背影。那一天，西北大学校园里的白玉兰骄傲绽放、清香阵阵。邵逸夫出席了由他捐资一千万元港币并倾心关注的西北大学图书馆落成典礼。这是邵逸夫于20世纪80年代末在内地捐建的首批十所高校图书馆中的一座，也是西北地区的首座逸夫图书馆。我迫不及待地进入其中，在目送邵逸夫背影远去的同时，突然察觉到自己终于结束了身心的流浪，重新回到了书的故乡。

没有想到，四年后，我便有机会坐在北京前海西街的一座前朝王府里，沉浸在20世纪20—40年代的老旧影刊中，不断地照面邵逸夫及其兄弟们。那是一个家族企业为了生存和发展左冲右突、里应外合却又常被围攻、总遭诟病的过往，有些不堪，却也无伤根本。接下来的一些年，几乎在每一个学期，我都会面向北京大学各个院系的选课学生，讲到邵逸夫及其创建的影视帝国和东方奇迹，并佐以《大醉侠》《独臂刀》等经典名片。每当课堂上出现侠客义士赤膊上阵、盘肠大战的画面，总会引发无数惊叹；而当邵氏标志SB赫然在目，照例会有一阵心照不宣的笑声。这个时候，我就会指着窗外的两座逸夫大楼说，历史其实一直活着，电影就在我们身边。

在中国电影电视历史上，邵氏家族的影视公司是历时最长、出品最

丰、业务最广、争议最多的影视企业。如果把中国民族影视筚路蓝缕、艰难前行的历史，跟20世纪上半叶中国社会战乱频仍、党同伐异与积贫积弱的历史，特别是跟20世纪下半叶以来两岸隔通、文化散聚与全球竞合的历史联系在一起的话，以邵逸夫为代表的邵氏家族及其创建的影视帝国和东方奇迹，便足以傲视群雄、独步天下。这是一个存在于世间107年的人中瑞龙，以其近乎90年的生命激情参与并执掌的光影界和声色系，一旦起步便没有中断，即使老旧也历久弥新。

确实，从1921年收购上海"小舞台"开始，到1925年在上海创办天一影片公司；从1927年跟南洋片商合并成立天一青年影片公司，到1934年在香港建立天一港厂（1937年更名为南洋影片公司）；再从1950年将南洋影片公司更名为邵氏父子公司，到1958年正式成立邵氏兄弟（香港）有限公司；以至从1967年开始担任无线电视（TVB）常务董事，到1980年出任TVB董事局主席；再从1987年邵氏电影宣告停产，到2010年全面退出TVB，邵氏家族及邵逸夫的影视帝国穿越时代风云，历经凄迷繁华，持续延展90年，影响遍及全世界。如此坚强的存在，几乎可以比肩好莱坞1912年创建的派拉蒙和环球、1920年创建的哥伦比亚、1923年创建的华纳兄弟和米高梅等影业公司，在中国电影史上独一无二。事实上，中国电影史上那些一度辉煌的民营电影公司，如1922年创立的明星影片公司（1937年停业）、1929年创立的联华影业公司（1937年歇业）、1934年创立的新华影业公司（20世纪70年代歇业）、1956年创立的电影懋业公司（1964年改组）、1970年创立的嘉禾电影有限公司（2007年转手）等，以及那些依托政府投资管理的国营、公营电影公司，如1937年成立的中国电影制片厂（1949年迁往台湾，即台湾"中制"）、1945年成立的东北电影制片厂（1955年更名为长春电影制片厂）、1949年成立的北京电影制片厂（1999年并入中影集团）、1954年成立的"中央"电影事业股份有限公司（即台湾"中影"）等，或因各种原因止步于战争、动乱、政争等造成的人才流失、资本短缺或无妄之灾，或因创立太晚无法积累更加深沉厚重的媒介资产和文化资源，故而

无法跟邵氏影视相提并论。

如果说，中国影视是一种文化中国的想象方式，那么，邵氏影视帝国以近乎 90 年的历史跨度，以及超过 1000 部影片（超过 1500 小时）和 1500 部电视剧集（超过 80000 小时）的故事/情感的生产，面向大陆（内地）、台湾、香港，以及东南亚和全球观众，满足了并且仍然满足着他们内心深处的家国梦想、民族记忆和中国想象。邵氏影视帝国既是中国影视史上首屈一指的商业帝国，也是 20 世纪以来中国文化领域举足轻重的象征资本。

追根溯源，邵氏影视的文化性及其影响力，主要得益于自始至终针对最大多数的全球华人社群，将最具中华民族特质与中国民间意趣的故事和情感整合在各种题材和类型之中，并在最大限度的地域里拓展邵氏出品的市场空间。

早在 20 世纪 20 年代中期，在严酷的商业竞争环境中，在欧美电影垄断中国电影市场的背景下，为了以电影张扬中国传统文化，也为了开拓国产影片市场并与欧美电影相抗衡，天一影片公司就不仅公开标榜"注重旧道德，旧伦理，发扬中华文明，力避欧化"的创作主张，而且以一大批"稗史片"突破欧美电影类型的藩篱，在类型片的题材选择、叙事结构及价值取向等方面努力迎合中国观众的欣赏习惯，并极力以此扩大国产影片的生存空间，开辟国产影片的南洋市场，为中国民族电影的初创做出了重要贡献。

作为一个典型的家族企业，天一影片公司 1925 年 6 月由邵醉翁（仁杰）、邵邨人（仁棣）、邵仁枚（山客）、邵逸夫（仁楞）兄弟四人创办于上海。邵醉翁任总经理兼导演，邵邨人任制片兼编剧，邵仁枚任发行兼编剧，邵逸夫任发行兼摄影。天一影片公司初设办事处于上海虹口东横浜路 383 号，拍摄第一部故事片《立地成佛》（1925）后不久迁入虹口华德路 68 号一家私人花园。在拍摄了《立地成佛》（1925）、《女侠李飞飞》（1925）和《忠孝节义》（1926）三部影片之后，鉴于当时拍摄的侦探片、社会片和言情片等大多

情节雷同、千篇一律，已经无法满足观众的观影需求，遂从弹词、稗史、古典小说中选取相应的民间故事、神话传说和历史演义作为电影的题材资源，相继拍摄了《梁祝痛史》（1926）、《珍珠塔》（1926，前、后集）、《义妖白蛇传》（1926，第一、二集）、《孙行者大战金钱豹》（1926）、《唐伯虎点秋香》（1926，前后集）、《白蛇传》（1927，第三集）、《刘关张大破黄巾》（1927）、《西游记女儿国》（1927）、《唐皇游地府》（1927）、《花木兰从军》（1927）等古装/稗史片。由于这些影片中的故事早已通过弹词、稗史和古典小说广泛地传播在最大多数观众的心目中，通过观看电影无疑可以使他们重温自己对于过去的想象，因此为天一影片公司带来了大批的妇孺观众；同时，也由于从1926年开始，邵仁枚、邵逸夫兄弟便去到南洋，除了在新加坡、马来西亚等地的城市放映天一公司出品的影片之外，还在当地农村巡回放映。生活在南洋的广大华侨，70%以上的身份为小商人、劳动苦力和雇农，仍然保持着先代的生活习惯与顽固的乡土观念，这一类不无封建思想遗存的古装/稗史片，不仅能够满足他们在海外执着维护传统人伦的道德理想，而且能够填补他们空虚的业余生活和对遥远家乡的思念感情，因此能在南洋各地盛行一时。

由于受到南洋观众的欢迎，天一影片公司决计继续开拓南洋市场。在1927年中，除了增加拍摄投资外，还与南洋片商陈笙霖的青年影片公司合并，成立天一青年影片公司，为天一影片公司的影片在南洋的发行打开了通道。接着，天一影片公司继续在上海拍摄《明太祖朱洪武》（1927）、《红宝石》（1928，前、后集）、《夜光珠》（1928）、《双珠凤》（1928，前、后集）、《混世魔王》（1929）、《乾隆游江南》（1929—1931，共九集）、《血滴子》（1929）、《杨乃武》（1930，上、中、下集）、《施公案》（1930，共三集）、《杨云友三嫁董其昌》（1930）、《李三娘》（1930）等多部集古装/稗史片，以一家制片公司的努力，使稗史片类型在20世纪20年代后期的中国影坛上蔚为大观。

值得注意的是，天一影片公司的稗史片，除了引发一场古装片热潮进而获得相当不俗的票房之外，无论在当时的舆论还是在后来的电影史写

作中都很少赢得好评；相反，对天一影片公司稗史片及其引发的古装片热潮的指责，始终不绝如缕。1927年10月，上海的明星影片公司还联合大中华百合、民新、友联、上海、华剧5家电影公司成立六合影业公司，共同封杀天一影片公司的出品。而在《电影界的古剧疯狂症》一文里，评论家孙师毅曾经严正地指出，所谓的历史戏、稗史戏、古装戏等，实在是中国电影界一种最恶劣不堪的趋势，究其起因，是由于曾有南洋片商把张冠李戴的稗史影剧运到南洋开映，竟然大受欢迎，于是各制片厂家不惜粗制滥造，竞相趋于摄制所谓古装剧一途；这一来，今天一个大广告，明天一个大广告，东边一个影片公司，西边一个影片公司，都在预备替死人出风头。这种古剧狂，实在是致使中国电影事业走向毁灭的重大病症。同样，程季华主编的《中国电影发展史》不仅联系20世纪20年代中后期的阶级斗争现实，分析了古装片泛滥的社会根源，而且坚定地指出，古装片的竞摄风潮，是当时有闲阶级和落后小市民害怕阶级斗争，企图逃避现实的一种社会反映。

如果仅从公司的制作态度和影片的思想内涵等方面来衡量天一影片公司的稗史片及其引发的古装片热潮，上述两种评论还是颇有见地的，然而，如果将其放在20世纪20年代中后期残酷的商业竞争语境以及中国早期电影的类型发展角度来分析，这一现象便具有一定的合理性。这是因为，20世纪20年代中后期，正是中国民族电影力图从欧美电影的市场垄断中争取本土观众的关键时期，如果不以独特的题材资源、一贯的类型策略和快捷的制作速度来应对源源不断涌进中国的欧美电影，中国电影是很难获得超越欧美电影的票房优势的。天一影片公司"高强"的"营业手腕"，无疑为国产电影的拓展开辟了一条新路。正如当时舆论所言，邵氏导演诸片，若以艺术的眼光观之，殊不能谓为成功，且其创制如《梁山伯》《白蛇传》等，尤为舆论界所不满，唯其营业手腕，则较任何人为高强，往往底片尚未开摄，映演权已为南洋片商争先购去，价且不赀。……虽然，此种冒险尝试之举动，为他人所不敢为，亦为他人所不屑为，邵氏独毅然为之，邵

氏亦可谓20世纪东方电影界之怪杰矣。确实，如果邵氏缺乏敢为他人所"不屑为"的"冒险尝试之举动"，20世纪20年代的中国影业，将会在欧美电影巨大的竞争优势中几无容身之地。另外，尽管天一影片公司的稗史片不无封建思想和落后文化的巨大遗存，但其在类型包装之下一以贯之的东方文明诉求，却极为有效地遏制了中国影坛上日渐风靡的"欧化"潮流，在中国电影的民族化方面迈开了极为重要的一步。

天一影片公司南下香港之后，特别是1958年由邵逸夫担任总裁的邵氏兄弟（香港）有限公司成立之后，邵逸夫借助天一影片公司的历史经验、邵氏父子公司的制片业务与邵氏家族在南洋创业30年的雄厚基础，以垂直整合的片场规模、生产线式的产制形态和好莱坞式的明星制度，以新加坡为运营总部，中国香港为制作中心，中国台湾地区为市场腹地，进行邵氏电影跨国跨境的生产和传播。邵氏影业也因此进入又一个出品丰富、类型鲜明、人才云集、明星闪亮、票房鼎盛、影响卓越的黄金时期。

这一时期里，邵氏公司吸引并延揽了包括李翰祥、张彻、胡金铨、楚原、刘家良、罗维、徐增宏、何梦华、程刚、张曾泽、桂治洪、蔡扬名、吕奇、华山、周诗禄、马徐维邦、卜万苍、岳枫、严俊、陶秦、唐煌、秦剑、吴回、袁秋枫、鲍学礼、王晶等在内的一大批风格各异、个性鲜明的电影编导，培养并成就了包括乐蒂、林翠、丁宁、凌波、叶枫、郑佩佩、李菁、井莉、何莉莉、尤敏、钟楚红、叶童、张曼玉、王祖贤以及赵雷、陈厚、王羽、姜大卫、狄龙、傅声、岳华、许冠文、李修贤、陈观泰等在内的一大批魅力独具、号召力强的银幕明星，并以《貂蝉》（1958）、《江山美人》（1959）、《倩女幽魂》（1961）、《杨贵妃》（1962）、《花田错》（1962）、《梁山伯与祝英台》（1963）、《花木兰》（1963）、《红楼梦》（1963）、《白蛇传》（1963）、《凤还巢》（1963）、《武则天》（1963）、《妲己》（1964）、《双凤奇缘》（1964）、《包公巧断血手印》（1964）、《西厢记》（1965）、《万古流芳》（1965）、《王昭君》（1965）、《宋宫秘史》（1965）、《女秀才》（1966）、《大醉侠》（1966）、《西

游记》(1966)、《观世音》(1967)、《边城三侠》(1967)、《女巡按》(1967)、《独臂刀》(1968)、《金燕子》(1968)、《大刺客》(1968)、《七侠五义》(1968)、《神刀》(1968)、《独臂刀王》(1969)、《飞刀手》(1969)、《毒龙潭》(1969)、《三笑姻缘》(1970)、《十三太保》(1971)、《十四女英豪》(1972)、《流星蝴蝶剑》(1976)、《倚天屠龙记》(1980)等为代表的大量生产的古装黄梅调歌唱片和武侠功夫片为号召,在中国香港、台湾,以及东南亚等地掀起观影热潮、屡破票房纪录。据统计,仅在其市场腹地台湾,从1957年到1980年的24年间,邵氏出品共有13年获得台北市国片年度卖座冠军;其中,从1961年到1969年9年间,邵氏出品有48部进入台北市十大卖座国片行列。两项统计均表明,仅邵氏一家公司生产的影片,在台北市的市场份额就有可能超过了50%。

现在看来,主要由李翰祥、周诗禄、岳枫等执导的邵氏公司的古装片和黄梅调歌唱片,既继承了20世纪20年代中后期由天一影片公司开创的古装/稗史片传统,又抛弃了古装/稗史片中不合现代伦理与违背时代精神的糟粕,大多都能展现中华民族的悠久历史和灿烂文化,也能较好地表达中国人特有的精神气质和内在风神;即便是在人物造型、布景设置和光影调配等方面,也浸润着一种令人沉醉的类似中国画的气韵。出于对中国"味道"的理解,以及对"属于东方的悠远的飘逸感"和"芬芳的思古幽情"的追求,邵氏古装片和黄梅调歌唱片往往氤氲着一派浓浓的中国气息;作为想象中国的一种独特方式,邵氏电影成功地征服了中国香港、台湾地区,以至东南亚的广大观众,满足了20世纪60年代前后全球华人的寻根梦。

与此同时,主要由张彻、胡金铨、楚原、刘家良等执导的邵氏公司武侠功夫片,也直接引领港台电影进入一个武侠功夫片的鼎盛时期。正是因为邵氏武侠功夫片大多拥有广泛的观众基础和成功的票房纪录,在很大程度上支撑着香港电影工业的发展,才使香港成就为令人瞩目的"东方好莱坞"。可以说,以邵氏武侠功夫片为代表的香港武打片,以其独特的精神气

质和文化蕴涵，基本展现了20世纪60年代以来香港社会的"去势"焦虑及其惶惑心态。正是在一种国破家亡的乱世背景里，在一种刀光拳影的激烈动作中，更在一种无路的悲怆感和嗜血的复仇意识主导下，邵氏武打片见证了香港社会的精神图景，并在影像和动作的层面上建构了一个时期的香港文化。

诚然，邵氏影业同样需要与时俱进，但邵逸夫并非完人，邵氏影业的许多规章和措施，也往往使其坐失良机，或者饱受诟病。除了错过李小龙，逼走张彻和邹文怀并造成无法挽回的遗憾之外，邵氏影业的垄断地位及其人事管理和薪酬体系，也直接导致香港影坛竞争失衡、生态恶化。国际巨星成龙曾在一本自传中指出，当年香港电影界，黑帮三合会横行猖獗最大的原因，要归结为邵氏公司。因为在何冠昌、邹文怀的嘉禾影业崛起之前，邵氏公司掌控着整个香港电影圈，是电影界的最大雇主。因为没有竞争，邵氏公司便以极低片酬签约和支付雇员，甚至使其无法维持基本的生活费用。这样，许多雇员和武行便投靠三合会，在黑道系统里寻找生计。

事实上，电视时代的到来，已经让邵逸夫逐渐找到了商战的另一个主场。历史证明，邵逸夫的这一个选择是非常正确的。从1967年亦即邵氏武侠片到达巅峰的那一年开始，邵逸夫便进入电视领域，担任无线电视（TVB）的常务董事。值得注意的是，面对电视的压力，美国的哥伦比亚公司也在1968年宣布改组，下属哥伦比亚影片公司和银幕珍品公司两个分支机构，继续从事独立制片的投资、电视片摄制和录像带工业，成为好莱坞最早与电视结合的大公司之一；1969年，华纳兄弟公司也更名为华纳兄弟传播公司，开始涉足电视节目制作。在与电视结合并开拓综艺娱乐方面，邵逸夫走在了时代的前列。

时至今日，TVB的辉煌已无须赘述，这个号称世界第一的华语商营电视台，以及号称全球股票市值最大的中文电视台和全球最大的中文电视节目供应商，从免费电视起步，业务已经遍及世界各地。自1967年11月19日开播以来，一直处于香港电视频道中的收视领导地位，已经成为香港大

众文化的重要组成部分。其中，TVB 制作的《上海滩》(1980)、《射雕英雄传》(1983)、《杨家将》(1985)、《陀枪师姐》(1998)、《妙手仁心》(1998)、《创世纪》(2000)、《十月初五的月光》(2000)、《金枝欲孽》(2004)、《巾帼枭雄之义海豪情》(2010) 等经典剧集以及各种节目，40 多年来，一直深刻地影响着中国内地（大陆）、香港、台湾以及世界各地的华人社区。

在这个已经过去和正在展开的一个多世纪里，在中华民族无可阻挡并影响深远的启蒙、救亡以及革命、改革大潮中，无数事烟消云散，无数人壮志未酬。这就是为什么在海峡两岸暨香港的中国电影电视历史上，除了邵氏家族以外，再也没有一家影视公司能够从不间断、苦心经营并成功维持超过 90 年。无论如何，107 年的生命轨迹与近乎 90 年的影视帝国，确实突破了我们能够想象的限度。面对邵逸夫已经消失的背影，及其留存于夜空、大地和人心的各种丰碑，我们也许可以重整思绪，真正地体会到这位出生在浙江宁波镇海的中国人，在他身上呈现出来的一种勤敬品质和智性慧根，进而深刻地认识到中国文化及其大众传媒生生不息而又新鲜活泼的生命力。

（原载《中国艺术报》2014 年 1 月 10 日）

成荫：在1953

1953年的成荫，36岁，风华正茂。

36岁的成荫不仅曾经是晋察冀边区戏剧活动的模范工作者，而且已经导演过一部纪录片和四部故事片，其中，包括名闻遐迩的《钢铁战士》和《南征北战》。据说，当年开赴朝鲜的中国人民志愿军中，没有一个战士没有看过《钢铁战士》；苏联著名导演谢·格拉西莫夫在接受《人民日报》采访时也说，《钢铁战士》的演员张平有很高的演技，导演、摄影和配乐都很好，这部影片是完整的。

《南征北战》从1952年国庆节开始在北京上映，同样也是观众如堵，好评如潮。这一年，成荫给儿子起名"成征"，并从上海回到了北京，继续担任文化部电影局艺术委员会秘书长。电影局局长袁牧之与艺委会副主任陈波儿，曾经都是成荫在"东影"的领导。也就是说，成荫的道路跟新中国的电影一起，本来应该是朝气蓬勃、顺风顺水的。

但1953年3、4月间的成荫，心情已像北方的春天，夹杂着阳光和沙尘。

在新街口大街32号的北京电影制片厂，电影局召开了第一届全国电影艺术工作会议。电影局副局长王阑西、艺术委员会主任蔡楚生、制作委员会主任史东山都在大会上讲了话；中宣部文艺处副处长林默涵就文学的党性，电影局副局长陈荒煤就社会主义现实主义创作方法的基本特征等问题向会议做了专门报告。参加会议的导演、演员以及作曲、摄影、录音、美术人员等200多人，大都是有备而来，并且纷纷在会上发言。在导演组的

座谈会上，成荫的发言以丰富的例证，论及电影导演处理人物和环境的问题。文字发言稿登载在当年第9期的《文艺报》上，由成荫、冼群和伊琳共同署名。

成荫等人的书面发言，认真检讨了《葡萄熟了的时候》《龙须沟》《六号门》《新儿女英雄传》《结婚》以及《钢铁战士》等影片导演在处理人物和环境方面的各种问题。既不避讳资历与职务都在自己之上的"东老"（史东山），指出影片《新儿女英雄传》缺乏真实、具体的时代气息；更不原谅自己在《钢铁战士》里塑造张排长显出的单调和刻板。事实上，在成荫等人看来，新中国成立初期，电影导演暴露的问题总括起来有三点：第一，是没有或不能严格地忠实于生活的真实；第二，是没有或不能正确地认识生活的本质；第三，是没有或不能反映出生活的真实的问题。其根本症结，在于缺乏生活，政治水平和艺术水平也不高。因此，成荫号召导演们长期地、刻苦地、毫不懈怠地努力，加强自身的思想改造，加强学习，以提高政治、艺术水平。

书面发言是给领导听的，发表的文字是给大家看的。会议结束之前，文化部副部长周扬到会总结，要求作家和艺术家按照社会主义现实主义的方法进行创作，并要求加强电影艺术的政治领导。成荫等人的书面发言，符合这样的要求。

但在这次会议上，真正给人印象深刻、让人产生强烈共鸣的，却是成荫未见登载的另外一句话：

"不求艺术有功，但求政治无过。"

1953年的成荫，还有这一年的中国电影人，已经心照不宣地表里不一，并且正在无可奈何地领教着"政治"的杀伤力。

从此，"政治"的阴影，一直笼罩着所有中国电影人以至所有艺术家的心灵。即便是早早去到延安，政治素质公认较高的成荫，也无法逃脱这样的宿命。

1953年1月1日,《人民日报》发表了《迎接一九五三年的伟大任务》的社论。社论指出:"1953年将是我国进入大规模建设的第一年。"3月5日,苏共中央总书记、苏联部长会议主席约·维·斯大林去世。新中国方兴未艾的国家建设,伴随着一个前所未有的毛泽东时代的到来。

中国共产党知道如何运用文艺宣传和电影传播的力量,毛泽东更懂得关注文艺。1938年5月,刚从西安辗转奔向延安的成荫,在延安加入了中国共产党,并从陕北公学第一期毕业。21岁的年轻人满怀救国之心,准备到抗日军政大学学习军事,以便走上前线英勇杀敌。然而,陕北公学的毕业演出,成荫参演了短剧《张老二参军》,被求才若渴的鲁迅艺术学院的老师发现,经组织调动进入了鲁艺戏剧系第二期。在这里,成荫才终于认识到:搞艺术也是革命。

离开鲁艺,成荫被分配到八路军120师战斗剧社担任话剧导演,一边创作、导演、演出《国际玩具店》《流寇队长》《打虎沟》《军火船》《农村曲》《丰收》《晋察冀的乡村》《叛变之前》等话剧或歌剧,一边跟随贺龙、关向应转战晋察冀边区。炮火硝烟中的战斗剧社,锤炼着成荫一代艺术家勤于采集、勇于创新的艺术才能以及高度的政治热情和党性原则,这样的锤炼,也将成为新中国电影最重要的基石和最值得骄傲的荣光。

1940年7月,成荫被任命为战斗剧社的政治指导员。第二年年初,跟朱丹和严寄洲一起,再次去延安学习,抄回了斯坦尼斯拉夫斯基表演体系。11月7日,由成荫根据该体系导演的独幕话剧《雷雨》公开演出,却在边区文艺界引起了争论。成荫的革命艺术道路,第一次浮现出"艺术"与"政治"难以共处的不谐和音。

但成荫没有充分地意识到这一点,或者说,没有过多地理会这一切。1942年5月,延安召开了文艺座谈会,毛泽东发表《在延安文艺座谈会上的讲话》。8月,战斗剧社奉调到延安汇报演出。成荫编写了报告剧《敌我之间》(包括《自家人认自家人》《求雨》《虎列拉》)。演出后,剧本发表在《解放日报》上。11月21日,战斗剧社在杨家岭礼堂演出《晋察冀的乡村》《荒

村之夜》和《公道的评判》等节目，毛泽东亲临礼堂观看。两天后，毛泽东给战斗剧社的负责人欧阳山尊、朱丹和成荫写了一封回信：

> 你们的信收到了，感谢你们！你们的剧我以为是好的，延安及边区正需要看反映敌后斗争生活的戏剧，希望多演一些这类的戏。

毛泽东的回信，过了40年，终于公开收录在1983年出版的《毛泽东书信选集》之中。但在1966年至1968年间，在那些学习、劳动、示众以及被批斗、关牛棚的日子里，成荫也没有在"检查"时提到过这件事。新中国成立以来，经过《荣誉属于谁》的被审改、《上海姑娘》的"拔白旗"以及《浪涛滚滚》和《女飞行员》的不允许公映，成荫已经更加深刻地体会到"不求艺术有功，但求政治无过"的内在含义。

作为电影局艺术委员会秘书长，成荫应该有条件掌握并了解建国初期的政治形势与电影环境。也正因为如此，他才能把大家都已感受得到却无法准确表达的特殊体验总结出来。这就是成荫一代电影人的谶言："不求艺术有功，但求政治无过。"

特别是在1953年，成荫越来越多地获得了《钢铁战士》和《南征北战》带来的荣誉，但也越来越深地陷入了《荣誉属于谁》给自己造成的困惑。在新中国，"政治"与"艺术"的矛盾，原比任何一个人所能想象的程度还要剧烈。这将在一些知识分子心目中造成无法克服的人格障碍和精神痛楚。在成荫那里，不会有太多的埋怨和不满，但却有令人叹惋的苦涩和遗憾。

《钢铁战士》是成荫的成名作，也是新中国成立初期革命战争题材影片中最受瞩目的一部。从当时的状况来看，这部影片不仅"政治无过"，而且"艺术有功"。影片送审时，大家看完之后热烈鼓掌，第一个发言的史东山兴奋地评价："这个片子不像新导演拍的，相当地成熟。……中国共产党是

有人才的!"

要弄明白《钢铁战士》何以如此"成熟",还是要从较早的时候说起。

早在1947年秋天,东北军政大学文工团副团长苏里,被报纸上一篇简短的文章所打动。文章报道,山东战场上一个解放军战士被俘后坚信革命必胜,面对严刑拷打誓死不屈。当同团的武兆堤看过这篇报道之后,也跟苏里一样产生了极大的创作灵感。他们的想法,随即得到团长和团员们的大力支持。在大家的共同努力下,剧本很快成型。团里的音乐家吴茵一气呵成地为该剧作曲,歌剧《钢骨铁筋》宣告完成。这部集中了东北军政大学文工团集体智慧,由武兆堤执笔,武兆堤、苏里、吴茵三人署名的歌剧,先后在哈尔滨、牡丹江、双城、东安、绥化上演几十场,产生了强烈的轰动效应。歌剧上演时,正值中国人民解放军与国民党军队在东北地区即将展开决战,剧中英雄形象及其战斗精神,对于教育部队官兵克服轻敌思想,坚定革命意志,确实具有不可低估的重要作用。

《钢骨铁筋》之后,武兆堤、苏里等人继续在东北创演新旧剧目。此时,已从王震率领的西北野战军二纵队宣传科调入东北电影制片厂的成荫,在拍摄完成纪录片《东影保育院》之后,正要筹拍"东影"的第二部故事片《回到自己队伍来》,并邀请东北军政大学文工团协助支持。

1949年2月10日,由团长吴茵、指导员李蒙、副团长苏里、副政治指导员武兆堤率领的东北军政大学文工团70多人进入成荫的剧组。正是从这个剧组开始,苏里、武兆堤逐渐成长为新中国的著名导演,拍摄了《平原游击队》《我们村里的年轻人》《冰上姐妹》《刘三姐》和《英雄儿女》等一批脍炙人口的佳作。

但在当时,《回到自己队伍来》是一个非常特别的摄制组:编导成荫还是第一次拍摄故事片,摄影师李光惠也是如此;扮演主角吴大刚之父的武兆堤与扮演匪连长的苏里,同样是第一次面对摄影机;参与出演的东北军政大学宣传队全体演员,更是第一次上镜头。尽管这些演员带着丰富的舞台经验和生活阅历,甚至还有优秀的演技,但电影毕竟是另外一种艺术形

式，必须在叙事手段、编导方法与表演风格上符合特定的要求。好在大家都一心一意地想把影片拍好，那时的摄制组，没有后来越来越复杂的人际关系。

才过而立之年的成荫，刚从话剧舞台转到电影领域，除了满腔的热情之外，对拍摄故事片几乎什么也不懂。

但成荫有自己的办法。

拍摄中，需要搭一个炮楼。摄制组没有经费请人，只好大家一起搬运砖头。成荫自然而然地加入背砖的行列，完全没有导演的架子。这是边区文艺工作者大都具备的优良品质，跟上海的一些"电影油子"很不一样。在哈尔滨的一个破仓库里，新中国第一部故事长片《桥》已经拍摄完成，正在拍摄的就是第二部《回到自己队伍来》。但限于条件，只能同期录音。刚一开始，外面经过大卡车，成荫马上叫停；等到卡车走远，没有声音了，才又开始。如此下来，1949年的春天就过去了。

拍摄故事片需要正反打，拍完后还要做剪接，这些技术活儿成荫都不熟练。但成荫是个有心人。他请了一个厂里的"伪满留用人员"，帮忙教他做这些。一遍过后，成荫就心里有数了。原来，拍电影没有什么神秘的。

1949年6月25日，成荫在兴山拍完了《回到自己队伍来》。随后，参加了在北京召开的中华全国文学艺术工作者第一次代表大会。大会期间，这部影片被当作献礼片放映。随后，成荫与阳翰笙、袁牧之、夏衍、史东山、蔡楚生等40人一起，当选为中华全国电影艺术工作者协会全国委员会委员。

从艺术上看，《回到自己队伍来》确实较为粗糙，但因其题材适宜、政治性强，还是获得了殊荣。就是在这次文代会上，有个颇具优越感的"电影油子"针对成荫拍电影发表感慨："阿猫阿狗也拍电影呀！"成荫窝着火。一贯谦虚、善良的他没敢对人发作，只是亲口对武兆堤说："电影没什么了不起，咱们完全能够掌握！拍了这一部我已经懂了，别人再唬我也唬不了啦！"

确实，从《钢铁战士》开始，成荫就很懂得拍电影了。不仅如此，他还有许多别人没有的东西。他发挥战斗剧社时代的作风，如饥似渴地学习。在东影，他抓紧时间，把库里的外国片子全都"拉"了一遍，收获了很多。其中，包括电影和舞台剧的不同、特写的功能、全景的意义等等。

从北京回到东影，成荫便着手改编武兆堤、苏里、吴茵创作的歌剧《钢骨铁筋》。无论是对武兆堤、苏里和吴茵这些人，还是对《钢骨铁筋》这样的题材，成荫都再熟悉不过；甚至可以说，除了武兆堤和苏里本人，成荫就是最合适的改编者。但成荫没有掉以轻心，而是非常严肃认真地对待原作，一遍一遍地写，一遍一遍地改，反复推敲，不断加工，几乎达到一丝不苟的境地。单是片名，成荫就用过《真正的人》《不屈服的人》等，可惜都与苏联影片同名。临开拍前半个月，蔡楚生拟将其改名为《人民英雄》；送审时，才由其正式更名为《钢铁战士》。

据武兆堤所言，成荫的电影剧本，也吸收了袁牧之给他出的一些主意，基本上改变了原作的结构，丰富了具体的内容。原作是歌剧，分十多场，但他把歌剧完全电影化了。这就是他的本领，也是他下的大功夫。他还在人物身上加工，尽量使其生活化。原作中，小刘"吃点心""扎眼睛"和"写'革命到底'"的情节都有，但成荫增加了不少更加生动的情节和细节。特别是小刘吃了点心之后，叭！摔了盘子，这点加得很厉害；老司务长临死时说道："我的伙食账……"这就是成荫加进去的，一下子提升了人物的思想境界。影片开始后，战争的气氛渲染，老百姓、地主和张志坚的不同关系等，这些基本的情节原作都有，但成荫在军民关系方面增添了更加丰富的内容。影片最后，张志坚回到部队，团长给他授予一面"钢骨铁筋"锦旗，并背过身子掏出手帕擦了擦眼泪。这些人性化的感人至深的细节，也是成荫增加的。可见，成荫不仅仅站稳了政治立场，而且已经在探索电影的艺术表现力。可在当时，偏偏就有人提意见："领导干部还掉了眼泪呀！"

不过，这样的议论，暂时还没有影响成荫及其《钢铁战士》的创作。事实上，成荫曾经说过，在他所有的作品中，只有1950年导演的《钢铁战士》和1962年导演的《停战之后》没有受到干扰。剧本是他自己一遍一遍写的，演员也是他自己一个一个定的。至于张志坚的扮演者张平，早在1938年5、6月间，他们就已经相识；1942年战斗剧社到延安汇报演出时，他们又见了一面；当两人在东影再度相遇，成荫正打算把《钢骨铁筋》拍成电影，并直接对张平说："你演那个排长最合适。"

成荫有自己的原则，为人热情、爽朗、正直、正派，没有歪门邪道，更没有"电影油子"的习气。但他也能跟任何人进行很好的合作。张平就由衷地庆幸自己遇到了成荫。没有成荫的《钢铁战士》，张平不会获得文化部1949—1955年优秀影片评奖个人一等奖，也不会成为20世纪60年代初最受观众喜欢的"22大明星"之一。张平还比谁都清楚，成荫到了北京电影制片厂之后，只要他一拍片，大家就都想到他那个摄制组去，即便做个群众演员也都乐意，因为与他合作心情舒畅。由于他的准备工作充分，他总是成竹在胸。他对整个摄制工作，思考周密，意图明了，连制片主任的事情他都能想得到。服装、化妆、道具、摄影、录音、美术等各个部门的同志，都对成荫佩服至极。有人感叹："导演都能像成荫就好了。"

《钢铁战士》开拍的日子是1950年1月27日，外景地选择在河北省获鹿县一个地主家的小院，院子里长满了杂草。成荫本色未变，跟大家一起拔草，忙得不亦乐乎。小院半边有顶，半边露天，下雨的时候，屋里屋外一齐下。成荫就在这样艰苦的条件下工作、生活，没有任何特殊化。拍摄之前，他还会把镜头分好，召集主要创作人员听取意见，吸收、采纳那些有价值的观点，修改自己原来的设想，并补充自己的不足；现场执导时，也从不炫耀自己，以显示导演的威风；特别重要的是，他能够真正地做到尊重、理解、体贴和爱护演员。

在饰演小英雄刘海泉之前，16岁的孙羽不要说演电影，就是看电影，也只有屈指可数的几部，可以说对电影完全无知。在整个拍摄过程中，成

荫对孙羽始终严格要求、热心关怀。有一个镜头,要表现小刘贪恋打枪,连长批评他之后,他吐吐舌头,不好意思地离开阵地。但孙羽始终做不好吐舌头的动作。成荫就让他一遍遍练习,直到拍完这个镜头,孙羽自己也不满意,哭了一场。过后,成荫用双手捧着孙羽的小脸,用他的脑门顶着孙羽的脑门,说:"以后遇到困难不许哭!不吃苦头就出不了成绩。"结果,孙羽饰演的刘海泉,是影片中给人印象最深的角色,获得了广大中外观众的喜爱。直到影片拍完两年后,中央人民政府文化部电影局邀请苏联电影工作者座谈,苏联著名演员契尔柯夫还亲切地拍着孙羽的肩膀说:"你长大了。"

 1950 年 8 月,《钢铁战士》完成送审,9 月 28 日,影片经审查通过。第二年 2 月中旬,全国 20 个城市上映《钢铁战士》,受到观众的热烈欢迎。《光明日报》《人民日报》《新民报》《解放日报》《大公报》与《新电影》《大众电影》等报刊相继发表影评,给予《钢铁战士》较高的评价。袁水拍在《人民日报》上指出,影片《钢铁战士》是一部富于教育意义的影片,但影片的思想内容并不是用干燥的议论来表现的,而是通过艺术的表现,来使观众深深地受到感动。中国人民解放军战士的高度的阶级觉悟和革命的英雄气概,在张排长身上充分体现了出来;但张排长绝不是一个单独的例子、一个孤立的英雄。炊事员老王和通讯员小刘也同样是光辉的解放军的典型人物。他们百折不挠、临难不苟、立场坚定、敌友分明,用小刘在牺牲前的一句单纯明确和充满力量的遗言来说,就是"革命到底"。这两个人物和他们的所作所为是特别吸引观众的。编剧和导演显然对这样的典型人物相当熟悉,写来毫不费力而真实亲切。演员的表演也称职,没有不必要的夸张。炊事员老王在狱中识破动摇分子所施的离间计的一幕,描写得比较细腻。叛徒的愚蠢、战士的机警,表现得很真实。原来温和的眼睛在发觉敌人奸谋的时候,突然闪烁出智慧和仇恨的光;原来假装得困乏样子的身体,此时突然像猛虎一般扑击奸徒,大呼"打反革命",这些处理是美妙的。同样,小刘这个人物很可爱。观众非常喜爱并且尊敬这个"小鬼"。他和审讯他的敌

政工处长周旋斗智的一场,特别引人入胜。总之,这是一部无论在思想性和艺术性上都是比较成功的影片。

除了国内的良好反响之外,从公映到 1952 年间,《钢铁战士》还在苏联和东欧等国映出并参加捷克的卡罗维发利国际电影节,均获观众好评并得到重要奖项。但成荫基本无暇细品这些荣誉和光环。《荣誉属于谁》的半路杀出,注定将要影响和改变成荫的身心。

事实上,在《钢铁战士》尚未完成之时,成荫便接到了《荣誉属于谁》的导演任务。《荣誉属于谁》由岳野编剧,为的是替东影完成 1950 年的重大生产任务。当《钢铁战士》的工作拷贝送审回厂,还在修改配音时,《荣誉属于谁》剧本便也下了厂。1950 年 8 月 15 日,《荣誉属于谁》摄制组成立;9 月 22 日,《钢铁战士》正在审查之中,《荣誉属于谁》就开拍了。

为了完成生产计划,成荫不得不同时承担《钢铁战士》与《荣誉属于谁》的双重任务。正在紧张关头,患了盲肠炎入院开刀,只好在病院中坚持工作。不到三个月,《荣誉属于谁》终于完成送审,赶在了 1950 年 12 月底之前。1950 年第 16 期《大众电影》,还专门发表文章,表扬了成荫这种战胜一切困难提前完成任务的行为。文章写到,在艰苦的工作斗争中,已经出现了更多不讲价钱,无条件地为人民献身,为人民电影艺术献身的工作者,成荫同志便是其中肯学肯干、精力旺盛并有了很好的成绩和光辉前程的一个。

然而,几乎连所有人都始料未及的是,《荣誉属于谁》送审之后,引起了中央高层的严重关注,成为仅次于《武训传》的又一批判典型;更因与"高岗反党问题"联系在一起,陷入没完没了的修改和检讨之中。直到四年后的 1954 年 11 月 14 日,才经审查通过在全国发行。尽管在此过程中,成荫本人并未受到具体的批评和指责,甚至还被派到上海电影制片厂与汤晓丹联合导演《南征北战》,继续担任电影局艺术委员会秘书长,参加中国文学艺术工作者第二次代表大会,以中国电影工作实习团副团长的身份前往苏联学习;但作为导演,《荣誉属于谁》的特殊遭遇,不可能不在成荫的心灵

深处触发巨大的波澜。

在影片完成后的业务总结中，大家都没有发现任何问题，而且一致对影片给予好评，认为这是国营厂1950年所出26部故事片中，唯一一部表现干部思想斗争的影片，也是第一部反映批评与自我批评的影片。但在准备送审时，成荫开始对影片存在的问题有所估计。他曾对相关人员表示："这次送审可能没有什么问题，也可能通不过。"言下之意是修改的可能性不大。但1951年1月30日，电影局审查《荣誉属于谁》的结果是通过，建议做局部修改，跟成荫的预断恰恰相反。究竟影片存在什么问题？哪些地方需要做局部修改？摄制组内没有人摸得清楚。不久，成荫发现："这影片可能成为'干部必读'。"也就是要作为反面教材供大家批判。

果然，1951年3月24日，周恩来在中南海西花厅召集中宣部、文化部和电影界负责人沈雁冰、陆定一、胡乔木、阳翰笙、丁燮林、周扬、夏衍、江青、袁牧之、陈波儿、蔡楚生、史东山等开会，研究加强对电影工作的领导问题。会议决定，目前电影工作的中心问题是思想政治领导。为加强对电影工作的思想政治领导，必须由中宣部提出名单，组织中央电影工作指导委员会；中宣部应设一个专门工作机构，负责研究有关电影工作的思想性、政策性问题。会议还决定：以《荣誉属于谁》和《武训传》两部影片做典型，教育电影工作干部、文艺工作干部和观众。由中宣部与中央电影工作指导委员会于4月份召开座谈会，对上述两部影片组织讨论和批判。

4月17日，文化部副部长周扬就影片《荣誉属于谁》和《武训传》对电影局干部发表了讲话。周扬指出，两部影片错误的共同点是对人民革命的过去和现在做了错误的、歪曲的描写。两片的主题都是牵涉革命路线的根本问题，对革命的表现及其评价都是完全错误的，并且是相当严重的错误。《荣誉属于谁》批评干部作风，问题在于批评要批评得对，表扬也要表扬得对，无论批评或表扬都要站在无产阶级立场上。他还指出，目前文艺战线上的思想领导是非常不够的。小资产阶级的思想、资产阶级的思想都

准许合法存在，在我们头脑中要保持清醒的辨别能力，尤其不能允许小资产阶级、资产阶级思想装作无产阶级的面目出现。我们必须为加强文艺战线上的无产阶级思想、共产主义思想的领导而奋斗。

问题已经显得非常严重。

1951年4、5月间，成荫都在补拍和修改《荣誉属于谁》。与此同时，经过上级数次的指示与分析以及5次座谈会，电影局艺委会副主任兼艺术处处长陈波儿继《回到自己队伍来》之后，又一次主动承担了主要的责任。在《在1950年故事片总结会上关于〈荣誉属于谁〉错误检讨的发言》中，陈波儿谈到了上级领导指出的几点错误：

第一，文不对题。《荣誉属于谁》是一个政治性的题目，它要求政治的答复，做结论，回答人民谁是有荣誉的人，中国革命的荣誉应该属于谁。也就是说，它要求通过对革命干部的表扬或批评，来对中国的革命做评价，但是《荣誉属于谁》这部片子并不能正确地回答荣誉究竟应当属于谁，所回答的是荣誉属于新调车法，因此它的错误是原则性的错误。

第二，情节不真实。这戏采取的材料主要部分是不真实的，戏里告诉我们的是些无政府、无领导的情节。

第三，人物的不真实。片中罗真只是硬搬苏联的新调车法，倒被认为是好的有荣誉的干部。罗的妹妹存玉，一个年轻的小学教员，其政治思想反而强于何局长；而作为一个有长期革命锻炼的高级干部像何局长这样的人物，片中却表现得如此不懂组织纪律，甚至都不懂得调查研究，同时表现着反领导的情绪，他是一个有多年斗争经验的干部，为什么会这样呢？

接下来，编剧岳野也做了检讨，并提到了自己的剧作与高岗报告的关系。岳野承认，要对这部影片的主要错误负责的不是导演、演员、摄影以及其他工作人员，而是剧作作者。在分析自己的错误时，岳野首先表示，当自己决定以高岗1949年所做报告《荣誉是属于谁的》的思想作为主题去收集材料进行创作时，未曾将报告学习透彻，其基本精神也没有掌握，因此犯了重大的错误。最后，岳野决心进一步提高自己，以求戴罪立功，多

做工作去赎还这次庞大的损失。

　　修改了，检讨了，还要审查。1952年2月17日下午，电影局艺委会再次讨论修改后的《荣誉属于谁》。这一次，参加会议的有江青、陆定一、吕正操、滕代远、岳野和林杉等。江青首先通报：这部影片被禁以后，各方面的反映很多。现在中央想要广泛公映，但仍有同志反对。到底是应该"革命"（彻底禁映）还是"改良"（修改后上映）呢？其他人自然不会明确表达自己的观点，江青也没有做出决定。

　　《荣誉属于谁》就这样被搁置起来了。直到1954年3月13日，按电影局方案修改，正式更名为《在前进的道路上》；再经电影局审查，于6月27日彻底修改完毕。公映后，由于屡次修改和时过境迁，已经无法在观众中产生观影兴趣。据电影局1955年的观众反映汇编内部资料显示，《荣誉属于谁》在全国9大城市首轮映出999场，观众一般反映是：老一套、公式化和概念化。

　　《在前进的道路上》公映时，成荫已在莫斯科。幸运的是，他不用面对银幕上的这部由他自己导演却已经面目全非的电影了。

　　但身在苏联的成荫，一定会有一种心灵的创伤体验。他会回忆起周恩来总理在1951年春天的一个指示：今后在我们的创作中，首先是提高政治思想，而不是艺术技巧的问题。周总理的指示，针对的正是《内蒙春光》《荣誉属于谁》和《武训传》等这些所谓的犯有原则性错误的影片。

　　于是，成荫总想用这样的口头禅告诫自己："不求艺术有功，但求政治无过。"

　　可成荫仍然是一个电影的艺术家，可爱，而且值得尊敬。自始至终，他也没有将自己发明的这句著名的口头禅，真正地付诸实践。

　　从苏联回国后，为求艺术有功，成荫又导演了《上海姑娘》，在无产阶级的电影阵营里树起了一杆所谓的资产阶级的"白旗"；为避政治之过，"文化大革命"期间，成荫也导演了革命样板戏影片《红灯记》和《红色娘子军》，

竟也成为中国戏曲电影不可多得的艺术经典。成荫没有"不求艺术有功,但求政治无过"。

只是除了《钢铁战士》和《停战以后》之外,所有成荫导演的电影作品,甚至包括1982年的《西安事变》,成荫自己都没有完全满意过。

1982年,成荫因导演《西安事变》获得了第二届中国电影金鸡奖最佳导演奖。65岁的成荫在一片赞扬声中保持冷静。他还想拍一部真正的"艺术有功,政治无过"的电影。但这时,距离1953年已经30年,成荫也不再是一个年轻的"钢铁战士"。

(原题《成荫在1953》,载《传记文学》2009年第3期)

蔡楚生：爱与痛

1937年11月27日，坐在因战争从上海避往香港的轮船上，31岁的著名导演蔡楚生从黄浦江中四望，视野里的上海南市仍然火光烛天，浦东也在日军的轰炸下熊熊燃烧。为了记录这种"不安定的日子"和"说不出的痛苦"，蔡楚生开始写起了日记。

1967年6月7日，61岁的蔡楚生写下了日记的最后一则："上午一直在躺着，至下午勉起身。天阴雨，甚冷，和我的心情一样。"在此前后，蔡楚生不仅常年头痛、咳嗽、吐血、气喘，而且被"毛泽东思想战斗兵团""影协职工红色造反大队""红色造反者电影野战兵团"等打成了"三反分子"和"裴多菲俱乐部主席"，整天扫地、铲煤或者被批斗。第二年7月15日，电影大师的生命终于不堪负荷，休止在北京人民医院走廊的地板上。

蔡楚生一生30年的日记摘编，收录在《蔡楚生文集》（中国广播电视出版社，2006年版）第三、四卷。70多万言的性情文字，既呈现出这一代中国电影人遭遇战争的颠沛流离和卷入动乱的身心痛苦，又闪耀着一种只有在这个中国电影人内心深处才能体会得到的爱的光辉。原来，那些因《渔光曲》《一江春水向东流》和《南海潮》等影片走进电影院而被感动得热泪盈眶的电影观众，他们感受到的，也就是编导者蔡楚生始终想要他们感受的那种情怀。那是一种发自肺腑的生命体验，也是一种相伴永远的爱与痛。

日记伴随着蔡楚生的足迹，从香港再回到上海，而后以北京为中心，

远至法国的戛纳、捷克斯洛伐克的卡罗维发利和苏联的莫斯科，近至国内的广州、海口、三亚和从化等地；另外，以1949年为时间的分界线，蔡楚生日记的前半部分，主要以一个电影编导者的身份，控诉日本侵略战争和战后黑暗时局带来的家国创痛及个人生活的赤贫和苦闷；后半部分则先后以文化部电影局艺委会主任、电影局副局长和中国电影工作者联谊会（后改称中国电影工作者协会）主席等身份，记述自己在兴奋紧张的政治运动、繁重忙乱的工作议程与每况愈下的健康条件下任劳任怨、勉力而为。可以看出，无论是战争的威逼还是政治的重压，无论是贫困的煎熬还是病痛的纠缠，都没有改变蔡楚生对这个世界的同情和热爱。即便是在最无望和悲观的时刻，大自然的风花雪月、少年儿童的纯真脸庞与相从甚密的故人新知、不可遏止的创作灵感等，都在吸引着蔡楚生的注意力或成为他灵魂深处的寄托。蔡楚生的爱与痛，不仅是这个中国电影人在世界历史与中国社会的巨大转折面前的特殊遭际，而且是20世纪中国知识分子在战争与革命、国家与政党背景下典型的心路历程。

日本侵华战争不仅影响了蔡楚生的创作格局，而且改变了他的思想境界和人生道路。如果说，在《都会的早晨》(1933)、《渔光曲》(1934)、《新女性》(1935)、《迷途的羔羊》(1936)和《王老五》(1937)等优秀影片中，蔡楚生对黑暗时局的揭露和日本侵略的控诉还不够直接与锐猛的话，那么，他在香港编导的《孤岛天堂》(1938)和《前程万里》(1940)等影片，特别是回到上海跟郑君里联合编导的《一江春水向东流》(1947)，则因更为切近的战争体验与更为深广的人文关怀而拥有了一种沉郁顿挫的史诗气质。这种史诗气质的获得，便能从其日记中略窥一斑。

1938年11月18日日记记述，当晚蔡楚生从香港仔到鸭脷洲授课。归途中，因用手电照见一具小孩的尸体，心情"黯然"；原本想要"硬着心肠前行"，但转念一想，如果这个小孩还没有死亡的话，"则我此时虽穷困，仍当抱归，并竭我力以鞠育之"。然而，走近一看，小孩的脚指甲已经灰

白,便知"断气已久"。想到他的父母因为穷困而将亲生孩子丢在路旁,"我几泪下"。可资参照的是,1939年1月15日日记记述,当晚蔡楚生总是在自己的租住处听到小鸡"吱吱悲鸣"于露台下的海边,因念其处境之苦,"至为不忍",决定拯救它;于是,由四弟划着磷火下到海边,在临水的一根大木头下发现了这只"离群孤雏",小鸡身已半湿,可见其狼狈情形。等到把它放入鸡笼,小鸡便急着跑到母鸡的翅膀下取暖。看到这种情形,"我与四弟乃觉欢慰"。两则日记,都是日常生活的写照,却也透露出针对底层平民和弱小生命的朴素的良善之心。

事实上,在香港,蔡楚生虽为著名编导并拍摄过海内外观众喜闻乐见的影片,但因时局关系,他自己也始终处在不可思议的赤贫状态。日记中不断出现的"囊中空空""囊空如洗""穷困已极""饿甚""不名一文"等描述与"预支"剧本费、"威逼"友朋们请客、跟女朋友曼云聊天使其"慨然"相借一元角子以及跑到饭馆"吃大户"等情节,都是这一时期蔡楚生生活状态的写真。1939年9月9日日记,便极为细腻生动:"十二时起身,袋中只剩十一铜仙,宗义兄约进吃于'江源',乃得解决此早餐。付两人之擦皮鞋钱,则仅剩七仙矣。午后饿极,而无法得食——因已欠'中华楼'十余元,再也不肯赊账也。卒得一法——令阿逢往'江源'叫来两块面包,计四仙,于是乃解决中饭问题。近晚又饿极。海志、凤宁、炳亮诸兄过访,无法招待其吃饭。我则往新厂之同人包饭桌上'打游击'。"很难想象,一个早因《渔光曲》和《新女性》等影片享誉中外的电影编导,才华横溢而又兢兢业业,竟在香港沦落到食不果腹的境地。跟这一时期许多从内地去到香港的影人和知识分子一样,蔡楚生没有割断始终滋养着他的地气,他自己就是底层的一分子。

尽管如此,蔡楚生还是跳出了仅为衣食谋的狭隘圈。他始终关注着战事的进程,既为家乡父老的生命安全担忧,又为国家民族的前途命运鼓与呼。1938年5月12日,报载厦门失守,第一批难民三千余人到港;"见南方从此多事",蔡楚生在次日日记中表达出"为之忧心如捣"的焦灼心情;

5月27日日记记述，因思虑老家汕头有事，蔡楚生于早晨八时出了香港仔，在鲜鱼公司和一烟纸店借阅报纸，得知汕头"尚称安静"，才"为之稍慰"；6月29日日记记述，报载昨日敌机在广州狂炸，计死伤千余人，"为抗战以来最大之惨剧"。10月22日，得知广州失守的消息后，蔡楚生更是"痛苦莫可名状"，进而在日记中写道："自敌在大鹏湾登陆以来，尚未及十日，而素称所谓'广东精神'之广州竟以失守闻，宁非荒天下之大唐！广州复陷，武汉亦危，汪精卫已在发表违背全国民意之和平论锅。闻此，我为之怒发冲冠！中国不亡于日本之攻击，而将亡于政学系、改组派、CC派等之牵掣捣乱！……与廖承志、连贯谈广州失守事，咸致无限悲愤。"

正因为如此，对暴敌入侵的控诉、对汉奸卖国的痛恨、对香港澳门醉生梦死的憎厌以及对内地难民流离失所的同情，几乎成为这一时期蔡楚生日记的主要内容。他会因为托朋友购买的毛毯是日货改装而心生"不快之感"（1938年1月20日），也会因为农历春节香港全城鞭炮不绝而发出"可叹"之慨（1938年1月31日）；会因为香港"乌烟瘴气"的烟窟"数欲作呕"（1938年4月8日）以及澳门"肩摩踵接""拥挤不堪"的赌窟"叹息不止"，也会因为在豪华餐厅"思及国内难民正在家破人亡"而"不能下箸"（1938年6月23日）。对多达十余万的聚集于新界并"多露宿山头或田地中"和"正在山原草野上度其餐风宿露之悲苦长夜"的难民，蔡楚生不仅表示"凄然"，而且感到"令人发指"（1938年11月28日、12月24日）。在1939年12月31日的日记里，蔡楚生总结自己的心绪，仍是一以贯之的"怆然欲绝"，忧国忧民的赤子情怀呼之欲出："十二时炮声四作，此草草劳人之一年，又已成为过去，所剩下者为光棍一条，傲骨一身，与前途尚在不可知之数之展望。夜月正明，襟怀似水，缅念故国，能不怆然欲绝！辗转不能成寐，至一时余朦胧入睡。"更为重要的是，这种爱憎分明的品质和忧国忧民的情怀，直至抗战结束、回到上海之后仍然有增无减。10月10日是国民政府"国庆日"，但在1948年10月10日的日记里，蔡楚生称此"国庆日""黯淡无光"，并明确指出："辽西战火炽，各处抢购之风潮不可遏制，除达官贵人，

谁欲强颜欢笑？！"随后，25日的日记记述："夜冷而雨，念灾黎之受苦不置——我昨夜在街上见檐下瑟缩许多难民，彼等乃终夜在我睡梦中出现。"

长太息以掩涕兮，哀民生之多艰。蔡楚生日记体现出来的这种精神，不仅是其人格理想的追寻，而且是对屈原、杜甫、曹雪芹和鲁迅一脉中国知识分子的忧患意识和博大襟怀的赓续。尽管在战前拍摄的影片中，这种忧患意识和博大襟怀已经有所显露，但只有经过如此真切的体会，才有可能将民众凄苦及其家国之梦上升到一种如此悲天悯人的高度。《孤岛天堂》中众人看着国旗上升的结尾，以及《一江春水向东流》里上流社会灯红酒绿与下层民众无以为食的对比蒙太奇段落，便是蔡楚生电影超越时代、永远动人的魅力之所在。

新中国成立以来，蔡楚生历任文化部电影局艺委会主任、电影局副局长和中国电影工作者联谊会（后改称中国电影工作者协会）主席等领导职务；但在很多时候，他仍然希望把自己当成普通人，十分不愿意在迎来送往中兴师动众。他会经常在日记里为劳动各位深表不安。现在看来，这就是蔡楚生的本色。其实，早在1937年11月29日，船靠香港后八人迎接，蔡楚生便在日记里写道："以我这样一个莫名其妙的人，竟劳朋友们前来等候，心里有说不出的惭愧。"此后，蔡楚生更是愿意选择深居简出。1958年12月9日，为了赴珠江电影制片厂拍摄《南海潮》，蔡楚生乘车至广州，当日日记记述："车因晚点，到两点三刻才到达广州。来接车的有洪遒、友六、梁东、残云、为一、卢珏等许多同志，这真令我感到不安。"1964年7月15日，为了从广州返回北京学习整风，蔡楚生日记写道："洪遒同志坚要送行，我坚辞，他终于没来，这是一快事。李榜金、吴文华、戴江、志斌等来，于七时和我一起携东西赴机场。文华又要了些香蕉，增加重量，可感而不可谢。"

如果说，不愿兴师动众是对他人的关心和体谅，那么，对阮玲玉的念念不忘，则可看出蔡楚生对相知相爱者的至真性情。在1949年前后的日记

摘编里，蔡楚生均多次对阮玲玉的逝世表达了超出一般的愤怒和伤悼，其间感怀无不令人动容。

1939年3月8日，蔡楚生在日记中记述："今日为阮玲玉逝世之五周年纪念日，回忆当晚闻此消息之情形，此时尤为心悸。从前年十一月后，阮之墓处已沦入暴敌之手，芳魂衰草，饮恨黄泉，灵魂如有知，当更增河山破碎之悲也。"次年3月8日，蔡楚生继续因阮玲玉而发表感慨："五年前之今日，阮玲玉被吃人之社会所吞噬。某刊物出特刊以吊阮，我意不若以吊此社会之为愈也！忆阮死后，某怕死之友人曾为文吊之，有云'个人实不愿责此社会'，'温情'固温情矣，其如'没骨头'与有若干之卑劣性何？回思及此，犹不免致其愤慨。"1948年4月4日，回到上海的蔡楚生在清明前一天再一次赴联义山庄寻找阮玲玉之墓；因此墓仍然未建墓碑，故"拟倡议由联华同人代建"。1949年，蔡楚生也没有忘记3月8日。他在这一天的日记中写道："今日为'三八妇女节'，亦即阮玲玉逝世十四周年纪念日。"

直到1956年3月8日，蔡楚生日记仍在为阮玲玉之死寄托哀思："今天为三八妇女节，阮玲玉二十一年前于此日自杀逝世，追念故旧，为之凄然。"此后，日记记载了蔡楚生为纪念阮玲玉所做的诸多事情。如为准备给阮玲玉建碑事致信上海联谊会（1958年11月29日）、为阮玲玉墓碑题字并寄去上海（1959年3月18日）、去田汉先生处与郑君里等人一起谈写阮玲玉电影剧本事宜（1960年4月7日）等。1961年11月13日，在广州，蔡楚生跟《南海潮》摄制组的同志们一起观看了上海寄来的《新女性》的新印拷贝。日记写道："此片摄于1934年，27年来我也还是第一次再看，看了不禁产生许多感想。最感意外的是此片在立场观点上，即使用今天的眼光看来，也并无错误；又次是阮玲玉的演技非常真实深刻，今天演员们的演技也还未能超过；再次就是想起当年此片因抨击了黄色新闻记者而使我们受到全上海黄色报刊狂风暴雨般的攻击，致使阮玲玉终于自杀等。"1963年10月11日，蔡楚生跟时汉威谈论《新女性》之"整理配音"工作，并告诉他："阮玲玉因这作品而被旧社会逼死，在新社会我们有义务尽快把它整理出来，

使阮玲玉'复活'，所以这是一个政治任务，也就是歌颂新社会反对旧社会的工作。"在蔡楚生日记摘编中，最后一次出现阮玲玉，是在1965年3月8日，蔡楚生写道："今天是三八妇女节。偶又忆起，今天也是阮玲玉逝世的三十周年。时间过得真快呀！"

让蔡楚生念念不忘的，除了阮玲玉，还有从1940年便着手创作剧本的影片《南海潮》（初名《南海风云》）。新中国成立后，蔡楚生会务无数、公务缠身，健康状况更是不容乐观。1949年10月25日日记记述："继续在电影局举行会议。所讨论者为编制、任务、底片及新闻片、纪录片等问题。于上午九时起至下午六时休息。我因睡不好，又太忙，竟至连大便也没有时间，午后即感头痛不已，胃亦频感欲呕，但仍一直坚持至散会，可云辛苦之至。"1950年4月11日日记总结当天情状："简直像个车轮，整天团团转。"在普通人看来，看电影是种难得的娱乐，但在蔡楚生那里，已经成为"严重之负担"（1950年5月26日）；有时一天要看大小十一部影片，"真是把眼睛都看歪了"（1952年6月13日）；与此同时，身体的病痛也总是如影随形。1958年1月25日，蔡楚生日记记述："今天我始终感不适，至晚尤甚，入夜彻夜脑作剧痛，服了三次安眠药，至晨前才稍平眠。像这样的疼痛，我觉在人的一生中受一次已经够了，但我却绝大部分的日子要受这样的罪，真是有苦难言。"

即便如此，对生活的兴趣、对劳动的热爱与对创作的灵感，还是让蔡楚生忘不了自己的《南海潮》。1953年4月25日，蔡楚生在电影局进餐，跟王阑西局长谈起艺术领导的事情。蔡楚生同意由袁牧之、陈荒煤做艺委会的负责人，因为这样"即可减轻力不胜任的精神负担"，"且可多从事学习或作创作"；7月7日，蔡楚生在日记中写下随感："我平时不大能解释灵感。今天因为病了，吃得很少，此时已是清晨五时，感于奇饿而起吃东西，也并在看苏联名著，忽觉有强烈的诗意般的创作欲望之涌现。这应该就是灵感了。为什么会有这样的灵感呢？细加体味，才悟到这是对生命和青春的爱慕，对生活和劳动的热爱，对真理和美好的事物的渴求。因而由

衷地想表现人、表现生活、表现劳动,并愿为追求真理与美好的事业而献出我的一切。这就是我对灵感的解释。"事实上,这种灵感还会在蔡楚生拖着病痛的身体忙碌地工作中不时地闪现。1958年4月2日,蔡楚生一共写成22张大字报,其中最主要的一条就是请求组织上解除他的电影局副局长职衔,"让我去从事创作"。

经过四年左右的精心准备和艰苦拍摄,1962年8月,由蔡楚生和王为一联合导演的《南海潮》上集《渔乡儿女斗争史》终于完成上映。这部埋藏在蔡楚生心里二十多年的影片,不仅得到了观众的喜爱,而且有可能获得第三届大众电影百花奖的多项大奖。然而,政治斗争的风云已经开始摧残蔡楚生的灵魂。《南海潮》上集被批评检讨和删剪,整风运动弄得蔡楚生不断地"写检查"并"请求处分","心情很紧张","夜里老做噩梦"。这些情况,都在蔡楚生1964年以后的日记里有所描述。如果没有妻子曼云的支撑与外孙女一红的安慰,身心俱疲的蔡楚生随时都有崩溃的可能。1965年1月12日日记写道:"今天是我五十九岁的诞辰。回首这数十年间究竟为人民做了些什么?而且错误缺点如此之多,想想真令我难过,后来为此而久久不能入睡。"2月22日日记记载:"应该说,今天是我近年来心情最烦苦的一天了。我在写信给云时,手都是抖的,只是我在信上都不愿有所流露,免得她因此而不愉快。"

山雨欲来的整风运动和继之而起的"文化大革命",带给蔡楚生的身心打击远远超出他能承受的限度。1965年5月19日,珠江电影制片厂拍来电报,催蔡楚生去拍《南海潮》下集。蔡楚生即刻复信:"告以作品有错误、缺点,领导上作了批评,我也认识到自己思想上没改造好,并对作品作了删改,所以我在思想上已不再有拍下集的任何想法。——要拍将来就拍新的题材和新的英雄人物。"此后,珠影各方面继续劝说,蔡楚生都断然回复"坚决不拍"了(1965年7月24日、9月5日、11月4日)。

其实,从新中国成立之初开始,蔡楚生每到发言,怕的就是"犯错误"(1950年5月10日);但现在,"错误"已经犯下了,蔡楚生似乎是真心悔过的。

1965 年 7 月 4 日日记就充满了自责："上午把给《人民日报》的稿子改了数不清有多少遍，下午改给《大众电影》的稿子，又改了数不清有多少遍才交于今同志。七改八改，只说明我能力太差，并不说明我是如何谨慎。"而到 1966 年 4 月 19 日，已在从化疗养院疗养的蔡楚生写下这样的日记内容："晨听广播，知《人民日报》今天发表批判《中国电影发展史》文，指出这是以三十年代电影的这根黑线来进行反党反社会主义。我应从此中吸取教训，来改造自己，全力为党、为社会主义做好工作。"

然而，蔡楚生已经没有了"改正"的机会。1966 年 10 月 11 日日记记述："晨五时余起身，扫地，七时余扫地结束，疲乏不堪。写信给革命委员会，希望每星期天能回去，不知能否同意？下午二时推煤手上扎了一根刺，回来正在拔，张忠来了，他说现在在劳动，拔什么刺？我即忍着剧痛去劳动，完了回来再拔，出了血。"11 月 3 日日记记述："晨起强出扫地，几乎要躺倒。九时至十时末去铲煤。下午写信给红卫兵，希望能请三天假，回家治疗，但张忠说必须有医生准假证。一时半至三时半，我拖着要躺倒的身体去铲煤，到了最后半个小时，人都快要昏过去了。强顶完，回来睡了一会，似好些。夜里仍咳得厉害。准备明天去看医生。"1967 年 5 月 26 日，蔡楚生还在"扫地"，并在斗争大会中"被一个工人猛击一拳，又被猛压下地"。

或许，没有人能够知道，临终之时的蔡楚生到底想的是什么，因为他的日记已经中断了 403 天。

（原题《蔡楚生的爱与痛：以蔡楚生日记摘编为中心的考察》，载《博览群书》2013 年第 7 期）

吕班：喜剧仍未完成

1936年，23岁的吕班在上海明星影片公司摄制、沈西苓编导的影片《十字街头》中，跟赵丹、沙蒙、伊明一起饰演四个失业的大学生，虽然靠给商店布置橱窗糊口，但吕班饰演的角色却是个充满活力、不知忧愁的乐天派。4月15日晚，《大晚报》在上海南京饭店举办《十字街头》座谈会，夏衍、郑伯奇、姚莘农等人不仅肯定了影片的显著成就，而且不约而同地表示，吕班和赵丹的演技很自然、有个性而且最成功。

几年以后，在延安抗日军政大学总校文工团，吕班的喜剧表演天赋和民间文艺才能得到了更好的发挥。他捏着鼻子学女中音唱山西小调逗乐子，以及以独创性的"吕班大鼓"惊动毛泽东的轶事，几十年后还让著名诗人公木记忆犹新。

1956年5月至1957年9月，在长春电影制片厂，已经导演了《吕梁英雄》《新儿女英雄传》《六号门》和《英雄司机》等颂赞性英雄叙事影片的吕班，怀揣着"春天喜剧社"的梦想，以及成为东方卓别林的自我期许，先后编导了《新局长上任之前》《不拘小节的人》与《没有完成的喜剧》三部批判性的讽刺喜剧电影。遗憾的是，在随之而来的整风运动和反右派斗争中，《没有完成的喜剧》被认定为充满了庸俗的低级趣味、对新社会进行了恶毒的污蔑与诽谤的极端反动和腐朽恶劣的"毒草"；吕班本人也跟沙蒙、郭维等"小白楼反党集团"一起，被打成最猖狂、最恶劣的典型的右派分子。这一年，44岁的吕班虽然没有失去生命，但已经失去了生命赖以支撑的喜

剧和电影。

就像在《没有完成的喜剧》中被"文艺界权威的批评家""易浜紫"(一棒子)打死的三个讽刺喜剧故事。在拍摄这部影片之前,吕班应该已经非常明确地预感到了即将到来的悲剧命运。正如"易浜紫"在影片中所言,讽刺喜剧是一条危险、曲折而又难走的道路。没有想到的是,这也恰是吕班这位有着多种艺术才能和喜剧天赋的导演,命中注定将要踏上的电影和人生的不归路。

当年,《没有完成的喜剧》没有公映;60年后的今天,喜剧仍未完成。当下中国的戏剧电影界,或许同样面临以喜剧进行讽刺的危险性;而当下中国的戏剧电影人,或许同样具备讽刺喜剧的天赋和才能,但跟吕班相比,应该是少了一些艺术的热爱、喜剧的梦想和批判的勇气。

在吕班眼中,喜剧尤其讽刺喜剧是使人发笑的,但笑什么?为什么笑?怎样才能使人发笑?笑完之后留下了点什么?这都是他要反复思考并仔细研究的问题。在《新局长到来之前》导演说明里,吕班明确表示,全剧的主题是揭露国家机关中某些干部思想里的资产阶级意识,尖锐地讽刺和嘲笑那些对上逢迎拍马、对下官僚主义的假公济私,极不老实的恶劣作风;并规定全剧的最高任务,是坚决跟这些腐朽不健康的思想作风展开无情的斗争。《没有完成的喜剧》不仅在三个故事中讽刺批判了好逸恶劳、铺张浪费、损公肥私、溜须拍马、吹牛夸大、装腔作势以及不孝不善、无情无义等社会现象和人性丑恶,更是讽刺了"文艺界权威的批评家""易浜紫"对讽刺性文艺创作上纲上线、简单粗暴的否定性批判,并以舞台后台布景支架掉落下来砸晕"易浜紫"的故事结尾,旗帜鲜明地表达了自己的是非观点。在一个喜剧虽然可以不要正面人物,但也不能讽刺解放军、工人、农民、机关干部和学生,实际上只能讽刺自己和知识分子的时代里,吕班的讽刺喜剧无疑是知难而上、勇敢探索、独一无二的空谷足音。

为了完成这些讽刺喜剧,吕班不仅总结了自己多年来在舞台、银幕表演和编导等方面的经验教训,而且以喜剧大师卓别林为圭臬,认真阅读体

会苏联喜剧理论及相关电影作品,并在与著名相声作家何迟及文艺评论家钟惦棐等人的交往学习中不断提高自己,努力形成自己的艺术特色及民族风格。在创作《不拘小节的人》期间,便在剧组讨论过苏联喜剧片《幸福的生活》和《光明之路》,还观摩过相关的 30 余部美国影片。在此基础上,该片达到了较好的喜剧效果,不仅分寸掌握准确、节奏处理顺畅,而且带有一定的京剧味道,主要人物李少白的表演,便有些近似京剧里的文丑。这也应该是中国喜剧文艺发展过程中的重要成果。

再过 4 天,就是吕班逝世 40 周年。逝者长已矣,来者犹可追。作为一个从 20 世纪 30 年代的上海影坛,经由延安走向人民电影之路,又富有艺术才华、电影追求和喜剧梦想的个体,吕班一代以身殉艺,成就的是我们这些晚来一辈的落寞情怀。先生不要走远,喜剧仍未完成。

(原题《喜剧仍未完成——在"吕班百年电影戏剧学术研讨会"上的发言》,载《当代电影》2017 年第 1 期)

谢晋：含泪的追寻

惊闻谢晋谢世，一时半刻竟说不出话来。

冷静下来一想，其实对这个消息还是有预感的。前一段时间，当媒体上都在报道谢晋长子谢衍离去的时候，我就在心里担心这一刻的到来。尽管从 20 世纪 30 年代走出家乡、踏上影坛开始，谢晋几乎经历过人生中最艰险也最难熬的大风大浪，但在我的心目中，谢晋总归是一个男人，是一个女人的丈夫，是几个儿子的父亲。何况，现在的谢晋都快 85 岁了。一个 85 岁的老人，本该静静地生活在品味再三的时光里，或者自得其乐地含饴弄孙。

然而，上天太不公平。上天给了谢晋过人的天赋和辛勤的劳作，让他留下了一大批优秀的电影作品，却没有给他自己留下本该留下的东西。在谢晋的大多数电影中，无论政治如何阴霾，历史如何惨烈，但人性总是一种可以信赖的美好，家庭总是一个值得停靠的港湾。为了理想的人性和完整的家庭，谢晋一辈子都在追寻。

但这种含泪的追寻，从来没有出现在作为男人的谢晋的只言片语里，只是始终回荡在作为导演的谢晋的所有影片之中。当我得知谢晋谢世的消息之后，我的脑海里总在放映谢晋电影《啊！摇篮》的一个片段：八月十五晚上，延安保育院的孩子们来到八路军炊事员罗爷爷的厨房，已经负伤的罗爷爷无力地倒靠在草垛上，强忍着腰上的剧痛听起孩子们为他唱响的《月饼歌》："八月十五月儿明，爷爷喂我大月饼；月饼爷爷甜又香啊，

一块月饼一片情；爷爷是个老红军，爷爷待我亲又亲，我为爷爷唱歌谣啊，月饼爷爷一片情……"歌声中，罗爷爷安详地闭上了眼睛。

不知谢晋谢世的那一刻，是否又听到了这样的歌声？

请让我们含泪追寻。谢晋，是如何通过电影承继了中国文化传统？又是如何从"孤岛"走向了世界？

随着对谢晋电影研究的深入，谢晋电影与中国电影传统之间的关系问题正在引发学术界的高度兴趣。实际上，荆棘与鲜花作伴、失望与梦想相随的中国早期电影，不仅成就了郑正秋、史东山、朱石麟、卜万苍、孙瑜、吴永刚、蔡楚生、费穆等一批中国电影的先驱和元勋，而且积淀着一种独具运作规范、艺术形式、精神体验以及历史感觉和文化特质的中国电影传统。正是在这种独特的中国电影传统的浸润或熏染之下，谢晋电影从"孤岛"走向世界。

应该说，谢晋从一般的电影爱好进入到影、戏的专习，是从1940年6月考入上海"金星戏剧电影训练班"开始的。在金星影业公司戏剧电影训练班"第一期录取新生"名单里，来自浙江上虞、肄业于上海稽山中学的谢晋跟葛香亭、丁里、欧阳莎菲、裘萍和颜碧君等在一起。青年谢晋目睹了"孤岛"电影的繁荣，并将自己的前途与中国电影的未来联系在一起。

"孤岛"电影及金星影业公司也没有辜负她的倾慕者。18岁的谢晋或许无法料到，"孤岛"电影的生存智慧与金星公司的使命意识，将先入为主地影响自己的心灵，潜移默化地形成自己的电影观，并在此后半个多世纪的电影生涯里使自己受用不尽。

目前为止，电影学术界对"孤岛"电影的研究还相对薄弱。其实，失去了对"孤岛"电影的观照，不仅无法有效地分析和阐发1937年以前中国电影与1945年以后中国电影之间的关联性，而且无法深入地探讨和研究丰富而又独特的中国电影传统。如果说，整个抗日战争时期四大格局里的中国电影，是中国电影发展史上承前启后的重要篇章，那么，"孤岛"电影因

其独特的区位、物资、题材、人员和观众优势，跟大后方电影、根据地电影和沦陷区电影之间形成了一种若即若离、或隐或显的张力关系，为抗日战争时期的中国电影提供了最为深厚和丰腴的珍贵样本。只有充分地挖掘"孤岛"电影的历史遗产，中国电影的传统内蕴才会不断地展开；也只有更加贴近丰富多样的中国电影传统，才能在电影历史和电影文化的深处读懂谢晋及其电影世界。

这样，对谢晋电影与中国电影传统之间关系的探究，就必须从"孤岛"出发。毕竟，对于一个在1941年前后的上海选择了戏剧、电影作为终身事业的年轻人，"孤岛"电影无疑是其最直观、最难忘的引路者。或许，在谢晋的电影记忆里，"孤岛"电影会简化成一次经历、一种情感、一个明星、一部影片或一组镜头；但在中国电影史上，"孤岛"凝聚着深厚的中国电影传统，锻炼和滋养了即将走向影坛的又一代中国电影人。

尽管跟大后方和根据地电影相比，"孤岛"电影的使命感并非特别直接和明确，但从其发展主流来看，"孤岛"电影仍是一种自觉或不自觉地履行着独特的历史使命和文化使命的电影。使命意识的持存，势必在青年谢晋的心灵里打上电影济世、电影报国的深重烙印。以阿英、于伶、柯灵、李一、鲁思、毛羽、江红蕉、舒湮等为代表的"孤岛"电影理论批评界，从强调电影的民族立场出发，不仅揭露了居心叵测的日伪电影国策，告诫人们恪守民族气节、维护民族尊严，而且提倡摄制具有民族意识的历史影片，深入探讨历史影片的创作原则。为救亡图存的抗战电影理论做出了较大贡献。同时，一批电影创作者拒绝随波逐流的自律精神也令人动容。在一篇文章中，新华影业公司导演卜万苍表示："在目前，没有主题的电影，当然是不需要的；但没有正确主题的电影，亦同样的不需要；今后的电影，应该配合了客观的形势和时代的需要！这应当由观众的立场来决定，而我们电影界同人更应该尽量地做到这一点。"为此，"孤岛"时期的卜万苍编导了《貂蝉》(1938)、《碧玉簪》(1940)，导演了《木兰从军》(1939)、《西施》(1940)、《秦良玉》(1940)、《苏武牧羊》(1940)等寄托遥深的古装 /

历史片，尤以宣扬"剪除国贼"的《貂蝉》和鼓动"扫灭狼烟"的《木兰从军》两片，在"孤岛"影界获得极高的声誉和轰动的效应，并成为"孤岛"电影最具代表性的作品之一。同样，导演费穆也将"饿死事小，失节事大"当作自己在"孤岛"生存和进行戏剧电影实践的座右铭，感动并影响了包括蔡楚生在内的一批有"良心"的电影工作者。而在费穆编导的历史传记片《孔夫子》（1940）里，通过影片中的人物对话，强调了"选贤任能，讲信修睦""老有所终，壮有所用，幼有所长"的社会理想、"己所不欲，勿施于人"的待人原则、"国家兴亡，匹夫有责"的爱国精神，以及"应当杀身以成仁，不能求生以害仁"的立身标准。如此"正义凛然""庄严肃穆"的创作姿态和影片"空气"，在同时期的大后方和根据地电影中也是很难体会得到的。相信欧阳予倩、周贻白、阿英、于伶、柯灵与卜万苍、费穆、吴村等人的电影实践，会对刚刚进入影坛的谢晋产生良好的启示性和感召力。

总的来看，"孤岛"电影是一种面对国家、民族命运忧心忡忡、欲罢不能的商业电影。商业电影的定位曾使"孤岛"电影的声誉在中国电影史上蒙尘几十年，但在大量的古装/历史、滑稽/喜剧、时装/伦理影片中，"孤岛"从业者并没有忘记国破家亡的惨痛与乱世漂泊的凄楚；在以古喻今、以喜衬悲、以家为国的电影叙事里，"孤岛"电影中的优秀出品书写着一段屈辱的历史、一种无奈的人生、一座陷落的城池和一抹剪不断的不了情。当木兰从军、红线盗盒、关云长忠义千秋、岳武穆精忠报国的时候，不能简单地指责古装/历史片都在粗制滥造；当李阿毛破僵尸、王先生吃饭难的时候，也不能武断地指责滑稽/喜剧片都在噱天噱地；尤其是当天涯歌女唱响了流浪曲、逃难家庭睹尽了乱世风光的时候，更不能粗暴地指责时装/伦理片一律失去操守。跟同时期的大后方、根据地电影相比，"孤岛"电影以更加个人化、多样化和商业化的方式完成了抗敌御侮、保家卫国的时代命题，并在中国电影史上第一次达成了家/国置换、伦理/政治置换的叙事格局。这是中国民族影业在特殊历史时段里的一种生存智慧，

依靠这种生存智慧,"孤岛"电影成功地保全了中国商业电影和类型电影的流脉,使其在1945年以后的中国电影里大放异彩。新中国成立以后,中国电影取国族关切的宏大话语弃商业电影的体制定位,但曾经"孤岛"和40年代海上影坛的谢晋,跟从大后方、根据地和解放区走向影坛的电影导演相比,几乎是自然而然地多了一份吸引观众的机趣却又不失不可或缺的宏大话语。仅仅在1951年至1966年间,谢晋就尝试过体育片、艺术性纪录片、战争片、喜剧片等类型片种;而从1979年以后迄今,更在战争片、伦理片、历史片和体育片之间游移,并通过道德的中介,以传统的"家"(伦理)/"国"(政治)置换的叙事格局,改写着同时期主流电影的简单化、直线式叙事,完成了谢晋电影几乎是不可企及的获奖神话和票房业绩。

实际上,谢晋电影的获奖神话和票房业绩,也是其无意中将苏联电影里的"意识形态"和Montage构成原则,与好莱坞电影里的"梦幻机制"和Continuity叙述方法组合在一起的必然结果。恰恰是在抗日战争时期的"孤岛"影坛,苏联电影的影响和好莱坞电影的影响达到了基本上势均力敌的平衡效应。这一时期的电影批评工作者也秉持着一种相对宽容和开放的心态,一方面继承着20世纪30年代以来的苏联电影批评精神,另一方面兼顾了"孤岛"电影特殊的创作环境和接受实际;而沪光大戏院每月放映一部苏联影片、好莱坞新片《乱世佳人》(Gone With the Wind,1939)和《魂断蓝桥》(Waterloo Bridge,1940)在"孤岛"的风靡,都为电影创作者以及包括谢晋在内的电影学习者带来了新的参照系,并在他们面前展开了一种新的可能性,卜万苍也正是在这种情势下提出了创制"中国型电影"的设想。按卜万苍的解释及其在影片《木兰从军》里的表现,"中国型电影"是一种并不"一味学人家"的、"在小资本下"创造的"我们自己的电影",它应该既是一种通过剧作者的"正确的观点",从古人身上灌输以"配合这大时代的新生命"的电影(如苏联),也是一种充满了"趣味的穿插""活泼的镜头""聪明的处理"以及"轻快的调子"的电影(如好莱坞)。应该说,卜万苍的追求及其在"孤岛"获得的巨大成功,为"中国型电影"的命题

增强了说服力。认真考察就会发现，20世纪40年代以后的蔡楚生电影，以及新中国成立以后的谢晋电影，在一定程度上正可看作卜万苍意义上的"中国型电影"。在《红色娘子军》里，尽管没有了《木兰从军》的"趣味"，但在洪常清和吴琼花身上体现出来的传奇性，以及陈强扮演南霸天所达到的观影效果，却可以找到好莱坞电影的某种痕迹；在《牧马人》里，牛犇扮演的郭谝子，无疑是不可或缺的"趣味的穿插"和"聪明的处理"；而在几乎所有的谢晋电影中，苏联电影的"意识形态"和Montage构成原则，通过"人性"或所谓"人道主义"的中介，往往都在不经意间滑向好莱坞电影的"梦幻机制"和Continuity叙述方法。或者说，Montage/Continuity与"意识形态"／"梦幻机制"之间的成功置换，也是谢晋电影承继"孤岛"电影传统、成就"中国型电影"的重要标志。

如果说，"孤岛"电影是影响谢晋成长的较大环境，那么，金星影业公司及金星戏剧电影训练班则是直接改变谢晋命运的关键一站。金星影业股份有限公司由资深电影企业家周剑云1940年6月底创办于上海，是"孤岛"时期使命意识最为强烈、制作态度最为严肃的影业机构之一。从创办到"孤岛"沦陷后歇业，金星影业公司邀约周贻白、范烟桥、程小青、柯灵等编剧以及吴村、张石川、吴永刚、郑小秋、吴仞之等导演，拍摄了《李香君》（1940）、《秦淮世家》（1940）、《红粉金戈》（1940）、《夫妇之道》（1941）、《孤岛春秋》（1941）、《乱世风光》（1941）等14部故事片，以其独特的历史批判和社会讽刺力量，受到"孤岛"舆论的高度期待和一致好评。在各种报刊上，周剑云与金星影业公司也以"公告"或"答复"的方式，表达了抗敌爱国、发扬正气的制片宗旨。1940年6月底的《中美日报》《申报》和《新闻报》上，均登载《金星成立公告》，表示："同人等深知电影事业之庄严，电影使命之重大，不敢自菲。在此可为社会人士告者，将来出品取材，必期审慎；摄制技术，务求精进，冀对海内外电影观众，薄有贡献。""我们公司成立后，决不以毒素影片，贻害社会。""在三部反映现实的时装片和一部不含毒素的古装片后，或拟来一部轰轰烈烈的发扬正气之作，虽然须

牺牲若干市场，亦在所不惜，盖我为中华民国国民，国民爱其国家，固为天经地义之举也。"同样，在回答一位观众的问题时，周剑云也认真地表白："我们对国家民族有一颗赤心，对电影事业有一颗信心，从没有把它看成纯粹的商品，忘记对教育文化所负的使命。尤其在战后三年的孤岛上，人才、物质并皆缺乏，原料、物价逐步高涨，只凭一股傻劲，一腔热诚，一点正义感，集合少数人力资力，创办一家新公司，明知绞脑汁、耗心血、费精神、伤力气，责任艰巨，不易讨好；但看清前途，不走歧路，少说废话，多下功夫，做出成绩，树之风声，稳扎稳打，步步为营，总会有达到目的、完成志愿的一天。假使只知赚钱，误认电影为商品，如所谓'在商言商''商人重利'，则也希望不要'见利忘义'，忘记商人也是国民一分子，民族一分子。"而在总结金星影业公司一年来的出品时，周剑云坦诚地表示："从出品的内容来看，我们自信每一部都有它们相当的教育意义，而其中有裨于民族意识的培养的，或者全部，或者部分，都尽力的做了。"如此强烈的使命意识和严肃的制作态度，不仅使金星影业公司在"孤岛"获得了骄人的声誉，而且对进入金星戏剧电影训练班的谢晋产生了良好的引导作用。

金星影业公司戏剧电影训练班随金星影业股份有限公司的成立而成立，是"孤岛"时期教授水平相对整齐、教学安排相对系统、学员素质相对较高的戏剧电影训练班。按训练班当局的定位，金星戏剧电影训练班至少有5个"特点"，使其不同于任何时期的任何电影训练机构。第一，金星训练班"戏剧电影并重"，除了电影方面的基础课程之外，训练班还开设中国戏剧史、欧美戏剧史、剧本概论等戏剧方面的基础课程；而在此之前，明星、联华都办过训练班，但那是无声电影时代，最多也不过是有声电影的初期；抗战爆发后，大同、新华也办过训练班，但都偏重于电影演员的训练。第二，金星训练班对教授人选极为"严谨"。可以说，周贻白的"中国戏剧史"课程、周剑云的"中国电影发达史"课程、黄佐临和金韵之的"发音"课程、宋小江的"化装术"课程、严工上的"国语"课程，都是"孤岛"

以至整个中国戏剧电影界的不二之选。第三，金星训练班对学员的甄别条件要求"相当的高"，文化程度也"相当的整齐"，进入学习之前，学员们已有戏剧理论和演技磨炼的初步基础。第四，金星训练班的课程安排具有"训练的多面性"，除了上述课程之外，还有"电影概论""歌咏""舞蹈""表演术"等多门课程。第五，金星训练班的教学方法着重"实习"，不是填鸭式的死板教育，而是启发性、自发性较强的"动机训练"。正是在金星影业公司戏剧电影训练班的学习，使谢晋能以较高的起点踏入戏剧、电影的堂奥；尽管只有半年的时间，相信训练班优秀的教授水平、课程安排和动机训练，带给谢晋的不仅仅是简单的知识和技巧；同样，训练班"戏剧电影并重"的教学原则，无疑将对谢晋此后的戏剧实践和电影实践产生深刻的影响，并为谢晋从"孤岛"走向世界奠定良好的基础。

第一期金星戏剧电影训练班结束后，谢晋回到稽山中学读完了高中二年级。1941年夏天，谢晋转道香港、广州、湛江、柳州和贵阳，最后到重庆，考进了设在川南江安的国立剧专。洪深、曹禺、张骏祥、陈鲤庭等国立剧专的教师，都是具有很深戏剧造诣并在电影领域已有深入实践或将有重要成就的艺术大家；而在重庆中青剧社的几年里，谢晋目睹了马彦祥、洪深、焦菊隐以及金山、张瑞芳、白杨、秦怡等影剧界名流的风采，并在他们的精神感召和亲自指导下投身到轰轰烈烈的重庆话剧运动之中。

如果说，大后方的戏剧学习和戏剧实践，磨炼和提高了谢晋的思想境界和艺术水准，那么，1948年回到上海的电影活动，则使谢晋在电影观念和电影技艺等领域获得一个更大的提升。颇有意味的是，谢晋担任助理导演和副导演的上海大同电影企业公司，尽管是由柳中亮及其子柳和清创办，但其聘请的制片主任和编导阵容，与"孤岛"时期的金星影业公司多有重合；而谢晋参与的《哑妻》(1948)、《欢天喜地》(1949)、《几番风雨》(1949)、《梨园英烈》(1949) 4部影片，除导演吴仞之和张石川自己之外，黄汉、郑小秋、何兆璋均为"张石川系"导演。"张石川系"导演注重情节的编织、倾向于把故事平铺直叙地介绍给观众的特点，早在"孤岛"以及"中

联""华影"时期,就已为影评界和电影观众所熟知。在协助张石川和"张石川系"导演拍摄影片的过程中,谢晋自然更多地学到了如何讲述一个曲折动人的电影故事以及如何照顾最大多数电影观众欣赏趣味的电影手段,尽管这种电影手段并不具有《八千里路云和月》的尖锐色彩,也不具有《太太万岁》的含蓄蕴藉,更不具有《小城之春》的探索特征,而是在很大程度上与《一江春水向东流》的大众做派颇为相似,但当新中国成立以后,谢晋一旦将郑正秋的伦理叙事、张石川的情节编织、蔡楚生的大众做派,以及他自己在"孤岛"和上海影坛获得的一切滋养,跟自己对新中国、新生活、新政党的颂扬"激情"联系在一起,便具备了与世界对话的不凡能力。

从18岁到85岁,在中国电影传统的养育之下,一个人从"孤岛"走向了世界。

谨以此文献给越来越远去的中国早期电影,献给中国电影的杰出导演谢晋。

(写于不同时间,整合发表在《当代电影》《福建艺术》等杂志的不同文章,全文首次发表)

李行：父辈的旗帜

与台湾导演李行结缘于1998年秋天的重庆。在第七届中国金鸡百花电影节主办的"重庆与中国抗战电影"研讨会上，我发表了题为《抗战时期的重庆电影与中国电影的历史叙述》的发言，提出要把重庆电影重新放回历史语境并重写抗战电影的学术观点。发言刚一结束，李行导演就离开自己的座位，走到我面前递上他的名片，并鼓励我好好研究。

1998年的我，正当生活与事业的最低谷，正在考虑是否应该为了生存而放弃学术。面对李行导演的率真举动，我感动得手足无措。说实话，在此之前，我不相信一个导演能够真正理解一个学者的私语，就像不相信一个学者能够完全走进一个导演的心灵一样。可李行导演不仅听懂了我的发言，而且给予我最大限度的支持。两年后，首都师范大学出版社出版了我的第一部电影专著《中国电影史（1937—1945）》，在专著后记里，我写下这样的句子："我知道，我能够不断回报李行先生的，只有我在中国电影史研究方面不断创新和拓展的学术成果。"

1999年10月下旬，有幸受李行导演亲自邀请，参加第四届上海国际电影节暨"两岸电影五十年：李行—谢晋影展研讨会"并随同台湾电影代表团游览上海和杭州。毫无疑问，业界和学界都是把李行和谢晋当作中国电影五十年的杰出导演看待的，人们都在饶有兴味地探究两位大师在电影创作方面的非常成就。但我在心里表示，李行的儒雅、宽厚和为未来、为国家、为电影的无私境界，是任何一个中国电影人都无法企及的。

后来，在各种重要的电影场合，都能看到李行导演辛勤的身影。为了不给导演添乱，我一般都在远远地观望。2005年末，在中国电影界庆祝中国电影诞生100周年的国际研讨会上，李行导演满怀激情地表示，两岸统一，可以先从两岸的电影合作开始；电影合作不行，可以先从共同的电影史写作开始。为此，与会中外各界均报以经久不息的掌声。我记得当时的我眼眶湿润了。那个学期，我正在北大开设《中国电影史》台湾部分的通选课，我把李行导演的观点讲给学生，学生们同样报以热烈的掌声。

最近一次见到李行导演是在上两周的中国传媒大学，为了《中国电影图史》。本来我是准备谈一谈李行导演对电影史学的卓越见识并阐述《中国电影图史》的独特意义的，无奈发言是按资历指定顺序。我的激情逐渐冷却，也没法当面表达我对这一代中国影人的尊重之情了，但愿李行导演不要以为我对他的知遇之恩漠然处之。

我想说的是，作为一个在台湾电影史因而也是中国电影史上最杰出的电影导演，李行对中国电影的贡献是多方面的，此前无人做到，相信此后也无人能及。《中国电影图史》的意义不仅在于它的学术性，同时也在于它凝聚着李行、吴思远等港台"教父级"影人的大量心血。从此以后，中国电影史写作将进入一个彻底的个人时代。

就像我现在所做的一切。但我在中国电影史研究中能够走到今天，也在很大程度上得益于我与李行导演的结缘，我的所有文字，都在很大程度上是献给他的。

李行导演生于1930年，是我愿意认同的精神之父。

（载2006年12月29日李道新博客）

黄仁：不倦的身影

这是第二回在台北见到黄仁先生，今年的黄仁先生已经90岁了，眼睛不太好使，但听力绝对没有问题；说起话来很快，思路非常清晰。

在我面前，黄仁先生不是一位杰出的电影史学家，而是一个活成了精灵的可爱老人。

去年5月初，我从台南艺术大学开完会来到台北，住在台北车站附近襄阳路8号、二二八和平公园旁边的台北乐客商旅。很快，黄仁先生跟梁良老师一起过来了，说是要带我去台湾电影资料馆。从资料馆出来以后，黄仁先生又跟着我们一起在"光点台北"小资了一番，然后回到重庆南路书店一条街猛淘台语电影。那是一场台北都市的暴走体验，走着走着会突然想起来，黄仁先生年纪不小了，应该很累吧，可能会掉队。但转过头来，就发现先生背着大大的斜挂包，神定气闲地跟在后边。

黄仁先生当然不是等闲之辈。如果再活40多年，我就不敢担保还会喜欢电影，更不一定会写跟电影有关的文字；但黄仁先生仍在策划一个李安的图文展览，还要出版一本影人传记文集。据说这本影人传记文集会把他写我的一文列入其中并置放在首篇。这让我非常惊恐，真的害怕本书面世后带来的恶果。

现在想来，从1998年在重庆第一次见到黄仁先生，到现在也已15年了。黄仁先生看着我进入电影史学领域并见证了我在学术道路上的每一步。这位获得过台湾电影金马奖"特殊贡献奖"（2008）的电影史学家，该是以一种什么样的心情期待着他的后来者呢？！

（原题《先生黄仁》，载2013年8月1日李道新博客）

李少白：最高的敬意

得到先生逝去消息的时候，我正在研究生课堂上组织同学们探讨电影史研究的主体性问题；接下来的中国电影史通选课，我向教室里全校400多位非电影专业的同学们表达了导师离世的悲痛。我清楚地感觉到，偌大的教室鸦雀无声，一种哀悼的氛围弥漫在我的周围。我几乎不再能够继续。

但我终于释然。我知道我的导师是不会真正离开的。迄今为止，全中国以至全世界都有很多人在倾心研究中国电影，并在各种场合学习和讨论《中国电影发展史》。李少白这个名字，及其一代人所开创的中国电影史学与中国电影教育事业，已经永远镌刻在中国电影枝繁叶茂并愈益深广的历史记忆里。

这也可使活在天堂的先生得到某种心灵的慰藉。对于一个导师来说，最大的成就或许就在学派的滋生与事业的传承。在这方面，先生可谓功德圆满。

作为影史"李家军"的一员，我是误打误撞考入师门的。直到今天，我也不知道当时的先生为什么没有拒绝我的贸然拜访并打消我的考博诉求。事实上，当我在1993年的寒冬从西安走进京城恭王府的那间办公室之前，我既没有读过《中国电影发展史》，也没有看过《小城之春》。我还记得先生没有试探我最害怕的专业问题，只是在临走之际送了我一本他的《电影历史及理论》。

随后的日子，是中国艺术研究院在恭王府里贵族般诗意没落的伤感季

节，也是先生带领我们在民国书刊的字里行间找寻影史踪迹的美好时光。当然，我们也会每周去到红庙北里，在龙井茶的甘爽与红烧肉的香醇中探索先生治学的"九阴真经"。其实，我们都很敬畏先生，一些有关先生如何因弟子不够努力而震怒至极的谣言令我们闻风丧胆；就在毕业论文即将交稿的关口，看着被先生批得体无完肤的结构和改得密密麻麻的文字，我都感到自己形销骨立、气若游丝了。

但先生还是不会轻易地表示满意。博士毕业两年后，我还是会听到先生当面对我说出他的遗憾。我想先生是对的。从文学到电影，从理论到历史，这种学科及其范式的转换，并没有预想的那么简单；电影史研究的独特性及其丰富性和复杂性，需要在电影的情境与历史的现场中反复体验、不断升华，才有可能逐渐接近并获得真知；这一过程，至少是比文学史还要艰难的一种思维磨炼和学术经历。我相信先生是希望我们懂得这一点。

在我的印象里，先生有着无法言明的情感的软肋，柔弱得不可触碰；但面向我们每一个弟子所展开的，却总是一位导师温润平和的化雨春风。先生照例也要批评学界、臧否人物，但从来不会出现唯我独尊的优越感和意气用事的偏激。事实上，我几乎没有听到过先生抱怨任何事，非议任何人。在生命的最后几年，我听到先生念叨最多的，往往是邢祖文、沈嵩生和贾霁等那些已快被人遗忘的名字，先生总想对这些老朋友一一作文纪念。现在看来，先生也是希望我们懂得这一种行事的原则和为人的道理。

回到导师离世的那一天，我恰好在北大的课堂上讲授了接近6小时的中国电影史。中国电影史的研究和教学，既是先生的事业，也是我的事业。如果能够，我愿意把我的所有努力都当作最高的敬意，奉献给先生，以及先生一代历经坎坷、强韧执着的电影史学家们。

（原题《最高的敬意：追思李少白先生》，载《当代电影》2015年第5期）

程季华：总欠一次聆听

1996年春夏，我跟师兄丁亚平进行博士学位论文答辩的时候，导师李少白先生果然请来了程季华、邢祖文等诸位中国电影史学大家组成了答辩委员会。想来，这也是理所当然的事情。毕竟，我们的工作都是针对《中国电影发展史》的某种"重写"，而且是国内最早的两篇电影学领域的博士论文。

程季华先生应该是答辩委员会主席。我想他肯定非常理解并十分同情后辈学子初试啼声时诚惶诚恐的内心活动和颤颤巍巍的艰难处境。他终于手下留情了。

但迄今为止，我仍然感觉到，对于我的研究，程季华先生还有很多话要说。实际上，在答辩过程中，程季华先生已经提出，把"满映"纳入中国电影史研究框架是不是真的合适？在讨论上海沦陷后的"中联"和"华影"时，有关日本人川喜多长政和中国人张善琨的评价是不是要更加明确一些？"侵略者"和"汉奸"的定位是可以讨论的吗？

程季华先生的"质疑"把我吓出了一身冷汗。在博士学位论文更名为《中国电影史(1937—1945)》在首都师范大学出版社公开出版时，我加大了对"满映"性质的认定和批判的力度；而对"中联"和"华影"以及川喜多长政和张善琨的复杂性的讨论，删节一些内容之后放进了一个长长的注释里。此后较长一段时间，对抗日战争特别是沦陷时期中国电影的历史问题，我选择了有意逃避。

尽管如此，我还是对中国电影史研究的理论和方法产生了越来越浓厚的兴趣。而从根本上来说，讨论中国电影史研究的理论和方法，就是在跟程季华及其主编的《中国电影发展史》进行某种层面的对话和交流。我在2001年《北京电影学院学报》发表的《中国电影史研究的发展趋势及前景》一文，就是建立在对程季华主编的《中国电影发展史》和乔治·萨杜尔主编的《世界电影史》这两部影史"经典"进行分析批评的基础之上；特别是针对"以阶级斗争的观点和阶级分析的方法"看待和分析中国电影的《中国电影发展史》，我的观点也颇为尖锐："毫无疑问，《中国电影发展史》注重'社会阶级斗争'的特点，是作为个体的电影史学家，在特定的时代里，别无选择的选择。但这并不意味着我们不应该做出如下结论：在新的历史时期，尽管《中国电影发展史》仍是一般读者了解1949年以前中国电影发展历史的一条重要途径，但是，由于历史观及相应的电影史观的巨大嬗变，《中国电影发展史》已经失去了继续发挥其电影史学价值的基本依据。"

文章发表后，我知道程季华先生更是有话要对我说的。在此后的两三次会议中遇到，程季华先生都跟我说要找时间谈一谈。可惜的是，我的不擅主动联络的性格，加上为了生计和事业而打拼的匆忙，都让我始终没有叩响先生的大门。现在想来，我是因为担心程季华先生的指责而不敢求见吗？还是因为自觉无法跟先生有效沟通而患上了拖延症？

接下来的日子里，我逐渐意识到，程季华先生对沦陷时期电影历史所持的严重关切及其坚定态度，确实是跟这一代电影史学家最为根本的历史观点联系在一起；这也使我明白，对沦陷时期电影历史的研究，正是"重写"中国电影史的关键环节之一。如果没有程季华先生的"质疑"和"约谈"，我不可能真正体会到这一点。

2012年9月，中国电影资料馆、上海大学与《当代电影》编辑部合作举办了"重写电影史：向前辈致敬——纪念《中国电影发展史》出版50周年"学术研讨会，我也撰写了《无悔与不舍——程季华的中国电影史研究与中

外电影学术交流》一文。在《当代电影》发表时，还附上了我收集整理的《程季华生平与大事年表》。文章结尾，我是这样写的："从1950年开始迄今，程季华都对中国共产党领导的左翼电影运动倍感自豪，并对中国共产党及进步电影人在中国电影史上的主导地位从未产生过疑虑；尽管随着时移世易，《中国电影发展史（初稿）》（第一、二卷）存在的许多问题已经非常触目并亟待被超越，但程季华不为所动。程季华的中国电影史研究与中外电影学术交流，穿越六十多个年头却始终无怨无悔，锲而不舍。这是一种理想的感召和信仰的力量，无论何时何地，都会在强权与物质的迷雾中闪现出精神的光芒。"

在我的思想里，我是希望尚在病中的程季华先生看到，后辈学子对前辈的"僭越"，其实也是一种致敬；但只有我自己知道，面对这些陆续远逝的学术先驱，后来者总欠一次聆听。

（原题《总欠一次聆听：悼中国电影史研究前辈程季华》，载《中国日报》中文网2015年12月15日）

金冠军：温暖的接触

回到十多年前。当金冠军老师拎着一个毫不起眼的公文皮包无数次往返于京沪之间的时候，我们几个李少白先生的弟子曾将他的上海大学影视学院戏称为皮包公司。如今，这个皮包公司日益壮大、人才济济，已经成就为享誉海内外的影视教育重镇。

我是差一点被金冠军老师收入囊中。直到今年4月在北京远望楼最后一次见面，我还拍着金冠军老师的大肚皮，不怀好意地问：您还要我吗？金冠军老师照例是宽厚地一笑：就怕你不来。

还是要回到13年前，金冠军老师50岁。50岁的教育家是什么样子，金冠军老师就是什么样子。那时候的金冠军老师生就一对顺风耳，知道任何一个地方任何一个学者见异思迁的信息；也长着一双飞毛腿，只要有一丁点儿可能，他就立刻站到了你的面前。我就是这样知道上海大学的。

当年的中国艺术研究院正在低谷，一些优秀的学者无奈中选择了离开。作为刚从院里博士毕业的年轻人，我也如丧家之犬，正在经历转战地下室和办公室的极度赤贫的时代。金冠军老师出现了。在此之前，他甚至已经做好了周密的调研。

没有任何招架之力，我就乖乖地顺从金冠军老师的引诱，去上海大学看到了即将分给我的房子的钥匙。记得那是一个春雨绵绵的星期六，金冠军老师跟我一个人畅谈了上大影视发展的未来，然后信心十足地问我：怎么样？还需要考虑吗？！冲着这一点，当我走出上海大学校门的一刹那，

我的脑海中已经开始浮现一家三口说着上海话、吃着阳春面、逛着南京路的场景。

但考虑的结果，我还是留在了北京。不知道金冠军老师使用这种方式的成功率有多高，但我知道他的这种方式帮助了不少人。在上海大学决定引进我之前，我是确实不知道自己还是一个不可多得的人才的。上海大学的调令，让每一个缺乏自信的学者获得了重要的肯定；更让每一个已有成就的学者提高了自我的身价，增加了与本单位讨价还价的筹码。

金冠军老师还是一如既往，到处"挖人"。看在李少白先生面子上，像我这样的，他会"挖"过一遍再"挖"，典型的锲而不舍。如果哪天意志动摇，一定会被他"挖"走的。我时常这样想。"挖"到今天，上海大学影视学院已经车马声喧、盆满钵满。再见金冠军老师，俨然一副大功告成、踌躇满志的样子。这时，我才看见他的大肚皮，又大得可爱了。

今年4月，北京远望楼。我不知道是最后一次。我拍着金冠军老师可爱的大肚皮。我同样不知道，这是我们无间的心灵对话过程中，最后一次无间的身体接触。那种感觉，是切实的依靠，也是少有的温暖。

（原题《温暖的接触》，载《新民晚报》
2011年10月31日）

影事今昔

永不消逝的老电影

从 2005 年 12 月 6 日晚首播影片《劳工之爱情》，到 2006 年 3 月 12 日晚播出影片《永不消逝的电波》，北京电视台八套"老片回放"节目每天一片，一共播出 100 部 20 世纪 60 年代以前的中国"老电影"。据笔者所知，在迄今为止国内各电视台里，北京电视台的这次集中播放"老电影"，可谓规模最大、用功最深、影响不小。

尽管从 1905 年开始，中国人已经迈开了民族电影的创制历程，并在接下来的半个多世纪里（1905—1955），一共拍摄了大约 2000 部故事影片。但由于各种原因，能够相对完整保存下来的影片数量应该不到 1000 部；即便在这 1000 部影片里，仍有至少一半始终没有面向公众；而剩下来的影片，又有一部分并不符合电视台的播出标准和技术条件；再加上一些实在缺乏重播理由的影片在内，可供北京电视台选用的老片资源其实并不太多。令人钦佩的地方在于：北京电视台并没有知难而退，而是秉持着一种关爱中国电影、传播民族文化的高度的责任感和使命感，竭尽全力、披沙拣金，以如此密集的排片频率和宏大的展播规模，将"老片回放"打造成纪念中国电影百年诞辰活动中最朴素、最执着也最动人的一道风景。

在这 100 部"老电影"里，有《神女》《马路天使》《十字街头》《一江春水向东流》《万家灯火》《乌鸦与麻雀》《南征北战》《董存瑞》《智取华山》《铁道游击队》《上甘岭》等脍炙人口的经典，让观众再一次体验流金岁月的喜怒哀乐与黑白光影的美丽魅力；也有《一串珍珠》《桃花泣血记》《春

蚕》《木兰从军》《夜店》《无形的战线》《刘胡兰》《吕梁英雄》《南岛风云》等各具特点的名片，引领观众感受民族电影不可多得的丰富性和多样性；更有《劳工之爱情》《西厢记》《夜半歌声》《王先生吃饭难》《关不住的春光》《风雨江南》(《结亲》)、《新儿女英雄传》《陕北牧歌》等重新发掘的佳作，既令观众耳目一新，又在惊喜的同时禁不住为前辈影人的杰出贡献感到惊奇。从100年中国电影里挑选出来的这100部中国"老电影"，基本呈现了中国早期电影的发展脉络，可以从中一览半个世纪以前的时代风云，探察一个民族从苦难走向新生的精神轨迹。更为重要的是，通过电视播映，"老电影"被最大限度地传播到千家万户，这对促使大众重温历史记忆、选择文化认同和增强民族凝聚力，具有不可低估的价值。正是在这一点上，北京电视台八套的"老片回放"，无疑是一次具有战略意义的大手笔。

　　诚然，如果仅仅停留于简单的编排和播映，"老电影"也不会如此发散它的影响力。毕竟，这都是一些半个世纪以前的老片，对于当前的电视受众而言，"老电影"缺乏多彩而又炫目的光影，很多对白听来费劲，默片甚至没有声音；除此之外，"老电影"关注的社会生活及其表现方式，跟电视媒体相比确实不能同日而语。在这样一个资讯发达、频道繁杂的影像时代，在电视上播映"老电影"，不仅需要勇气，而且需要智慧。显然，北京电视台有备而来，并用功最深。为了"老片回放"的顺利播出和传播效应，从策划方案的拟定和调整，到编导力量的分工和协作，再从播出时间的选择，到主持人的安排，以至于从嘉宾的邀请，到节目的制作和宣传，北京电视台均进行了大量的工作，使"老片回放"不仅成为一个"老电影"与电视观众遭遇的场所，而且成为一个电视节目及其主持人和嘉宾跟电视观众一起共同就"老电影"寻踪觅迹、抚今追昔的平台。

　　值得肯定的方面很多，尤其是在每次播出影片之前，"老片回放"都会邀请电影史学者和资深的电影编导，就当日播映的老片展开讨论，或交流心得，或指点迷津，或寻根究底，力图阐释影片的内涵，引发观众的兴

趣。在讲述与"老电影"相关故事的过程中，力图增添一种感念的激情和怀旧的情绪感染观众，也使节目本身充溢着一种颇为难得的人文气息。另外，影片播映时，还会在屏幕各处不时插入影片片名、出品时间、主创人员及其他基本信息，处处体现出"老片回放"为观众着想的节目品质。

正是在精心的准备和努力的编排下，"老片回放"在电视观众中的影响力与日俱增。据艾杰比·尼尔森媒介研究所的收视率调查报告显示：在2006年1月30日至2月5日的收视排行中，《新儿女英雄传》以收视率0.9和占有率3%排在频道第二位，《鸡毛信》以收视率0.9和占有率2%名列频道第三位；在2月6日至12日的收视排行中，《南征北战》以收视率1.6和占有率4%排在频道第一位，《白毛女》以收视率1.1和占有率3%名列频道第二位，《钢铁战士》以收视率1.1排在第三位；而在2月13日至19日的收视排行中，《渡江侦察记》以收视率1.8和占有率5%排在频道第一位，《平原游击队》以收视率1.7和占有率4%名列频道第二位，当周平均收视率为0.9。可见，优秀的"老电影"越来越受到电视观众的喜爱，"老片回放"也成为北京电视台八套节目的一个新亮点。

事实上，半个世纪以前的那些"老电影"，已成值得后人珍视的宝贵的文化遗产。不会因为时间的汰洗而逊色，更不会因为全球化浪潮的到来而被遗忘。从1905年开始，中华民族历经贫穷的困扰和战争的创伤，但中国电影人创造了无负于时代，也无愧于世界的灿烂和辉煌。在极短的时期内，中国电影界涌现出一大批杰出的制片家、编导、演员和其他人才，郑正秋、张石川等人创办的明星影片公司，罗明佑、黎民伟等人创办的联华影业公司，张善琨创办的新华影业公司以及20世纪40年代后半叶出现的昆仑影业公司和文华影业公司，都是民族影业的成功代表；而阮玲玉、胡蝶、白杨、上官云珠、金焰、刘琼、陶金、石挥、赵丹等电影明星，更是在中国观众喜爱的目光中熠熠生辉。同样，在郑正秋、张石川、史东山、卜万苍、蔡楚生、郑君里、沈西苓、吴永刚、费穆、朱石麟、桑弧、沈浮、郑君里、张骏祥、石挥、汤晓丹、成荫、水华、凌子风等电影编导及

其他电影工作者的共同努力下，中国早期电影创造了属于中国，也属于世界的永载史册的经典。

这是一段永不褪色的记忆，也是一场永不消逝的"老电影"！

（载《北京晚报》2006 年 3 月 3 日）

不可遗忘的电影传统

不知不觉，就成了一个总在老报纸和旧胶片中穿行的电影史学者，不到 40 岁，动不动就要高呼经典和传统，实在是不太与时俱进。

想当年，也是与前卫和先锋什么的颇有感觉。20 世纪 80 年代的时候，是非尼采弗洛伊德不读、非朦胧诗探索电影不看的；到 90 年代，也曾为中国电影界新生代的出现及其独特的生存境遇摇旗呐喊过，觉得传统就是个铁屋子，非把未来的希望闷死不可。

但在燃烧之后，剩下来的是灰烬。黑夜来临，当我们真正面对电影，面对我们的内心，才发现一种无可奈何的苍凉和空茫，开始伴随我们、缠绕我们。其实，我们并不比半个世纪以前进步多少、丰富多少，也不比我们的前辈深刻多少、艺术多少；更重要的是，跟他们相比，我们失去的观众、放逐的信任该有多少。

回归传统，寻找中国电影的家园。对我而言，这不是一种高蹈的姿态，而是一种切身的体验。我要说的是，作为质疑者、挑战者和叛逆者，我们还不具备足够的力量让自己存活；而作为试验者、探索者和创造者，我们也没有找到合适的路径让自己一往无前。

传统不是铁屋子。实际上，由于各种原因，我们还没有真正看清传统的面容。但我们知道，中国电影曾经有过明星、联华以及昆仑、文华等著名的影业公司，一批民营电影企业家在动荡不安的乱世中国勉力而为、自强不息；有郑正秋、张石川、史东山、卜万苍以及孙瑜、蔡楚生、吴永

刚、费穆等杰出的电影编导，总能用摄影机切中时代脉搏，与底层民众患难与共；还有阮玲玉、周璇、白杨以及金焰、赵丹、陶金等优秀的电影明星，以全部生命倾心演绎中国人的家事国事及其爱恨情仇，更有《神女》《马路天使》《一江春水向东流》《小城之春》《万家灯火》等名篇佳作，在世界电影史上永远散发出不朽的魅力。

然而，因为遗忘，传统正在离我们远去。从20世纪80年代开始，我们甚至不再能讲雅俗共赏的故事。诚然，中国电影多了一些有关历史、民族以及个人、生死的命题，也多了许多国际交流和影展奖励，但同时也失去了电影最为宝贵的东西，那就是电影生产者与电影消费者之间不可分割的内在联系。尽管观众是需要分层的，但在中国电影发展的优良传统里，每一部影片都会尽量面向最大多数的观众群体；而对于每一个电影从业者来说，拍电影从来不是为了得奖，更不是为了自我欣赏。这样，电影的视野里总有观众，观众的心目中也有电影，电影与观众相辅相成，观众与电影相得益彰。

不能把所谓的思想性、艺术性或各种影展的奖励当成漠视观众的武器；更不能在门可罗雀的影院里斤斤计较个人的得失。回归传统，不仅是要回归中国电影的大众面向，而且是要坚守中国电影的民族气质。半个世纪以前，中国电影人已经在欧美电影的巨大压力下创造了一种氤氲古意却又趣味盎然的中国电影；在寄托遥深的电影意境中，在大气磅礴的银幕史诗里，中国文化浸润着中国电影，中国电影也不乏悲天悯人的伦理内蕴与沉郁顿挫的家国叙事。

总之，历史是我们感知现在的方式，传统是我们走向未来的铺路石。无论承认与否，我们的创造都是传统的演化，我们的存在都是历史的足迹。对于中国电影来说，可能更是如此。

（载《大众电影》2006年第8期）

百年中国银幕：欧风美雨日潮韩流

给中国人带来第一次观影体验的，自然是外国电影。一个世纪以来，外国电影的丽影佳音跟国产电影的喜怒哀乐组接在一起，构成中国人心目中永难磨灭的电影记忆和不可多得的文化经历。迄今为止，浸淫着欧风美雨和日潮韩流的银幕空间，仍然生长着中国人面向世界的期待和梦想。

1896年8月2日（或11日）夜晚，在上海徐园"又一村"的游艺活动上，中国游客第一次看到了"西洋影戏"。按法国电影史家乔治·萨杜尔的研究，1896年正是路易·卢米埃尔对爱迪生的胜利的一年，法国人安东尼·卢米埃尔和他的儿子经营的公司，其势力范围已经扩展到全世界一切有业余摄影师存在的国家。可以推论，中国人第一次看到的电影，是由法国卢米埃尔家族派出的放映师提供给在中国的特许经营人所放映的节目。

然而，在不到一年的时间之内，情况发生了变化。1897年6月（或7月），来到上海放映"西洋影戏"的，除了法国商人以外，还有美国的电影放映商；中国人看到的影片，除了卢米埃尔家族拍摄的两分钟左右长度的短片之外，还有爱迪生影片公司拍摄的50—100英尺长度的作品。据程季华主编的《中国电影发展史》和美国学者陈立的考证，1897年6月（或7月），美国商人雍松（一说詹姆士·里卡顿）来到上海，先后在天华茶园、奇园、同庆茶园等处放映了纪录各地风光和奇异民俗的短片。也正是这一系列活动，揭开了法、美等国电影在中国的放映历史。

在中国发现的最早的一篇电影评论，亦即发表在1897年9月5日上海

《游戏报》第 74 号的文章，标题即为《观美国影戏记》。作者以惊异而赞叹的心情，详细描述了自己所看的影片内容，以及对这些影片生发的感想。在这篇中国人最早体验电影的文章里，运用了"奇观"二字。历史常常以惊人的重复昭示其内蕴的玄机。一百年后的今天，中国银幕上出现的美国电影，仍然以其高科技造就的"奇观"效应，接二连三地引发中国观众的惊异和赞叹。

对于 20 世纪 20 年代前后的大多数中国观众而言，美国电影进入中国的直接后果，是使其观赏到了大量的美国电影作品，深深地感受到美国电影文化的浓厚气息，进而培养了他们对电影艺术和电影文化的理解，一定程度上影响了中国观众的世界观和生活态度；而对于中国本土的电影业主来说，则在好莱坞的明星策略、类型追求和商业运作中，逐渐熟悉了电影企业的生存之道；至于中国本土的电影创作者，美国电影的涌入使其逐渐认识到查理·卓别林、大卫·格里菲斯、西席·地密尔和恩斯特·刘别谦等电影导演的重要性，并在对他们的学习和模仿中不断提高自身的电影水平。

中国早期电影导演程步高便形象地记述了"中国电影草创时代"从外国（美国）影片及其"工作照"中获得拍片技艺的情形。在《影坛忆旧》一书里，程步高指出："当年上海中国电影草创时代，外国拍戏，真情实况，既无人知，又无人见，因此外国电影杂志，偶刊一二工作照，争相传阅，视同至宝。文字不是人人可懂，公开拍戏秘密，展示工作实况，有图为证，信实可靠，按图索骥，偷关子学本事，最合实用。器材用具，因而仿制者有反光板、镜头车、拍板、轨道、吊车、大风扇、雨管、雪料等等；拍戏情况，可供参考者更多。如开末拉的角度与构图，光线的来源与照片，布景的设计与搭置，演员的位置与调度，细致研究，可知许多工作方法。"接下来，程步高以希区柯克的影片《夺魂索》示例："例如希治阁的《夺魂索》，全片以长跟镜头为主，开末拉跟男主角走路，一连穿过几个房间门口，门口小，开末拉体积大，如何穿过？颇费周章。后在杂志上见

一工作照,发现房门布景的门框,均在中间分劈为二,拍戏时将门框拉开一半,则开末拉就通行无阻了。"与此相反,现代文学家郁达夫则从如何"救度"中国电影的角度,谈到了 20 世纪 20 年代中期中国导演对美国电影 20 种所谓的"金科玉律"的"抄袭"和"模仿":"O. T. Nathan 所说的美国的这一种电影的定则,不幸在中国的电影里也照样子发生了。就是每个中国的影片,总脱不了卡尔登的跳舞场、西湖的风景、手枪、麻雀牌之类。像这一种刻板的方法于影片的通俗化上,或者很有效力,但是我觉得导演家能少尊奉一点这些死规矩,也未始不可以使观者得到一种清新的感觉。外国人老说中国人是最善抄袭,我觉得中国人的抄袭,还是不高明的。抄袭的妙手,在抄袭其神,而不抄袭其形。现在我们中国的电影,事事在模仿外国、抄袭外国,结果弄得连几个死的定则都抄起来了,这哪里还可以讲得上创造,讲得上艺术呢?"尽管从理论上说,郁达夫的观点是正确的,然而,在国产电影蹒跚学步的时代,"抄袭"和"模仿"未尝不是一种"学习"的方式。可以说,正是在不断地揣摩、"抄袭"和"模仿"美国电影的过程中,中国影人获得了不可多得的电影技艺,中国电影也迈开了本土化和民族化的步伐。

20 世纪三四十年代是经典好莱坞的黄金时代。梦幻好莱坞不仅催生了中国的好莱坞梦想,而且在中国培养了第一批不可救药的好莱坞影迷。在 1931 年 5 月出版的《电影月刊》上,登载着一封半文不白的、由"中国上海"写给好莱坞明星琵琵·但妮尔(Bebe Daniels)的《情书》。实际上,经典好莱坞的黄金时代,也是好莱坞电影影响中国的全盛时期。包括琵琵·但妮尔、珍妮·盖诺、玛丽·璧克馥、葛丽泰·嘉宝等在内的好莱坞影星,她们的音容笑貌、一举一动,都会牵动着上海观众的身心。大到她们主演的每一部影片,小到她们豢养的每一只猫狗,影迷们都会娓娓道来、如数家珍。去往"高尚""伟丽"的首轮影院观看美国影片,在沙龙、舞场中谈论或在生活中模仿美国明星及其衣食住行,在很大程度上引领着 20 世纪 30 年代以来的社会时尚。

正是在好莱坞电影影响中国的全盛时期，在1940年前后的上海，费雯丽连同她主演的《魂断蓝桥》和《乱世佳人》，席卷了惨淡经营的"孤岛"票房。两部影片创造的票房奇迹，尤其女主角费雯丽的杰出表演，一时成为上海影坛津津乐道的话题。不仅如此，《乱世佳人》还引起"孤岛"首屈一指的女明星陈云裳极大的兴趣。已经在《木兰从军》（1939）、《云裳仙子》（1939）、《费贞娥刺虎》（1939）、《秦良玉》（1940）、《苏武牧羊》（1940）等十多部古装/历史片里担任主演的陈云裳，观看《乱世佳人》之后，一度"殊为感动"，立刻购置了英文原著一部，并跟自己的英文女教师一起"公余研究"；鉴于这一点，经过中国联合影业公司当局"再三考虑"，遂将该公司刚刚拍摄完成、由陈云裳主演的古装片《李师师》更名为《乱世佳人》，并决定于1941年的旧历新年在沪光大戏院上映。按中国联合影业公司的观点，《李师师》更名为《乱世佳人》之后，"既觉其意义贴切，而亦足以媲美于西片《乱世佳人》"。没有料到的是，在此前后，艺华影业公司也决定拍摄"一纯粹凄苦之时装剧"《魂断蓝桥》，初步安排女明星李绮年主演，争取"与西片《魂断蓝桥》争一日之长"。接下来，一批好莱坞或仿好莱坞中文译名的中国影片在"孤岛"影坛应运而生。据不完全统计，除了《乱世佳人》（1940）和《魂断蓝桥》（1941）之外，"孤岛"出品中好莱坞或仿好莱坞中文译名的影片不下十部，主要有：《茶花女》（1938）、《少奶奶的扇子》（1939）、《播音台大血案》（1939）、《七重天》（1939）、《中国泰山历险记》（1940）、《中国白雪公主》（1940）、《红粉金戈》（1940）、《中国罗宾汉》（1941）、《风流寡妇》（1941）、《陈查礼大破隐身术》（1941）、《小妇人》（1941）、《上海淘金记》（1941）等。无论动机如何，如此之多的中国影片均以好莱坞出品的中文译名相标榜，都可以看出好莱坞电影在"孤岛"产生了至关重要的影响力。

好莱坞电影在中国的重要影响力，直到20世纪40年代末期仍未消减。但随着新中国的成立，中美关系由于社会体制、国家政策的差异而趋向对立。从1950年开始到1980年前后三十多年的历史时段里，除了《社会中

坚》等美国左翼电影以及卓别林的喜剧之外,好莱坞电影在中国内地被彻底禁绝。这一时期运来中国的外国影片,大多是苏联、朝鲜、东德、匈牙利、南斯拉夫、保加利亚、捷克斯洛伐克、阿尔巴尼亚等社会主义阵营以及日本、印度、意大利、英国、西班牙等资本主义国家的进步作品。多年以后,苏联影片《列宁在一九一八》和《列宁在十月》不仅成为新中国观众观看外国电影的主要记忆,而且还有许多观众对其中的大量台词记忆犹新;而当朝鲜影片《卖花姑娘》在"文化大革命"期间放映时,不仅轰动全国,而且在极大程度上宣泄了中国观众的集体无意识。那些被《卖花姑娘》感动得泪雨滂沱的中国人,已经有好久没有在银幕上经历如此哀婉动人的瞬间了。

1979年以后的改革开放,再一次为世界电影进入中国打开了一扇重要的窗口。整个20世纪80年代,日本电影和美国电影开始部分地改变中国人的思想观念和生活方式。正是在《追捕》《幸福的黄手绢》等日本影片里,中国观众认识了高仓健。这位以沉默的硬汉形象驰骋影坛的日本男人,不仅吸引着中国观众的注意力,而且引发了全社会"寻找男子汉"的热烈讨论;正是在美国影片《第一滴血》里,中国观众认识了史泰龙。这位以喋血的复仇形式大开杀戒的美国男人,同样发泄着中国观众不满于现实的叛逆冲动。在电影院里,在录像厅里,除了台湾的琼瑶电影、香港的武打电影之外,就是美国的各类影片。好莱坞正在积聚实力,力图再一次占领中国大陆(内地)的电影市场。

20世纪90年代以来,好莱坞凭借其经年完善的工业体系、不断提升的科技含量和一掷千金的制片策略,成就为电影世界的全球霸主。在好莱坞的票房压力下,1993年以后,中国内地开始实施"大片"引进计划,如何应对好莱坞也开始成为中国影坛不可回避的重要问题。阿诺·施瓦辛格主演的《真实的谎言》一度成为街谈巷议的话题,詹姆斯·卡麦隆导演的《泰坦尼克号》更是在中国创造票房新高。

就在好莱坞主宰全球票房的时代里,伊朗电影、日本电影和韩国电影

也以其独特的文化蕴涵和民族气息,在中国内地引发一股观看热潮。伊朗的《小鞋子》、日本的《情书》和韩国的《我的野蛮女友》等影片,都在中国观众中获得相当不错的口碑。百年中国银幕,交织着欧风美雨、日潮韩流,记录着中国观众的心路历程,见证着中国文化的百年沧桑。

(载《中华文化画报》2005年第2期)

功夫电影：资本与文化的百年运作

不可否认的是，在1905年中国人拍摄的第一部影片《定军山》里，就有"功夫"的因素在吸引着观众的注意力。银幕无法复现著名老生谭鑫培的"唱""念"技艺，却有能力留存这位前京剧武生独具魅力的"做""打"英姿。

戏曲纪录片当然不能被当作此后的功夫电影，但博大精深的中国戏曲、源远流长的中国武术与百年不衰的功夫电影之间，存在着极其深刻的关联性。也就是说，从一开始，传统文化的立场与中国观众的认同，就决定着功夫电影的民族特性与市场前景。

跟大小戏班、中医中药一样，功夫电影的资本与文化运作，就建立在民族特性及其昭示的市场前景的基础之上。尽管在20世纪20年代中后期，在以十八集《火烧红莲寺》为代表的"武侠神怪片"热潮中，无法考证出有多少部影片可以被归类为"神怪功夫片"，但包括王元龙、张慧冲、张慧民、查瑞龙、钱似莺、徐琴芳、范雪朋、邬丽珠、吴素馨等在内的男女武打明星，大都是喜爱武术、身段硬朗、功夫娴熟的电影演员。可以说，正是由于他们的存在，"武侠神怪片"才没有彻底沦落为缺乏文化根基的、真正荒诞不经的神怪电影。

主要由于时代意识与电影检查的双重遏制，20世纪30年代以后，武侠电影和功夫电影的制作在中国内地并没有得到长足进展。尽管零星出现过《儿女英雄传》(1938)、《银枪盗》(1941)、《霍元甲》(1944)、《女勇士》(1949)

等各类"武术片",但功夫电影并没有在中国早期电影的辉煌年代里顺利成长为民族文化的载体与资本市场的宠儿。

令人欣慰的是,1949年之后的香港和台湾影坛,挑起了复兴中国功夫电影的大梁,并通过资本与文化的成功运作,将功夫电影打磨成港台最具民族特性和市场前景的电影类型,不仅为海峡两岸暨香港的中国观众喜闻乐见,而且以李小龙的功夫、成龙的身手以及无数武打影者的贡献征服了世界。

1949年至1979年间,港台影坛在资本运营和市场竞争的商业氛围下,更多地继承了20世纪20年代中期以来的中国武侠电影传统,将武侠片和功夫片的流脉与对中国文化的超拔想象和对港台政治地位的现实确认联系在一起,不仅锤炼了胡金铨、楚原、张彻和李小龙等一批个性显著的电影作者,而且创造了中国商业电影一个时代的灿烂与辉煌,在中国以至世界电影发展史上产生了极为深远的影响。

作为香港商业电影的主流产品,武侠片和功夫片(合称"武打片")是1949年至1979年间香港电影中出品数量最大、参与人数最多、国内国际影响最著的类型片种。据不完全统计,从1949年底至1979年间,仅香港一地,各家电影公司便拍摄过各种国、粤语武侠、功夫片近1000部;几十位电影导演均拍摄过不只一部武侠、功夫影片,胡鹏、王天林、楚原、张彻、罗维、吴思远、桂治洪等更是单独拍摄过十多部甚至几十部;楚原、张彻、胡金铨等因此成为中国电影史上杰出的电影作者。与此同时,涌现出唐佳、刘家良、韩英杰、袁和平等一批各具特点的武术指导以及狄龙、姜大卫、陈观泰、岳华、李小龙、井莉、苗可秀等一批卖座鼎盛的电影明星。香港电影进入一个武侠、功夫片的鼎盛时期。其中,"黄飞鸿"系列功夫片和李小龙功夫片,是中国功夫电影史上划时代的作品。

1949年底,新加坡电影商人温伯陵在香港投资成立永耀电影公司,拍摄了一部由吴一啸编剧、胡鹏导演、关德兴主演的武打功夫片《黄飞鸿传》

(又名《鞭风灭烛》），这是香港电影史上第一部"黄飞鸿"影片。《黄飞鸿传》公映以后，大受观众欢迎。胡鹏及其他导演纷纷以"黄飞鸿"为题材拍摄武打功夫片，到1979年为止，香港影坛一共出现85部"黄飞鸿"电影，创造了世界电影系列片数量的最高纪录。总的来看，85部"黄飞鸿"电影中的绝大多数都由胡鹏导演，关德兴主演。如果说，作为香港观众钟爱的类型片种，武打功夫片的出现和繁荣有其心理上的内在依据，那么，作为武打功夫片最大的题材资源，"黄飞鸿"系列片的存在便有其毋庸置疑的精神因缘。亲近有加的广东风物、实有其人的黄飞鸿形象及其内蕴的儒家风范和高尚武德，是"黄飞鸿"系列功夫片得以在香港成就影坛奇迹的重要原因；但也不可否认，正是"黄飞鸿"电影才将"报仇"的叙事动机予以最大限度地确立和张扬，使其在精神层面上与广大观众的集体无意识相契合，最终成为香港民众欲罢不能的情感载体和欲望投射。可以说，正是这种为"报仇"而苦练武功、遍寻秘籍的叙事动机，不仅契合失去国家归属和困于身份认同的香港精神，而且深刻地影响了此后的香港武打功夫片创作。

"黄飞鸿"系列功夫片让港台观众痴迷，李小龙功夫片则让全世界领略了中国功夫的奇异魅力。

少年时代的李小龙曾拜师学武，练就了一身咏春拳功底。在美国读书期间，又吸收了空手道、西洋拳、跆拳道等中外拳术精华，自创"截拳道"。1964年，在美国加州长堤举行的万国空手道比赛中获得冠军。1971年，李小龙回到香港，应嘉禾影片公司编导罗维之邀主演功夫影片《唐山大兄》。影片公映后，在香港及东南亚等地连创票房新高。第二年，再与嘉禾公司及罗维合作，主演影片《精武门》，更在各地掀起一股功夫片狂潮。这一年，因与罗维发生分歧，自组协和影片公司，自编自导自演功夫片《猛龙过江》。此时，李小龙功夫片的影响已经波及美国、日本和欧洲。1973年，李小龙再一次去到好莱坞，主演影片《龙争虎斗》，首开中国电影进入世界电影市场之先河。接着，李小龙参加功夫片《死亡游戏》的拍摄，却在未

竟之时暴毙，为后人留下一段众说纷纭、难以索解的谜团。

应该说，无论是在场景的安排、人物的身份，还是在动作的设计、情感的表达等方面，李小龙主演的功夫片都有相当鲜明而又固定的特征，正是这些鲜明而又固定的特征，恰到好处地发抒了20世纪70年代初期香港民众内心深处无家无国的漂泊意识和无路可寻的悲怆感，也以"中国功夫"为介质将动作奇观、东方神秘以及人性异化展现在银幕上，成功地满足了这一时期大多数中国观众以至西方观众的观影渴望。

首先，在李小龙主演的几部功夫片里，主人公活动的主要场所，基本不在大陆（内地）、台湾或香港，而在远离主人公"家乡""母亲"甚或"姐姐"的另外一个相对独立却又绝对险恶的异域。这是一个失去人性、没有规则的世界，代表法律的警察或者从不露面，或者只在影片结尾收拾残局的时候才草草出场，并且很难获得一个特写甚至近景；也就是说，搏斗双方的仲裁者要么缺席，要么不参与真正的叙事，只有听任暴力疯狂地滋生和死亡无情地逼近。与此相应，李小龙电影里的主人公，也大多拥有一种出门在外的心态与失父失家的漂泊意识，并在忍无可忍、无路可走的绝境中奋起抗争，最终以暴力制服暴力。在置对手于死地之时，伴随一声长啸的是一种混杂着兴奋、痛苦以至迷狂的表情。这种建立在疯狂的复仇意识基础上的复杂表情，显示出李小龙电影独有的一种掩饰不住的悲剧感。同样，李小龙电影里的中国功夫，是一种蕴含着丰富的文化信息的暴力美学形式。

在《唐山大兄》《猛龙过江》《龙争虎斗》尤其《精武门》等影片里，都可以看出李小龙电影潜隐的这种言及暴力与复仇、诉诸政治与民族的集体无意识。

20世纪80年代以来，成龙主演或编导的充满谐趣的喜剧功夫片出现在香港影坛，并逐渐取代李小龙功夫电影的复仇情结与悲情叙事。总的来看，在香港电影以至整个中国电影史上，成龙的动作片是继李小龙的功夫片之后最具票房号召力的电影类型之一。在成龙参演、主演或导演的一系

列喜剧功夫片或警匪片里,始终贯穿着善必胜恶、正必压邪的浩然之气与以小搏大、以弱胜强的打斗机趣。跟李小龙功夫片展现的无路的悲怆和嗜血的复仇全然不同,成龙的动作片大多充满着一种有惊无险、随机应变、出奇制胜的喜剧感和轻松感。在很大程度上,成龙的出现既是中国传统文化中行侠仗义、惩恶扬善精神的延续,又与20世纪70年代中期以来飞速发展的香港经济、相对乐观的社会心理联系在一起,更在海峡两岸暨香港、东南亚以至全球观众中形成了一种屡败屡战、百折不挠的个人英雄主义的梦幻机制。

成龙7岁时进入香港于占元的中国戏剧学院学习京剧净行,并练北派武术。10岁左右作为童星参加拍摄《大小黄天霸》《秦香莲》等影片;15岁时任龙虎武师和特约演员。1973年在影片《女警察》中扮演重要角色,并兼任武术指导。1976年后相继加入罗维、思远、嘉禾等影片公司。1978年因主演影片《蛇形刁手》而知名,同年主演的谐趣功夫片《醉拳》颇有影响。1979年任导演。从1979年开始,主演或导演兼主演《师弟出马》(1980)、《杀手壕》(1980)、《龙少爷》(1982)、《A计划》(1984)、《龙的心》(1985)、《警察故事》(1985)、《龙兄虎弟》(1986)、《奇迹》(1989)、《双龙会》(1991)、《重案组》(1993)、《红番区》(1995)、《尖峰时刻》(1998)、《特务迷城》(2001)、《新警察故事》(2004)等多部影片。除了在罗维、袁和平、吴思远、刘家良、洪金宝、徐克等导演的影片里大展拳脚之外,还与唐季礼、陈嘉上、陈木胜、黄志强、陈德森等导演保持着不同程度的合作关系。在1997年拍摄的传记纪录片《成龙的传奇》结尾,字幕上显示:"从影三十六年,演出电影超过八十部,严重受伤二十九次,电影足迹遍及五大洲,全球影迷高达二亿七千万人,他是成龙。"确实,成龙以其丰富的电影实践、广泛的观众基础、独特的文化蕴含和巨大的影响力,创造了香港功夫电影以至中国电影文化史上的又一个"神话"和"奇迹"。

20世纪80年代中期以前,成龙主演或主演兼导演的影片大多为谐趣功夫片或称喜剧功夫片。这些影片主要包括:《蛇形刁手》《醉拳》《笑拳怪招》

《师弟出马》《杀手壕》《龙少爷》《迷你特攻队》《龙腾虎跃》《五福星》《快餐车》《A 计划》《福星高照》《夏日福星》《龙的心》等；80 年代中期以后，成龙仍主演或主演兼导演了《龙兄虎弟》《A 计划续集》《奇迹》《双龙会》《醉拳Ⅱ》《红番区》《一个好人》《我是谁》等一系列具有喜剧特征的功夫片。其实，早在影片《新精武门》（1976）里，成龙扮演的角色，已露顽皮小子雏形；在《少林木人巷》（1976）里，成龙的"受气包"形象，同样具有喜剧色彩；而在《蛇形刁手》中，成龙扮演的武馆杂役简福，从受气受欺到自创"蛇形刁手"得以扬眉吐气，应了自己姓名"头脑简单，福气很大"的妙解；《师弟出马》中，成龙从民间"奇门"武功里挖掘出板凳功、扇子功、裙底脚功等 36 种功法，一招一式充满着舞蹈美和喜剧性。不仅如此，在《警察故事》里，主人公陈家驹与其女朋友之间的关系也产生了良好的喜剧效果；《奇迹》则讲述了一个传奇性的故事：从乡下来城里找工作的"乡巴佬"，阴错阳差当上了黑社会老大，却用高超武艺和人格魅力镇住众多匪徒，把他们引入正途，并帮助贫困卖花女假扮高夫人，促成了其女与广东十大富豪之一顾新全之子的婚事。可以说，成龙的功夫表演和喜剧感，及其体现出来的轻快诙谐气氛和乐观昂扬的生命力，是这些影片获得观众喜爱的关键原因。成龙喜剧功夫片里的打斗机趣，既在很大程度上拓展了香港电影的类型发展空间，又为香港电影奠定了面向本土以外以至日本、好莱坞的国际性视野。在这方面，《醉拳》具有一定的代表性。在导演袁和平的指导下，成龙较为充分地发挥了自己快速敏捷的身手与轻松活泼的演技。

除成龙外，徐克监制、导演的"黄飞鸿"系列影片，也是 20 世纪 80 年代以来影响巨大的功夫电影。在《黄飞鸿》(1991)、《黄飞鸿之男儿当自强》(1992)、《黄飞鸿之狮王争霸》(1993)、《黄飞鸿之龙城歼霸》(1994) 等影片里，在奇幻灵异的影像风格和怪力乱神的电影叙事之中，是徐克力图执守却又不免迷惘惶惑的爱恨情仇。这种纠缠不清、欲语还休的情感体验和心理机制，既来源于乱世背景、虚拟世界或未来时空中无法定位的身份困境与不可甄别的忠奸善恶，又在很大程度上出自创作主体和香港观众郁积于胸的

现实关切和"九七"征候。尽管对于从不安分守己、总是我行我素的电影导演徐克而言，这种迷惘惶惑的爱恨情仇大多为了叙事的进展与票房的需要，但也恰到好处地映照出导演内心深处的孤独感和历史文化悲情。

正如影片《黄飞鸿》里的严振东所言，再好的功夫也抵不过洋枪。再好的功夫电影也只有回到没有"洋枪"和"洋人"的时代，才会如鱼得水。否则，功夫电影就只能把"功夫"本身当作唯一的诉求，在21世纪的银幕上展现动作的神迹与身体的奇观，并以此为商标获取最大限度的票房收益。周星驰的《功夫》就是如此。周星驰的智慧在于，为了以功夫电影的类型增强作品的号召力，亦即为了以精彩的拳脚功夫保住《功夫》的"功夫片"特质，自己甘愿退居次席，邀请袁和平担任武术指导，梁小龙和元秋主演主要的打斗戏。然而，《功夫》以功夫电影核心的关键词命名，并不意味着功夫电影继"黄飞鸿"系列影片、李小龙功夫电影、成龙喜剧功夫片和徐克"黄飞鸿"系列之后东山再起，相反，功夫电影可能在《功夫》之后永远沉寂，或者沦落为类似科幻也类似卡通的一种类型变体。

因为独有的民族特性，功夫电影获得不凡的市场前景；因为短期的票房诱惑，功夫电影丧失基本的文化皈依。何去何从，是徐克功夫片《黄飞鸿》里主人公面临的重大困境；或生或死，是中国功夫电影的创作者必须解决的一道难题。

（原题《文化与资本的百年运作——解读功夫电影的民族特性与市场前景》，载《电影新作》2005年第2期）

战争电影：记忆、伤痛与拒绝遗忘

因主持长影集团委托的《长影史（1945—2005）》项目，去到长春电影制片厂调研。调研开始的第二天，就在长影院内与刘世龙不期而遇。

现在的刘世龙，是一个平凡得令人心悸的长者。如果不是在长影那个特殊的空间里，确实很难把他与《英雄儿女》中那个顶天立地的战斗英雄王成联系在一起。

《英雄儿女》中的王成，是中国战争电影最脍炙人口的英雄形象之一。当银幕上的王成对着步话机大喊"为了胜利，向我开炮！"的时候，相信当年所有的中国观众都会热血沸腾；而当王成手执爆破筒跃上峰顶，誓与敌人同归于尽的那一瞬间，每一个稍有情感的中国人都会泪飞如雨。这是新中国电影的英雄叙事，凝聚着一个刚从战争走向和平的民族，那种无法抹去的记忆与伤痛。

在《董存瑞》和《英雄儿女》的年代，中国战争电影还处在激情澎湃的青春期。跟这个国家的精神生活一样，新中国战争电影简洁而又明快，洋溢着一种不可复制的乐观主义、理想主义和浪漫主义。这一时期的中国电影人，用单纯的心灵和真诚的情怀，在银幕上铸就一座又一座英雄的丰碑。

诚然，对于战争本身，新中国电影总是缺乏冷静的视野和反思的深度。就像《英雄儿女》插曲《英雄赞歌》所唱："为什么战旗美如画？英雄的鲜血染红了它；为什么大地春常在？英雄的生命开鲜花！"以如此壮美的图景讴歌英雄的"鲜血"和"生命"，虽然在新中国语境里司空见惯，却也

折射出中国电影赞美战争、漠视人性的弊端。

事实上,战争作为国家或集团之间的武力对抗,总是以物质文明的毁灭和个体生命的消失为代价;即便是战争的正义一方,也没有理由为战争本身摇旗呐喊。然而,在《董存瑞》和《英雄儿女》的年代,普遍的民族心理已经在一定程度上将反抗的必然性演变为战争的合法化。这样,个体的复仇以国家复仇或集团复仇的方式呈现,个人的牺牲被赋予前所未有的正当性和神圣性。最后,英雄成为战争的工具,战争电影成为政治的载体。

但无论如何,缺乏人文精神的新中国战争电影,曾是一代中国观众不可或缺的精神食粮。这是一代人心目中的战争记忆,力图抹去牺牲的伤怀和悲痛,只留下胜利的豪情和喜悦。然而,失去了伤痛的记忆不是战争的记忆,遗忘了记忆的伤痛也就消解了战争电影的实质。

遗憾的是,在记忆与伤痛之间,新中国战争电影总是谨小慎微、步履蹒跚。

于是,在《董存瑞》和《英雄儿女》之外,新中国电影还贡献出《中华女儿》《赵一曼》《刘胡兰》和《红色娘子军》以及《鸡毛信》《小兵张嘎》和《闪闪的红星》等战争影片,塑造了一大批为中国观众耳熟能详的女英雄和儿童英雄。在这些影片里,女性和儿童本来是真正渴望国家庇护和父兄关照的弱势群体,但他们身陷战争却毫不畏惧。中国观众一遍又一遍地目睹八个抗联女战士的投江、赵一曼和刘胡兰的就义以及红色娘子军的英姿,与此同时,深深地记住了海娃的鸡毛信、小兵张嘎的木头手枪和潘冬子挥向胡汉三的大砍刀。似乎从来就没有人注意到,当一个民族需要自己的妇女与孩童走上战场、成为英雄的时候,其实已凸现出这个民族很难愈合的伤口和无以复加的悲情。不是没有伤痛的记忆和记忆的伤痛,而是在记忆与伤痛之间,新中国战争电影选择了遗忘,并将这种遗忘打造成全民族的集体无意识。

好在1979年以后,在对世界战争电影以及新中国战争片的不断反思中,中国战争电影逐渐恢复了伤痛的记忆,走上了一条人性复归与悲情降

临之路。在《小花》《啊！摇篮》《今夜星光灿烂》《归心似箭》《祁连山的回声》以及《一个和八个》《战争子午线》《血战台儿庄》《八女投江》《晚钟》《兵临绝境》等影片里，英雄的牺牲不再引发颂赞的激情，沉重的叹息改写着妇女与孩童面临战争的历史。同样讲述八个抗联女战士的故事，新时期的《八女投江》便以反思的视点和主观的造型来描写战争、体会人性，将中国战争片的悲情叙事推向一个新境界。

具体而言，在影片《八女投江》里，为了寻找新的视点和角度，导演杨光远尝试着用女人的眼睛和现代人的视点去看待那场残酷得不堪重负的战争、去理解战争中承担着诸多不幸与灾难的女人。这样，就为影片奠定了一种"弱""苦""悲""壮"的基调，使《八女投江》成为一部具有典型悲剧特征的战争片。事实上，正如导演所言，为了强调战争的残酷性，凸显战争中的女性美和悲剧美，《八女投江》不仅介绍了八个抗联女战士不同的出身和各异的性格，讲述了她们艰苦战斗、壮烈牺牲的故事，而且把镜头对准了她们的心灵深处，揭示了她们充满苦楚和矛盾并隐隐作痛的内心世界，表现了女人的和平天性与战争的残酷本性之间的深刻撞击。无论是冷云的婚姻悲剧，胡秀芝的河边丧子，还是杨贵珍的为夫祭酒，都承受着常人难以想象的身体痛苦与精神创伤。正是由于在严酷的战争中正视了女人特有的"麻烦"，《八女投江》才得以真正突破了此前国产战争影片中对女性形象的塑造。中国电影里的战争与人，伴随着难以释解的记忆与伤痛，一并复苏在广大观众的视野里。

然而，在意识形态的导引和电影市场的挤压之下，20世纪90年代以来的中国战争电影，再次抛弃了战争的记忆与伤痛。巨大的投资规模和壮阔的战争场面，缔造着国家缔造者的神话，铺就了战争电影人迈向圣殿的晋身之阶。战争的宏大话语并未拓展战争反思的深广度，中国战争电影仍然缺乏面向个体生命的人文关怀和立足民族精神的史诗气质。无论是《巍巍昆仑》，还是《大决战》《大转折》和《大进军》，仍以国共之间的内战为题材，并以胜利者的姿态讴歌战争中的胜利者，历史的宽容度并未超越新中国建

立之初，反而失去了新中国电影英雄叙事的草根性和平民色彩。《巍巍昆仑》里，当解放战争的形势发生根本的转变之后，毛泽东、周恩来、朱德等人登上五台山，满怀豪情地期待着与蒋介石进行最后的决战；同样，《大进军》之《席卷大西南》所浓墨重彩铺陈的，也是贺龙与刘伯承、邓小平等中共高级将领率领人民解放军歼灭国民党云南、贵州、四川、西康四省之敌90万的丰功伟绩；《大决战》第二部《淮海战役》结束时，一轮红日的背景，万马奔腾，画外音告诉观众，淮海战役中，华东、中原野战军与装备精良的80万国民党军队激战65个昼夜，歼灭国民党5个兵团、22个军、56个师共55万人。总之，由于各种主客观原因，战争双方因巨大伤亡带来的历史阵痛，并没有给当下的战争电影创作者带来同样巨大的心灵震荡。

中国战争电影彻底告别了自己的青春期。英雄褪色，激情远逝，记忆的伤痛已经平复，伤痛的记忆成为历史。

就在这个时候，观众宁愿回到《董存瑞》和《英雄儿女》那里，在英雄牺牲的画面中寻求灵魂的慰藉和战争的记忆。只是当他们与身边的刘世龙擦肩而过，并不知道他就是银幕上那个顶天立地的英雄儿女。

总的来看，20世纪以来的西方战争电影，从国家意识的直接宣扬到人道主义的反战姿态再到现代主义的人文精神，走过了一条相对艰难的心路历程。

联系当下的电影创作，包括中国电影在内的世界战争电影仍在各个层面上进行着不同的表意实践，并在片种、风格和内涵上力求多样化。《太行山上》对八路军抗日功绩的歌颂，《星星》对苏联士兵壮烈牺牲的展呈，《迷路的人》和《红色天空》对战争背景中人性异化的揭露等，都在显示出战争电影的丰富性。同样，《美丽人生》和《囚车驶向圣地》将战争片与喜剧片的元素结合在一起，《节日》以散文诗式的手段表现战争的残酷，《栖霞1937》将宗教引入战争话语，《小兵张嘎》则以动画改编红色经典，都令人耳目一新。

但是，有关战争电影，仍有许多值得讨论的话题。笔者以为，只有在国家意识与人文精神中不懈地寻求对话空间，才能将战争电影推向一个更加动人心魄、感人肺腑的历史高度。遗憾的是，在世界反法西斯战争胜利暨中国抗日战争胜利60周年的特定时刻，战争电影并没有超越曾经的辉煌、完成自己的使命。

战争电影是一种特殊的电影类型，必须在明确的国家意识和深刻的人文精神之间反思战争，将战争中的人的命运交织在民族命运和个体命运的接合处，最终浮现国的价值和人的尊严。

失去了人文精神的国家意识是不完整的国家意识。在这些战争电影里，缺乏对战争、对人性进行基本的反思。当人成为战争的手段，个人命运被民族命运所遮蔽的时候，战争电影成为国家复仇甚至党派之争的工具。正是在这一点上，国产战争片始终遭遇观念和创作的瓶颈。

同样，失去了国家意识的人文精神也是不完整的人文精神。在这些战争电影里，缺乏对正义的肯定及对战争发动者和邪恶的根本谴责。当人成为战争的目的，个人命运被放大到足以湮没民族命运的时候，战争往往被处理成游戏，战争电影同样失去反思战争和人性的能力。《囚车驶向圣地》《迷路的人》和《红色天空》等影片均面临这种问题。

总之，在国家意识与人文精神中寻求对话空间的战争电影，需要不断调整创作主体的战争观念和电影观念。通过深厚的积淀、认真的思考和严谨的创作，苏联电影工作者曾经为世界观众奉献出一批经典的战争电影，如《雁南飞》《一个人的遭遇》《士兵之歌》《自己去看》《阿富汗创伤》，美国电影工作者也拍摄出《现代启示录》《猎鹿人》等战争电影，这些影片仍是迄今为止世界电影的巅峰之作。战争的创伤总要诉说，电影的记忆也是历史。战争电影是拒绝遗忘的最佳方式，以国家的名义和个人的名义。

（此文部分内容原题《国家意识与人文精神的对话》，载《中国艺术报》2005年9月16日）

《大众电影》：少年的阳光与梦幻

直到今天，我还清楚地记得那个初春的午后，金黄的油菜花开遍南方小镇，一个十五六岁的农村少年蜷缩在墙根，忘情地翻看一本缺少封面的杂志的情景。一缕阳光照射到少年黑瘦的脸上，一种梦幻在贫瘠的心灵缓缓升腾。

少年是我，杂志是《大众电影》。十多年后，我拿到了中国内地授予的第一届电影学博士学位；二十年后，我站到了北京大学的多媒体讲台上讲授中国电影。在2002年出版的拙作《影视批评学》"后记"里，记载着我对《大众电影》永不磨灭的深情："现在总爱想起十五六岁在家乡小镇上寻觅的日子：那是一个又矮、又黑、又瘦的农村少年，单薄的身体蹚过寒风，停留在一个小小的书摊旁，以一分钱为代价租得一本缺少封面的《大众电影》，让贫瘠的心灵短暂地沐浴在梦幻的阳光之中。"

不知道现在还有多少少年仍在阅读《大众电影》，电影是否还能给他们带来前所未有的阳光与梦幻；但我知道，在网络无限、资讯发达的社会，一本杂志不再可能改变一个人的命运。想起《大众电影》从1950年5月创刊到2005年2月接近55年的跋涉历程，想起20世纪80年代前后《大众电影》几乎每月1000万份的发行业绩，总是会对一些人、一些事充满敬意、心怀感激。

在我看来，《大众电影》伴随中国读者走过的半个多世纪，是电影文化与中国受众之间亲密接触、深度影响的半个世纪，是电影作为大众传媒令

人念想、欲罢不能的黄金时期。在《大众电影》介入中国社会的年代里，电影一度是广大观众内心最爱的娱乐形式。银幕上的电影让人心醉神迷，杂志里的电影同样具备不可多得的美丽与魅力。

《大众电影》经历了新中国成立以来发生在政治、经济、文化等领域的坎坎坷坷和暴风骤雨。《大众电影》不可以超越她的社会和时代，但《大众电影》总在力图为"大众"提供喜闻乐见的内容，尽量展现出"电影"自身的特点和情趣。这样，即便是在"文化大革命"前后，《大众电影》也没有完全沦落，在红旗漫卷却又满目疮痍的中国大地，谨慎地种植着一点绿。

这样，《大众电影》以其不可复制的独特姿态，进入正在不断重写的中国电影史。《大众电影》不仅是新中国成立以后编辑出版的第一本专业电影刊物，也是新中国成立以来历时最长、信息最完整的电影刊物，还是曾经创造中国所有刊物中发行量最大、影响面最广的电影刊物。在中国电影传播史以至中国大众传播史上，《大众电影》都是不可忽视的重要载体。

在笔者即将完成的《中国电影传播史（1905—2004）》里，"从《大众电影》看新中国电影的观众诉求和传播途径"一章，将重点分析《大众电影》在中国电影传播史上的历史价值。我知道，这是一段感情的偿还，也是一个年代的追忆。

当我不由自主地在图书馆排列齐整的过刊行列中，抽出一本刊物准备阅读时，我知道，还是那一本《大众电影》。时光回到二十多年前，也是这样一个初春的午后，阳光与梦幻交织，一个缺乏关爱的少年，因一本刊物激动得心跳加快、无法自持。

（原题《少年的阳光与梦幻——〈大众电影〉笔记》，载《新京报》2005年3月1日）

电影学术：无人喝彩的尴尬与渴望超越的焦虑

从电影评论的喧嚣到电影理论的争鸣，再到电影史学的建构，中国电影学术正在凸显其不可或缺的史学品质，但也正在面临无人喝彩的尴尬与渴望超越的焦虑。

其实，在接近 100 年的历史时段里，电影作为学术并非不言自明。相反，在主流学术界以至大多数电影研究者心目中，"电影"很难与"学术"联系在一起；毕竟，在他们看来，电影是如此大众的艺术，电影圈又总是经久不息的是非之地。这样，主要建立在普泛化的文艺理论和感悟式的观片心得基础之上的电影评论，一度成为中国电影学术界唯一存在的表达方式。尽管曾经出现过夏衍、尘无、陈荒煤、钟惦棐等声誉卓著的电影批评家，然而，迄今为止，喧嚣的电影评论不仅没有结出成熟的果实，反而在制片人、创作者与接受者之间失去了基本的公信力。

在改革开放、思想启蒙的历史背景下，从 20 世纪 70 年代末期开始到 20 世纪 80 年代末期，中国电影界掀起了一股观念更新热潮。对法国学者安德烈·巴赞摄影影像本体论的热衷，对各种西方现代电影理论的争鸣，都构成中国电影理论发展历程中激动人心的部分。在此基础上，一批中国学者的电影理论著述相继问世。其中，钟大丰和陈犀禾对"影戏"理论进行历史溯源，就中国电影美学提出新的认识；而郑雪来的《电影学论稿》(1986)、李幼蒸的《当代西方电影美学思想》(1986)、邵牧君的《银海游》(1989)、汪天云的《电影社会学引论》(1989)、姚晓的《电影美学》(1991)、

潘秀通与万丽玲的《电影艺术新论——交叉与分离》(1991)、王志敏的《电影美学分析原理》(1993)、戴锦华的《电影理论与批评手册》(1993)、章柏青与张卫的《电影观众学》(1994)、贾磊磊的《电影语言学导论》(1996)、李显杰的《电影叙事学：理论与实例》(2000)、周星的《中国影视艺术理论研究》(2000)、陈默的《影视文化学》(2001)、黄会林的《中国影视美学民族化特质辨析》(2002)、彭吉象的《影视美学》(2002)、李道新的《影视批评学》(2002)、郝建的《影视类型学》(2002)、袁玉琴的《电影文化诗学》(2002)等著作，都在各自领域和不同层面促进了中国电影理论的发展。但遗憾的是，由于缺乏作者论和文本分析的有力支持，中国电影理论往往因丧失电影特性而流于无的放矢；尤其当一批文学、文化学者以西方宏大理论介入电影研究并获得相当程度的话语霸权之后，中国电影理论几乎泯灭了立足本土的问题意识。

电影史学建构成为中国电影研究摆脱应景、克服泡沫、戒骄戒躁直至步入学术圣殿的关键环节。20世纪80年代以来，随着电影文化的逐渐复兴以及中国电影学士、硕士、博士学位教育的全面展开，电影史与电影史学开始得到重视。周晓明的《中国现代电影文学史》(1987)、陈飞宝的《台湾电影史话》(1988)、陈荒煤主编的《当代中国电影》(1989)、李兴叶的《复兴之路——1977年至1986年电影创作与理论批评》(1989)、胡昶与古泉的《"满映"——国策电影面面观》(1990)等著述，不断开拓着中国电影史的研究疆域；而在《电影历史及理论》(1991)与《影史榷略》(2003)中，李少白始终探寻着中国电影的发展规律，并为中国电影的史学理论和史学教育付出了大量心血、取得了重要业绩。

进入20世纪90年代以后，作为中国电影学术的重镇，电影史学愈来愈走向分工细密的专业化路途。郦苏元、李晋生、谭春发、陈山、应雄、陈墨、弘石、马军骧、高小健、丁亚平、李道新、赵小青、石川等学者的中国早期电影专论，都显示出电影史研究不同凡俗的学术含量；刘树生、任仲伦、张成珊、饶曙光、戴锦华、尹鸿、杨远婴、胡克等学者的新时期

中国电影研究,同样为电影史学带来新鲜活泼的气息。不仅如此,为了纪念世界电影诞生 100 周年暨中国电影诞生 90 周年,中国电影界在 1995 年举行了一系列影片观摩、影史研讨和书籍出版活动,这为中国电影史学的深度掘进甚至重写中国电影史奠定了重要的基础。

综合的与比较的电影史观的确立,电影断代史与电影专题史的出现,成为 20 世纪 90 年代中期以后中国电影学术发展的主要方向。胡菊彬的《新中国电影意识形态史》(1995)、陈墨的《刀光侠影蒙太奇——中国武侠电影论》(1996)、郦苏元与胡菊彬的《中国无声电影史》(1996)、朱剑与汪朝光的《民国影坛》(1997)、陆弘石与舒晓鸣的《中国电影史》(1998)、丁亚平的《影像中国——中国电影艺术:1945—1949》(1998)、李道新的《中国电影史(1937—1945)》(2000)、颜纯钧的《文化的交响——中国电影比较研究》(2000)、戴锦华的《雾中风景:中国电影文化(1978—1998)》(2000)、钟大丰与舒晓鸣的《中国电影史》(2001)、王宜文的《引鉴·沟通·创造——20 世纪前半期中外电影比较研究》(2001)、翟建农的《红色往事:1966—1976 年的中国电影》(2001)、李道新的《中国电影批评史(1897—2000)》(2002)、孟犁野的《新中国电影艺术史稿(1949—1959)》(2002)、尹鸿与凌燕的《新中国电影史》(2003)等著述,都为中国电影史研究展现出个性的文本与有益的启示。

诚然,由于各种主客观原因,迄今的中国电影史研究还没有为综合电影史和比较电影史提供足够的方法论滋养,作为"经典"的程季华主编的《中国电影发展史》(1963 年初版,1981 年第 2 版),并没有被中国电影史学界真正从整体上超越;这就从一个重要的层面折射出中国电影学术的犬儒心态与虚弱体质。以中国电影史研究为主体的中国电影学术,仍在承受着令人难以承受的尴尬和焦虑。

这种无人喝彩的尴尬与渴望超越的焦虑,与研究者的电影观和电影史观还停留在相对传统的框架里有关。如果研究者还只是仅仅把电影当作艺术来对待,不愿意在电影的技术、经济、社会和艺术层面寻找一条相互关

联的途径,那么,综合电影史或者比较电影史就只能是空中楼阁。其次,综合电影史和比较电影史的写作,还要求相当丰富的电影历史资料(影像的与文字的)和相当专业的电影史专题成果作为必要的铺垫,迄今的研究缺乏这种深广性。同样,综合电影史和比较电影史的写作,内在地呼唤着新一代电影学者的出现。他们不仅需要禀赋新的电影观和电影史观,并且,相对于传统的电影史家来说,他们应该拥有更加开阔、更加合理的知识结构以及更加优秀的理论整合能力。

中国电影的学术现状令人担忧。从建制和规模上看,电影学术传统相对深厚的中国艺术研究院影视所、中国电影家协会电影史研究室以及中国电影艺术研究中心正在萎缩,人才也不断流失。许多高等院校创办了电影学院、电影系或电影专业,表面看来热闹繁荣,却为资料、人才、制度瓶颈所限,科研步入低水平重复的泥淖。而从学术刊物和出版体制来看,为了生存大多简化了审核标准,一批批缺乏原创的电影文字公之于世,造就了中国电影学术史上最大的泡沫效应,不仅无法提高电影学术的水准,而且辱没了电影作为学术的庄严。迄今为止,中国电影学术界没有出现学问与人品都堪称师表、为人称道,并可与文学、历史、哲学甚至音乐、美术研究比肩的重量级学者,学习电影的青年学人进入学术的愿望和动机也非常复杂,难露新生一代的才华和峥嵘。

当中国电影诞生 100 周年的盛大庆典即将在 2005 年拉开帷幕的时候,电影学术如何做到问心无愧?

(载《中华读书报》2004 年 8 月 11 日)

面向内地的银河映像

第一次见到杜琪峰和韦家辉两位编导,是在今年 3 月初的北大百年讲堂。两人比我想象得更加文静、儒雅和内敛。在贵宾室里说起北大的"一塔湖图"和毛泽东故事,话题还是比较能够展开的。

但面对台下的观众和媒体,我感到了两位编导的无奈和不适。很多场合说过的话还要再说一遍,不太熟练的普通话和粤语也明显影响了交流的效率。就在主持人"翻译"的时候,我意识到两位编导的尴尬处境:他们来到内地发展的道路,肯定会比更多的香港影人艰难曲折。

最早看到的银河映像作品是《一个字头的诞生》,对片中那台不知疲倦而又茫然失措地运动着的摄影机颇为惊讶。心想既然是黑帮片,又何必弄得那么意味深长。接着,就看了《两个只能活一个》《暗花》和《枪火》《PTU》《黑社会》,才发现整个香港的大街小巷、车场茶楼,都变成了杜琪峰探索影音可能性和挥洒个人意绪的诗意江湖。这样的电影,在骨子里就是香港制造,它们因香港而生,为香港而存在。

遗憾的是,迄今为止,我还没有在电影院的大银幕上看过哪怕一部银河映像作品。我相信,内地的大多数观众和影迷也是如此。许多香港电影都是通过录像、影碟和网络被我们看到,这无疑已经弱化了我们对银河映像在"映像"方面的真切感知。即便如此,也很少会有人否定银河映像以及杜琪峰和韦家辉在香港电影、华语电影以至世界影坛的独特性。包括《孤男寡女》《瘦身男女》等爱情喜剧在内,银河映像创造了一种最具香港情怀

的电影，其中的各色人等，生来就是"香港人"，没有其他香港电影中惯常出现的身份困惑和认同危机；这也是一种最具个性特质的黑帮电影和爱情电影，在横飞的枪火与偶然的相遇中，都有个人命运最无常、内心深处最柔软的部分，总是在不经意的时刻向观众敞开。在弗朗西斯·科波拉、马丁·斯科塞斯、罗伯特·罗德里格兹和吴宇森、林岭东等人之外，杜琪峰、韦家辉以其特异的影像及其对宿命的深刻阐释，在电影的黑白江湖中独树一帜，这便是银河映像之于影史的重要贡献了。

现在，海峡两岸暨香港、澳门的电影合流渐成趋势。在我看来，银河映像的影响力早已溢出香港，进军内地自然顺理成章。其实，在全球化与跨国资本的时代，香港电影无论去留，都是值得期待的事情。不会因为银河映像的坚守而出乎寻常的繁荣，也不会因为"杜琪峰、韦家辉们"的离开而瞬间死去。何况，最近几年，银河映像也开始调整自己的制作方向，努力在作品的立意和形式上寻求改变，既尝试跟香港和内地的观众进行更多的沟通，又尽量搭建比过去更加深广的市场平台。这一点，无论对香港还是内地，都是令人鼓舞的好消息。

至于那些曾经让我们辗转反侧的银河映像出品，以及此次进军内地的所谓商业电影，都在表明杜琪峰、韦家辉作为香港影人所具备的多种素质。从他们的前辈，也就是从那个在银河映像中不断露面的老大王天林一代人开始，很多香港影人就是多面手。他们能够相对自主地游走在艺术与娱乐以及作者电影与商业电影的中间地带，为电影观众带来一种与众不同的观影体验。只是现在，他们开始真正面向中国内地，这是他们不太熟悉的领域，但也是他们必须经受的挑战。

或许过不了多久，我们就能在大银幕上看到传说中的银河映像。与此同时，还能在各种场合，遇到文静、儒雅的杜琪峰和韦家辉，听他们说越来越流利的普通话。

（写于2011年，本书首次发表）

米高梅：影响中国的电影传奇

1930 年 7 月，在上海北苏州路 400 号的一间办公室，美国人韦尔霍（H. Wilholt）代表米高梅电影公司正式成立了驻中国的发行机构，这是继环球、派拉蒙之后在上海开业的第三家好莱坞电影公司；九年后，还是这个韦尔霍，在上海静安寺路（今南京西路 742 号），创办了一家专映首轮西片并据有米高梅出品上海首映权的大华大戏院。正是从 20 世纪三四十年代开始，米高梅出品相继输入中国大陆（内地）、香港、台湾，并创造了一系列影响中国的电影传奇。

先是 *Gone With the Wind*。这部 1940 年 6 月来到中国的米高梅巨制，恰逢其时而又恰到好处地被译成《乱世佳人》这样的中文片名。为了影片的造势，大华大戏院特办一份《大华影讯》，创刊号即为《乱世佳人》"特镌"，全部文图都在介绍这部"人生难得再逢最伟大不过"的"巨片"。按当时的评论，像《乱世佳人》这样让人在影院待上四小时，全神贯注而不觉疲倦，"一切的一切""俱臻上乘"的影片，确实称得上"破天荒"了。其实，《乱世佳人》在上海的热映，也跟抗日战争全面爆发后上海已成"孤岛"的独特情势联系在一起。乱世中国，佳人聚散，一切的一切，又是多么能够纾解此时中国观众内心的郁结。以至于在当年上海华成影片公司的出品目录中，还能找到一部张善琨编导、陈云裳和刘琼主演的《乱世佳人》。此时的张善琨，已是海上电影大王，此番亲自挂名编导，想必早被米高梅所折服；陈云裳的美貌和气质自然比不上费雯丽，但刘琼从上到下从里到外的

所有做派，可都学的是克拉克·盖博。米高梅《乱世佳人》在中国的影响力，由此可见一斑。

同样是在1940年11月，又一部米高梅出品 Waterloo Bridge 恰逢其时而又恰到好处地被译成《魂断蓝桥》，在上海及全国各地放映时再次引发观影狂潮。这部剧情"热烈紧张"而又"富有诗意"的"空前大悲剧"，跟《乱世佳人》一样，不知赚了中国观众多少眼泪。这一次，不仅上海的艺华影业公司拍摄了名为《魂断蓝桥》的影片，甚至在上海舞台上，还相继出现过越剧版和沪剧版的《魂断蓝桥》。

颇有意味的是，从新中国成立以来迄今，米高梅及其《乱世佳人》《魂断蓝桥》在中国内地的遭遇，也是好莱坞与中国社会在冷战时期及全球化时代的缩影。新中国成立之初，在清除美国电影的运动中，包括米高梅在内的好莱坞各公司及其出品全部退出中国大陆，《乱世佳人》《魂断蓝桥》也被当作好莱坞毒素电影的重要代表作遭到清算。1950年6月出版的《大众电影》第二期知识问答栏目，关于美国影片《魂断蓝桥》，便向读者提出了以下三个问题：（一）暴露不合理的婚姻制度；（二）描写资本主义社会的黑幕；（三）以寻找不出真实根源的悲剧来曲解生活的真相。杂志给出的"正确答案"是（三）。可以看出，无论是米高梅的《魂断蓝桥》，还是喜欢《魂断蓝桥》的中国观众，都失去了在中国继续存在的合法性与合理性。

然而，中国的改革开放与冷战时代的结束，不仅使美国电影重新登陆中国，而且使《乱世佳人》与《魂断蓝桥》等米高梅经典再度回归中国观众的视野。由乔榛、刘广宁完美演绎的配音版《魂断蓝桥》，在它来到中国40年之后又一次征服中国观众，赚取了比在美国本土多得数不清的眼泪。80年代初期的中国观众，再看《魂断蓝桥》的时候，落脚点已不在深刻的战争批判，而在纯粹的爱情悲歌。这部仿佛专为东方人特别是中国人打造的悲剧名片，从一个方面承担着为"文化大革命"后中国观众进行情感启蒙的使命。

随后，电影进入影院放映与录像带、影碟与互联网交互传播的时代，许多曾经输入或未被引进的米高梅出品，都被不同层面的观众所熟知。尽管当他们在银幕或荧屏上看到"007"系列影片的时候，支撑"007"叙事动因的冷战背景已经结束；但米高梅公司的其他优秀影片，如大卫·里恩导演的《日瓦戈医生》、迈克·尼科尔斯导演的《毕业生》、巴里·莱文森导演的《雨人》和雷德利·斯科特导演的《末路狂花》等，还是在中国观众心目留下了极为深刻的印象。因为有了这些电影，中国观众心目中的米高梅，不仅感性充沛，而且理念深幽。即便破产，也会有中国观众的目光，穿过纷乱的世相永远追随。

（载《中国教育报》2010年11月13日）

人在历史的底色中显影

在我们的话语体系中，20世纪上半叶的中国历史，毫无疑问地铺陈着红的底色。

正因为如此，从1949年开始，我们便通过大量的影视剧作品反反复复地讲述着红色的故事。从《翠岗红旗》《红旗谱》《红色娘子军》《红日》《烈火中永生》《闪闪的红星》《今夜星光灿烂》《祁连山的回声》《开国大典》《大决战》《太行山上》《八月一日》《夜袭》等红色影片，到《烈火金刚》《敌后武工队》《铁道游击队》《小兵张嘎》《亮剑》《八路军》《历史的天空》《人间正道是沧桑》《我的兄弟叫顺溜》等红色电视剧，无一不在历史的底色中浮现着革命与战争，显影着血与火。在我们的影像记忆里，红是一代革命者和先烈的名字，也是共和国国旗的颜色。

这是由信仰书写的无数个人的命运，更是由影像构筑的一个国家的历史，有关爱与恨、生与死、肉体与精神。这些故事曾经感人肺腑，现在仍然令人遐思。故事的主角已经远去，但共和国的历史还在红色的往事中寻找那种须臾不可或缺的灵魂，也就是任何国家、任何时代都会始终渴望的那种执着，那种义无反顾的激情和百折不回的理想主义。

影像是历史的征候，历史在影像中凝聚。从历史的人到人的历史，新中国成立以来的红色题材影视剧，已然走过了60年，经历过巨大的话语转型。迄今为止，我们非常清楚，任何个人都是独特的、复杂的、多维的生命复合体，不再是抽象的符号，更不是历史的人质。人在历史的底色中显

影，多了喜怒哀乐、七情六欲，反而更加神采飞扬、感天动地。尽管由于各种原因，我们无法重建这种历史的底色；面对主动或被动的集体失忆，故事讲述者更是无能为力。但在庄严肃穆的大殿中把人从历史的捆绑状态下解救出来，无论如何也是值得期待的事情。

《潜伏》《人间正道是沧桑》和《我的兄弟叫顺溜》等都是在各地卫视或中央电视台播出并拥有较高收视率和较好舆论口碑的红色题材电视剧，也都是在历史的底色中不约而同地通过影像显影着人的历史。

从整体的历史观来看，这些电视剧均站在国家意识形态的立场上，尽显主流话语的主导动机，因此可以被当作别一种更有趣味的中国革命史的影像教科书，在满足观众的历史认知方面，这些电视剧无疑具有不可多得的价值和意义；而从具体的叙事脉络和人物形象进行分析，这些电视剧则在很大程度上进一步突破了此前影视剧因过度受制于主流话语而产生的简单化、扁平化态势，走向了一种更加复杂、丰富和多元的人文景观；更为重要的是，这批电视剧还通过一些颇具票房号召力的影视明星，将此前已经被程式化甚至口号化的国家理念和政党意识，表述为一种更能为一般观众特别是年轻观众所接受的精神价值，亦即对执着的信仰、生命的激情和浪漫的理想主义的想象和向往。

在这方面，《人间正道是沧桑》可谓集大成。电视剧以令人感佩的精神气魄，以极具历史质感与厚重情怀的情节和声画，通过最具民族特色与观众认同的家国叙事，在纵横捭阖的历史时空与令人唏嘘的人物命运中，在加重历史底色的同时还原了人的历史。红色题材影视剧的历史穿透力及其彰显的人性力量，由此达到了一个新的水准。

中国历史本来就是家国叙事。中国电影也在一以贯之的家国叙事中流露民族电影的韵致，抵达中国观众的内心。从20世纪30年代的《渔光曲》《马路天使》，到40年代的《一江春水向东流》《万家灯火》，电影中的国破与家亡便联系在一起。1949年以来，中国大陆（内地）、台湾和香港电影分别在以国为家的政治话语、以家为国的道德关怀与无家无国的漂泊意识中

体会共同的历史文化与家国梦想。这种内在的身份认同与归根主题已经浸透在迄今为止大多数国产影视剧之中，包括当下的红色题材影视剧。《人间正道是沧桑》正是以50集、近35小时的播出长度，将这种曲折隐幽而又大爱无言的家国叙事发挥得淋漓尽致；尽管在拍摄手法、演员表演以及叙事节奏、作品主旨等方面还存在着一些值得商榷的问题，但该电视剧已经具有一种令人期待的史诗气质。

实际上，通过杨家一家及其相关人物从1925年到1949年的沧桑变化，《人间正道是沧桑》所要表现的正是国家和民族命运的巨大变迁。值得欣慰的是，尽管坚守了内地的主流历史观，但电视剧没有太多照搬历史教科书或官方历史的编年，也没有采取纯粹虚构的讲述方式，而是选择了一个既不过于宏大也不太显琐细的故事框架，在时代的横断面和历史的纵切面相互交汇的区域，以杨家一家及其相关人物的命运为主线，展开了迄今为止最全面也最立体的家国叙事。在此过程中，国共两党从分到合、从合到分的宏大历史与杨家兄妹各人殊途、分分合合的家庭关系形成颇有意味的同构。在这里，无论以国为家，还是以家为国，剧中人物都在各自的选择中寻找着并坚持着，以自己的执着、激情与理想，为家付出，为国奉献。

除了杨立仁、董建昌、范希亮等国民党人物在性格塑造上取得了许多突破并令人耳目一新之外，《人间正道是沧桑》还着力于瞿恩、瞿霞、瞿母和杨立青等共产党人物的性格塑造并力求有所创新。在此前的红色影视剧中，共产党人正面形象往往不如国民党或其他反面形象生动活泼，也因此不太具备应有的说服力和感染力，而正面形象的塑造，恰恰是红色影视剧的最大软肋，并成为制约着红色影视剧向前跨越的重要瓶颈。通过努力，《人间正道是沧桑》在一定程度上克服了传统的缺陷，使剧中的共产党人充满了应有的生活气息与相当的个性特质。

如果说，电视剧对国民党人物的塑造，主要在于细腻剖析其性格的复杂性、丰富性和多元性，那么，对共产党人物的刻画，则主要在于充分展现其人格的魅力。从一开始，杨立青就比哥哥杨立仁更受到父亲的看重；

在广州和上海，瞿恩也对杨立青赞赏有加；特别是跟杨立青有关的所有女人，包括瞿母、姐姐杨立华与瞿霞、白凤兰、林娥等，都会垂青杨立青。瞿恩也是如此，他不仅跟自己的母亲和妹妹一起去法国留学干革命，使自己一家成为传奇性的红色家庭，而且在黄埔军校使杨立华、杨立青先后成为自己的仰慕者和追随者，还吸引了自己的崇拜者林娥加入党的队伍之中，并秘密地结为伉俪。尽管电视剧主要还是通过剧中人物的言行及其具体的选择来展现共产党的人格魅力，但观众能够通过移情，与剧中人物产生认同和共鸣，进而感受到共产党人独一无二的精神感召力。

当然，在中国的红色题材影视剧创作中，同为红色的中国共产党人反而最易同化于历史的底色而无法识别，《人间正道是沧桑》也没有从根本上改变这种状况，这也是该剧予以观众的最大遗憾。然而，无论如何，通过雄心勃勃的家国叙事，也通过一批栩栩如生的人物刻画，人在历史的底色中逐渐显影，人的历史正在成为中国红色题材影视剧的焦点话题。

（原题《人在历史的底色中显影——红色题材影视剧的历史价值与现实意义》，载《文化月刊》2009年第9期）

向电视开战

观看香港卫星电视中文台，常常会被其凌厉的节奏和充满动感的画面所吸引。论电视的观念和风格，香港与内地是迥然不同的。

但是，时间一长，卫视还是让我烦腻、不安，以至愤怒了。

最不能容忍的是广告。

自然懂得电视文化本质上是一种后工业社会的商业文化，广告是不可或缺的；甚至，作为电视运行的经济基础，广告才是电视文化的主角。我不能容忍的是，当时广告对电视画面的肆无忌惮的入侵。游戏需要规划，电视中的广告作品和非广告作品毋庸置疑都有自己独特的运作规范，两者的结合也得遵循某种原则。广告在荧屏上潇洒，但广告的策划和播放需要理性的约束。听任广告胡作非为导致的后果，不仅仅在于游戏规则的被破坏，还在于是对观众甚至人性的玩弄、漠视和践踏。这后果可能比我们能够设想的还要严重得多。

这绝非危言耸听。我们习惯了真枪实弹的战争或武力入侵，我们在鲜血和白骨的意境中，感受到人类难言的残酷和世界彻骨的悲凉。我们执着地寻找温柔和快乐，最终我们发现了电视。家，被我们称为憩息的港湾的所在，曾经是宁静、优美而抒情的梦的岛屿，自从停泊了电视机，一切都在改变。非广告作品整天演绎着暴力和死亡，直到我们对暴力和死亡熟视无睹；广告作品每时每刻分割着故事和情感，直到我们对这种看不见的侵略产生认同。我们劣根性未变，我们躲在独处的房间，制造着更广泛更深

入的战争。我们满面春风,让痛苦和灾难、干旱和饥荒,从我们冷淡的眼中流过。

电视广告的罪孽是人的罪孽,金钱的罪孽。金钱控制艺术,这一点对每一个现代人来说都是心怀芥蒂但又无可奈何的,电视广告对电视艺术的控制,确乎比其他媒体显得更粗暴、更无情。一个富豪收买一幅名画,或多或少表现出对这幅名画的欣赏或崇敬,金钱控制了艺术,但又似乎对艺术充满温情。电视广告却不在乎这一切,它心不在焉地扯出艺术的旗帜,目标单纯地指向金钱。它隐藏在一部部缠绵悱恻的电视连续剧后面,当剧中人物面临生死关头或者因为生离死别痛苦得死去活来之际,广告登场亮相。广告把故事人为地粉碎,把情感挂在贵族式的人头马酒瓶上。无论欢乐还是痛苦,微笑还是眼泪,广告一律置若罔闻。面对广告,人们被迫收起愉快或者悲哀的心情,沉入更加实际、更加生动的物质欲望中去。艺术被蹂躏,只得乖乖地蜷缩在暗处欣赏自己的伤痕。电视广告染指所有的节目,艺术在金钱的淫威下集体失贞。

当然,离开艺术,电视广告也能生存。其实,电视广告附着的最大一块海绵是娱乐。人类的发展史,是一部人类越来越善于娱乐享受的历史。电视,也大概是当今人类发明的一种最大众化、最便捷、最先进的娱乐工具之一。现实生活越来越紧张、劳累,急需有电视这样的东西来逗乐。娱乐是电视的主要功能。这样,电视广告与娱乐联姻,共同形成后工业社会的文化景观。在一部部MTV和"搞笑"小品之间,广告无孔不入。被我们称为"思想"的东西让我们越来越感觉陌生,柏拉图、黑格尔和马克思,离我们和电视最遥远。我们亲近电视,拒绝思想;我们理直气壮地放纵肉体的感官和欲望,嘲笑精神的追寻和信仰的探索。也正是在卫视中文台,我看到这样一次制作:法国名牌香水广告之后,是一部由主持人组织的专题片,关于中国大陆的贫困。一个一个悲惨而沉重的镜头,让我无法怀疑编导们的真诚和善良。但是,这部不足半小时的专题片,硬是被法国香水、杰克逊的摇滚音乐会和国际高尔夫球赛打断七八次。广告、娱乐和思

想三分天下，以娱乐带广告，以思想辅娱乐，可谓电视制作的一种经典组合，但我还是被这种经典组合深深刺痛了，我不能容忍。我本来以为中国大陆的贫困会被电视严肃认真完整地述说，我真心希望冷漠高傲的法国香水离黄土高原上衣不蔽体的少女们远一点！我憎恶富有者骄傲的炫示，憎恶旁观者对贫困的商业性展览。就是这样，我徒劳地抵抗着广告和娱乐对思想和艺术的无端入侵，我渴望着某种更纯洁的热爱和同情。

在电视文化的时代，我们轻易交出了我们的艺术和思想。我们的灵魂向金钱和欲望打出了猎猎的白旗。娱乐堂而皇之，广告争分夺秒，堕落被大写。我们拥坐电视机前，忘却着自然和人、天空和土地。我们被我们自己发明的万物控制和指引，在真善美的旷野中迷失了方向。

电视文化，是20世纪人类精神最强劲的入侵者。向电视开战，或许是我们别无选择的选择。

（载《文化月刊》1995年第6期）

剧作不必是文学

要想有效地探讨这个话题,还是必须给文学下一个定义;但有关文学定义和所谓文学性的表述已经汗牛充栋,很容易使这样的努力淹没在喧哗的众声之中,让探讨本身失去应有的方向和基本的价值。

为此,本文从文化的生产与消费角度出发,在尊重不同文艺形式独特的媒介属性的基础上,倾向于把文学当作主要以纸质或电子媒体向公众传播并通过识字读者进行专门阅读的一种语言的艺术;文学性则可以被当作一个似是而非的概念,大约等同于叙事技巧、思想深度、情感张力或所谓的艺术性,并不为文学所专属,因而失去了界定概念和彰显意义的功能。在这样的定义里,剧作不必是文学;而将文学或其他艺术形式的思想艺术追求等同于文学性,则是一种常识性的缺乏或策略性的需要,本文不再费心争辩。

一般来说,剧作是为剧本而生产的作品;既为剧本,应是为舞台、剧场或银幕、荧屏叙事而提供的大纲。至于戏剧、电影和电视剧,除了可供阅读的剧作需要具备之外,还有可供视听的各个部门需要观照。而在戏剧、电影、电视剧这种主要以空间和身体的技术诉诸视听并通过所有观众进行选择观看的艺术领域,剧作可以是文学,但不必是文学。

在戏剧发展过程中,确实出现过一些专供阅读或仅仅依靠阅读便能证明其艺术价值的剧作,如"案头剧""书斋剧"和以戏剧形式写出的"剧诗"

等，这种剧作当然可以被当成文学。但纵观中外戏剧史的主要流脉，无论关汉卿还是莎士比亚，他们的剧作首先是为了舞台和剧场而存在并因舞台和剧场的成功演出而流芳千古的；如果离开了舞台和剧场，关汉卿只能是另一个杜甫，莎士比亚也只能是另一个但丁；事实上，《感天动地窦娥冤》与《哈姆雷特》之所以震撼人心，在很大程度上还要仰赖于彼时彼地舞台和剧场的独特的调度技巧和演出效果。戏剧编导的掌控能力以及主要演员的唱功和台词水平，往往左右着戏剧作品的生命力。戏剧的生产与消费方式有其不同于文学的特质，戏剧的剧作便是戏剧的剧作，甚至可以在所谓的文学性上分出可能的高低，但不必是文学，也不会是文学。或者说，经典的戏剧作品之所以具备经典的品质，主要是由舞台和剧场及其特定的观众群体来认定，不必经由剧本出版者及其读者的批准。试图以"文学"拯救戏剧免于堕落或试图以所谓文学性提高戏剧声誉的行为，不是文学从业者的一厢情愿，就是戏剧从业者的缺乏自信。

其实，在国内外文艺理论和文学史、戏剧史研究领域，已将戏剧与文学的区别进行了较为严格的划分。在总结战后法国戏剧的发展动向时，法国学者让·维拉尔就曾表示，近三十年戏剧的"真正创造者"，不是"剧作家"，而是"导演"；布阿德福尔也指出，戏剧是"把人类的情欲及其冲突用最大多数人所理解的语言表达出来，以对白的形式搬上舞台"；在戏剧里，"解释是没有任何作用的，必须让人看见"，正因为如此，"戏剧艺术比其他任何一种文学体裁都更要求有自己特有的手法"，自安托尼以来，法国的"戏剧史"可以与"导演史"混而为一。[1] 同样，在 1992 年版《中国大百科全书·戏剧》里，余秋雨撰写的"剧本"词条，尽管承认剧本是"以代言体方式为主、表现故事情节的文学样式"，但也接着表示剧本是"戏剧演出的文字依据"，剧本创作"应该处理好本身的文学性和舞台性之间的关系"，"以演出作为目的和归依"。在这里，余秋雨自始至终强调了戏剧剧作

[1] 柳鸣九编选：《萨特研究》，中国社会科学出版社，1981 年版，第 344 页。

的"演出"特性。(第198—199页)

在国内，甚至早在1959年第6期的《戏剧报》上，在谈到《蔡文姬》的创作经验与话剧风格问题时，郭沫若就从戏剧自身的"演出"特性出发顺带评价过莎士比亚、歌德、席勒、莫里哀与田汉的剧作。[1]在他看来，尽管莎士比亚仍然是古今中外戏剧创作中"了不起的高峰"，但莎士比亚的剧本读起来最好，"演起来并不是最好"，原因是"太诗了"；歌德的《浮士德》就"更不像剧本"；相较而言，莫里哀的剧本"比较适宜演出"；田汉的《关汉卿》由于控制住了剧中人"太过于才气纵横"的对话，表现手法就"不一般"，"适合观众口味"。至于观众口味，郭沫若明确指出：

> 过去认为迎合观众口味是落后，在今天应当这么做。观众喜欢看完整的故事，以前有人骂"吃故事"。"吃故事"有什么不好呢？老实说，我就喜欢吃故事。现在有些话剧的演出不大受欢迎，不能怪观众不欣赏，还是要怪大师傅手艺不高明。

可以看出，郭沫若不是在以文学的标准要求剧作，而是力图从戏剧的演出效果与观众的现场反应角度评判戏剧的历史价值；在郭沫若看来，对于戏剧来说，"大师傅的手艺"确乎比大文豪的诗性重要得多。

如果说，戏剧剧作主要因其服务于导演的技艺、剧场的调度与受众的观看而不能"就是文学"，那么，影视剧作更是因其为银幕和荧屏写作的特性而与文学相距甚远。在影视剧的生产与消费体系中，起决定作用的往往不是那些保证剧作文学性的剧作家，而是由创意水平和投资规模所牵动，并由明星、类型、档期与营销策略等深度制约的各种综合因素。在这里，"大师傅"不是剧作者，而是制片人、导演或明星。

[1] 《中国现代作家谈创作经验》(上)，山东人民出版社，1982年版，第64—72页。

苏联电影大师爱森斯坦曾在1942年写作过一篇长文《狄更斯、格里菲斯和我们》。[1]在这篇文章中，爱森斯坦直接指出，跟美国著名导演大卫·格里菲斯的名字分不开的美国电影美学的兴盛，正是导源于狄更斯和维多利亚时代的小说："格里菲斯通过平行动作的手法找到了蒙太奇，而给他提示出这种平行动作的就是狄更斯！……哪怕很肤浅地接触一下这位伟大英国小说家的创作，也就会深信：狄更斯能够给予而且已经给予电影的启示，远比一个平行动作的蒙太奇多得多。在方法和风格上，在观察与叙述的特点上，狄更斯与电影特性的接近确实惊人。"事实上，通读全文便可得出以下结论：与其说爱森斯坦是想以此强调电影或电影剧作的文学特性及其从属于文学的特质，不如说是想以此表明，狄更斯的小说之所以开启美国电影的美学，是因为格里菲斯从中发现了电影的特性。正如爱森斯坦所言，狄更斯是"视觉的天才"，他的"视觉记忆"是"无与伦比"的；使狄更斯接近于电影的，首先便是他那些小说的惊人的"造型性""视觉性"与"可见性"，及其以急促的"节奏"和急转的"速度"所呈现出来的"都市主义"特征，而这就是一种富于"动态"的"蒙太奇式图景"。在这里，至少有一点是不言而喻的：不是格里菲斯的电影剧作成为狄更斯式的文学，而是狄更斯的文学滋养了格里菲斯的电影剧作；由文学启发而成的电影，在获得蒙太奇思维的过程中走向了与文学语言和文学语法完全不同的另一种独特的电影语言和电影语法。蒙太奇最终成为反文学（性）的电影美学。

对电影特性的强调，同样使杰出的法国电影评论家安德烈·巴赞对电影（剧作）独立于小说与戏剧的时代充满了期待。在20世纪50年代初期发表的一系列有关电影语言的演进的文章中，[2]安德烈·巴赞以极具历史感的笔触写道：

[1] 《爱森斯坦论文选集》，中国电影出版社，1962年版，第209—281页。
[2] 《电影是什么?》，中国电影出版社，1987年版，第63—82页。

在无声电影时代，蒙太奇提示了导演想要说的话。到1938年，分镜头的方法描述了导演所要说的话。而今天，我们可以说，导演能够直接用电影写作。因此，银幕形象——它的造型结构和在时间中的组合——具有更丰富的手段反映现实，内在地修饰现实，因为它是以更大的真实性为依据的。电影艺术家现在不仅是画家和戏剧作家的对手，而且还可以与小说家相提并论。

现在看来，在影视生产与消费体系中，与小说家相提并论的，除了以导演为中心的电影艺术家之外，还有投资家、制片人以及其他各种相关的技术、开发和服务部门的从业者；直接用电影"写作"的，不再仅仅是电影剧作的提供者，而是一个相当复杂的多样化群体；作为文学的电影剧本，虽然一度在伯格曼、柴伐梯尼、戈达尔、费里尼和安东尼奥尼等作家兼导演那里达到近乎完美的呈现，但电影剧本作为文学的功能和价值始终没有得到文学读者和电影观众的双重认同。事实上，如果《公民凯恩》《罗生门》与《神女》《小城之春》等经典电影真有完整的剧作形态的话，那么，这些剧作恰恰并不是因其不俗的文学品质而获得经典意义的。同样，在《建国大业》《十月围城》与《2012》《阿凡达》等新近广受关注的中外电影中，剧作的文学品质大多不过尔尔，但其经由良好的口碑和高额的票房所带来的巨大影响力，应该远远超过了同时期最受关注的所有文学作品。反过来说，如果剧作就是文学的话，那么，作为文学的电影剧作，并不一定是提升影视之于其他精英文艺和大众传媒的竞争力的法宝。

改革开放之初，在中国电影理论批评界，针对电影创作领域的独特状况，曾因白景晟发表《丢掉戏剧的拐杖》(《电影艺术参考》1979年第1期)与张骏祥发表《用电影手段完成的文学》(《电影文化》1980年第2辑)等文章而展开了电影艺术的"非戏剧化"之争与电影艺术的"文学价值"/"文学性"探讨。特别是张骏祥的"电影就是文学""电影的文学价值"等一系

列相关表述，在电影界引起了广泛的注意和强烈的反响。赞同者如陈荒煤认为，强调电影是综合艺术，强调电影的特性和特殊表现手段，强调电影剧作的电影化，都是无可非议的；但"千万不要忘了文学"，"不要否认电影文学创作是影片的基础"；反对者如郑雪来认为，如果一定要用"价值"这个字眼的话，那么，各种艺术所要体现的可说是"美学价值"，而未必是"文学价值"，将文学高踞于其他一切艺术之上，这既不符合艺术的客观规律，也不符合艺术的发展历史，这种论述不能不引起"基本理论概念上的混乱"。

三十年过去了，在中国文艺理论界，电影（剧作）与文学的关系问题仍然没有找到有效的解决途径。有关剧作是否就是文学的争议，仍然有可能被置放到最具针对性的创作实践之中，成为一种感想式的批评性姿态。

在这样的氛围里，理论的常识总要面临被颠覆的危险；而所有的表达方式，并不一定能真正如期所愿地推动中国的剧作理论和戏曲、戏剧、电影、电视实践。

（载《文艺报》2010 年 6 月 2 日）

民族电影：理论界的姿态

90多年来，中国电影理论至少出现过两次辉煌：一次是在1933年前后，由夏衍、阿英、王尘无、石凌鹤、司徒慧敏等人领导的共产党电影小组，进入电影界，在电影创作和电影批评上绽开了在中国电影发展历史上意义深远的中国电影文化运动；另外一次是在1980年前后，电影理论界就电影本性、电影语言现代化和电影的民族化等问题，进行了热烈的讨论，并对以后的电影创作产生了不可忽视的影响。

认真分析电影理论界的这两次辉煌，对当今中国电影的发展，有着重要的启发作用。

首先，电影理论界的两次辉煌，都诞生在中国电影渴望复兴的关头。1933年以前，在中国电影界，尽管罗明佑的联华影业公司提出了复兴国片、挽救影业的制片方针，对此前中国电影界的淫靡颓废之风产生了一定的抵制效果；但是，从根本上挽救中国电影业，把中国电影从"大闹"和"火烧"的投机作风中解救出来，建立中国电影新秩序，仍然是一般电影观众以及包括大多数电影从业员在内的电影人的共同期待。党的电影小组的出现，是中国电影发展的内在需求。同样，1980年前后，经历了17年以至"文化大革命"的中国电影，无论在电影创作还是电影理论上，都希望重建规范。面对日新月异的世界电影潮流和无法突破自身弱点的中国电影，中国电影人开始怀疑自己的电影观念和电影语言。他们希望通过争鸣，发现一条捷径，使中国电影早日复兴，得到世界影坛的认可。

其次，电影理论界的两次辉煌，都是理论与创作互动的结果。当然，这不仅仅是指 1933 年前后，夏衍等电影理论家亲自参与电影编剧，1980 年前后，张暖忻等电影编导亲自参与理论探讨；而是从深层上看，电影理论家的创作热情和电影创作者的理论热情，都在这一时期得到了较好的回应。这从较高层次上保证了电影理论的针对性和有效性，也从一个侧面提高了电影理论的深度。

再次，电影理论界的两次辉煌，都伴随着电影创作的突破。1933 年前后掀起的中国电影文化运动，不仅直接催生了《狂流》《春蚕》和《姊妹花》等优秀影片，而且深刻影响了《神女》《渔光曲》《大路》以至《马路天使》《十字街头》等影片的创作。30 年代中国电影的杰出成就，与中国电影文化运动密不可分。同样，80 年代中国电影迅速走向世界影坛的坚实步伐，《沙鸥》《城南旧事》以及《黄土地》《老井》《红高粱》等影片的出现，张艺谋、陈凯歌等电影导演的世界性声誉的获得等等，离开了 80 年代前后的电影理论探讨，也是不可思议的。

90 年代末期，通过讨论，中国电影界得到一个共识：唯有振兴民族电影才是我们的出路。毋庸置疑，这一振兴民族电影的强烈呼声，应是电影理论界以各种方式介入电影创作，进而迎来自身辉煌的巨大动力。但是，一个同样巨大的现实横亘在我们面前：电影理论界选择沉默。

选择沉默的中国电影理论界，除了甘愿放弃自己的话语权利以外，还在一定程度上消解了电影创作的热情。因为，失去理论观照的电影创作，无论如何都摆脱不了盲目的影子。一个电影创作者，可以标榜自己的天赋和才华，但是，他不可以声称自己不需要电影思想和电影观念；一个国家的民族的电影，可以在自己的土壤上生存，但是，无序的电影环境迟早会使这个民族的电影枯萎消亡；尤其在当今，任何民族的电影已经不可避免地成为世界电影的一部分，只有在更高层次上发展的民族电影，才能在世界电影的洪流中站稳脚跟。这样，通过理论和创作，探寻民族电影发展之路，是一个民族的电影良性生态中的重要一环。甚至，在这样的时代，电

影理论更应该走在电影创作的前面。

但事实相反。我们不能说，没有电影理论的指导，便不能振兴中国民族电影；但至少我们可以说，没有电影理论的指导，在振兴中国民族电影的道路上，我们肯定会走很多不必要的弯路。从中国电影发展90多年的历程中，我们至少可以得出这样的结论：中国电影理论辉煌之日，乃是中国民族电影振兴之时。

因为，渴望在创作上有巨大突破和渴望振兴的中国民族电影，如果不在以下几个基本理论问题上进行深入探讨，其目标将是无法实现的。

1. 何谓中国民族电影？

2. 中国民族电影应该禀赋一种什么样的民族风格和镜语体系？

3. 作为意识形态和市场竞争的成功范例，好莱坞电影在其发展历程中，有哪些经验和教训值得我们深入研究？

4. 同样，1949年以前，中国电影发展的两个高峰；1949年以后，中国电影发展的两次高潮，作为中国民族电影的初步的、成功的尝试，有哪些经验和教训值得我们深入研究？

可以看出，振兴中国民族电影的呼声，为中国电影理论带来了向前所未有的广度和深度进发的契机。在这样的背景下，理论与创作互动，迎来的就不仅仅是新中国电影的第三次高潮以及中国民族电影的全面振兴，而且是中国电影理论的第三次辉煌。

当一批精心创作的向新中国成立50周年献礼的"献礼片"即将展示在我们面前的时候，当人们在世纪之交满怀信心迎接新中国电影第三次高潮到来的时候，当电影工作者振奋精神齐心协力实施电影精品"九五五〇"工程的时候，沉默的中国电影理论界，应该发出自己的声音！

（原题《振兴民族电影：理论界的姿态》，载《文化月刊》1999年第5期）

杰出的改编是灵魂之间的对话

杰出的改编是灵魂之间的对话，就像黑泽明的莎士比亚。

黑泽明的莎士比亚是银幕上的《蜘蛛巢城》和《乱》，甚至比舞台上的《麦克白》和《李尔王》更加残酷，更加苍茫，也更加悲凉。在所有的莎士比亚戏剧改编作品中，《蜘蛛巢城》和《乱》是最不像改编的改编，却也是最接近电影的莎士比亚和最接近莎士比亚的电影。电影中的莎士比亚，穿越400多年深沉厚重的历史和文化，经过20世纪以来戏剧电影大师劳伦斯·奥利弗、奥逊·威尔斯、约瑟夫·曼凯维奇、佛朗哥·泽菲雷里、格里高利·柯静采夫和罗曼·波兰斯基等艰苦卓绝的努力，终于在黑泽明电影中完成了舞台和银幕的完美交接。

黑泽明的莎士比亚，影片里的人已经全部变成了日本人，他们全都在演绎日本史上的悲剧。然而，呜咽凝滞的笛箫，杂乱复沓的鼓点，以及对比强烈的色彩，寓意丰富的造型，伴随着不知疲倦引领观众的摄影机，来到浓雾弥漫的荒野、神秘莫测的丛林和危机四伏的宫堡，以及狂乱奔逐的马蹄、漫天飞舞的箭矢和惊心动魄的杀戮，看黑泽明讲述不断膨胀的贪婪野心和不可遏制的权力欲望，还有迷失本性之后疯狂的清醒和清醒的疯狂，以及走向末路之时虚妄的救赎和救赎的虚妄。这是日本的战国，更是人类的缩影，在黑泽明的镜头里，在电闪雷鸣的暴风雨之夜和尸横遍野的血肉战场，自始至终都在飘荡着宿命的幽灵和死亡的冲动，这正是附着了莎士比亚的魂魄。

相信看过《蜘蛛巢城》的人，永远不会忘记片中那个忽然隐现的摇着纺车的白发老妖婆，在一个似古屋又似牢笼的虚拟空间里咏叹："人间多丑恶，既托生于世，贱如蝼蚁，尚且偷生，何必自寻烦恼，多愚蠢。人生若花，来去匆匆，终须也要，化作腐肉骷髅。人们为了权欲，不惜欲火焚身，不惜跳入五浊深潭，罪孽囤积不散，到了迷惘的尽头……"这样的诉说深得莎士比亚精髓，实在令人警醒；接下来，白发老妖婆的预言也恐怖至极。同样，看过《乱》的人，更不会忘记片中那个一直跟随主公秀虎的侍童狂阿弥，在主公气绝身亡之后，面对苍天呼号："没有老天了吗？畜生！有的话给我听着，你们是玩恶作剧的小鬼，杀人不眨眼，让人类哭泣那么有趣吗？"旁边的卫士喝止狂阿弥："狂阿弥，不要怪罪神佛！无恶不作的人类，连神佛也无法解救！不要哭，这就是人间，不求幸福而求悲哀，不求宁静而求痛苦！……"不得不说，莎士比亚式的对白，仍然是黑泽明电影最为震撼的华彩段落。

当然，黑泽明的莎士比亚不仅仅是莎士比亚，而且更是黑泽明自己。在这两部影片中，黑泽明既强化了暴力的惨烈，又增添了神佛的救赎。这是一种东方思想对于西方精神的支撑，也是黑泽明面向宗教对于人世的不忍和致敬。《蜘蛛巢城》结尾，弑君后的鹫津武时被重兵包围，万箭穿心，众目睽睽之下，死亡细致展现，效果十分震慑。但死亡并未阻止战争的继续，影片只得结束在风吼、沙狂、雾迷的蜘蛛巢城，悲悯的佛乐声里，响起"看那充满欲念的野心的遗址，游魂野鬼，仍然徘徊不散；人的欲望，就如惨烈的战场，不论古今，都永不变改"的男声合唱。《乱》的结尾同样如此，主公秀虎气绝身亡之后，一队人马高高地抬着主公的遗体，在荒芜的原野上缓缓地走向夕阳。这与其是故事的结局，不如是世界末日的象喻。最后的镜头，盲女鹤丸手里的佛像从指挥楼高高的石墙上掉了下去，扩展开来落在干涸的护城河底，观音的画像在夕照中闪现出微弱的金光。

心与心的距离最远却也最近。在世界文化艺术史上，400多年的时空，没有妨碍东方与西方的交流，也没有阻隔黑泽明与莎士比亚的对话。相

反，黑泽明是人类历史上最懂得莎士比亚的电影导演，正如斯皮尔伯格所言，黑泽明是电影界的莎士比亚。

其实，早在 20 世纪之初，年仅 7 岁的黑泽明，因为总是那么呆头呆脑，就在小学校里感受到了一种来自人世的地狱体验；随后，黑泽明接触到了真正的死亡与深刻的迷失。莎士比亚独自伟大着，黑泽明也因莎士比亚成了伟大的电影导演。

（载《北京青年报》2016 年 4 月 23 日）

做合格的类型电影

近年来，各种充满了山寨、恶搞以及黑色幽默、疯狂打闹等元素的所谓古装片、武打片和喜剧电影在内地银幕上相继出现并轮番轰炸。通过不一而足的宣传手段和营销策略，其中的一部分获得了较大的关注与较高的票房。但总的来看，这些一度被主流舆论归结为具有"三俗"倾向的影片，确实大多既未遵循观众的约定与叙事的惯例，也未坚守价值的底线与文化的共识，在很大程度上显现出一种否定的判断与负面的情绪，直接导致银幕影像脏、乱、差与银幕形象假、丑、恶。也就是说，作为一般意义上的"类型电影"，这些影片基本上是不合格的。

从根本上说，类型电影是一种嵌陷在各种复杂关系之中的文化生产与消费网络。罔顾观众的约定与叙事的惯例，离开价值的底线与文化的共识，类型电影也将失去存在的根基。以如此非类型或反类型的方式进入主流的电影市场，无异于饮鸩止渴；长此以往，既不能获取应有的票房收益，也无法争得观众的心理认同，更在恶化电影生态的同时降低民族的精神文化品质。

事实上，电影的产业化运作以及类型影片作为商品经营，从电影发展的共时性与历时性层面，均有其值得认真总结的经验和教训，更需要中国的电影从业者报以敬畏之感与尊崇之心，而非目前所表现的反智弱智、无知无畏和不以为然。在某种程度上，类型电影是一种远比非类型或反类型电影更难处理的对象，需要参与者更加执着地坚持并投入更大的智慧和

天赋。迄今为止，在英格玛·伯格曼、费里尼、安东尼奥尼、基耶斯洛夫斯基、塔尔科夫斯基等艺术电影大师之外，更多观众心仪、更显文化特质也最具市场效应的电影人仍然还是卓别林、希区柯克、斯皮尔伯格、吕克·贝松与詹姆斯·卡梅隆等。他们创造的类型电影，不仅构成了主流电影的一般状貌，而且改变了电影本身的发展轨迹。

19世纪30年代，为了通过标准化生产与大众化市场获得规模竞争优势，好莱坞一度雄心勃勃地想要按照与底特律汽车制造同样的技术手段和经济原理生产电影。也就是说，类型电影的黄金时代，是跟福特式大规模的工业生产理念紧密地联系在一起的。直到如今，随着电影产业领域创意密集与信息密集产品的利基市场的剧增，作为畅销商品的好莱坞类型电影，开始明显呈现出普遍的符号化、审美化倾向，并具有一种本雅明所论及的韵味品质。这就表明，需要大规模工业体系与大众文化双重支撑并正在走向全球化时代的好莱坞类型电影，不仅已经超越20世纪的经典范式，而且体现出面向新世纪与新受众的个性化追求。好莱坞经典类型电影已有的历史、文化资源，使新的好莱坞类型电影进化到足以对全球观众及其价值观念和文化选择进行颇有针对性而又较具成效的市场细分。通过《功夫之王》《功夫熊猫》与《功夫梦》等"功夫"电影，中国观众便极为生动地领教了好莱坞的中国功夫。

在好莱坞与民族电影、全球化与地方化、消费主义与精英主义以及国家与个体、历史与当下等彼此交错的纷杂语境中，中国类型电影面临着前所未有的时空错位感与身份撕裂感。为此，摒弃历史与抹去地域，成为当下中国类型电影最便捷、最安全，当然也最具犬儒主义和工具理性的主导策略。在对耳熟能详、脍炙人口的中国故事与心领神会、浸润乡愁的本土风景进行缺乏限度、肆无忌惮的解构之后，一同失落的还有附会其中的价值标准与文化共识。如果说，这些所谓的古装片、武打片和喜剧电影并非天外来客，而是一定还有所本的话，那么，来自英国与好莱坞独立电影阵营如盖·里奇、昆汀·塔伦蒂诺与科恩兄弟的电影以及流行于当下互联网

世界的独特现象和热络语汇便是其最大的灵感之源；但遗憾的是，国内电影从业者在力图将欧美独立电影所标榜的反体制、反市场的边缘行为通过不同层面的模仿之作予以体制化、市场化的过程中，过滤掉的恰恰是那些针对底层社会和边缘人群的同情和不忍；而在对互联网世界的独特现象和热络语汇进行转述和拼贴的过程中，已经全然无涉其内蕴的批判性导向及其精神征候。

仅以出自本土的"三笑"故事为例。从20世纪20年代起，"三笑"故事即已搬上银幕，"孤岛"时期还闹出艺华公司与国华公司争相拍摄的"双胞案"；此后，香港影坛陆续推出过李萍倩、岳枫导演的影片《三笑》，均为雅俗共赏、悦人耳目之作；到20世纪90年代，周星驰版的《唐伯虎点秋香》也成新的经典。再拍"唐伯虎点秋香"，显然需要在此前已有的"三笑"电影基础上总结经验教训，寻求"变"与"不变"的依据。只有这样，才能期待更有创意、更受欢迎的新版《唐伯虎点秋香》的出现。这也正是中外类型电影的运作规律。但结果似乎并非如此。对玩票资本的过度依赖、对个人能力的过度自信以及对类型经典的过度忽视，使2010年的新版"三笑"故事，不仅远未达到经典影片所具有的类型水准，而且失去了题材本身所应具备的美誉度。值得注意的是，这种状况并非体现在单独一部影片的运作中。

在山寨与恶搞的名义下，当下所谓的古装片、武打片和喜剧电影，就是这样远离了诚意和美感，隔绝了本土的历史和文化，大多沦落为仅能博人一笑或自得其乐的文化次品。这是一种目光短浅的、自杀式的电影生产方式，既不是类型电影的常规，更不是中国电影的未来。

对于当下中国电影而言，重要的不是盲目模仿欧美，也不是匆匆解构自我，而是需要遵循观众的约定与叙事的惯例，坚守价值的底线与文化的共识，老老实实、脚踏实地地做一种合格的类型电影。

（载《中国电影报》2010年9月30日）

类型传统与发展机缘

当我们在好莱坞的全球霸权中悟出一个道理，电影产业是综合国力的集中体现，而电影文化是民族文化的重要表征的时候；当我们在民族影业经年不振、国产电影难觅观众的无奈而又尴尬的时刻，我们必须承认这样一个事实：中国电影远离了电影发展的正常生态，甚至忽略了并不久远的电影传统。

1905年至1949年间，郑正秋、张石川、卜万苍、蔡楚生、孙瑜、马徐维邦、费穆等一批中国电影的开拓者们，在相对开放的商业语境下，在好莱坞如潮似涌的强劲挤压中，通过伦理片、古装片、武侠片、社会片甚至恐怖片的类型建构，举起了民族电影复兴的大旗。《孤儿救祖记》(1923)、《火烧红莲寺》(1928)、《姊妹花》(1933)、《渔光曲》(1934)、《马路天使》(1937)、《夜半歌声》(1937)、《木兰从军》(1939)、《一江春水向东流》(1947)、《小城之春》(1947)、《太太万岁》(1948)、《万家灯火》(1948)等影片，不仅成为世界电影文化史上不可多得的经典，而且成为中国电影类型史上闪耀的珠玑。诚然，早期中国电影留下了远比我们的想象丰富得多的宝贵财富，但现在看来，中国电影的类型传统无疑是其中最值得我们珍视的部分。

中国电影的类型传统是在一种相对开放的商业语境下逐渐形成的。从一开始，中国电影的制片、发行和放映主体便是很难获得官方提携或政府眷顾的民间资本。可以说，从1905年开始到1949年间，除了"中央电影摄影场""中国电影制片厂""八路军总政治部电影团"与"延安电影制片厂""东

北电影制片厂"等不多的几家官办、党营电影企业之外,中国电影制片和发行放映的主体都是民办、私营企业。这些民办、私营企业集中于上海,其中的佼佼者包括:1922年由张石川、郑正秋等创办的明星影片股份有限公司;1925年由邵醉翁、邵邨人、邵仁枚、邵逸夫兄弟创办的天一影片公司;1930年由罗明佑、黎民伟等合组的联华影业公司;1932年由严春堂(棠)创办的艺华影业公司;1934年由张善琨创办的新华影业公司;1946年由夏云瑚、蔡叔厚、任宗德创办的昆仑影业公司等等。

正是这些民办、私营电影企业,在好莱坞和日、欧电影的夹击中左冲右突、顽强攻防,创造了中国早期民族电影的辉煌和梦想。认真考察可以发现,这些民办、私营电影企业立足电影市场的"法宝",往往不是依赖强劲的后台保护与大量的资金注入,而是主要得益于类型的创制与转换。明星影片公司在1923年、1928年和1933年的三次勃兴,都与该公司分别选择了家庭伦理片(《孤儿救祖记》)、武侠神怪片(《火烧红莲寺》)和社会批判片(《狂流》)有关;而天一影片公司在20世纪二三十年代的成功运作,也与其坚持拍摄所谓"民间故事片"(《梁祝痛史》《珍珠塔》《白蛇传》)并将其主要市场拓展到中国香港和东南亚华人社区紧密相连;昆仑影业公司和文华影业公司在20世纪40年代的异军突起,无疑是与两者采用不同的类型策略分不开的:前者以社会批判片警世(《八千里路云和月》《一江春水向东流》),后者则以爱情伦理片名世(《太太万岁》《小城之春》)。

中国早期电影批评和中国早期电影史研究中的"左翼电影"与"进步电影",也大多是在民办、私营电影企业里成长、壮大起来的;其绝大多数出品,也有意无意采用了类型电影策略。1933年之后,蔡楚生、费穆、吴永刚、沈浮和欧阳予倩等倾向于"左翼"或"进步"的电影工作者,在联华影业公司的主要创作如《城市之夜》(1933)、《都会的早晨》(1933)、《渔光曲》(1934)、《神女》(1934)、《迷途的羔羊》(1936)、《天作之合》(1937)、《如此繁华》(1937)等,便可以被看作社会批判片、社会伦理片和社会喜剧片等社会片类型。其实,如果从另一角度来分析,正是由于采用了社会片这

种类型电影策略，才使这一时期的"左翼电影"和"进步电影"获得观众和舆论的广泛好评，进而在国产电影票房方面取得了前所未有的成就。同样，抗战全面爆发后，在"孤岛"影坛异军突起并且再创票房新高的影片《木兰从军》，不仅在筹划之初就有"希望拍一个古装戏"的构思，而且从题材选择、结构安排和叙事风格等方面，都在竭力向古装喜剧片靠拢。抗战胜利后，由蔡楚生和郑君里合作编导、被评论界赞誉为"表示了国产电影的前进的道路"并创造国产片前所未有票房新纪录的《一江春水向东流》，无疑也是由于吸纳了《姊妹花》《渔光曲》和《乱世风光》等类型影片的经验和教训，在更高的层面上整合了社会批判片和家庭伦理片的类型传统，将中国早期类型电影推向了一个新的高峰。

鉴于好莱坞电影在世界影坛上霸主地位的确立及其在中国外片市场份额上绝对优势的获得，中国早期电影的主流出品，也大多受到好莱坞电影尤其好莱坞类型电影的深刻影响，倾向于对好莱坞类型电影进行适度的复制、模仿或改装。好莱坞类型片流畅的叙事手段、奇观化的巨片策略和令人艳羡的明星效应，从一开始就吸引了中国观众及电影创作者的注意力，也在很大程度上催生了许多中国人的好莱坞梦想。据笔者的不完全统计，1905年至1949年间，仅仅照搬好莱坞影片中文译名作为片名的中国电影作品就有不下100种。另外，中、美电影明星与中、美电影导演之间的攀附和类比，也成为1905年至1949年间的中国社会时尚。在一篇名为《中美明星对照表》的文章里，中国影星林楚楚、宣景琳、丁子明与金焰、高占非、张慧冲等，便被分别当作美国影星玛丽·璧克馥、葛丽泰·嘉宝、丽琳·甘许与雷门·诺伐罗、约翰·吉尔勃、道格拉斯·范朋克。而中国导演洪深、陆洁、史东山等，均在不同的场合下被评论者以"东方刘别谦"相期许。实际上，正如约翰·福特之于西部片、阿尔弗雷德·希区柯克之于悬念片一样，中国早期电影导演也深知个人素质与类型选择之间的关系，郑正秋的伦理片（《孤儿救祖记》《姊妹花》）、张惠民的武侠片（《山东响马》《荒村怪侠》）、张慧冲的武打片（《水上英雄》《一身是胆》）、

汤杰的喜剧片（"王先生"系列）、马徐维邦的恐怖片（《夜半歌声》《冷月诗魂》《寒山夜雨》）、徐欣夫的侦探片（《翡翠马》《播音台大血案》《陈查礼大破隐身术》）以至吴村的社会片（《新地狱》《黑天堂》《天涯歌女》）、李萍倩的爱情片（《茶花女》《生死恨》《蝴蝶夫人》）等，已然形成中国早期电影的独特景观。

毫无疑问，1905 年至 1949 年间相对纯粹的商业电影语境及相对深厚的类型电影文化，不仅锻造了中国早期电影令人沉醉的辉煌和灿烂，而且为当下中国电影的发展提供了难得的创造灵感和类型资源。尽管时世移易，但当下中国电影面临的问题和困难，实际上也是中国早期电影曾经面临的问题和困难。在确定中国电影类型发展总体战略的过程中，具有深厚传统的中国伦理片、社会片、武侠片、古装片与喜剧片等，势必应该获得前所未有的发展机缘。

也就是说，在经济全球化的今天，不仅可以相信中国能够创造出独具民族特色的电影类型，而且需要电影决策者、电影创作者和电影批评界一致努力，重塑中国类型电影的辉煌。

（原题《从中国电影的类型传统看当前中国电影的发展机缘》，载《文艺报》2003 年 7 月 17 日）

无文年代的无良写作

所谓无文年代，不是指没有文字记述或风格朴实无华的年代，也不单指辞章没有藻饰和言语缺乏文采的年代，而是指人文精神和文化气息逐渐丧失的年代。在甚嚣尘上的功利主义和消费大潮面前，写作者往往罔顾义理，也便疏于考据，自然忽略辞章和文采，最终消泯了精神和气息。反之亦然。社会的转型和人心的浮躁，以及网络的普及和微博的兴起，就这样把我们带到了一个无方、无稽而又无奈的无文年代。

无文年代的写作是为消费而展开的符号生产，是真情实意的匮乏与人文关怀的贫瘠，并以游戏的心境和娱乐的姿态直指受众的感官欲望和购买能力。特别是当无文的写作遭遇乱象丛生的影像工业之时，无文的后果更是无良。

无良即为不善。美国文化批评家尼尔·波兹曼的"娱乐至死"观即使不免偏激，却也绝非危言耸听。当一切公众话语日渐以娱乐方式出现，并演变为一种文化精神的时候，权力与资本合谋所造就的恶，将会窒息受众的情感、重创消费者的身心。

其实，中国诗学一贯强调诗章的道德，西方文论也从未忽视文学的伦理。所谓诗德、文品与风格、理性，大都在试图彰显立足于诚意的真，以及面向普适价值和终极关怀的善。这也在很大程度上规定了文学的言语和辞章及其精神的向量和限度。

但从20世纪前后开始特别是从21世纪以来，以电影、电视和音像制

品、网络视频等为代表的影像工业，正在将人类推入一个由视觉文化主宰的新时代。为适应这样一个自选、快进、速览、跳切的新时代，以文字逐行阅读为交流手段的传统文学，显然需要努力寻找新的表达方式；与此同时，新的视觉文化也要避免粗俚和低俗，尽量保护其应该具备的人文根基，实际上更加迫切需要从诗文中获取丰富的养分。奥逊·威尔斯、大卫·里恩、塔尔科夫斯基、弗朗西斯·科波拉、黑泽明以及费穆、谢晋、侯孝贤、陈凯歌等中外杰出的电影导演，都是在充分体会经典诗文的魅力并将其文采和藻饰、精神和气息运用到自己的作品之中，才获得观众的首肯进而成为视觉文化重要的引领者。然而，无文的写作也在逐渐改变视觉文化的格局，成为流行于当下的一种普泛状况。如果把言语的文采和辞章的藻饰本身当作一种情感的蕴藉和思想的生发，进而当作一种抵抗功利主义和反思消费大潮的武器，那么，视觉文化中的无文的写作，确实就可以被看成一种直奔票房、收视率和点击率而置观众身心于不顾的无良的品行。

这种不顾观众身心的无良品行，在最近几年国内的影视剧创作中屡见不鲜，并或多或少地体现在《嘻游记》《决战刹马镇》《唐伯虎点秋香2》《三枪拍案惊奇》《大笑江湖》与《让子弹飞》等较有影响的新近影片中。出于对好莱坞大片和类型电影的肤浅的理解，还有对中国观众的欣赏水平和审美期待的估计不足，特别是对来自英国与好莱坞独立电影阵营如盖·里奇、昆汀·塔伦蒂诺与科恩兄弟的电影以及流行于当下互联网的独特现象和热门语汇的热衷，不少打着黑色幽默或疯狂喜剧旗号的古装、武侠影视剧作，以山寨、恶搞的姿态出现，表现出一种过犹不及的暴力与脏乱，流露出一股强烈的否定、审丑情绪和反智、弱智倾向。在此过程中，剧作的无文与主旨的无良联系在一起，共同眩惑观众，构成当下中国文化生产中一道令人忧虑的奇特景观。

具体而言，这些以模仿、引用、解构和拼贴等为标志的影视剧作，其实不是真正意义上的后现代文本。即便是在英国与好莱坞独立电影阵营，

往往都还在解构之外保有最为基本的道德观念与价值底线，即对公平的追求、对弱者的帮扶、对真情的渴望与对生命的尊重。但在他们的中国借鉴者手中，被过滤掉的恰恰是那些针对底层社会和边缘人群的同情和不忍；而在对互联网的独特现象和热门语汇进行转述和拼贴的过程中，已经全然无涉其内蕴的批判性导向及其精神文化征候。这是一批零度情感与思想混乱的影视剧作，不仅割裂了自身跟中国历史和文化的关联，而且无视当下中国社会的民情和人心。在这些影视剧作中，喧闹过后尽皆茫然，已无观众可以明确认定的正邪、强弱、爱恨、美丑和生死。

由于把关者的犹疑、营销者的鼓吹与消费者的宽容等各种原因，这些无文年代的无良写作仍然被送到了所有意欲接受的观众面前。这既是中国观众的不幸，也是当今文化的悲哀。尽管在出品人、制作者甚或部分观众眼中，这些影片仅为供人一粲的游乐产品，贺岁片和商业电影也自有其一以贯之的形态和规制，而现时的精神状况恰恰充满着无法厘清的混杂和淆乱。但即便如此，面对这些从根本上认同强权和资本逻辑（如枪与子弹、财宝与秘籍）并为其张目的影视剧作，文学艺术界和思想文化界均不应放弃其职责，而是应该对此予以认真的揭示、反省和批判。

早在《词语》一书中，哲学家萨特便描述过自己童年时在影院观看无声电影的心境："就智力年龄来说，我和电影是同龄，我七岁，可我已会阅读了；电影已十二岁了，可它还不会说话。"现在，中国电影也已超过一百岁，可其中的一些虽然说着话，却还是无文辞无人文，无善行无良品。

（原题《从无人文滑向无良品》，载《光明日报》2011年1月3日）

非人的电影生活

刚来北京的时候,是在 1994 年的秋天。电影不太景气,我却开始学电影了。

那时候,每周一次到北京电影洗印片厂看电影,是天下难得的美事。塔尔科夫斯基的《安德烈·卢布廖夫》与周星驰的《大话西游》就是在那里看的,被前者震撼得一塌糊涂,被后者吵得有点神经质。

接着,便知道了北京大学生电影节。

在大学生电影节放映电影的总后礼堂,第一次看到了范元的《被告山杠爷》和谢飞的《黑骏马》。那是在 1995 年,围绕着世界电影诞辰百年的话题,竟是哈姆雷特的经典疑惑:活着,还是死去。如果没有大学生电影节,我不知道在哪里还能够看到这些相当优秀但缺少票房的国产影片。到现在,我还能清楚地记得当时的心情,那是一种面向银幕的致命的关切和悲壮的朝圣。

没有想到的是,从 1998 年开始,我竟然作为"专家评委"参加了北京大学生电影节。这是我参与的第一个电影节,受宠若惊的原初体验贯穿着始终。在我的印象里,那时的"专家评委"真的非常年轻,没有一个超过 40 岁,这就是我们的全部资本。评委会主席周星老师和王一川老师,一个风度翩翩、谈吐有致,一个沉静儒雅、博学深思,使评委会弥漫着一股令人怀想的知性魅力和青春气息,而这正是大学生电影节努力营造并衷心期待的氛围。在北京市电影公司的放映室、在中国电影资料馆的艺术影院,

我们看电影，谈电影，评电影，让自己连续几天沉醉在电影之中，过着一种非人的电影生活。然后昏天黑地地走在大街上，总想告诉任何人自己看了很多的电影。这样的日子，真的是太独特，太美好。

其实，作为"专家评委"，我最想评的是"最佳观赏效果奖"和"艺术创新特别奖"。这两个奖项，应该是北京大学生电影节的特别创造，在中国其他电影节中从未出现过。在我看来，参赛影片得到了这两个奖，便跟得到了最佳故事片奖一样，应该不会有什么遗憾。《新龙门客栈》《东归英雄传》《悲情布鲁克》《爱情麻辣烫》《不见不散》《卧虎藏龙》《大腕》《英雄》《天下无贼》《如果·爱》《爱情呼叫转移》等影片，都得到过最佳观赏效果奖。可以看出，大学生的观影趣味，并不一定偏离市场的导向。好看的电影就是好看，无论是谁都会喜欢。

有趣的是，最佳故事片奖每年都会评出一两部，但艺术创新特别奖可不是年年都有的。从1999年开始到2001年，连续三届大学生电影节，艺术创新特别奖都是"空缺"；即便评委们往往会因此争论得死去活来，甚至伤了本不该伤的和气，但要登上此榜，没有特别的艺术创新肯定是不行的。可见大学生电影节的评奖标准，端的是宁缺毋滥。为了改变这种状况，从2002年开始，艺术创新特别奖慎重地改换了名称，称为"艺术探索特别奖"或"优秀艺术探索奖"。张扬的《昨天》、孟京辉的《像鸡毛一样飞》、李少红的《恋爱中的宝贝》、宁瀛的《无穷动》等影片理所当然地受到了青睐；跟此前张建亚的《三毛从军记》、李欣的《谈情说爱》等影片一起，成为北京大学生电影节评出的最"艺术"的电影。

另外，作为"专家评委"，我眼中的北京大学生电影节，除了"青春"和"文化"之外，还要加上"人性"这个关键词。几乎没有什么官僚作风和商场气息，也没有什么繁文缛节和潜在规则，只有电影本身才是最后的目的。这样的电影节，往往能在权力和金钱之外，发现电影最温暖的人性与人性最温暖的电影。从历届获奖名单也可以看到，大学生电影节对影片的态度和对影人的选择，一般都是不从流俗甚至主动引领舆论的；而不定

期评出的一些特殊奖项，如喜剧片特别奖、儿童演员特别奖、特殊教育奖、民族精神特别奖、纪录片特别奖、科教片特别奖以至电视电影最佳表演搭档奖等，显然不是为了增加奖励的名额以便博得皆大欢喜，而是真正从大学生评委和"专家"评委的内心出发，体现大学生电影节独有的使命意识和强烈的人性诉求。

话说回来，"青春""文化"而又"人性"的北京大学生电影节，不仅见证着主办方超凡脱俗的运作能力，而且考验着评委们与时俱进的智力和体力。年近 40 岁的时候，我突然发现自己老了一些，有些故事和情感实在无法体会，有些激情和梦想已经感觉遥远；现在只能暗暗地佩服自己，当年竟有坐在一个座位上连看 7 部电影的勇气。

那种非人的电影生活，可能真的只是属于 20 岁左右的大学生和 40 岁前的"专家评委"。而 15 岁的北京大学生电影节，正在一步一步地走向激情勃发的青春期。

（原题《"专家评委"：非人的电影生活》，载《电影的青春：北京大学生电影节纪事》，2009 年 11 月）

我评奖，故我在

关于电影，已经有了很多的评奖。如果你是一个具备足够的经济基础和心理承受力的"影展狂"，那么，你的电影每天可以在世界各地参加两个以上的电影节；如果你的沟通能力比较强，你也至少可以得到或大或小一两个奖项。电影评奖是电影活着的理由，也是观众存在的原因。

我评奖，故我在。因为对电影的热爱，你义无反顾地推出如此之多的影片，前赴后继、甘苦自知；因为对电影的热爱，我风雨无阻地赶往门可罗雀的影院，不离不弃、乐此不疲。你我之间，也就是电影和观众之间，是一对患难与共的兄弟，在这个非常物质的世界里，打造着梦的江湖。

在这个梦的江湖里，你是纯粹的，我是率性的。无论影评人，还是读者，都不会也不愿拉扯更多电影以外的东西。这样的愿望酝酿已久，但付诸实施需要勇气。就在做出选择的那个瞬间，我们将会幻化成江湖里的侠客义士，用独自行走的孤单体会，用刀剑一样的锐利表达。

"第一届华语电影优质大奖"的启动，让影评人与读者第一次以评奖的方式存在于电影这个梦的江湖之中，成了自己的英雄。

（写于2009年10月，豆瓣网）

影著序评

影展一代的悲欢离合[1]

对这一代导演及其作品长存一种欲罢不能、爱恨交加的复杂情感。

这是一代拍摄电影为了参加国际电影节、通过参加国际电影节成就个人声誉的中国电影人。平心而论，是全球化的电影格局与中国电影的独特体制促使他们走上了这样一条主要面向评委和小众的不归路。然而，在这样一个充盈物欲的大千世界和厚重名利的电影时代，电影何为？导演何为？

影展一代的悲欢离合，是五代之后中国电影的宿命。当张元、路学长、章明、管虎、娄烨、王小帅、贾樟柯等人手执导筒的时候，可供他们驰骋的空间已很有限。事实上，这一时期的电影从业者，正在政治的压力、金钱的诱惑与大师的笼罩之下进行着前所未有的艰难选择。新生代导演想在如此复杂的境遇中"长大成人"，恐怕并非一蹴而就。尤其对于他们中的很大一部分来说，等待认同，就像等待戈多。

无论如何，新生代导演是中国电影史上的第一代个人写作者。他们创造了中国的独立电影，并在自己的影像中执着地表达存在、个体与尘世关切。他们游走在允诺与禁忌、主流与边缘之间，并为此付出了相当沉重的代价。但他们的名字，已经跟中国电影的未来联系在一起。

但愿在新生代导演的诗性言说中感受到源自内心深处的歌与哭。

（本文为朱日坤、万小刚主编《影像冲动：
对话中国新锐导演》一书序言）

[1] 朱日坤、万小刚主编：《影像冲动：对话中国新锐导演》，海峡文艺出版社，2005年版。

之于电影的热爱与激情[1]

说实话,拿到江苏教育出版社的"电影馆·导演系列",最想看到的还是丛书主编焦雄屏的总序。尽管此前已经阅读了这位"台湾新电影教母"的诸多宏文,并在拙著《中国电影文化史(1905—2004)》中将其历史地位与侯孝贤、杨德昌和王童等所代表的台湾新电影编织在一起;但当我面对这篇撰写于2004年底、运用简体汉字印行的丛书总序《期待另一个辉煌的电影年代》时,内心仍然又一次被深深地触动了。这就是焦雄屏与她的"电影馆",一种似乎永远都不会消逝的热爱与激情。

曾经有一段时期,为了在京城找到台湾出版的远流电影馆丛书,总会不时地骑着自行车,从早到晚地辗转于各大书店;却又由于定价高昂、囊中羞涩,常常摩挲着那些好不容易觅得的珍宝,顾影自怜。那时总想,能够坐拥这套规模宏大、底气深厚的电影馆丛书,该是多么幸福的事情。

也正是在那个时候,台湾新电影开始波及大陆,第六代导演也在地下跃跃欲试,侯孝贤成为众口铄金的名字。更为有趣的是,只要是电影爱好者,总是言必称安哲罗普洛斯、塔尔科夫斯基和基耶斯洛夫斯基。现在看来,远流电影馆丛书不仅影响了台湾的许多青年投入电影,而且在一定程度上改变了中国大陆青年接受电影的方式。

现在,本着深耕电影文化和促进中国电影的历史使命,"电影馆"经

[1] "电影馆·导演系列"丛书,江苏教育出版社。

由江苏教育出版社与焦雄屏的策划和主编进入中国大陆。"电影馆"终于开放，要跟尽可能广大的中文读者对话了。在总序里，焦雄屏强调，"在那个年代"，远流版电影馆是"一股清流""一种异数"；"那时的电影人"，也"不以谈美学不谈电影市场为耻""愿意真诚地为电影文化付出"。确实，那是一个不可复制的理想主义的年代，每一个"知识分子"都对电影艺术和电影文化满怀憧憬与期待。但在二十年过后的台湾以及十年过后的大陆，"电影"发生了几乎是翻天覆地的变化，"知识分子"也已经习惯于借助体制和市场的权力。接续着台湾新电影而死亡的，也有大陆电影本已稀薄的人文精神。

正是在这种令人郁闷的环境下，江苏教育出版社和焦雄屏的"电影馆"开张了。这种登场亮相的姿态，颇有点独自怀旧的味道。就像一家门可罗雀的电影院，还在为仅剩的一二知己津津有味地放映着英格玛·伯格曼的旧片。诚然，在"电影馆·导演系列"的崭新书目里，还陈列着科恩兄弟、彼得·威尔、库布里克、马丁·斯科塞斯、蒂姆·波顿甚至斯皮尔伯格的名字，但这些曾经为全世界爱好电影的"碟青"们崇仰的精神领袖，大多也已不再"叛逆"。

可是，在一个连自己的电影"传统"都还没有体会明白的国度，在一个既不肯读书又蔑视文化的急功近利的时代，我们怎么可能出现一个像佩德罗·阿尔莫多瓦那样"颠覆传统的人"，又如何期待"另一个辉煌的电影年代"呢？

（写于 2007 年 1 月）

电影讲稿的创新[1]

想起当年阅读徐葆耕著《西方文学：心灵的历史》而获得的那种畅快感觉，我便对这位电影剧作家兼文学教授的《电影讲稿》充满了超出一般的期待。

我知道，徐葆耕还是会以学者兼诗人的才华，动用全部的知识、体验和激情，在动人的语言描述中展现出电影的美丽与魅力。这样，当我拿起《电影讲稿》，读到那些浸透着理性思考而又不乏灵性的文字，尤其是在比较文学与电影的过程中散发出来的睿智，以及将自己参与编剧的影片《邻居》的主题读解为"被剥夺的私密性空间的回归"（第208页），我便在会心之外对这位耳朵已经失聪的长者尊敬有加。

事实上，作为"讲稿"，是可以堂而皇之地采用那些被认为是"常识"或者已有"定论"的观点和结论的，大多数"讲稿""教程"或"概论"都会这么做；但徐葆耕的《电影讲稿》另辟蹊径。"讲稿"分别论及"诞生""身体""运动""时间""空间""声音""色彩""文化"和"政治"，是一种真正的"电影的视角"而不是"文学阐释学"。在全书的很多地方，作者都在强调"电影"与"文学"的不同，为我们的观众和批评家的所作所为感到遗憾。这些观众和批评家常常用电影中的文学内涵和文学表现取代电影的全部，而忽略对于电影来说更为重要的东西。因此，作者指出："就像读小说要从识字开始一样，看电影要从研究'身体语言'开始。"（第47页）据我所知，"身体"是目前学术界的热门话题，而从"身体"出发构建电影的一般理论或电影阐释学，还是需要深厚的知识积累和巨大的学术勇气的。

[1] 徐葆耕：《电影讲稿》，北京大学出版社，2006年版。

但《电影讲稿》宁愿冒险。经过多年的努力,作者的装备已经不弱。从理论上,作者不仅读懂了吉尔·德勒兹并能与其进行心灵上的对话,而且对柏拉图、叔本华、弗洛伊德、伽达默尔、葛兰西、德里达、波德里亚、霍金等西方哲人以及老子、庄子等中国先贤颇有研究的心得,尤其是对爱森斯坦、巴赞、麦茨等电影理论大师的著述进行了深入的分析和阐发;更为重要的是,全书涉及的电影作者、影片文本和个案对象非常丰富,甚至超出了笔者的预期。在"身体"一讲里,作者回顾了人类面对"身体"的精神史,并认为"身体"是人类精神史上的"盲点";随后,作者先后或详或略地分析了《战舰波将金号》《魂断蓝桥》《青春之歌》《一江春水向东流》《世界》《云上的日子之四:远离身体》《独臂刀》《十诫·爱情故事》《蜘蛛侠》《魔戒》《法国中尉的女人》《红高粱》《大红灯笼高高挂》《菊豆》《漂亮妈妈》《我的父亲母亲》《卧虎藏龙》《英雄》《十面埋伏》《七年之痒》《热情如火》《公共汽车站》《情书》《广岛之恋》《青蛇》《花样年华》《人猿泰山》《终结者》《全面回忆》《魔鬼司令》《龙兄鼠弟》《终结者3》《大独裁者》《巴黎圣母院》《五朵金花》《英雄虎胆》《生活秀》《呼喊与细语》《智取威虎山》《公民凯恩》《欧洲一地》《德意志零年》《偷自行车的人》《发条橙》《耶稣受难记》《黄土地》《孩子王》《孔雀》《德拉姆》《断背山》50部影片,从苏联导演爱森斯坦1925年的杰作,到李安享誉世界的好莱坞新片;从中国1947年的银幕史诗,到田壮壮、顾长卫、贾樟柯的新探索,可谓广征博引、新见迭出。例如,在分析《青春之歌》时,作者便从余永泽、卢嘉川和林洋三个男人的扮演者的外观形象出发,得出这三个男人的"身体"是林道静精神成长的"路标"的结论,令人耳目一新。

正因为如此,笔者赞赏《电影讲稿》的冒险之旅。毕竟,我们已经拥有不少四平八稳的电影教材,而颇具新意的《电影讲稿》只有这一本。

(原题《〈电影讲稿〉的创新》,载《电影艺术》2008年第1期)

不断讲述与逐渐丰满的历史 [1]

十多年前,为了一篇博士学位论文,跟延安电影团结下了不解之缘。但在我的心目中,延安电影团是最困难的部分。

2000年,当这篇论文的修改稿以《中国电影史(1937—1945)》为名在首都师范大学出版社出版的时候,我的惶惑和愧疚仍然无法消除。我没有能力克服困难,真正走进延安电影团那段可歌可泣而又可感可触的历史。为此,我自觉欠下了一笔债,需要在今后的某个时间里努力地去偿还。

我把李少白、程季华等诸多前辈给予的指点、鼓励和期待,跟延安电影团一起珍藏在记忆的深处。我相信,历史是在不断讲述的过程中逐渐丰满的;为了那段逐渐丰满的历史,我一定要成为不断讲述的一分子。然而,生活与学术的各种力量,也在不断地把我推向距离延安电影团更加遥远的时间和空间。

让我直接意识到责任并决定承担的,是鲁明和张岱两位前辈。记得是在《中国电影史(1937—1945)》出版面世后不久,我接到了鲁明先生的电话。鲁明先生1945年调入延安电影团,是历史的重要见证人和主要当事者之一。在鲁明先生的家里,晚生40年的我得到了热情的款待,并获得了不少颇有价值的观点和信息。我知道,因为延安电影团,两代人拥有了共

[1] 吴筑青、张岱编著:《中国电影的丰碑:延安电影团故事》,中国人民大学出版社,2008年版。

同的语言；也同样因为延安电影团，两代人之间迫切需要这样的理解和沟通，才能走向心灵与心灵的对话。

2005年，清明节。张岱女士选择这一天，把张建珍主编的《钱筱璋电影之路》一书送给了我。作为延安电影团的重要创作者，钱筱璋编辑的《南泥湾》是中国电影史上不可多得、影响深远的纪录片佳作；而作为钱筱璋的夫人，该书主编张建珍也在1945年进入了延安电影团。张岱是他们的女儿。我为张岱女士的行为所感动。她是想在这样一个特定的日子里纪念过去、缅怀亲人，并希望为父辈们曾经艰苦卓绝的事业找到哪怕只有一个更加年轻的、相对合适的倾听者与传承者。

今年6月，也是在第一时间，张岱女士再一次送给我吴筑青、张岱为延安电影团成立70周年暨中央新闻纪录电影制片厂成立55周年而编著，中国人民大学出版社出版的《中国电影的丰碑：延安电影团故事》。拿着这本书，心中感到的重量是不言而喻的。正如中央新闻纪录电影制片厂厂长高峰在本书前言中所述："它第一次完整地再现了新影厂的前身——延安电影团的历史和艺术成就，再现了延安电影人的光辉形象，再现了延安时期重要的纪录电影和摄影的图片资料——它们穿越了几十载的记忆和战争烽火，而且还再现了中国共产党的领导人对延安电影团的成立和成长所做出的努力和给予的大力支持。……作为中国电影史上第一本完整叙述延安电影团的红色电影史著，《中国电影的丰碑：延安电影团故事》的出版意义是空前的。"

在我看来，《中国电影的丰碑：延安电影团故事》选择了一个具有特殊意义的立场和出发点，主要通过挖掘并讲述吴印咸和钱筱璋两个杰出的延安电影团主创者的故事，从一个极具发散性和启示性的角度讲述了延安电影团的历史。事实上，由于各种原因，在此前的中国电影史著述中，延安电影团不是缺席，便是大而化之。与此相应，延安电影团的来龙去脉、人事关系及其工作生产、日常生活，都被遮蔽在中共党史的宏大话语背后，露不出太多别样的色彩与生动的痕迹。但凭借书中主人公与本书编著者之

间的父女关系这种难得的特殊优势，本书不仅挖掘、整理并呈现了大量的历史文献，而且让历史叙述本身也变得更加细腻和丰满。例如，书中不仅以文图并茂的方式，更加详尽而生动地介绍了延安电影团拍摄的《中国共产党第七次全国代表大会》《陕甘宁边区第二届参议会》《张浩同志出殡》《延安九一扩大运动会》《延安秧歌运动》等新闻纪录片，而且对长纪录片《南泥湾》进行了更加全面的考证和研究。关于《南泥湾》，书中不仅介绍了影片从缘起到筹备的具体经过，而且记述了影片数月拍摄及后期制作中的点点滴滴，还呈现了《南泥湾》的首映盛况及其在边区的轰动效应，尤其是在各个部分补充了许多只有吴印咸和钱筱璋才能提供的数据和信息。特别是在全书的第十章即"摄影训练班"一章，有关窑洞大课堂电影教育状况的叙述，以及吴印咸为延安电影团开办摄影训练班编写的教材、姜云川在训练班学习时的笔记、石益民在训练班实习时的作品等插图，更令人仿佛触摸到了逝者活着的气息与历史新鲜的质感。

事实上，大量的细节与丰富的插图正是本书作为一部电影史著的引人注目之处。不能说所有的细节和插图都是第一次公开，但在这些细节和插图中，确实有不少为首次发表，总会令人眼前一亮。这就为延安电影团的历史留下了更多珍贵的史料，也为中国现代史料学做出了应有的贡献。毕竟，延安电影团的新闻纪录电影与照片拍摄实践，在留存国家的影像历史与民族记忆等方面所建立的历史功勋，是任何机构或个人都不可替代的。

我知道，为了这本书，编著者耗费了巨大的心力。作为后辈学者，我们的使命就是从书中聆听延安电影团的故事，再通过自己的讲述，使这个逐渐丰满的故事更加丰满。

（载中国电影博物馆馆刊《影博·影响》2008年第3期）

香港影史的解谜与揭秘[1]

在我的记忆中，较早看过而又印象最深的几部香港电影是《巴士奇遇结良缘》《画皮》和《少林寺》。那都是 20 多年以前的事情，对于一个从未走出江汉平原的农村孩子来说，电影确实像梦，香港更是遥不可及。

到了后来，甚至在专门的研究中涉及香港电影之后，才知道较早看过而又印象最深的那几部香港电影，其实都有一个共同的出身。然而，出品这些影片的"长凤新"到底怎么回事？"银都"又是干什么的？这不光对我和内地的电影研究者来说颇为神秘，即便对香港的影界中人，也是很难索解的谜题。

张燕的研究，意在电影历史的揭秘，又为欲罢不能者解谜，其价值和意义实在不能低估。现在终于明白，香港的"长凤新"及其后的"银都"，虽称香港左派电影，实为内地政府投资。如此看来，2007 年香港回归十周年前夕推出的影片《老港正传》，即便不是"长凤新"和"银都"在香港的生存隐喻，也可被当作香港左派电影人栉风沐雨、坚守信仰的精神传记。

《在夹缝中求生存：香港左派电影研究》是张燕在其博士学位论文基础上加工而成的一部学术专著，也是目前为止第一部专论香港左派电影的著作；"填补空白"是学术生涯中的至高境界，值得表扬与自我表扬。记得论文答辩的时候，张燕的选题及论证就得到了答辩委员会的一致赞赏，我也是从中真正感到了张燕的执着和勇气。其实，在获得博士学位之前，张燕的香港电影研究早已成果累累、独树一帜。如果说，探察香港左派电影的

[1] 张燕：《在夹缝中求生存：香港左派电影研究》，北京大学出版社，2010 年版。

历史变迁和文化内蕴，对于一般的研究者而言尚属不太可能，但对张燕来说，可谓自然而然、水到渠成。

尽管如此，张燕的努力仍然是有目共睹的。面对香港左派电影以及"长凤新"和"银都"这一复杂而又独特的命题，张燕没有满足于从政党政治和电影艺术的角度入手进行史实的挖掘、整理和评价，而是倾向于把它放置到更加深广的社会、政治、文化和电影语境之中，以扎实的史料发掘、公司调研和影人采访为基础，进行历时性与共时性彼此映照、相互交织的分析与阐发。这样，以"长城""凤凰"和"新联"影业公司为代表的冷战时期香港左派电影的创作格局及其艺术建构和商业运作，还有"文化大革命"时期香港左派电影遭遇的重创以及以"银都"机构为代表的新时期香港左派电影的发展转型，甚至香港回归以后中资电影机构在香港的新拓展等，都成为本书观照的主要内容。特别是在钩沉史实、寻求动因、评判价值的过程中，对"长凤新"的创办理念、生产机制、创作策略和重要导演等，均设立小节予以专门的研究和探讨。这样的结构安排，确实纵横捭阖、持重沉稳，颇具方家气象。

需要跟张燕探讨的是，如此稳重的写作思路，并未如其所愿一以贯之地及于对"银都"的分析，想来应该是别有原因。在我看来，如果第五章相应地出现张鑫炎和张之亮等"重要导演"的专节，本部专著的体系性和完整性将会得到更大程度的提升。当然，学术著作均有个性，如我一般对规整性的趋鹜已近偏执，或许又走向了学术研究的反面。

在香港电影研究领域，内地研究者往往因为生活体验、研究资料与治学风格、观点表述等原因，跟香港研究者形成两种较有差别的学术路径；两者之间也需要在进一步的交流互动中形成更多的理解与共识。但在我看来，以"长凤新"和"银都"为主要观照对象的香港左派电影，既是香港电影的有机组成部分，又是内地电影一段不可遗忘的历史存在。作为一个内地的香港电影研究者，张燕理所当然地站在了内地研究者的立场上；这不仅由研究对象自身的特殊性所决定，而且体现出研究者清醒的身份意识

与独特的学术优势。即便如此,张燕也没有放松对自己的要求。在目前可以达到的范围内,她已经尽其所能。特别是在分析论述的过程中,始终都在重视包括《长城画报》《娱乐画报》《中外影画》与"香港影人口述历史丛书"等在内的香港方面的相关文献;并力图从香港学者对香港社会、香港政治生态与文化政策的论述中获取相应的理论基础和观点支持,尽量避免内地研究者常易出现的主观武断、随意定性之嫌。这样的学风,无论如何也是值得敬佩的。

当然,作为内地电影一段不可遗忘的历史存在,推动与制约香港左派电影的政府力量及其与香港各方的博弈也应是香港左派电影研究中最令人关注的内容之一。张燕在书中已经部分地涉及了这些方面,并在很多地方都有较为精彩的论述;但限于对象的特殊性以及当前的实际情况,导致研究者无法深入相应的政府机关、档案部门和当事者进行更加细致的访查,这也就为香港左派电影的历史留下了许多至今仍然难以索解的谜团。

好在已经有了张燕这本书,让我们知道在香港电影界,除了一度辉煌的"邵氏"和"电懋"之外,还有同样优秀的"长凤新"和"银都";至于由这些香港左派电影公司出品的《绝代佳人》《一板之隔》《一年之计》《春》与《画皮》《巴士奇遇结良缘》《少林寺》等影片,早已成为内地观众对香港、对中国名著与武术文化的独特想象和美好记忆。而在张燕的研究促发下,香港左派电影在夹缝中求生存的历史境遇与现实挑战,已经成为香港与中国电影研究的一个十分重要的议程。

与张燕相识应该也有十多年了。在我的印象中,张燕是一个将温柔与勤勉集于一身的女性学者。相信在香港左派电影研究这个很容易被普通观众和一般学者忽视的领域,张燕还会发表更多更新的研究成果;也相信在整个香港与中国电影研究界,张燕的贡献是不可忽视的。

(本文为张燕《在狭缝中求生存:香港左派电影研究》一书序言)

"满映"微观研究 [1]

跟古市雅子的相识,完全因为电影历史的机缘。

那是在我刚从首都师范大学调到北京大学不久,古市雅子就来找我,探讨有关"满映"和李香兰的事情。缘分就此展开,一晃已近十年。十年间,在古市雅子的导师严绍璗先生的邀约之下,我相继参加过古市雅子的硕士论文答辩和博士论文预答辩,都是关于李香兰和"满映"的选题。其间,还带着古市雅子的论文与书稿咨询过相关专家、学术期刊和出版机构,力图在此领域推动多样研究。当然,由于特殊原因,我的热情颇高但每次收效甚微。

现在,古市雅子已经留在北京大学任教,成为我的同事;她的书稿《"满映"电影研究》也将在中国以中文出版。于她于我,这都是大事。

在我看来,由一个在北京大学比较文学与比较文化研究所接受了十多年高等学历教育的日本学者来完成一次新的"满映"电影研究,这本身就是一种跨专业、跨媒介、跨国别与跨文化的学术实践与文化生产。对于"满映"这种极为复杂的历史文化现象,特别需要以这种开放的跨界姿态认真地介入。只有这样,才能期待在如此特殊的学术领域中更少遮蔽,进而营造更多对话与沟通的空间。

至于"满映"的特殊性,应该与对"满映"的性质的认定紧密地联系

[1] 古市雅子:《"满映"电影研究》,九州出版社,2010年版。

在一起。在相关领域的中国、日本与其他国家学者的著述中,对"满映"的性质均有不同程度的论及;但由于各种原因,不同国家、不同背景的研究者往往站在不同的立场上,给出了不同的观点和结论。正是这些不同的观点和结论,在中国史学界和电影界引发争议,甚至造成无法和解、感情挫伤的严重局面。古市雅子深知这一点,在进入具体的研究之前,就相当严肃地表明了自己的研究立场。她力图把"满映"当作"极其复杂"的政治实体和企业实体,把"满映"人当作"极其复杂"的个体,既从宏观上指出日本通过军事进行领土侵略并通过电影进行文化殖民的险恶意图,更从微观上分析"满映"如何步步为营,不断改进自身,尽最大努力帮助日本进行军事侵略与文化殖民的全过程。我相信,对于中国学术界,这样的研究立场是可以接受并充满了期待的。

事实上,这本专著最令人期待也最具原创价值的部分,正是在整合中、日等各方史料与研究成果的基础上,对"满映"所进行的一系列"微观"研究。应该说,在此之前,日本方面的"微观"研究已有不少著述,如坪井舆的《"满洲"映画协会的回想》,佐藤忠男的《"满洲"映画协会》,以及山口猛的《哀愁的"满洲"电影》等,但古市雅子没有完全依赖和采信这些成果,而是充分重视中国学者胡昶、古泉在《"满映"——国策电影面面观》一书,芭人在《动荡岁月十七年——总摄影师王启民和演员白玫》一文中所提供的史实,以及"满映"中国职员张奕在《我所知道的"满映"》《"满映"始末》等文章中所忆述的材料,结合"满映"时期印行的《"满洲"映画》《电影画报》《映画旬报》等电影刊物,就"满映"变迁历程、作品内涵及其与日据时期台湾电影、战后中国"东影"与日本"东映"之间的关系等,进行了较为细致的分析和探讨。特别是从组织、用人、宣传和配放策略的角度,对"林显藏"时期的"满映"和"甘粕正彦"时期的"满映"进行了比较式的阐发。这样的研究,不仅丰富了细节、充实了内容,而且为中、日双方的进一步对话与交流奠定了一定的基础。

除此之外,这本专著还力图从叙事和影像的层面,对"满映"出品进

行文本分析和文化读解。在第三章,便通过电影脚本陈述,对"典型国策片"《黎明曙光》予以解剖;随后,根据作者所能发现的影像,对《我们的全联》《"满洲"帝国国兵法》《煤坑英雄》等"启民映画"和《皆大欢喜》《晚香玉》等"娱乐映画"予以细致的影像分析。从中,不仅可以看到古市雅子的用心和努力,而且显示出"满映"研究开始重视作品本身的新动向。

值得注意的是,在面对"满映"后期影片《晚香玉》的时候,古市雅子从影片内容、艺术质量和运作策略等多重视角进行分析研究,发现了这部"相当特殊"的"满映"出品通过"戏中戏"的抗争表达而形成的影史谜题。在古市雅子看来,《晚香玉》是伪满洲电影中一个独特的存在,其独特性在于,它可能是唯一一部有抗争意味的电影,曲折反映出"满映"中国职员与伪满洲国国民的艰难处境。当然,古市雅子也没有完全认定这部影片的抗争性,因为在她心目中,为什么会有这样的影片摄制出来并得以公映,当时的中国导演姜学潜究竟是怎样操作的,以及日本理事长甘粕正彦到底在想什么等,始终还是一个谜。谨慎地提出自己的观点并表达不能充分论证的困惑,这样的学术态度,无论如何也是值得提倡的。相信随着研究的进一步深入,古市雅子会就这样的问题拥有更加精彩的论述。

古市雅子的著作是用中文写就的,以中文而论,自然会有一些措辞和表达方面的问题。但在我看来,这已经很不容易。事实证明,在"满映"研究领域,古市雅子同样是一个独特的存在,具有不可替代的价值和意义。十年来,古市雅子已把自己最难忘的求学生涯献给了北大,把自己最美丽的青春岁月献给了"满映"。希望在东京和北京之间,古市雅子仍然快乐地生活,忙碌地穿行。

(本文为古市雅子《"满映"电影研究》一书序言)

影史的皱褶与细节 [1]

记得曾为硕士研究生复试出过一道有关"软性电影"的论述题，结果出乎我的预料：八位考生竟没有一个得分，其中六位还在本题上交了白卷。从此我便相信，电影院系毕业的本科生极有可能不知道王汉伦和吴永刚是谁；而正在电影圈四处征战几欲成名或在本专业奋力考博立志学术的年轻人，确实不必了解"孤岛"观众看什么电影以及李翰祥是何方神圣。

既然如此，再问姚苏凤是谁就更不厚道了，而追查《每日电影》是干什么的几乎等于有病。好在张华只是把这些问题当成博士论文和学术专著来做，看起来就不是那么无事生非。

张华出现在我的课堂上的时候，我正在带领研究生们如火如荼地查《申报》。那是2005年前后，已有同学因此误入歧途，养成了不可逆转的考据癖。张华应该是比较理智一些的，因为她已经是新疆大学中文系的教师，知道自己真正需要的是什么。经过一段时间的交流，张华就要写《〈神女〉在1934》的论文了。我敢肯定地说，在此之前，我还很少遇到学习和研究都这么积极主动的人。我发现她不仅从《申报》着手试图重回历史现场，而且爬梳了当年上海、天津、北京、南京、广州等地的主要报纸副刊及若干电影期刊，把它们当作相互关联的"一圈镜子"来映照《神女》的各个侧面，成功地在"复原"历史的过程中将《神女》"祛魅"。

[1] 张华：《姚苏凤和1930年代中国影坛》，北京大学出版社，2014年版。

离开北大后，张华考上了北京电影学院，师从陈山教授攻读电影史方向的博士研究生。我知道这一选择对她意味着什么。就在她得到录取通知的那一天，我就知道她会全力以赴。

从她刻苦读博的行为中，我真正体会到了这一点。那是一个在北京挂念着乌鲁木齐、带着幼女一起上学并且无数次出入国家图书馆的女博士的励志故事，有着超强的生活意志与专注的精神追求。当然，还有古斯塔夫·勒庞、皮埃尔·布尔迪厄与20世纪30年代的上海，包天笑、姚苏凤与《申报》"自由谈"、《晨报》"每日电影"。

其实，将布尔迪厄的"文学场"概念与更为驳杂的"知识分子研究"范式引入中国电影史研究领域，并不是一件轻而易举的事情；其间还有大量需要展开的面向没有提出，更有不少需要讨论的问题没有解决。好在张华没有陷入理论的迷阵，也没有被这些权威话语完全笼罩；而是通过进一步爬梳各种原始报刊，极力回到中国现代社会思想与30年代中国电影文化的历史语境之中，在"跨学科的电影史研究"立场上将姚苏凤与《每日电影》纳入一个更加深广的研究视野。这是一种正视电影与其复杂生态的电影观念，从人本关怀的维度进行了共时与历时相互交织的阐发。为此，那些已经沉睡在过刊室里的报刊醒了过来，那些已被遗忘在历史夹缝中的人也开始发出他们的声音。无论如何，相较那些所谓"客观"与"真实"的历史记事，"鲜活"的历史总是令人感同身受。

正因为如此，我对张华提出的这一系列问题颇感兴趣：姚苏凤怎样进入电影圈、怎样进入报界？在什么情境下与左翼戏剧人交往并以《每日电影》为中心形成一个心理共同体、一个先进影评统一战线？同理，又怎样与"软性电影论"者逐渐契合、使《每日电影》转而成为"软性论"的大本营？究竟是什么原因导致一个共同体的形成或破裂？——很明显，没有跨学科立场与人本维度，这样的问题是不可能被提出的。在历史的褶皱和细节中追寻问题的前因后果，不是面对历史的权宜之计，而是历史研究不可偏废的必经之路。

值得注意的是，张华十分懂得"小题大做"的道理。其实所谓的"小题""大题"，只是特定的历史观念对其研究对象的特殊认定。所谓一斑窥豹和见微知著，才是历史研究的功力所在和目标所系。在本书的结语部分，张华恰到好处地论及"影人圈"与知识分子史在中国电影研究领域中的内化问题，从张常人的信和哈贝马斯理论出发，对"影人圈"与影场知识分子群体研究展开进一步思考。在她看来，姚苏凤和《每日电影》群体是作为一个知识分子身份突出的文艺群体而受到关注的；事实上，电影场包括多种知识分子群体，电影公司的创作群体尤其如此。即便是知识分子身份突出的群体，其往来、聚合同样不完全脱离中国社会的特殊性，即依然遵循普遍的群体认同方式构建个人关系网络，尽管由于血缘、地缘、学缘等交往方式会因个体所处空间不同而在个体关系网络中所占比重不同。另外，姚苏凤与《每日电影》群体以"学缘"为主的交往模式也是电影场内其他知识分子群体的主要构成方式。换言之，对电影场内知识分子的研究可以循此思路而扩及其他创作、评论甚至理论研究群体。也可以说，是把知识分子史的研究范式在内化前提下，更充分地引入中国电影史的研究中去。这种尝试可能会对一些电影史现象做出新的解释，也会把一些长期被中国电影史学研究界遗漏但事实上又是其中组成部分的内容重新纳入其中。

在我看来，张华对本书的学术价值表述得比较低调，这跟她在生活上和学术界的作为是相对统一的。同样作为老师，我也一直很好奇，张华是如何跟自己的学生们说起她的这部如此"冷僻"的博士论文兼学术专著的；我想，每当遇到这样的问题，她内心深处的苍茫感觉，应该不亚于她每一次从北京回到新疆再从新疆来到北京的一路风尘。

（本文为张华《姚苏凤和1930年代中国影坛》一书序言）

女性意识与创新才华[1]

迄今为止,我都不明白政治委员和大校军衔在军队意味着什么;但我知道高明的硕士学位论文及据此修改提高的这本书,是一部少见的流露出女性意识及创新才华的学术专著。

应该是在2005年春天,当一身戎装、正义凛然的高明站在我的面前,表示可以以李少红影视作品中的女性意识为对象写作自己的硕士论文的时候,我还是感到有些特别。事实上,这位来自解放军艺术学院的研究生,英姿飒爽、气势如虹宛若歌乐山的江姐和海南岛的红色娘子军,关注"十七年"电影及军旅题材影视作品理所当然,可研究李少红尤其李少红影视作品中的女性意识,还真令我充满了莫名所以的期待。

不久,我的期待便得到了印证。高明谈起李少红,不仅如数家珍,而且颇有见地。更为难得的是,高明对李少红的理解和认识,不仅出自她所观看并揣摩的李少红作品,而且根源于一个知识女性对女性意识的深刻感悟。对于这篇论文,高明显然有感而发、力所能及。

当高明把论文的第一稿拿给我看的时候,我感到了她的努力和实力。看来,为了这篇论文,高明阅读了不少书籍,思考了许多问题。这样,她就把自己的研究建立在了女性主义、女性意识及其电影理论背景之上,超越了经验表述的层面,突破了就事论事的藩篱。对于一个硕士论文申请者

[1] 高明:《理性与悲情:李少红影视作品中的女性意识》,解放军出版社,2008年版。

而言，这是一种不可多得的理论素质。更为重要的是，在具体论述过程中，高明还能将女性主义、女性意识及其电影理论背景跟她自己作为一个知识女性的女性感悟较好地结合在一起，既有高屋建瓴的视野，又具切中肯綮的辨析力。

接下来，在我们的相互交流之中，高明逐渐提高着自己的论文水准。2006年5月，她的论文便被北京大学艺术学院组织的答辩委员会评为优秀硕士学位论文。高明论文的最大优点，除了相对到位的女性形象分析之外，还有比较明确的影视本体意识。也就是说，整篇论文没有满足于文学研究以至文化研究的一般结论，而是从影视的技术、艺术、美学特性出发，多维度地辨析李少红影视作品的女性意识及其独特表达方式。正是在这里，可以体会到高明作为一个学者已经具备的灵气和才气。

获得硕士学位之后，高明继续投入繁重的工作之中，为解放军艺术学院贡献着浓郁的女性意识、不俗的学术才华及开拓性的工作能力。现在，高明准备出版她的学术专著了，并嘱我写序。我在想：就像我迄今为止都不明白政治委员和大校军衔在军队意味着什么一样，这部由军旅学者写作的一部流露出女性意识及创新才华的学术专著，对于影视学术界又意味着什么呢？

（本文为高明《理性与悲情：李少红影视作品中的女性意识》一书序言）

香港电影史研究新格局[1]

香港电影史研究绝对是一个后来居上、生机勃勃而又引人瞩目的学术领域，这从20世纪70年代末期以来迄今海峡两岸暨香港以及海外学者的共同努力中可见端倪。无论是香港电影资深史家余慕云收集整理的香港电影史料，还是林年同、刘成汉、舒琪、李焯桃、罗卡等著名学者策划编辑的香港国际电影节特刊，以及香港电影资料馆编辑出版的香港影人口述历史丛书等，都为香港电影史研究打下了较为重要的基础；而在具体的香港电影史写作实践中，除了上述学者之外，包括石琪、吴昊、卓伯棠、廖金凤、焦雄屏、傅葆石、钟宝贤、容世诚、黄爱玲、何思颖、陈清伟、朗天、洛枫、游静、胡克、周承人、李以庄、王海洲、张燕以及查奕恩、大卫·波德维尔等在内的中外学者，都为香港电影史研究做出了应有的贡献。

也正因为如此，一部充分整合已有的电影史料和研究成果，并在电影观念、历史观念以及电影史观等方面力求创新的香港电影通史，便成为海内外香港电影爱好者及电影业界、电影学界的殷切期待。赵卫防的《香港电影史（1897—2006）》应运而出，不仅在一定程度上满足了各方读者的愿望，而且开创了香港电影史研究的新格局。

作为内地第一本"以通史形式专论香港电影从最早期到21世纪的发展"的香港电影史（罗卡语，《序》第2页），《香港电影史（1897—2006）》尽一个内地学者的最大努力，收集、整理、分析和研究了此前相关领域的电

[1] 赵卫防：《香港电影史（1897—2006）》，中国广播电视出版社，2007年版。

影史料和研究成果。尽管由于各种原因，在第一手报刊文献和影片文本方面仍然有待进一步充实和提高，但作者占有的材料，已经达到了同类著作尤其是内地相关研究中的较高水平，并能据此有效地建构自己的香港电影史研究框架。应该说，这种努力尊重前人的研究成果，并充分整合已有的电影史料的学术姿态，在当前的电影研究实践中是难能可贵的。

难能可贵的地方还在于：作者不仅具备明确的编年史意识，而且秉持综合的电影观念，主要从香港电影工业、香港电影类型、香港电影作者及其与香港文化、香港社会之间的关系出发，阐述百年香港电影的流变，并结合此前电影史研究的经验和教训，对其中某些重要的电影公司、电影人物和电影作品进行了重新的审视和评价。尽管由于体例所致和篇幅所限，无法深度观照重要的电影作者和影片文本，但全书对香港电影从体制到企业、从技术到美学等各个领域的纵横捭阖、条分缕析，已足显作者高屋建瓴的学术视野与超乎寻常的逻辑思辨能力。建立在这样的基础上，《香港电影史（1897—2006）》成为迄今为止最全面、最系统也最有层次感、最具可读性的香港电影通史之一。

众所周知，香港电影以其历史之久、产量之多、状貌之繁著称于世，要在如此多样芜杂的香港电影世界中整理出一以贯之的思路，并以简明扼要的纲领厘清香港电影百年的演进脉络，对任何学者都极具挑战性。这也是迄今为止，有关香港电影的通史性写作还较少有人涉足的关键原因。《香港电影史（1897—2006）》不避繁难，以令人佩服的治史功夫和不可多得的学术勇气，主要根据香港电影工业的转变历程及其显现出来的类型特征和精神内蕴的演变轨迹，将香港电影划分为初创时期（1897—1945）、延续时期（1945—1955）、黄金时期（1956—1966）、过渡转型时期（1967—1979）、繁荣时期（1979—1993）与风格化时期（1994—2006）6个历史时期，可谓删繁就简、切中肯綮。如此分期的结果，既在最大限度上顺应了百年香港影史的自然节律，又在可能范围内比照出香港影史之于内地（大陆）、台湾，以及东南亚和全球电影的异同，凸显香港电影的本土特色及其在各种

文化之间"左右逢源的优越性"（第 1 页）。

　　从 20 世纪 90 年代前期开始，赵卫防即师从中国艺术研究院影视所李小蒸、邢祖文等前辈研习电影史论；此后，主要以香港电影为研究对象，脚踏实地、兢兢业业、博采众长，取得了为人称誉的学术成就。作为内地香港电影研究的重要成果，《香港电影史（1897—2006）》开创了香港电影史研究的新格局。在为赵卫防的学术成就感到高兴的同时，也庆幸百年香港电影拥有了一部完整、系统的历史。

（原题《开创香港电影史研究的新格局：评〈香港电影史（1897—2006）〉》，载《电影艺术》2008 年第 5 期）

电影内部与历史深处[1]

直到最近几年，我才逐渐意识到，努力成为一个优秀的历史学家是一种多么需要智慧和勇气的人生选择。司马迁和《史记》的遭遇虽然是早就明白的，但司马光因《资治通鉴》而"筋骸癯瘵，目视昏近，齿牙无几，神识衰耗"的故事，便远没有"砸缸"的传说聪明可爱并令人同情。仅就历史叙述这一门特殊的修养和技艺而言，如果不亲自费神操弄，怕是永远也体会不到这种"最具难度的创作"（法国17世纪学者皮埃尔·培尔所言）对中外历史学家所造成的无穷诱惑和巨大伤害。

正因为如此，当我在时人著述的不少后记中，屡屡读到因之"大病一场"或"有违孝道"或"无顾家室"之类的牺牲或歉疚之语时，常常是心怀景仰的，并决定认认真真地对待这样的心血结晶。就在拿到饶曙光沉甸甸的《中国电影市场发展史》的那一瞬间，便产生了这样的心理动机。当然，在这本书的后记中，我也读到了这样的句子："尽管为了这部书稿，几年时间差不多都是深夜两点多才睡觉，视力从1.2急剧下降到了0.6，但如果能够对将来的包含中国大陆（内地）、台湾、香港、澳门电影发展百年历程的《中国电影通史》有所裨益的话，那我也就无怨无悔了！"

为了82万言的《中国电影市场发展史》以及学术理想中更为宏阔的《中国电影通史》，毫无怨悔地损耗了自己的视力和身体，这在很多人看来颇有

[1] 饶曙光：《中国电影市场发展史》，中国电影出版社，2009年版。

点小题大做，在风云际会的电影圈里更显得夫子自道、得不偿失。但懂得的人总是有的。因为，对于电影和历史，饶曙光懂得了进入。也就是说，在电影的内部景观和历史的深处风光中，《中国电影市场发展史》找到了一条自然而然而又突破陈规的路径，在以独特的史才和过人的史识赋予中国电影厚重的历史脉络之时，呈现出当下中国电影治史者不同一般的智慧和勇气。

看一部电影，几乎不需要任何准备；拍一部电影，跟对一个师傅或上几年科班也就有了一定的基础；何况现在，已经到了DV、iPhone和网络的时代，新媒体电影人人都可以跃跃欲试；然而，写一部电影史仍然是艰难的，甚至比从前更加艰难。

因为时代变了，电影不一样了，历史更是复杂得超出想象。美国学者罗伯特·C.艾伦与道格拉斯·戈梅里在《电影史：理论与实践》一书中所表现的乐观态度，亦即电影史"几乎可以从任何一个地方着手研究"的"兴奋"之情，在中国电影史研究中往往都可被转化成无所适从的犹疑与无可奈何的喟叹。这主要是因为，迄今为止，在中国电影界，不仅很难找到常年浸淫在电影的氛围之中并对电影史保有浓厚兴趣和观照能力的研究者，而且没有足够的文献资料和良性的学术传统，让这样的研究者有信心和实力面对中国电影历史的复杂性和多面性，进而"从任何一个地方"着手研究。

但即便如此，饶曙光也是能将中国电影史研究领域中的"犹疑"和"喟叹"重新转化成"兴奋"的少数研究者之一。《中国电影市场发展史》的写作和出版，似乎也正是为了印证这一点：通过多年的电影浸润和学术积累，在对电影市场进行历时性分析和共时性阐发的过程中，饶曙光终于走进中国电影的内部与中国历史的深处，不仅极大地充实了一个多世纪以来中国电影在生产和消费方面的诸多细节，而且在很大程度上改变了中国电影一以贯之的价值导向和历史评价。这样的成就当然是不可多得的。

进入电影内部，意味着设身处地地跟电影保持最近的距离，或者无时无刻不在电影之中。法国新浪潮代表人物、青年时代的弗朗索瓦·特吕弗在跟电影"恋爱"的时候，总是坐得离银幕越来越近，为的就是满足自己"进入"电影之中的那一种"强烈的需要"；美国电影史学家、大学教授大卫·波德维尔在"埋首"好莱坞电影、电影理论和小津安二郎的同时，也对远在东方的香港电影产生了"痴迷"。相较而言，饶曙光进入电影的方式具有中国特色，却更在中国电影的内部和中国历史的深处，因为他所学习、任职和管理的正是中国电影艺术研究中心。

早在 1985 年 7 月，饶曙光就研究生毕业分配至中国电影资料馆／中国电影艺术研究中心，开始从事跟电影有关的资料、编辑、教育、研究和管理等各项工作，不仅亲历了改革开放以来中国政治、经济与社会的重要转型，参与了此间中国电影的许多大大小小的环节，而且在全国各大报刊上发表了 300 多篇学术文章和多部较有影响的学术著作。接近 30 年的学习、工作经历和研究、学术积累，无疑有助于一个电影从业者视野的开放和观念的拓展；再加上中国电影艺术研究中心独有的资料条件和研究氛围，便为一个优秀的电影史学家的养成奠定了不可或缺的基础。

因为身在电影内部，饶曙光不仅深知影片文本以及电影作者和类型之于中国电影的重要性，而且更加明确电影市场在中国电影历史特别是新世纪以来中国文化发展过程中的重大意义，故试图以"市场发展史"为中心重构一百年来的中国电影历史。结果证明，这样的努力确实是颇有创见而又成效显著的。也因为身在电影内部，《中国电影市场发展史》不仅掌握并运用了大量第一手报刊和影像文献，而且披露和改写了不少难以获取或已成定论的电影史实。这都为中国电影史写作带来了令人"兴奋"的新气象。

其中，对"软性"喜剧影片代表作《化身姑娘》的文本分析，以及对方沛霖、吴村等人电影创作的整体观照，都是建立在中国电影资料馆保存的影片拷贝基础上展开的。鉴于目前这些中国早期影片仍未公开、一般研

究者无缘目睹的特定状况，《中国电影市场发展史》对"很多电影史学家"认定的"中国缺乏中产阶级电影传统"的观点予以批判和否定，就显得言之凿凿、无可辩驳了。特别是在全书"序"里发抒的对方沛霖导演、周璇主演的歌唱片《花外流莺》作为一部"杰出喜剧"而被"完全遗忘"的历史现实的不满，显然非专业、非职业的影史中人所不能为。同样，在论及张艺谋导演的《红高粱》获得西柏林国际电影节大奖的情况时，《中国电影市场发展史》采用了时任西影厂厂长吴天明充满个性色彩的回忆。该段回忆系作者2006年参加中国电影代表团访问叙利亚时跟吴天明的对话，显然是第一次公诸文字。全书中，这种独家资料和新鲜观点不断能给读者带来欣喜。

更为重要的是，因为身在电影内部，《中国电影市场发展史》总能以中国电影的市场发展为中心，兼顾中国电影的生产与消费的各个环节，进行较为全面而又深入的分析论述。这样，一部《中国电影市场发展史》，其实不仅仅是由票房数据、观影现象和市场拓展所构成的中国电影产业/企业史，而且还是由时代背景、文艺方针、电影政策、影人劳动、影片品质和观众反应等各个方面所构成的一部中国电影生态史。这既是对中国电影市场状况的特异性的体认，又凸显出作者内心无法割舍的人文主义情怀，还基本符合马克思主义有关生产与消费相互创造的辩证论述，跟中国电影市场发展的总体情状很好地结合在一起。例如，在第十一章《"文革"时期的电影及放映》第三节《"重拍片"的政治经济学》中，作者不仅回溯了"重拍片"的政治动机，而且对"重拍片"《青松岭》《平原游击队》《南征北战》的重拍过程及其文本特征予以较为详细的分析，也探讨了当时的观众反应和舆论导向，还通过重算这些"重拍片"的"经济账"，彻底否定了"重拍片"的艺术和市场价值。现在看来，对"文化大革命"时期的"重拍片"，如果不关注其生产与消费的政治背景和影片品质，仅从"经济账"出发探究其市场意义，确实会陷入无的放矢的境地。

其实，从根本上说，饶曙光不是在写作单一的中国电影市场发展史，而是在强调中国电影市场发展的同时，对中国电影的内部景观与历史风光进行全面深入的揭露和展呈。只有这样，才能理解为什么在《中国电影市场发展史》"序"中，作者会不止一次地表示，已有的中国电影史著述存在着太多的"欠缺"和"遗憾"以及大量的"盲区"和"误区"。显然，按作者的意愿，要克服这些"欠缺"和"遗憾"，清除这些"盲区"和"误区"，不仅需要走进电影的内部，而且需要回到历史的深处。

在我看来，所谓回到历史深处，是指摆脱单纯的、线性的进化史观，在错综往复、回环交杂的历史细节中重建历史叙述的多维视野。身在历史深处，不仅可以遏制表象的、犬儒的写作策略，而且可以张扬治史者知人论世、求真向善的人间情怀。

这样的多维视野和人间情怀，在《中国电影市场发展史》中屡见不鲜。粗略统计，即有"商业竞争与'六合围剿'""《电影检查法》及商业电影的退潮""文明戏、鸳鸯蝴蝶派及其他""电影杂志与电影消费""大后方的电影放映及其好莱坞景观""清除好莱坞电影运动及其影响""苏联电影的翻译及其他""袁牧之的企业化思想与'电影村'的构想""'重拍片'的政治经济学""'文革'时期独特的放映景观""娱乐片的'失落'及其兴起""机制改革、社会集资与电影市场"等章节，多为此前各种中国电影史较少涉猎或完全忽略；而全书第十四、第十五章有关新世纪前后中国电影创作、格局与市场的部分，更是《中国电影市场发展史》在历史写作上的可贵延展。因为回到了历史深处，饶曙光为中国电影史研究补白了大量的史实，充实了大量的细节。仅此一点，意义已属不凡。

更有意义的地方在于：通过回到历史深处，填补和充实大量的史实和细节，《中国电影市场发展史》突破了中国电影史惯常的政治维度和审美维度，不仅改变了中国电影史长期盘踞的革命史框架，而且重评了中国电影发展过程中的商业电影和市场机制，走向了一种更加符合电影特性与更加趋向历史情境的中国电影史。尽管在此过程中，需要进一步理顺中国电影

在政治、美学与市场之间的复杂关系，但作者的努力，已经为这种新的中国电影史写作昭示了一种令人期待的前景。

　　这种新的中国电影史，因进入电影的内部和回到历史的深处，既观照了中国电影的文本、作者和类型，又整合了中国电影的政策、批评和市场，还在更加深广的层面上跟世界电影的历史、现状和未来联系在一起，使中国电影的历史叙述顿显灵动并充满生机。这一点，多能体现在全书各章节，并在第九章《新中国电影的布局与体制的形成》中得到凸显。在这一章里，作者分别探讨了影响新中国电影的三种力量，即从延安电影团到"东影"的人民电影以及需要清除的好莱坞电影和提供学习的苏联电影；接着从政策导向、企业构想、体制建立和电影批判等角度，分析和阐发了新中国电影的市场格局。从多种维度、复合视野出发探究中国电影及其市场发展的特点和嬗变，无疑是一种更有张力也更具可信性的电影写史策略。《中国电影市场发展史》不可替代的重要价值，或许正是体现在这里。

　　　　　　　　　　（原题《电影内部与历史深处——读〈中国电影市场发展史〉》，载《电影艺术》2011年第4期）

超越的可能性[1]

每一学年，我都在北京大学为电影学专业硕士研究生开设一次《中国电影史研究专题》课程。从前年春天开始，我就会在课堂上举着德国学者约恩·吕森的《历史思考的新途径》中译本，宣称此书可以阅读。提及自己的阅读体验，我还会比较夸张地表示：此书中的观点和文字，因过于契合吾意，有时竟不忍心卒读。话外之音，乃好书难遇，值得逐日逐字慢慢体会，不想遽一时之能读完了全书，使在日后失去了继续领受智慧甘霖的快感。

相信同学们都能体会这样的感觉，但不敢肯定会有多少同学去找这本书。其实，我与约恩·吕森这位德国学者及其《历史思考的新途径》一书的遭遇，不仅见证了一个中国的电影研究者对西方学术及其历史哲学的心仪，而且得益于中译本里的一幅作者照片。在这幅黑白照片里，约恩·吕森留着不长不短的白发和精心修剪的胡子，跟他大名鼎鼎的德国同胞兼同行马克思、韦伯和海德格尔、哈贝马斯均有几分相似，应该是我心目中最景仰、灵魂中最需要的导师之一。为此，专门在互联网上搜索了一下 Jörn Rüsen，另外瞻仰了几张约恩·吕森的彩色照片，才发现在《历史思考的新途径》中译本里，作者选用的照片十分精当。类似约恩·吕森这样博雅、

[1] [德]约恩·吕森（Jörn Rüsen）：《历史思考的新途径》，綦甲福、来炯译，上海人民出版社，2005年版。

深沉而又性情的历史理论家，只有无声的黑白才能呈现出内在的丰采。在我的印象中，尽管同为黑白照片，尼采的胡子看起来就太过繁茂，胡塞尔却已接近秃顶；而对这两位同样开宗立派的哲学大家，我总想选择敬而远之。

对约恩·吕森的渴慕除了说不出口的"身体"好感之外，就是字里行间的理性之魅与力透纸背的责任担当了。在此之前，我的外国电影和国学经典看得并不太多，倒是尽力克制浮躁的心绪，见缝插针、杂七杂八地涉猎了不少西方学术。之所以如此，不仅因为20多年前在大学里最热衷的就是弗洛伊德和叔本华，而且因为自己已经完成、正在进行和将要展开的电影史研究，实在离不开文化观念的基础与历史思想的导引。在我看来，离开了文化观念与历史思想的电影史，就跟失去方向的日常生活与无法规范的学术话语一样，总会显得孱弱无力甚至缺乏意义。

其实，在这样一个全球化和互文本的新世代，仔细阅读并认真理解一位思想原创者的一本相对严肃的学术著作，总是意味着需要更进一步地阅读并理解相关思想原创者的多种已经流传后世的鸿篇巨制，还要了解越来越多的阐释者以各种方式从各种角度进行的各样解读。这就是后学的艰难，也是读书人的不易。在我的阅读生涯中，就不止一次地陷入过这种令人左右为难、筋疲力尽的文字接力，每一次都把自己搞得灰头土脸，信心扫地。知识结构当然完整了一些，精神状况也肯定有所提升，但不满的感觉更加强烈，还要屡次忍受观念挫败的打击；再抬头看看外面的世界，名利场的喧嚣原生态般地扑面而来，才发现青灯燃枯、板凳坐冷的境界确实有点得不偿失。

于是，身为当下境遇的读书人，总会分裂成激烈斗争的两个自己。一个自己想要更加潇洒地做学问和更加轻松地做人，另一个自己自虐地拿起了一些不得不读的书，如《历史思考的新途径》。

读完总共12章《历史思考的新途径》，早在自虐中领受到了前面所说

的那种快感，算是获得了某种程度的心理补偿：一度被利奥塔和德里达等后现代主义者"解构"，更被海登·怀特"元史学"确立为"诗学本质"的历史叙事，虽然充满着颠覆的快意与魅惑的气质，但在约恩·吕森的书中仍被再一次重新界定，这是我最感兴趣的部分；而在现代主义文化路标与后现代主义文化路标的中间地带，约恩·吕森孜孜不倦地寻求平等运用、互认差异与理解分歧的原则，在20世纪人类危机特别是大屠杀的回忆和悲痛的主体实践中拯救历史被迫中断的意义，拓展着历史思考的新途径，这是最能感动我的部分。总的来看，这种以跨越、协调、交流与整合等为特征的历史理论，既有现代史学的理性方法和经验研究，又有后现代史学的叙事策略和导向力量，更从哲学的层面上对历史的意义、历史意识、历史文化、历史的责任及其伦理维度进行了批判性思考，显示出一个当代史家深广的专业水准与博大的人文关怀，这便是我最佩服的部分了。

感兴、感动和佩服之余，我不由自主地打开了中国期刊网。很快又从中捕获了《如何在文化交流中进行文化比较》（郭健译）、《遵循康德：跨文化视野下欧洲人的世界史观》（张轺、王晁译）与《历史思维中的道德与认知：一个西方的视角》（隋俊、王晁译）、《历史火焰中的乌托邦火花——席勒对我们阐释过去所做的贡献》（曲平梅译）、《文明的冲突或认知文化：国际文化交流解题》（严志军译）、《怎样克服种族中心主义——21世纪历史学家对承认的文化的探讨》（张旭鹏译）、《人文主义和自然——对一种复杂关系的反思》（张作成译）7篇约恩·吕森所作的学术文章，都是《历史思考的新途径》中未予收录的。除了前面两篇为2003—2004年间的《史学理论研究》登载之外，其余5篇均发表在2004—2008年间的《山东社会科学》。这些文章力图通过整合历史叙述的实践策略与跨文化的交流手段，打破单一西方的视角与种族中心主义的藩篱，在自我与他者、普世主义与多样性、科学理性与道德价值以及人文主义与自然等之间寻求超越所有文化差异的可能性。如此研读下来，终于抓住了约恩·吕森的两个关键词"在历史本身"与"跨文化交流"，便觉得自己更能理解《历史思考的新途径》了。

尤为重要的是，还在2004年第3期《史学理论研究》上读到了时任复旦大学历史系副教授的陈新对约恩·吕森的长篇访谈《对历史与历史研究的思考》，知道了约恩·吕森的师承是19世纪德国著名历史学家德罗伊森，海登·怀特的师承则是尼采；在这方面，约恩·吕森坚持自己的立场：在德罗伊森那里能够找到尼采历史观点的核心成分，但反过来却不行。言下之意，被海登·怀特戏称为"理性先生"（Mr. Reason）而不叫"吕森先生"（Mr. Rüsen）的约恩·吕森，不仅不像"好朋友"海登·怀特那样"害怕理性"，而且能够吸纳"理性"这一概念并寻找那种能被应用于"叙事"的确切的"理性"。在访谈录中，约恩·吕森就是这么说的。为了印证约恩·吕森的这一段话，我不得不开始阅读德罗伊森的《历史知识理论》（胡昌智译，北京大学出版社，2007年版），再一次翻开了海登·怀特的《元史学：十九世纪欧洲的历史想象》（陈新译，译林出版社，2009年版）。这才似乎在德罗伊森的"知识"和"理性"与海登·怀特的"想象"和"叙事"之间发现了约恩·吕森极力融通、寻求超越的身影。

接下来，又在2006年第4期《史学理论研究》上读到了中国社会科学院世界历史研究所研究员陈启能的书评《新途径之新——读吕森〈历史思考的新途径〉》。书评正是从"跨学科""跨文化"的角度肯定了约恩·吕森的贡献，认为《历史思考的新途径》跨出专业学科的狭隘圈子，把学术与生活结合起来，不仅大大地扩展了历史研究的视野和范围，而且深刻地揭示了生活实践与学术思考的相互关系，从而有助于解决诸如跨文化研究这类重大的时代课题。确实，作为人类历史上最为极端的危机体验，曾经的纳粹大屠杀与不久前的"9·11"事件，都在摧毁历史阐释本身的原则，并对历史思考提出新的挑战；约恩·吕森正是在对纳粹大屠杀的深刻反思与对"9·11"事件的严重关切之际，通过在历史本身追索与跨文化交流方案，为我们和后辈高擎着一把"照亮未知道路的火炬"。

随后，在北京大学出版社2006年7月出版的一套"历史的观念译丛"里，又找到了约恩·吕森的名字。跟中国社会科学院哲学研究所的张文杰

研究员一起，约恩·吕森担任这套译丛的两位主编之一。约恩·吕森认为，加强跨文化交流有利于创造一种新的世界文化，现存诸种文化可以包含在其中，但它们了解彼此的差异，尊重彼此的习惯；平等交流使得我们可以跨越文化鸿沟，同时拓宽我们理解历史的文化限度。可以看出，这位当代德国著名的历史学家，跟马克思、韦伯和海德格尔、哈贝马斯一样，不仅已经成为新世界文化的设计者与中国文化的知音，而且已在当下中国史学界和哲学界享有盛誉。

在约恩·吕森看来，历史可以理解为人类为了理解其现在、预见其未来而用以诠释其过去的那些文化实践的方式、内容和功能的整体；它既是一种时间经验的意义形成，又是一种建立认同的文化实践。为了摆脱建立认同方面的种族中心主义以及对他者的负评、对多样性的无视和对自然的掠夺，人类不仅离不开历史，而且必须在历史本身寻找超越的可能性。所谓"在历史本身"，从根本上而言是必须认真看待历史叙述必须真实的合理要求，在社会实体中寻求一种建立在可信的元叙述基础之上的社会赞同；而这种所谓的"历史真实性"，应该是不同原则之间十分复杂的关系，是历史思想在方法上的规范，如几种不同文化进行比较的方法。循此思路，"在历史本身"与"跨文化交流"应该是相辅相成、互为表里的。

《历史思考的新途径》正是站在现代主义与后现代主义的中间地带，本着"在历史本身"与"跨文化交流"的方法规范，以"超越"的姿态重新界定了历史的概念、历史的意义与历史意识、历史文化、历史伦理等领域，力图发展出一种更加全面的历史理解。在全书绪论中，约恩·吕森并不避讳自己的思考是建立在他自己所批判的西欧历史思考的传统基础之上；但他也明确表示，自己的目的在于通过阐明这种历史思考，使其自发地与非西方的传统处于一种创造性的、开放性的关系之中，从而促成一种跨文化的交流，以便将历史思考转化为全球化进程的一种文化生产力。通读全书可以发现，尽管勉为其难，但约恩·吕森确实已在努力观照"非西

方传统"了，对《论语》《春秋》的引用以及对南京大屠杀的关注便是如此。

最为令人印象深刻的是，《历史思考的新途径》特别对20世纪以来人类历经的各种创伤体验、大屠杀的回忆与历史的悲痛等问题进行了深广的人文思考；这种内在的责任感与清醒的忧患意识，使《历史思考的新途径》不同于海登·怀特有关历史想象的建构性的诗性策略，也在德罗伊森的历史知识理论基础上予以补充和修正。将历史的问题汇入今天的经验，从"危机"出发强调沟通和协调进而探讨历史意识及其文化导向，也使约恩·吕森的历史理论超越了汤因比和斯宾格勒的概念化的、二元对立的世界文明思维逻辑，更与亨廷顿引发激烈争论的文明冲突论拉开了距离，这就为新的历史叙述带来了一种反思的、批评性视角。

在这里，历史理论拥有了一种面向新世纪的理想和温情。通过对创伤、大屠杀和悲痛等导致认同断裂的灾难性经验进行深入的理解和阐释，约恩·吕森努力阻止着因时间的流逝而获得文化导向的普遍的历史形式，试图在历史本身与跨文化交流过程中让蒙难者的哀号、作案者的狞笑以及众人的沉默不会远去，让我们自己和我们的后代对历史负责，并带着沉痛的历史回忆向着未来奔跑。按约恩·吕森的理想，如果我们和后辈在从过去向未来前进的道路上有着共同的方向，那么，来自历史回忆的、能形成意义的未来的塑造就会更加完美。

一个博雅、深沉而又性情的历史学家肖像，就是通过这样的文字变得栩栩如生。在我的阅读体验中，马克思的思想境界确实有点高不可攀，海德格尔的语言才华同样令人难以企及，但约恩·吕森的历史哲学，既有理论体系的建构，又有现实生活的质感，读来真可谓得意忘言、如沐春风。

（原题《超越的可能性——阅读与体会〈历史思考的新途径〉》，载《电影艺术》2010年第4期）

后　记

这是我的第一本影视评论和文化随笔集。

为了把这些散落在各处的文字聚拢在一起，还是颇费了一番功夫。相较于我的那些力求规范、正经八百的长篇大论，这些充满感兴，或短或长的文字，虽然只算"文之余"，却总无法舍弃而又不能忘怀，只好敝帚自珍了。

寻找这些文字的着落，也是在回顾并填补自己的生命历程。读着数十年前因应各种机缘而撰写的那些小文，有时就会恍若隔世；或者，当时的景象真真切切，少年的情怀、青春的意绪以及人生的体验，竟随文字相继地活了过来。这样的感觉，是返阅自己的学术论著不可获致的，因而令人心动。

收入本书的大小文章106篇，共计22年（1995—2017）的时间跨度，以影片、影人、影事和影著为中心依次编入。

感谢邀约并发表这些文字的各家报刊。它们主要包括：《人民日报》《光明日报》《人民政协报》《团结报》《中华读书报》《中国文化报》《中国教育报》《文艺报》《中国艺术报》《中国电影报》《戏剧电影报》《北京日报》《北京晚报》《新民晚报》《湖北日报》《南方周末》《新京报》《北京青年报》《南方都市报》《深圳特区报》等报纸，以及《当代电影》《电影艺术》《中国银幕》《电影文学》《电影新作》《大众电影》《电影》《影博·影响》《当代电视》《文

化月刊》《艺术评论》《文艺争鸣》《传记文学》《中国艺术评论》《中华文化画报》《博览群书》《中国民族》《美术观察》《中国百老汇》《福建艺术》等刊物。

最近几年来，有些文章首发于各网络平台或"光影绵长李道新"公众号，便择其有意者而选录。

记得1982年前后，还在家乡镇里读高中一年级。学校包场看过一部国产影片《绿色钱包》，语文老师抓住机会，要求我们写出观后感。这应该是我的第一篇影评了。当时的电影之于我，完全是一个陌生的世界，即便绞尽脑汁，也是不能切题。好在这勉为其难的影评，却是少年时代跟电影的唯一一次主动的对话。我开始意识到，通过电影，每一个人都能表达。

1984年考上大学，在中文系里莫名其妙地骄傲着，穷困而又自由地漂浮。诗与电影都是最爱，但诗歌写了很多，影评总难开张。现在想来，80年代的那些日子，青春期的我们尽管曾为《黄土地》和《红高粱》等影片激动得彻夜难眠，争吵得面红耳赤，但当时既没有专业的自信，也没有发表的途径。翻检那个年代的文字，仅有一篇写于1987年5月4日的《寄语电影〈雷场相思树〉》，隐约可见"迷影"的心情：

《雷场相思树》：

终于盼到你生长在银幕上了。记得你还是小说的时候，我们班上的一本《昆仑》，就因为你的存在而被翻坏了。我们认为你是一棵震动文坛的树。

然而，你并不能震动影坛。这是我们满怀兴致看完你的"士官生"们走向观众后的第一个感觉。

我们认为你只是银海中一滴普普通通的水，你连一朵小小的浪花都不是，人们走出电影院后就会把你遗忘的。——恕我直言。"八一"是军队的象征，而军人是豁达而开朗的，我们相信你理解我们的风凉。

当然，我记得你中间十分得意的一个段落。我想把它拉出来，让我们一起品味品味。

猫耳洞外，相思树站成绿色的相思，红红的相思豆自然引出那一首千古名诗。猫耳洞里，年轻的大学生耐不住寂寞和相思之苦，竟通过电话欣赏起流行歌曲。《迟到》向大学生诉说一种爱情和思恋。接着，旷野里炮声隆隆，火光迸溅，激战正酣。《迟到》压倒炮声，清澈地响遍战场……

我不想描述我当时独特的感受，只想让你听听影院里同样震耳欲聋的掌声和欢笑。

这种掌声和欢笑，是渗透了美的净化的掌声和欢笑，是对你的魅力的最高奖赏，是全片中最雅俗共赏而又最为精彩的"片眼"。

《迟到》风靡中国已经几年了，大有红颜已老之虞，没有人认为它会堂而皇之地走向《雷场相思树》。正因为这点，编导者巧妙地抓住了观众心理，十分自然而又机智地让战场上回旋这首歌，给它赋予了新的意义和力量。电影语言和画面的成功运用与配合，使影片洋溢着一种浪漫主义和乐观主义色彩。血肉横飞的战场，因为《迟到》而富有浓郁的诗情。此时无声胜有声，电影画面所表达的丰富情感是用言语无法说尽的，除了炮声和《迟到》！

因此，经过美的陶冶，观众得到了部分的满足。

好了，就谈到这里吧，《雷场相思树》。但愿你的下一部更成功，也不枉费我们这些热诚的观众对你的一片痴心。

现在读来，这篇"书信体"的影评乃个人化的性情之作，并不谋求发表，但也力图公允。因原著而对影片怀有更高期待可以理解，不过，断言"人们走出电影院后就会把你遗忘"，却也不无"毒舌"之嫌，是过分感性了。

大学毕业论文，选了《娱乐片，走出僵化与困境》作为题目，是为了参与当时电影理论批评界的有关"电影创新"的争鸣以及"娱乐片"的讨论。

论文没有分出章节,却煞有介事地设计了几张图表,还画了一幅分镜。因为读过李幼蒸选编的《结构主义和符号学》,及其撰著的《当代西方电影美学思想》,便半懂不懂地使用语言、符号、编码、模式等概念,分析《少林寺》《最后的疯狂》《京都球侠》《世界奇案的最后线索》《翡翠麻将》甚至《喋血黑谷》等国产影片,并得出如下结论:

> 电影酷似一种语言,是由多种语言的编码构成的,每一种材料(主要是影像和声音)都能用多种编码加以组织。电影创作就是在转换电影编码的基础上进行的。在这里,电影生产就是对于前有编码的转换,必须付出一定的劳动和才能,才会展现出日新的远景。

如此这番,便算"钻研"过电影理论和电影批评了。临毕业的时候,竟去考了上海一所大学跟上海电影制片厂联合招收的硕士研究生,未果。但拍摄各种毕业照片,还是会手拿《电影艺术》或《当代电影》杂志作道具,用以表明自己热爱电影的心迹。

然后就是十年之后,终于拿到了国内第一届电影史论专业的博士学位证书,加入职业的中国电影史研究者行列。写电影史的专著和论文成了必需,但也没有舍得放弃撰写电影评论和文化随笔。

其实,博士毕业前后,虽然身居恭王府,心却是在北京漂着。没有房子,收入也很少,学术论文难写,影史专著需要项目,稿费更不可期待。于是,开始给《文化月刊》《中国百老汇》《电视研究》和《戏剧电影报》等报刊撰稿,希望以此劳动,贴补家用。遗憾的是,这些发表在2000年前的文字,大多是没有复制的手稿;特别是《中国百老汇》和《戏剧电影报》上的篇什,现在查找也不太容易,所以暂不收载。

2005年是中国电影一百周年诞辰。这一年里,作为一个电影史学者,我至少给《新京报》和《南方都市报》撰写过系列文章,或就一部经典影片进行重读,或就一个杰出导演予以阐发;还为北京电视台策划老片展

映，为各地图书馆举办电影讲座，相关内容整理成各种随感文章，发表在相应的报刊。这是我的影评和随笔的第二个阶段，希望借助"电影百年"之力，让自己的学术观点能为更多人群所见。

接着，便开始更多地为文艺、影视、教育和出版等领域的报刊撰写影评和随笔，也为同事、朋友或学生的相关著述撰写书评和序言。直到今天，这样的工作仍在继续展开。

之所以如此，是因为：我一直觉得，无论史论还是批评，为电影的写作都需要情绪的感染和文字的功力；另外，只有保持不同的表达姿态，才不会把电影的学术写作和非学术写作混为一体。

感谢妻子高红岩和儿子李思坦。22年来，这些文字同样伴随着我们一家人。

<div style="text-align:right">
2017年1月20日

北京富海中心
</div>